故宮

博物院藏文物珍品全集

故宮博物院藏文物珍品全集

銘刻與雕塑

主編：鄭珉中 胡國強

商務印書館

銘刻與雕塑
Inscriptions and Sculptures

故宮博物院藏文物珍品全集
The Complete Collection of Treasures
of the Palace Museum

主　　編 …………… 鄭珉中　胡國強

副 主 編 …………… 方　斌　馮賀軍　丁　孟

編　　委 …………… 王全利　田　軍　王殿英　何　欣　何　林　郭玉海

攝　　影 …………… 趙　山　劉志崗

出 版 人 …………… 陳萬雄

編輯顧問 …………… 吳　空

責任編輯 …………… 徐昕宇

設　　計 …………… 張　毅

出　　版 …………… 商務印書館（香港）有限公司
　　　　　　　　　　 香港筲箕灣耀興道 3 號東滙廣場 8 樓
　　　　　　　　　　 http://www.commercialpress.com.hk

發　　行 …………… 香港聯合書刊物流有限公司
　　　　　　　　　　 香港新界大埔汀麗路 36 號中華商務印刷大廈 3 字樓

製　　版 …………… 深圳中華商務聯合印刷有限公司
　　　　　　　　　　 深圳市龍崗區平湖鎮春湖工業區中華商務印刷大廈

印　　刷 …………… 深圳中華商務聯合印刷有限公司
　　　　　　　　　　 深圳市龍崗區平湖鎮春湖工業區中華商務印刷大廈

版　　次 …………… 2008 年 7 月第 1 版第 1 次印刷
　　　　　　　　　　 © 2008 商務印書館（香港）有限公司
　　　　　　　　　　 ISBN 978 962 07 5343 5

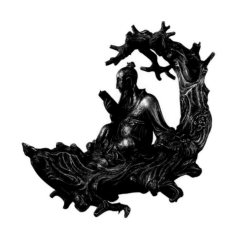

總序

楊新

故宮博物院是在明、清兩代皇宮的基礎上建立起來的國家博物館，位於北京市中心，佔地72萬平方米，收藏文物近百萬件。

公元1406年，明代永樂皇帝朱棣下詔將北平升為北京，翌年即在元代舊宮的基址上，開始大規模營造新的宮殿。公元1420年宮殿落成，稱紫禁城，正式遷都北京。公元1644年，清王朝取代明帝國統治，仍建都北京，居住在紫禁城內。按古老的禮制，紫禁城內分前朝、後寢兩大部分。前朝包括太和、中和、保和三大殿，輔以文華、武英兩殿。後寢包括乾清、交泰、坤寧三宮及東、西六宮等，總稱內廷。明、清兩代，從永樂皇帝朱棣至末代皇帝溥儀，共有24位皇帝及其后妃都居住在這裏。1911年孫中山領導的"辛亥革命"，推翻了清王朝統治，結束了兩千餘年的封建帝制。1914年，北洋政府將瀋陽故宮和承德避暑山莊的部分文物移來，在紫禁城內前朝部分成立古物陳列所。1924年，溥儀被逐出內廷，紫禁城後半部分於1925年建成故宮博物院。

歷代以來，皇帝們都自稱為"天子"。"普天之下，莫非王土；率土之濱，莫非王臣"（《詩經·小雅·北山》），他們把全國的土地和人民視作自己的財產。因此在宮廷內，不但匯集了從全國各地進貢來的各種歷史文化藝術精品和奇珍異寶，而且也集中了全國最優秀的藝術家和匠師，創造新的文化藝術品。中間雖屢經改朝換代，宮廷中的收藏損失無法估計，但是，由於中國的國土遼闊，歷史悠久，人民富於創造，文物散而復聚。清代繼承明代宮廷遺產，到乾隆時期，宮廷中收藏之富，超過了以往任何時代。到清代末年，英法聯軍、八國聯軍兩度侵入北京，橫燒劫掠，文物損失散佚殆不少。溥儀居內廷時，以賞賜、送禮等名義將文物盜出宮外，手下人亦效其尤，至1923年中正殿大火，清宮文物再次遭到嚴重損失。儘管如此，清宮的收藏仍然可觀。在故宮博物院籌備建立時，由"辦理清室善後委員會"對其所藏進行了清點，事竣後整理刊印出《故宮物品點查報告》共六編28

冊，計有文物117萬餘件（套）。1947年底，古物陳列所併入故宮博物院，其文物同時亦歸故宮博物院收藏管理。

二次大戰期間，為了保護故宮文物不至遭到日本侵略者的掠奪和戰火的毀滅，故宮博物院從大量的藏品中檢選出器物、書畫、圖書、檔案共計13427箱又64包，分五批運至上海和南京，後又輾轉流散到川、黔各地。抗日戰爭勝利以後，文物復又運回南京。隨着國內政治形勢的變化，在南京的文物又有2972箱於1948年底至1949年被運往台灣，50年代南京文物大部分運返北京，尚有2211箱至今仍存放在故宮博物院於南京建造的庫房中。

中華人民共和國成立以後，故宮博物院的體制有所變化，根據當時上級的有關指令，原宮廷中收藏圖書中的一部分，被調撥到北京圖書館，而檔案文獻，則另成立了"中國第一歷史檔案館"負責收藏保管。

50至60年代，故宮博物院對北京本院的文物重新進行了清理核對，按新的觀念，把過去劃分"器物"和書畫類的才被編入文物的範疇，凡屬於清宮舊藏的，均給予"故"字編號，計有711338件，其中從過去未被登記的"物品"堆中發現1200餘件。作為國家最大博物館，故宮博物院肩負有蒐藏保護流散在社會上珍貴文物的責任。1949年以後，通過收購、調撥、交換和接受捐贈等渠道以豐富館藏。凡屬新入藏的，均給予"新"字編號，截至1994年底，計有222920件。

這近百萬件文物，蘊藏着中華民族文化藝術極其豐富的史料。其遠自原始社會、商、周、秦、漢，經魏、晉、南北朝、隋、唐，歷五代兩宋、元、明，而至於清代和近世。歷朝歷代，均有佳品，從未有間斷。其文物品類，一應俱有，有青銅、玉器、陶瓷、碑刻造像、法書名畫、印璽、漆器、琺瑯、絲織刺繡、竹木牙骨雕刻、金銀器皿、文房珍玩、鐘錶、珠翠首飾、家具以及其他歷史文物等等。每一品種，又自成歷史系列。可以説這是一座巨大的東方文化藝術寶庫，不但集中反映了中華民族數千年文化藝術的歷史發展，凝聚着中國人民巨大的精神力量，同時它也是人類文明進步不可缺少的組成元素。

開發這座寶庫，弘揚民族文化傳統，為社會提供了解和研究這一傳統的可信史料，是故宮博物院的重要任務之一。過去我院曾經通過編輯出版各種圖書、畫冊、刊物，為提供這方面資料作了不少工作，在社會上產生了廣泛的影響，對於推動各科學術的深入研究起到了良好的作用。但是，一種全面而系統地介紹故宮文物以一窺全豹的出版物，由於種種原因，尚未來得及進行。今天，隨着社會的物質生活的提高，和中外文化交流的頻繁往來，

無論是中國還是西方，人們越來越多地注意到故宮。學者專家們，無論是專門研究中國的文化歷史，還是從事於東、西方文化的對比研究，也都希望從故宮的藏品中發掘資料，以探索人類文明發展的奧秘。因此，我們決定與香港商務印書館共同努力，合作出版一套全面系統地反映故宮文物收藏的大型圖冊。

要想無一遺漏將近百萬件文物全都出版，我想在近數十年內是不可能的。因此我們在考慮到社會需要的同時，不能不採取精選的辦法，百裏挑一，將那些最具典型和代表性的文物集中起來，約有一萬二千餘件，分成六十卷出版，故名《故宮博物院藏文物珍品全集》。這需要八至十年時間才能完成，可以說是一項跨世紀的工程。六十卷的體例，我們採取按文物分類的方法進行編排，但是不囿於這一方法。例如其中一些與宮廷歷史、典章制度及日常生活有直接關係的文物，則採用特定主題的編輯方法。這部分是最具有宮廷特色的文物，以往常被人們所忽視，而在學術研究深入發展的今天，卻越來越顯示出其重要歷史價值。另外，對某一類數量較多的文物，例如繪畫和陶瓷，則採用每一卷或幾卷具有相對獨立和完整的編排方法，以便於讀者的需要和選購。

如此浩大的工程，其任務是艱巨的。為此我們動員了全院的文物研究者一道工作。由院內老一輩專家和聘請院外若干著名學者為顧問作指導，使這套大型圖冊的科學性、資料性和觀賞性相結合得盡可能地完善完美。但是，由於我們的力量有限，主要任務由中、青年人承擔，其中的錯誤和不足在所難免，因此當我們剛剛開始進行這一工作時，誠懇地希望得到各方面的批評指正和建設性意見，使以後的各卷，能達到更理想之目的。

感謝香港商務印書館的忠誠合作！感謝所有支持和鼓勵我們進行這一事業的人們！

<div align="right">1995年8月30日於燈下</div>

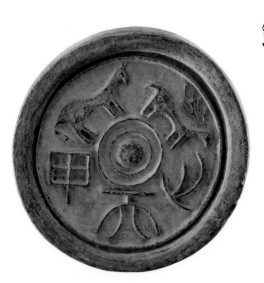

目錄

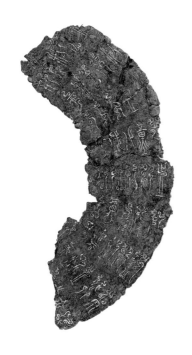

文物目録

導言

鄭珉中
胡國強

銘刻是指在金、石等材料上刻錄文字。雕塑是造型藝術的一種，指用陶、木、石、金屬、玉等材料，創造藝術形象。二者雖不屬於一類，但皆是珍貴的歷史文物，具有重要的文化研究與觀賞價值。對故宮所藏銘刻與雕塑品的編輯出版，本應根據其性質特點，分為不同的專卷，但為避免與全集相關各卷的內容交叉重複，故剪去繁冗枝葉，突出重點，將兩類文物之精品合二而一，以饗讀者。

一、銘刻

中國是歷史悠久的文明古國，在數千年的歷史長河中，創造了豐富燦爛的文化藝術，其中能直接反映當時社會政治、經濟狀況與歷史事件，可供證經補史之用的材料，當以勒於金石的"銘刻"最為突出。

故宮博物院藏大量銘刻文物，包括甲骨文、金文、磚瓦、碑刻、璽印等諸多門類。一些自成體系的器物，如璽印、玉器、青銅、石鼓等，雖亦屬銘刻之列，因已在全集中單獨成卷出版，故此不再重複。為了突出各時代銘刻的主流及其興衰變化，本卷採取按時代順序排列，兼顧不同門類的編輯方法，收錄由商至唐的院藏銘刻精品86件，包括了甲骨、金文、磚瓦與石刻等。通過此編，不僅可使讀者了解銘刻的興衰流變，還可掌握文學、文字、書法、鐫刻的發展脈絡，此亦為銘刻在文化藝術領域中獨具的特色。

1、銘刻的產生及其功用

銘刻之學，早期稱為金石學。銘刻一詞，涵蓋銘文與鐫刻，據東漢許慎《說文解字》解釋："銘，記也，從金"。可知"銘"字來源於青銅器上的"金文"。而最早的銘文，據《大學》所記，應是商湯所作的盥洗之盤銘，其文曰："苟日新，日日新，又日新"。顯然

商湯是以洗浴來比喻為政，用以昭告後王，要像不斷清洗污垢那樣來保持煥然一新的政績。這既是文記於金最早的文獻記載，也表明最初的銘文是以箴言告誡後王，其後逐漸變為頌揚祖先功德，勒銘以垂後世之作。至於石刻，傳世最早之作為戰國時秦國之"石鼓"，石鼓又稱為刻石、石碣，因其狀如鼓而得名，其內容是頌揚秦國先祖之功績。然而，上述金石之銘刻，已臻成熟，始作銘刻，顯然應該更早。

考古發掘的實物資料證實，銘刻之始作，在新石器時代已經初露端倪。如陝西半坡、姜寨，甘肅馬家窰，河南鄭州，山西侯馬，浙江良渚等地出土陶器上的刻文（插圖1），無疑是原始社會晚期處於萌芽狀態的銘刻。文字產生以後，銘刻亦隨之而發展成熟，河南安陽殷墟出土的商代甲骨文可證。甲骨文為商王決定大事前貞卜行止的記錄，是歷代商王歷史實錄的部分資料。此外，1970年代在陝西岐山鳳雛村發掘的大批西周甲骨文，是周王朝建立前，自古公亶父至西伯姬昌時期的重要

（插圖1）

史料，可見銘刻在商朝晚期已趨成熟。而青銅器上的銘文，都是在商代中期（約公元前1300年）——也就是盤庚遷殷以後的器物上方才出現。到紂王時（前1075年－前1046年），銅器上的銘文漸多，至西周而臻於頂峰，爾後乃向刻石發展。

由此看來，金石學的範圍已經不能包括所有的銘刻，而銘刻卻包含金石在內，故沿用金石學之名似已名實不符，宜以銘刻代之。銘刻的產生與功用大抵如此。

2、銘刻的興衰與流變

綜合金石著錄及存世遺物來看，早期重要的銘刻約有兩種，即殷商時期的甲骨文與青銅器上的金文。甲骨文是中國時代最早、體系較為完整的文字。大部分甲骨文發現於河南安陽，那裏曾經是殷商後期的都城，稱為殷墟。商王非常迷信，凡事都要用龜甲（以龜腹甲為常見）或獸骨（以牛肩胛骨為常見）占卜，然後把占卜的情況（如占卜時間、占卜者、占問內容、視兆結果、驗證情況等）刻在甲骨上，並作為檔案由王室史官保存。除占卜刻辭外，甲骨文中還有少數記事刻辭。內容涉及當時天文、曆法、地理、征伐、農牧、田獵、祭祀、疾病、生育等，是研究中國古代，特別是商代社會歷史、文化、語言文字的第一手資料。從文字學角度看，甲骨文有細小與稍大兩種，筆畫皆瘦勁挺拔，行距清楚。本

卷收錄了16件殷墟出土的甲骨，內容包括問疾、祭祀、征伐、田獵等。可使讀者窺見甲骨文的珍貴價值。青銅器上的銘文以作於盤庚遷殷後的較為常見，多在烹煮器、食器、酒器之內，文字一般都較簡略，只陰文鑄出人名、器名與"亞"形徽記，古文字學家稱之為圖形文字階段。到商紂時期的酒器"卣"上才見到數十字的銘文，進入章句略式階段，有了史事內容。其文字筆畫較肥，風格厚重、圓潤，雖與甲骨文不同，但皆屬於"籀篆"前的古文字，都是中國早期的典冊，並開創了書法之先河。

西周的甲骨文，近代多有發現，均作小片，文字如米粒而極清楚，風格與殷商不同，為周文王之前的文物。周文王以後，甲骨文逐漸絕跡，似應是隨着《周易》產生，占卜術大變，摒棄了燒灼甲骨的方法所致。甲骨文的廢止，促使銘鑄於青銅器的金文代興。西周的青銅器皆為周王室及為其宗親所製作的宗廟重器，長篇銘文多在烹煮器、食器、水器的內壁，且有器蓋對銘者，樂器、銅鐘之銘皆鑄於器身之外。銘文內容約可分為祭祀、征伐、賞賜、書約、訓誥、頌揚先祖等，多直書當時之事，許多為書史所佚。其文字史稱籀篆，筆畫圓轉渾厚、結字緊密，章法自然，表現出在書寫、鐫刻、鑄造上的高超水平。此時，不但青銅禮樂和生活器上銘文增多，青銅兵器上也出現鑄主人名款的情況，開創了在兵器上鑄造名款的先例。

春秋時期，王室衰微，諸侯國普遍自鑄銅器。加之簡冊的應用，故青銅禮器多無銘文，偶有數行，內容也極為簡略，具有書史性的銘文尤為罕見。晉國的個別銅器，銘文鑄於器外腹部並加以錯金，呈現以文字為裝飾花紋的趨勢，可視為中國文字觀賞藝術之始。此時各國文字在籀篆的基礎上皆有所發展，於是文字、書體各有異同，銘文有採用詩的體裁，四字一句且用韻，已不同於西周之作。及至戰國，青銅禮器上的銘文更加少見，兵器上名款出現錯金文字，是極精美的裝飾。各國文字繼續發展，而且出現了增加屈曲筆畫的"奇字"；增加鳥蟲形的"鳥蟲書"；還有下垂細筆長腳的所謂"蚊腳書"等。在青銅禮器銘文日趨衰落的情況下，為了宣揚先王盛德、鞏固統治，乃將本來置於宗廟重器之上供宗族誦讀的銘文，發展成置於廟堂之外任人觀看、顯露於天下的刻石。於是圓頂圓托形的"石碣"，即所謂的石鼓開始出現，戰國秦國石鼓當為此類刻石存在的明證。由於石碣取材方便，製作簡易，大小隨意，並可擴大影響，傳之久遠，從而賦予銘刻新生命，使勒銘於石之法代代相承，歷數千年而不衰。

此時商貿的發展與管理的需要，使得貨幣與璽印廣泛應用。貨幣的造型及文字帶有當時各國的明顯特徵，堪稱銘刻代表之一，本卷選取戰國七雄的貨幣逐一展示，以見當時各國金文之異同。璽印所鑄各國文字極美，具藝術價值，且有自身的發展規律，雖在金石之中卻

自成體系，為銘刻的支流，故於全集中另闢《璽印》卷介紹。此外，戰國的製陶業發展，陶器上有作坊與陶工的印章，用以考查成績。作為封緘的璽印皆鈐蓋於泥丸之上，故陶文與封泥亦列在銘刻之列。

秦併六國，一統天下，銘刻繼續由金向石過渡，傳世銅器除陽陵虎符、秦權、詔版之外未見銘文。秦始皇為昭告天下一統，在全國多處立石碣，刻石銘功，且有模印詔書的陶量與九字瓦當傳世。此時，小篆、隸書均已成形，不但為兩漢金石文字奠定基礎，也對中國書法產生了深遠影響。

兩漢的銘刻依然金石並存，而銅器銘文多較簡短，或記年代、作者、器名，或記使用處所或二、三字吉語。銅鏡銘文有四字到二三十字，包括產地、作者與吉語等，完全脫離了銘記書史的傳統。石刻方面，石碣繼續流行，惟數量極少。長方扁形豎立的石碑自東漢逐漸興盛，同時還出現摩崖石刻，所刻內容以記事、表頌為主，並有刻儒家經典的"石經"。此時，墓前開始置石雕人、馬、羊，有的還刻銘於底座之上，祠堂、墓室內壁雕刻歷史人物故事、畫像、題記，亦興盛一時。銘於磚瓦之上者，在流放弘農之刑徒墓中，有刻其人卒年、里居、姓名於磚上的銘記，似應為墓誌銘之始作。宮室瓦當有以文字為裝飾者，取四字吉語為多。銘於玉者，有於玉璧上端琢吉語二三者；有小型玉勒四面各刻篆文，名曰剛卯或嚴卯者。字小而精，皆一時之盛。兩漢的銘文，在秦代篆隸的基礎上有所發展，篆書趨向方形，筆畫由圓轉漸變為闊筆方直，具渾厚氣勢。隸書之初猶有篆書筆意，及至東漢發展到極盛，用筆有剛柔方圓之分，結字有緊密舒宕之別，形態多端，秀麗凝重，遂成為後世書家法則。

魏晉之世，勒銘於金有晉的銅釜、尊、銅鏡，前二者多陰刻器名與年號，後者則鑄細小文字於鏡背。內容豐富者有年月、作者與吉語，句句押韻，書體在篆、隸之間。至於石刻、碑刻繼續發展，隸書碑文中偶爾雜有篆書一二字，還有糅合隸法寫成的篆書，為空前絕後之作。三體石經（圖64），存文11行110字，銘刻三種字體，其中古篆36字、小篆39字、隸書35字，面貌風格皆不同於前代，至今仍是研究文字與書法的直接而珍貴的實物資料。埋於冢墓中的石刻墓誌，於西晉時已經流行，其內容簡略，記墓主世系、妻孥、生平與生卒。因係邦族刻石，故無作者名款，書體工整，猶有漢隸遺風。東晉的碑誌文字書體端莊，仍承襲秦漢傳統，但由隸向楷書過渡的特點較為顯著，結字厚重，筆畫轉折皆作方形。

傳世南北朝的銘刻主要有石碑、墓誌與造像。石碑以北魏以來的摩崖石刻為代表，內容除頌揚先人之外，且出現了題記與題名。墓誌與磚石銘刻並存，內容仍簡約如前代。隨着佛教興盛，建佛塔、造佛像、立造像碑之風興起。出現了造塔與造像記、發願文等新內容，其文多為製作年月及為亡親或皇帝祈福等語，皆雕像者所刊刻，故字中有省筆與異體。其中北魏的石刻"魏碑"最具影響，其文字俱為楷書，但猶存篆、隸筆意，不論小字近寸，或大字如斗，無不純厚古樸，疏宕有氣勢，遂成"魏碑體"。南朝的金石文字極為稀少，從偶存崖題字來看，與北魏書風近似。

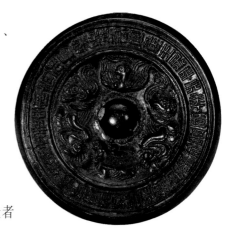

隋唐五代的銘刻，繼南北朝而大有發展，全面繼承了宮碑、廟碑、墓碑、墓誌、造塔和造像記的內容，且有經幢出現，遺存極為豐富。其突出的特點是東晉二王開創的楷法完全取代了兩漢隸書與魏碑體，成為銘刻所用文字。唐代著名大書法家，如歐陽詢、虞世南、褚遂良、顏真卿、柳公權等人均曾為碑刻書丹，唐太宗、大小李將軍的行書、懷仁集王右軍的行書亦相繼出現在石碑上，於是銘刻的文字篆、隸、真、行各體俱備。與刻碑相比，勒銘於金者於此時日益少見。

宋遼金時期的銘刻遺存主要是宋代的刻石。碑誌的形式與內容、書體都繼承了前代，惟碑與摩崖上出現了當時名家的詩文與遊記。仿古的青銅器、銅鏡、銀塔、石幢的銘文較少，而製作年款較多。記載中有金人所立的"國書碑"，為金石銘刻中罕見之品。

元明清的銘刻，石刻繼承了宋以來的傳統風格，惟尺度略有增益。清乾隆酷愛書法，為各地風景名勝所題之點景碑為前代所無。元代的銀槎、銅造像、銅鏡均作漢文銘款，地方銅質巡牌上蒙漢文字並用。明代鎏金造像、法器、銅鼎皆鑄有年款，玉壺、合巹杯等琢刻吉語與作者名字，石硯承宋代遺風亦多刻有銘語。清代的銅爐、造像、銀、錫壺、石硯多有名款，特別是冊立后妃的金冊與鐫刻"征討準噶爾御製詩"的青玉葵瓣大盤，是再次將書史內容勒銘的範例。

以上是金石銘刻的流變興衰大略情形。自北宋歐陽修、趙明誠、鄭樵等人的著述問世，金石銘刻遂成為學術領域的專門學科，並發展為後世的銘刻學。殷墟甲骨文的發現研究，使中國有文字可考的信史大大提前，這是銘刻學對學術的重大貢獻。金石銘刻是中華民族悠久的文化內容，是數千年歷史發展的見證，在中國文化藝術中亦有顯赫地位。

二、雕塑

雕塑與繪畫、建築被譽為世界三大藝術。中國雕塑不但起源早，可追溯到山頂洞人雕刻的鹿角，而且形式多樣，陶塑、建築裝飾和玉石雕刻等幾乎都可納入。故宮博物院所藏古代雕塑品上萬，多製作精美。但因多種雕塑品或單獨成冊編纂出版，如《藏傳佛教造像》；或編成合集出版，如《竹木牙角雕刻》，故本卷在選取雕塑文物時，只收俑和造像作品121件，雖不能完全代表中國古代雕塑藝術的成就，但也可窺見一斑。

1、俑

關於俑的界定，《禮記‧檀弓》曰："塗車芻靈，自古有之，明器之道也，孔子謂為芻靈者善，謂為俑者不仁。"經學家鄭玄解釋說："俑，偶人也，有面目肌髮，有似與人生。"即做成各式人物形象的隨葬品。考古發掘發現，在墓葬中不僅有人物形象的隨葬品，還有各種動物形象的隨葬品，習慣上把這些動物形象的作品也稱為俑。本卷所收的俑，上自戰國、下至明清。有木、金屬、陶等材質，但以陶俑所佔的比重最大。

俑起源於何時，尚無定論。河南鄭州商早期遺址出土的跪姿陶俑和安陽殷墟出土的戴枷鎖男女陶俑證明，至遲在商代已有陶俑。西周至春秋時期，隨葬用陶俑較為少見，墓葬中出土的人物、動物形象多是其它陶器的附屬物。到戰國時期，以俑替代活人殉葬已經成為墓葬制度的趨勢，隨葬俑的數量漸增。當時的貴族迷信鬼神，講究享樂，他們的墓葬中多樂舞俑、侍俑出土，是這一社會風氣的反映。故宮博物院收藏有一組7件戰國陶俑（圖87），均為泥質黑陶，手工捏塑而成，外施彩繪。形體雖小，仍能分辨歌者、舞者、樂者的身份，可謂惟妙惟肖。除陶俑外，木俑在楚國等南方地區也較為常見，本卷所收彩繪木俑（圖88），出土於湖南長沙楚墓。此俑以整塊木板削刻而成，大致勾勒出人體輪廓，線條流暢簡單。面部塑繪結合，衣服上繪黑紅色雲紋與小簇花，色彩濃麗，紋飾飄逸，具有濃郁的楚地風韻。

隨葬俑在秦代有長足發展。陝西臨潼秦始皇陵兵馬俑從葬坑，出土了大量陶塑兵馬俑，當為秦代陶俑的代表。西漢時期，陶俑造型多與秦代相仿，雖規格較小，但數量很大，並出現了專門為皇家製作隨葬器物的手工作坊。據《漢書‧百官公卿表》記載：

"東園匠令丞，主作陵內器物。"所謂"東園"，就是專門製作隨葬器物的御用手工作坊。"陵內器物"必然包括陶俑，這從漢景帝陽陵內出土的隨葬品就可證實。終漢一代，陶俑製作雖未能再現秦的盛況，但題材卻更為廣泛，包括了社會生活、生產活動的各方面。造型也更為活潑生動，呈現出較高的藝術水平。紅陶女立俑（圖91）就是一件西漢時期的藝術佳品。此俑眉、眼皆為墨繪，表情溫和含蓄，穿拖地長裙。婷婷玉立，形象新穎別致。據《漢書·王莽傳》記載："（王莽）母病，公卿列侯遣夫人問疾，莽妻迎之，衣不曳地，布蔽膝。見之者以為僮使，問知其夫人，皆驚。"此段史料說明當時長衣拖地是貴夫人的時尚，而王莽妻子這種"布蔽膝"式的裝束是當時童僕服飾。此陶俑穿長裙，表現的是貴夫人的形象。

東漢時期，地方豪強地主莊園經濟逐漸佔據主導，他們營造墓葬窮極奢華，陶俑大有發展。這一時期出土陶俑的地區很多，以中原和巴蜀最具代表性。中原的陶俑，多注重形體的誇張和寫意效果，已不再拘泥於模寫外形，細部刻畫也不講究，但追求內在精神氣質，善於用靜物來表現動感，成就較高。如陶畫彩舞蹈俑（圖98），眉目有意做得很模糊，雙臂也不完整，只做成上舉的樣式，但整體動作卻給人旋轉起舞的感覺。另一件陶畫彩醉飲坐俑（圖100），袖口高捲，肩膀歪斜，左手拄地，已不能自持，但右手仍握着酒具，舉至胸前，似乎還在與朋友對飲。陶俑能做到這種地步，不得不佩服東漢藝人的匠心獨到和細緻入微的觀察力。巴蜀陶俑題材多源於生活，材料有紅陶和灰陶，多採用雙模合製的方法，規格一般較大。形體舒展大方，顴骨一般較高，面部多帶微笑，特點較為鮮明。本卷收入的幾件陶俑，有的是模擬婦女哺乳的情景；有的用手攏在耳前似在欣賞樂曲；有的正在操刀做魚；有的一手持鍤、一手提簸箕；有的雙手提水罐……，均是生活場景的再現。除了人物俑外，漢代動物俑數量也較多，塑造大多生動逼真，無不體現出陶塑匠師高超的技藝。

三國時期陶俑數量較少，且形象多與東漢陶俑接近。只有長江中下游的吳國的青瓷俑，雖略顯古樸稚拙，卻表現出時代的風采。西晉時期，形成了以牛車為中心圍繞男女婢僕以及家禽、家畜、庖廚和模型明器等的固定組合，鎮墓俑也開始出現。總體來說，西晉陶俑人體各部比例略顯失調，技藝較為稚拙，但又不失幽默含蓄，有很強的時代性。如灰陶男立俑（圖107），螺旋形髮髻上梳，頭部明顯偏大，着重塑造五官形象，不論是笑瞇的一雙大眼，還是高顴骨、大鼻頭和嘴巴，都力圖顯現一種憨厚怪異的神態。

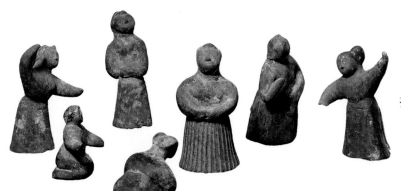

南北朝時期北方出土的陶俑中，人物俑主要有侍俑、樂舞俑、騎從俑、持箕俑、抬物俑及武士俑、文吏俑等。動物俑有各種形態的馬、牛、羊、駱駝等，駱駝俑的出現，形象地再現了絲綢之路上貿易繁榮的景象。北朝較有代表性的，是北魏的陶俑。鮮卑人建立的北魏政權於公元439年統一了北方，北方經濟逐漸復蘇，隨葬陶俑開始大量增加。此時的陶俑主要有兩大類，一類是出行儀仗俑，以牛車為中心，圍繞文吏俑、儀仗俑、侍僕俑、伎樂俑與隨行負重的牲口等。一類是鎮墓俑，主要是鎮墓獸和武士俑。鎮墓獸分為人面和獸面，作蹲伏狀。武士俑在墓葬中多成對出現，形象較一般陶俑高大。這種鎮墓俑組合，沿用到唐代，只是造型發展變化而已。從工藝角度而言，北朝陶俑繼承中國傳統雕塑技法，又有所創新，刀刻的技法一改秦漢以來用平直刀法處理衣紋的做法，運用不同的刀法雕刻出平直或圓潤的線條，使陶俑質感更強烈、表現形式更合理。這種立雕結合線條的手法，有很強的寫實效果。此時，南方出土的陶俑相對較少，一般來說，劉宋初期陶俑的製作較為簡單粗率，身體比例略顯失調。晚期陶俑的製作開始向寫實精緻方向發展，身體比例漸趨合理，女俑髮髻越來越高，袖口也越來越濶。這種變化正好與文獻記載吻合，再現了當時服飾制度的變化。

隋唐時期陶俑發展臻於極盛，無論是數量、品質還是造型都達到歷史的最高峰。這時期的陶俑可根據其變化規律分為四期。第一期為隋至初唐階段：以牛車為主體的儀仗俑羣仍然流行，俑羣中武裝氣息較濃厚，人物臉型從瘦長逐漸向豐滿型轉變。第二期即盛唐階段：駱駝、馬和文武吏俑與鎮墓俑大量出現，而且規模越來越大。騎馬和駱駝的儀仗俑羣逐步取代了以牛車為主體的儀仗俑羣。戴黑冠、穿寬袖長袍的文官俑開始增多，並出現了戴襆頭的樂俑。臉部豐腴、造型優美、梳各式髮髻的女俑大量出現。絢麗多彩的三彩俑日益增多。崑崙奴俑和大食人俑廣泛出現，標誌中西之間交流日益頻繁。天王俑逐漸取代前期武士俑的鎮墓地位，鎮墓獸的犄角也日益變長。十二生肖俑開始流行。第三期為中唐階段：這時期以牛車為中心的儀仗俑羣基本消失，鎮墓獸和天王俑仍盛行，十二生肖俑更加普遍，但脖頸變長。總體來說，俑的製作已略顯粗糙。第四期即晚唐階段：各類陶俑顯著減少，半身俑較為常見，有一種四足立在泥條式的圈足上的小型白陶馬、牛、駱駝等普遍流行。

五代時期出土陶俑數量不多，主要集中在四川、江蘇、福建等地，其中以江蘇南京南唐李

昇欽陵和李璟順陵出土的陶俑最具代表性。欽陵、順陵出土的陶俑以表現宮廷生活為主。本卷收入的兩件欽陵出土的男女優伶俑（圖148、圖149），是用刀在整塊灰磚上鑿刻的圓雕作品。頭部的比例有意誇張，活潑、灑脱、動感極強為其主要特點，而且衣紋線條雕刻得自然流暢，就連織物的質感都能很好地表現出來，可以説是陶俑的極品。

兩宋時期，出土陶俑主要集中在江蘇、江西和四川等地。早期俑注重寫實，多為素胎不掛釉。中期陶俑製作以滿身施以黃、綠、醬等彩色釉最具特點，陶俑製作水平相對較高。晚期胎質顯得鬆軟，俑多半身施彩釉，釉片極易脱落，陶俑的商業化氣息越來越濃，但偶爾也有一些精品。而這一時期北方的遼、金地區，出土的陶俑數量更少。總體來説，這一時期陶俑的製作明顯衰退。造成這種現象的原因是多方面的，但有一點特別值得注意，這一時期成本低廉、製作方便的紙製明器日益流行，直接影響了陶俑的製作和使用。宋趙彥衛在《雲麓漫鈔》中講到："古之明器……今多以紙為之，謂之冥器。"而且，自宋以後，有些馬俑的形象與紮製的紙馬非常相似，應該是紙製明器反過來影響陶俑。

元代陶俑主要在陝西、山東、河南及四川等地有發現。數量不多且體形較小，但都製作精細寫實，是研究這一時期人種、服飾等的寶貴資料。四川出土元代陶俑則更多地繼承了南宋當地陶俑的特點。

明代俑主要出土於各地親王、官吏、士紳等墓葬中，類別較為單一，主要是出行的儀仗俑。陶俑多為模製，施琉璃釉，高度多在20厘米上下，下帶方形底座。清代陶俑數量更少，主要出自清初漢人大官僚之墓，多繼承明俑樣式。本卷收入的陶畫彩騎馬男俑（圖161），樣式與明代陶俑很接近，但其鞍墊或障泥後下邊缺少一塊，形成長方形折角，這樣可以減少對馬後腿的摩擦，是清人對鞍墊的一種改進，在明代或以前的騎馬陶俑中不見，可見社會習俗風尚對陶俑製作的影響。

2、造像

古時為生人、亡人或己身祈福，多於僧寺或崖壁間鑿石成佛像，亦有以金屬鑄造佛像的，稱為造像。後其概念有所延伸，凡為佛、道等宗教神祇

所塑造的形象，皆可稱"造像"。

東漢時期，隨着佛教逐漸傳入中國，佛教造像已經在中國的一些地區出現。最初，佛教亦被稱為胡神，常與中國傳統的神仙思想混淆，佛教形象亦常與各類神仙形象混雜在一起出現。這一方面是因為當時民眾對佛教不甚了解，另一方面也與佛教徒想利用傳統思想進行佛教宣傳有密切關係。這種神佛不分的現象一直延續到三國兩晉時期，例如，當時長江中下游地區的銅鏡或穀倉罐（也稱作魂瓶）的圖案，佛像就常與神仙和瑞獸一同出現。故宮博物院收藏的一件西晉畫紋帶神佛銅鏡，銅鏡背面中心位置的幾尊浮雕造像不僅有頭光、帶肉髻，而且還手持蓮蕾、施無畏印，踏蓮花，無疑為佛像。而在銅鏡外區又鑄造了西王母和其所乘六龍紫雲輦以及青龍、白虎、朱雀和騎鶴羽翼仙人。這一佈局，或可說明佛教在當時已經佔據了主導地位，但神佛混雜的局面依然沒有改變，反映了早期佛教在中國傳播的特點。

目前保存最早的一件帶有銘文的單體佛造像，當為美國舊金山亞洲藝術館收藏的十六國時期後趙建武四年（338年）金銅禪定坐佛像。此佛像額際寬平，長眉杏眼，鼻翼寬，鼻梁較低，具有中國人種的典型特徵，表明這時期外來佛像已經本土化。本卷收入一件十六國時期銅鎏金禪定佛坐像（圖164），背光上有五尊化佛，左右各立一供養人，造像樣式接近建武四年造像，而袈裟衣紋更加概念化，應是一件稍晚的作品。另一件銅菩薩立像（圖162），面部特徵接近於歐羅巴人種，且明顯帶有犍陀羅藝術風格，應為外來造像之粉本，推測其時代較建武四年造像要早。

南北朝時期，佛教造像迎來了發展高峰，除了盛行開鑿大型石窟以外，小型單體佛像由於製作簡便，便於攜帶，祈禱尤為方便，也非常流行。北魏時期造像分兩個階段，太平真君到太和年間（440－494年），即北魏遷都洛陽之前，為早期。這階段的佛像面龐多為長圓形，雙頰較為飽滿，袈裟衣褶在身體上部兩側尾端多叉開呈 Y 字形，禪定佛雙手掌心向上，有別於此前手背向外的樣式，舟形背光流行，而且背光後面多雕刻佛傳、佛本生等故事圖案。釋迦多寶佛像的流行，源於《妙法蓮華經·見寶塔品》中有多寶佛在塔中分半座與釋迦牟尼的經典，反映出當時《妙法蓮華經》在社會中廣泛流傳，由於此經主張一切眾生均能成佛，故贏得僧俗的皈依和信仰。大約在皇興年間（467－471年）北方出現一種手執長莖蓮蕾的菩薩像，由於該造型菩薩銘記題為觀世音，故名之為蓮花手觀世音。觀世音在中國一直被普遍信仰，其形

象也非常之多，這種蓮花手觀世音像應該是比較早出現的一種程式化的造像。

北魏遷都洛陽的後期階段，由於受到漢族士大夫文化的影響，造像中瘦骨清像和"褒衣博帶"式袈裟逐漸流行。1950年代，在河北曲陽修德寺遺址出土一批石造像，就有不少北魏後期的作品。它們多為背屏式瘦骨清像，並穿着褒衣博帶式袈裟。王起同造白石雕觀世音菩薩立像（圖169）基座所刻年款"真王"為北魏後期杜洛周起義軍年號。杜洛周曾於武泰元年（528年）正月初七攻陷定州，當年二月即被葛榮所併。曲陽屬定州，而杜洛周控制定州的時間極短，其造像不可能脫離當時造像的整體風格。

東魏、西魏與北齊、北周統治的時間都極其短暫，合計不過47年，但造像風氣卻很濃，是北朝造像最繁榮的階段。這一時期留存下來佛教造像的數量極其驚人，在青州龍興寺遺址的造像中東魏、北齊所佔比重非常之大，而在曲陽修德寺遺址中出土的東魏、北齊時期帶紀年的造像就有上百件之多。除了造像數量大以外，題材不斷翻新也是這一時期的顯著特點。如雙思維菩薩像、楊柳枝觀音、雙觀音等都是此時創作的。而且，不論是南朝梁時張僧繇創作的骨氣奇偉風格，還是北朝北齊時曹仲達衣紋簡潔貼體的"曹衣出水"樣式，都能在這一時期的造像中找到影子。北方造像百花齊放的局面，是這一時期北方雕塑藝人在創作中不斷吸收外來因素，在藝術上達到一定高度的結果。

相對來說，現存南朝作品極少，本卷的梁大同三年（537年）僧成造銅彌勒佛像（圖171）是一件南朝佛教造像的重要文物。此彌勒像左手施與願印，右手施無畏印，立於覆蓮座上，左右各一弟子陪侍。這與北朝流行的手施無畏、與願印彌勒立像樣式基本一致。主尊蓮座兩側長莖蓮台上各立弟子或脅侍菩薩的樣式，在東魏、北齊甚至隋代都很流行。可以看出當時南北文化交流、相互影響的痕跡。

隋朝統治時間雖短，但佛像遺留卻頗多。其造像融會以往各地樣式後，呈現出多樣化的特點，並多有創新。隨着大一統的發展，這種多樣化的傾向逐漸變為一種時代風格。此時大型造像繼續發展，藝術形象日趨完美。小型單體像保留北齊、北周時期的遺風較多，但東

魏時期開始用雙勾陰線表現衣紋的做法，此時已經很難見到。唐朝的佛像在初唐時並未完全擺脫隋朝的影響，隨着國力的增強和不斷與外來文化的交往，很快就走向成熟，並形成一種大唐的時代風韻，造像水平達到歷史的最高峰。造像人物的個性化和高度的寫實性相結合，是唐代造像的總體特徵。佛像一般都比較豐滿，表情怡然，頸部有三道項線（俗稱三道），或體態魁梧，或雍容大方。坐像一般端坐在束腰須彌座上，台布起伏摺疊極富質感，下垂懸裳呈倒山字形的樣式。菩薩造型受到外來文化的影響，身軀線條優美，婀娜多姿。有些菩薩肩闊腰細，披帛多順體側向下飄落，項飾、臂環、腕鐲等飾物富麗而不繁瑣，突出了菩薩曲線的優美，完全是時人審美追求的自然反映。

唐之後，禪宗、淨土宗、密宗對後期佛教美術的影響很大，佛教雕塑的那種神聖性和理想性開始減弱，世俗化的傾向越來越濃厚。石雕、木雕、泥塑、瓷塑、陶塑、鐵鑄、磚雕等形式廣為應用，特別是木雕和泥塑像得到極大發展。五代、宋、遼、金時期的雕塑藝術家由於受佛教教義的束縛較少，得以充分展現他們的聰明才智，並從生活中廣泛汲取營養，經過藝術加工，創造出不少優秀作品。本卷的遼代銅鎏金佛坐像（圖184）和銅鎏金菩薩坐像（圖186），製作非常精美，是遼代造像的代表。木雕主要是寺廟內供奉的佛、菩薩、羅漢等偶像，雕刻匠師雖未能完全擺脫濃郁的宗教氣息，但卻巧妙利用木材的特點，尋求材料內在的表現力。如木雕彩繪觀音坐像（圖183），雖係木雕，但不見刀痕，圓潤一如泥塑，且面容端麗，表情溫存嫺靜，展現出雕刻家高超的技藝。再如吳世質造木雕彩繪羅漢像（圖181），係1960年代在廣州市郊南華寺發現的諸多羅漢像之一，其雕造水平極高，300多尊羅漢神態各異，無一雷同。如果沒有對現實社會細緻入微的觀察，是很難造出如此佳作的。

元代由於蒙古貴族崇信喇嘛教，促使具有鮮明特色的藏傳佛教雕塑藝術在內地廣泛流傳，並對明清以來佛教雕塑藝術發生巨大的影響。藏傳佛教廣泛吸收了周邊各地如印度、尼泊爾、克什米爾和中國內地等不同文化因素，形成獨特的藝術風格，在當時獨樹一幟，給走向式微的漢地佛像注入新的活力。因全集已有《藏傳佛教造像》卷，選錄造像頗豐，故本卷不再贅述。

明清時期漢地造像逐漸衰落，但其中也不乏優秀作品。本卷收入幾件帶有年款的作品，雖然或多或少地

受到藏傳佛教影響，卻也反映出這一時期漢地造像風貌。尤值一提的是，明中後期出現的"石叟"款銅觀音坐像（圖199）和"何朝宗"款德化窰觀音坐像（圖195）、達摩立像（圖194），雖質地不同，但外觀造型均顯得柔軟細膩，表現出相互借鑒的痕跡，給人以異曲同工之感，皆為罕見的珍品。除此之外，本卷收入的清代楊玉璇、周彬等雕刻名家所製田黃石、壽山石佛教造像，也都精美異常，堪稱精品。

除了佛教造像以外，本卷還收入了幾件道教造像和泥塑帝王像、仕女像等作品，一併歸入造像之列。道教造像的產生晚於佛教造像，它主要模仿佛教造像，發展脈絡也基本上同步，這是把握道教造像時代風格的關鍵。道教模仿佛教，使自己的儀典規條日漸完備，一般來說民間敬奉的除佛教以外的各種神祇，在晚期都被納入道教神仙的範疇。如本卷所選朱碧山銀槎杯（圖190）、德化窰鶴鹿老人像（圖196）等皆可歸入道教題材之中。泥塑作品在中國起源很早，到宋代尤其受到喜愛。據《東京夢華錄·七夕》記載，北宋京都汴梁每逢七夕，街頭"皆賣磨喝樂，乃小塑土偶耳"。"磨喝樂"別名"化生"，俗稱"金娃娃"。每逢七夕，把它送給新婚之家，以為生子之瑞。除此之外，其它瓷塑、泥偶也很盛行。此種風氣，北宋風靡於中原，南渡後，又流傳於江南，並持續發展到明清。故宮藏一件泥塑雍正皇帝像（圖206），原藏於供奉清代祖先圖像的壽皇殿內，當出於宮廷匠師之手，如果不是惟妙惟肖，很難想像能和歷代帝王像供奉在一起。及至晚清，泥塑主要以天津的張長林一家最著名，時人稱為"泥人張"，其子孫亦繼承祖業，成為中國泥塑手藝的代表。

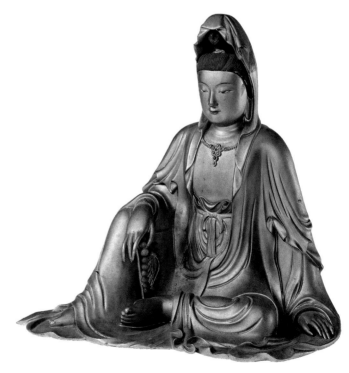

銘刻

Inscriptions

1

殷王武丁貞卜婦妹患疾刻辭龜甲

商

長 14.2 厘米　寬 8.5 厘米

河南安陽殷墟出土

Tortoise-shell inscribed with the writings to inquire spouse's illness from divination by Wu Ding, King of the Yin Dynasty

Shang Dynasty

Length: 14.2cm　Width: 8.5cm

Unearthed at Yin Ruins, Anyang, Henan Province

存文五句。（1）武丁在丁巳這一天占卜，由卜官"賓"貞問："帚（婦）妹會不會生病？"丁巳，為占卜日期。賓，殷王武丁的卜官。卜官"賓"在甲骨研究中被看作武丁卜辭的斷代標誌。貞，問也。婦，在卜辭中皆指殷王之配偶，稱"帚（婦）某"。（2）兆序辭，卜兆旁的數字是卜兆的順序，卜用龜甲多自上而下，由內向外，卜用牛骨多自下而上，由外向內，所記乃占卜的次序。殷人常一事多卜。（3）貞問："帚（婦）妹可能會生病嗎？"（4）兆序辭。（5）卜兆用語。"小告"一語在卜辭中經常出現，其他

類似的還有："大告"、"一告"、"二告"、"三告"等，或將"告"釋為"吉"。

商朝（約公元前 16 世紀－公元前 1046 年），是繼夏朝之後，中國第二個世襲制王朝。自太乙（湯）至帝辛（紂），共十七世、三十一王，前後經歷了將近六百年。盤庚遷都至殷後，商也稱殷。甲骨文主要指商代後期王室用於占卜記事而刻（或寫）在龜甲和獸骨上的文字。它是中國已知最早的文字，體系亦較為完整。

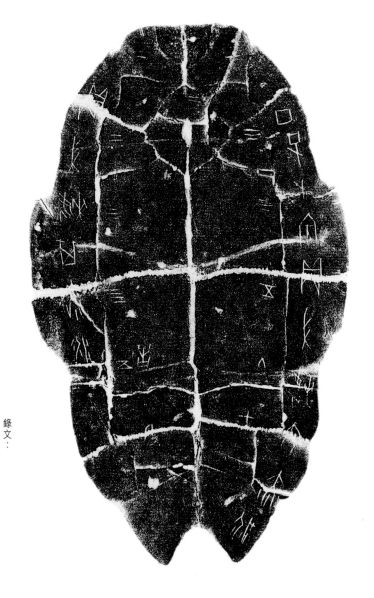

錄文：

（1）丁巳卜，賓貞：帚妹不亦疾？

（2）一二三四五六七。

（3）貞：帚妹其亦疾？

（4）一二三四五六。

（5）小告。

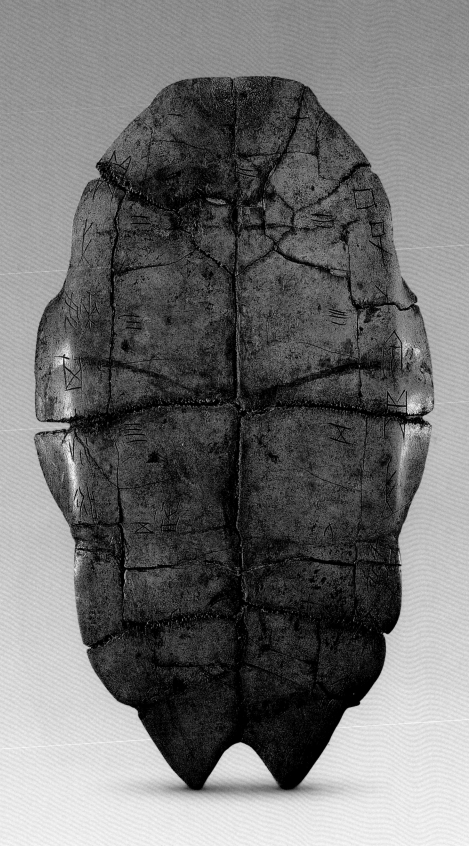

2

殷王武丁貞卜田獵刻辭龜甲

商

長6.6厘米　寬3.5厘米

河南安陽殷墟出土

Tortoise-shell inscribed with the writings to inquire the possibility of going hunting from divination by Wu Ding, King of the Yin Dynasty

Shang Dynasty

Length: 6.6cm　Width: 3.5cm

Unearthed at Yin Ruins, Anyang,
Henan Province

存文二句。（1）武丁在丁未這一天占卜，由卜官"賓"貞問："父乙會否降崇（於我武丁）？"殷王在行動前要貞問此行動是否會遭致先祖降崇。（2）武丁在□□（此處干支殘缺）這一天占卜，由卜官"殼"貞問"……是否不要（出外）狩獵？""殼"，武丁卜官，在甲骨研究中被看成武丁卜辭的斷代標誌。"勿"字前殘缺，可能是人名，亦可能是日期。

從殷墟卜辭可知，殷人認為行為不當將遭致祖先降禍，故在行為前要卜問。且殷王往往要用多個卜官反覆占卜貞問一件事，以確認吉兇。卜問的事項包括所選擇的行為人、時間、方式、地點等內容。武丁（前1250－前1192年在位）為商朝第二十三位國君，子姓，名昭，廟號高宗。在位期間，使商朝國力復興，史稱"武丁中興"。目前殷墟所發現的商代甲骨文和青銅器，大部分來自武丁時代。

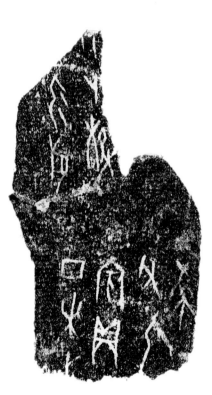

錄文：
（1）丁未卜，賓貞：父乙崇？
（2）□□卜，殼□……勿狩？

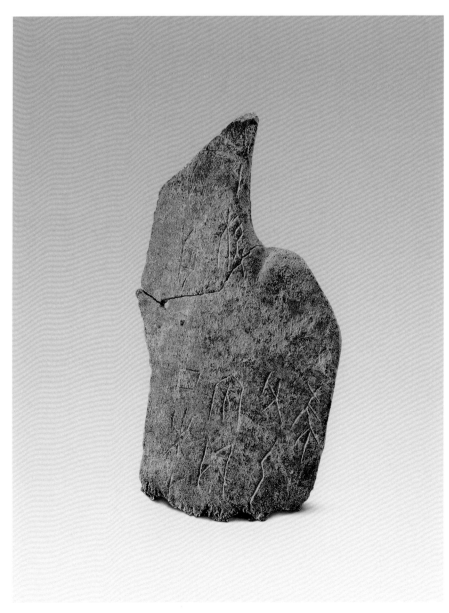

3

殷王武丁貞卜婦好分娩刻辭牛骨

商
長11.7厘米　寬3.4厘米
河南安陽殷墟出土

Ox-bone inscribed with the writings to inquire spouse's parturition from divination by Wu Ding, King of the Yin Dynasty

Shang Dynasty
Length: 11.7cm　Width: 3.4cm
Unearthed at Yin Ruins, Anyang, Henan Province

存文一句。武丁在壬戌這一天占卜，由卜官"賓"貞問："帚（婦）好分娩，嘉否？"冥，甲骨文作"🙆"，像用雙手於腹外接生的會意字，卜辭中該字用的均是其本義。後世以其字借用為"晦冥"之"冥"，遂另造形聲字"娩"表其"分娩"之本義。嘉，在殷墟甲骨卜辭中經常看到殷王占卜貞問"帚（婦）某"分娩的卜辭，知殷王很重視其配偶的生育。且殷人很看重分娩的日期，日期不同預示着生育的嘉否。

殷王還認為生女不嘉，因為生男生女關乎王位的繼承。

婦好是武丁的配偶，在武丁朝曾發揮很重要的作用，曾率上萬人出征。在河南安陽小屯發掘的五號墓中，出土了大批精美的玉器及器主為"婦好"的青銅器，其中包括不少兵器，與卜辭中"婦好"的身份、年代、地位和作用完全吻合。

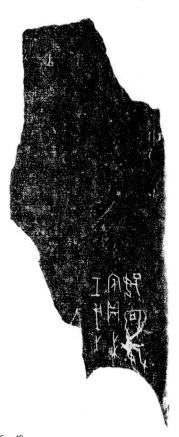

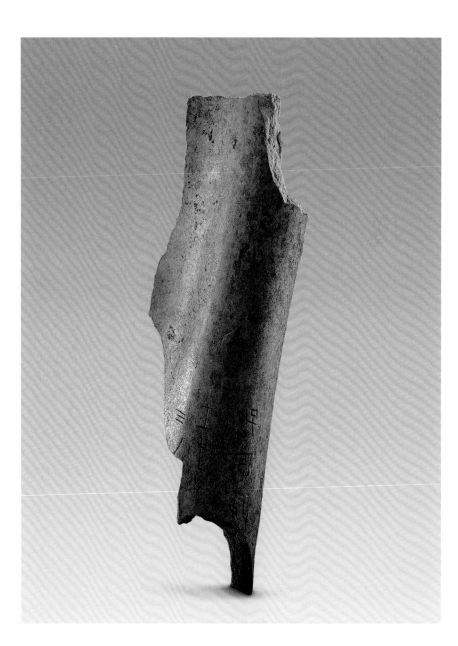

錄文：
壬戌卜，賓貞：帚好冥，嘉？

4

殷王武丁貞卜伐呂方刻辭牛骨

商
長14厘米　寬2.5厘米
河南安陽殷墟出土

Ox-bone inscribed with the writings to inquire a punitive expedition from divination by Wu Ding, King of the Yin Dynasty

Shang Dynasty
Length: 14cm　Width: 2.5cm
Unearthed at Yin Ruins, Anyang, Henan Province

存文六句。（1）貞問次日甲午不侑祭且（祖）乙？翼，甲骨文為羽翼的象形字，在卜辭中借用為"翌"。翌，次日，明日。有，此處借用為"侑"。侑，祭名。《詩·小雅·楚茨》："以為酒食，以享以祀，以妥以侑，以介景福。"且，卜辭中借用為"祖"。祖乙，殷商第十四位國君，曾使殷商復興，廟號中宗。《史記·殷本紀》記載，祖乙為"河亶甲子"。"帝祖乙立，殷復興，巫賢任職。"《古本竹書紀年》："祖乙滕即位，是為中宗，居庇。"在卜辭中，祖乙為直系先王，中丁之子。又稱"下乙"、"中宗祖乙"、"高祖乙"。卜辭中先王大乙、祖乙、小乙、武乙、帝乙均名乙，其中祖乙、小乙、武乙均可稱為"祖乙"。（2）貞問呂方有沒有消息？呂方，武丁時期西北邊陲的強敵，地在今黃河河套附近。在武丁晚期卜辭中見其常來侵犯，武丁曾遣多名大將前往征伐。在祖庚初期仍見占卜貞問有關呂方之辭，再後即不見，知已為殷所平定。在甲骨研究中，"呂方"可看作武丁晚期、祖庚初期卜辭的斷代標誌。亡，卜辭中借為"無"，亡聞，無所聞。（3）貞問是否於翌甲午侑祭祖乙？（4）貞問是否登人五千征伐呂方？"登人五千"，殆聚兵五千。卜辭中征伐用兵每聚三千、五千不等，逾萬者極少。乎，令也。見，或釋"覘"，卜辭殆謂聚兵五千守望防備呂方來犯。（5）貞問是否於翌甲午侑祭祖乙？（6）貞問是否不聚集五千人。

錄文：

（1）貞：翼甲午勿有于且乙？

（2）貞：呂方亡聞？

（3）貞：翼甲午有于且乙？

（4）貞：登人五千乎見呂方？

（5）貞：翼甲午有于且乙？

（6）貞：勿登人五千？

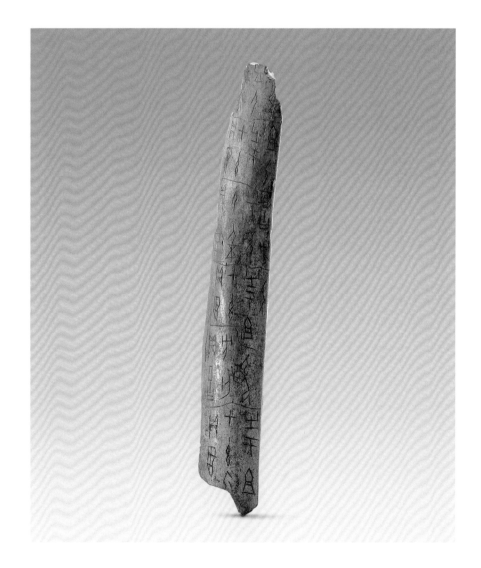

5

殷王武丁貞卜出征擒獲刻辭牛骨

商

長6.5厘米　寬8.4厘米

河南安陽殷墟出土

Ox-bone inscribed with the writings to
inquire a punitive expedition and capture
alive from divination by Wu Ding, King of
the Yin Dynasty

Shang Dynasty
Length: 6.5cm　Width: 8.4cm
Unearthed at Yin Ruins, Anyang,
Henan Province

存文二句。（1）武丁在己亥這一天占
卜，貞問今番出征是否獲征羌？羌，
乃古代遊牧民族，地處今陝、甘、青
一帶。因羌人距殷遙遠，且散佈廣
袤，難以完全征服。在卜辭中，有殷
一代，羌人一直與殷人時叛時服。殷
人亦不斷用羌俘作犧牲祭祀祖先。甲
骨文"隻"字乃會意字，字像一隻手擒
獲一隻飛禽，表擒獲之意。七月，卜
辭中有少量的記錄了月份。武丁卜辭
有"十三月"之記錄，知殷人乃年底置
閏。經研究知，殷代中後期行年中置
閏。甲骨文"月"字，象新月之形，乃
"月"之象形初文。

錄文：

（1）己亥卜：今出，羌有隻（獲）征？七月

（2）己□□…今……有……。

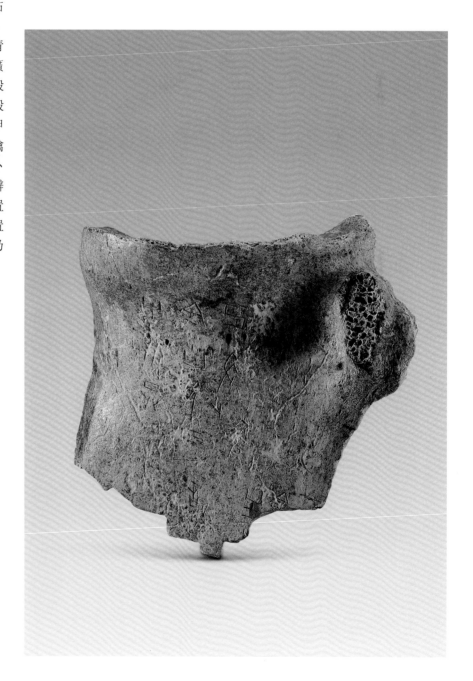

6

殷王武丁貞卜臣屬阜喪眾刻辭牛骨
商
長10厘米　寬1.9厘米
河南安陽殷墟出土

Ox-bone inscribed with the writings to
inquire the subjects separated in flight
from divination by Wu Ding, King of the
Yin Dynasty

Shang Dynasty
Length: 10cm　Width: 1.9cm
Unearthed at Yin Ruins, Anyang,
Henan Province

存文一句。貞問阜會喪眾嗎？阜，武
丁中後期的重臣。喪眾，卜辭中常見
卜問“喪眾”之事。“眾”是殷王朝的
基本臣民，參與殷代社會的耕耡和戰
爭等基本活動，曾不堪重負而逃散，
故殷王常要卜問耕耡和征伐中的“眾”
是否會逃散？甲骨文的“喪”字，從

“桑”、從多“口”，蓋其字從“桑”得
聲。甲骨文的“眾”字，從“日”下有
三“人”，是日下勞作的眾生的會意
字。“眾”，也有人謂是殷代的奴隸。

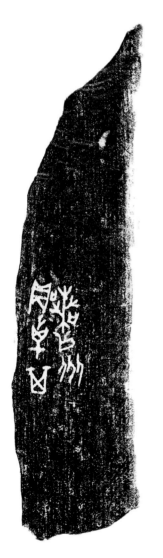

錄文：
貞：阜其喪眾？

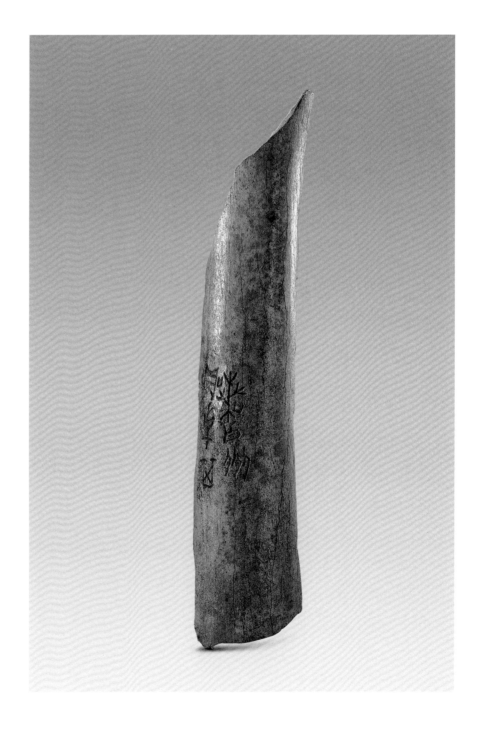

殷王武丁貞卜祭祀高妣己刻辭牛骨

商

長6.5厘米　寬6.3厘米

河南安陽殷墟出土

Ox-bone inscribed with the writings to inquire how to offer sacrifices to ancestor's spouse from divination by Wu Ding, King of the Yin Dynasty

Shang Dynasty
Length: 6.5cm　Width: 6.3cm
Unearthed at Yin Ruins, Anyang, Henan Province

正反面各存文一句。正面：武丁在戊午這一天占卜，對高妣己用钔祭？钔，"御"、"禦"之初文，祭名。《説文》："御，祀也。"攘災除禍之祭。致祭於先祖、先妣以求免禍。高匕己，指中丁的法定配偶，卜辭中稱"妣己"。殷人致祭先王的配偶，稱其上一代為"母"（如：母辛、母甲），稱其上兩代或兩代以上為"妣"或"高妣"（如：妣己、高妣己）。武丁卜辭中稱直系先王的配偶"匕（妣）己"的有中丁、且（祖）乙、且（祖）丁之配偶。稱"高妣己"當指中丁之配偶。反面：戊申帚（婦）貞示二屯永。這是殷王武丁時刻在骨臼反面的記事刻辭。

戊申，所記事項發生的日期。帚（婦）貞，武丁配偶的名字。這類刻辭所記多為武丁配偶或內臣的名字。示，一種行為方式。卜辭每有"干支，某某（人名）示，某（數）屯，某（人名）"的套語。屯，單位名詞，其意不明。永，人名，這類記事刻辭末尾多是武丁卜官的名。

殷墟甲骨刻辭中尚有一小部分不是占卜內容的刻辭，甲骨學稱其為"記事刻辭"。多刻在甲橋、甲尾、背甲、骨臼、骨面、人頭骨、牛頭骨、鹿頭骨、虎骨等上。

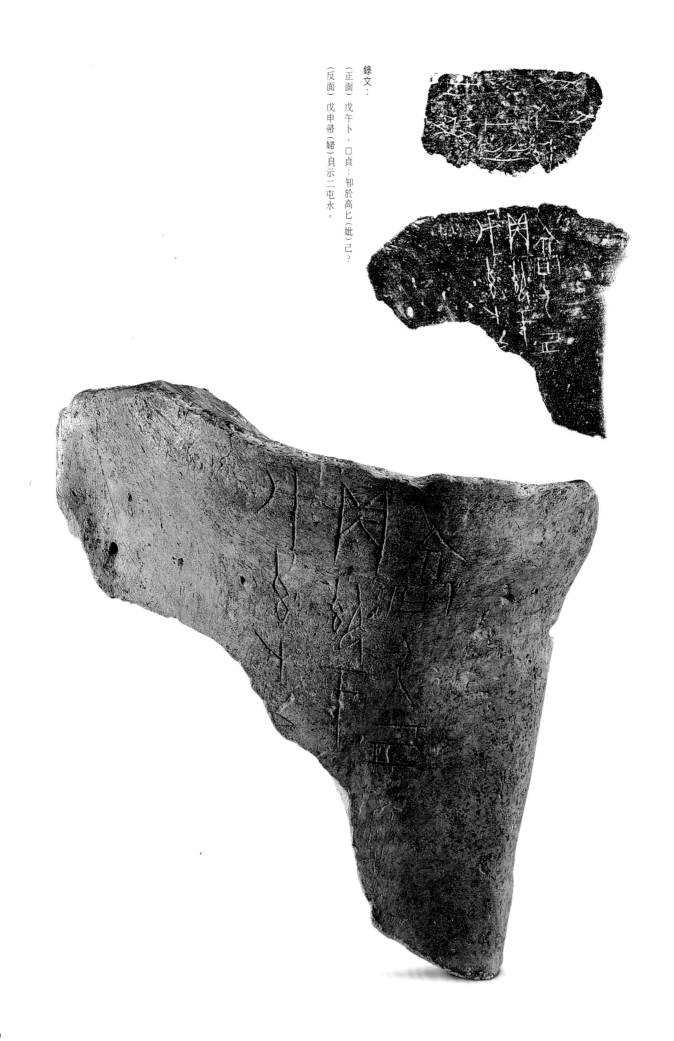

錄文：

（正面）戊午卜，□貞：钔於高匕（妣）己？

（反面）戊申帚（婦）貞示二屯永。

殷王祖庚（祖甲）貞卜祭祀先王祖乙暨妣己刻辭牛骨

商
長4.8厘米　寬1.9厘米
河南安陽殷墟出土

Ox-bone inscribed with the writing to inquire the performing rites in honor of the late King Zu Yi and his spouse from divination by Zu Geng, King of the Yin Dynasty

Shang Dynasty
Length: 4.8cm　Width: 1.9cm
Unearthed at Yin Ruins, Anyang, Henan Province

存文一句。祖庚（祖甲？）在己未這一天占卜，貞問王是否窆祭祖乙配偶妣己？此處卜官名殘缺。窆，武丁卜辭祭名"賓"字。且，即"祖"字的初文。祖乙，殷先王，中丁之子。龕，"仇"之初文。仇，匹也。卜辭每有"祖某龕妣某"之辭，即"祖某之配偶妣某"之謂也。匕（妣）己，祖乙之配偶。祖庚、祖甲與祖乙、小乙的配偶都有妣己。歲，禾穀成熟之謂。卜辭有"今

歲"、"來歲"之稱。《爾雅·釋天》："夏曰歲，商曰祀，周曰年，唐虞曰載。"在有些卜辭中"歲"又用作祭名，殆以新黍祭祀先祖。

祖庚，姓子名躍，武丁次子。商朝第二十四位國君。祖甲，姓子名載，武丁三子，祖庚異母弟。祖庚死後，根據兄終弟及原則，繼為商朝國君。

錄文：
己未卜，口貞：王窆且乙龕匕己歲……。

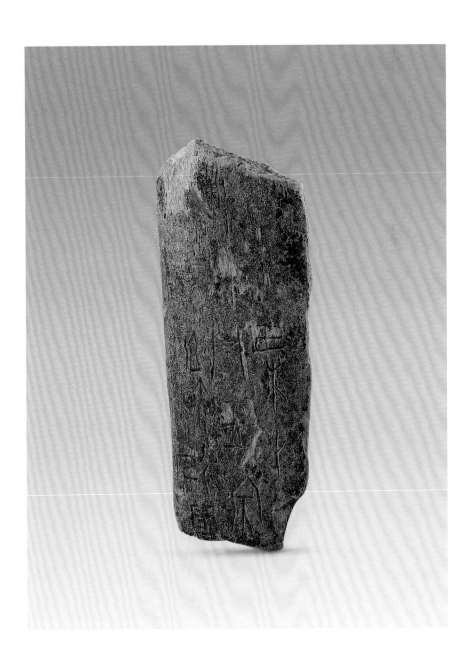

9

殷王祖甲貞卜祭祀先王祖庚刻辭牛骨

商
長6.4厘米　寬2.3厘米
河南安陽殷墟出土

Ox-bone inscribed with the writings to
inquire the performing rites in honor of
the late King Zu Geng from divination by
Zu Jia, King of the Yin Dynasty

Shang Dynasty
Length: 6.4cm　Width: 2.3cm
Unearthed at Yin Ruins, Anyang,
Henan Province

存文一句。祖甲在癸亥這一天占卜，由卜官"疑"貞問是否於翌日甲子侑祭兄庚（祖庚）。疑，祖甲卜官。卜官"疑"可作祖庚、祖甲卜辭的斷代標誌。又，通"侑"，祭名。《爾雅·釋詁》："酬、酢、侑，報也。"《國語·魯語》："有虞氏報焉。"韋昭注："報，報德，謂祭也。"叀，虛詞。裸，甲骨文"福"，象以尊盛酒致祭於神主，會意字。改，《説文》："改，敷也。"卜辭中為用牲之法，有用羌、用牛、用犬的。

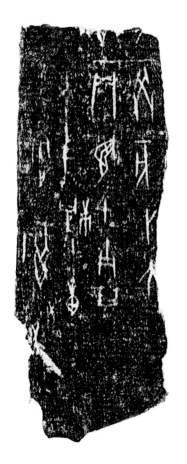

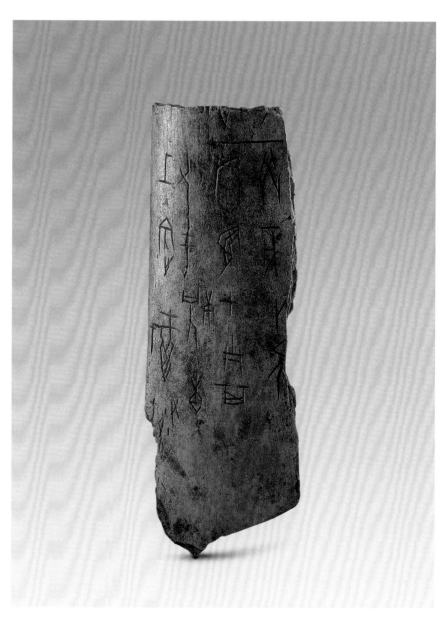

錄文：
癸亥卜，疑貞：翌甲子其又
於兄庚？叀王窑裸？改。

12

10

殷王廩辛（康丁）貞卜祭祀用牲刻辭
牛骨

商
長7.6厘米　寬1.9厘米
河南安陽殷墟出土

Ox-bone inscribed with the writings to
inquire the sacrificial offerings pig (s)
from divination by Lin Xin, King of the
Yin Dynasty

Shang Dynasty
Length: 7.6cm　Width: 1.9cm
Unearthed at Yin Ruins, Anyang,
Henan Province

存文三句。（1）選用豕（作祭品）？
叀，虛詞。豕，祭祀用犧牲。（2）選
用白豕？（3）選用黑豕？

廩辛，姓子名先，商王祖甲子，商代
第二十六位國君。康丁，姓子名囂，
祖甲之子，廩辛之弟。廩辛死後，繼
為商代第二十七位國君。

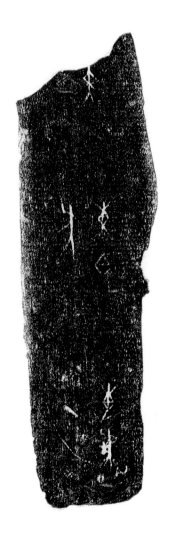

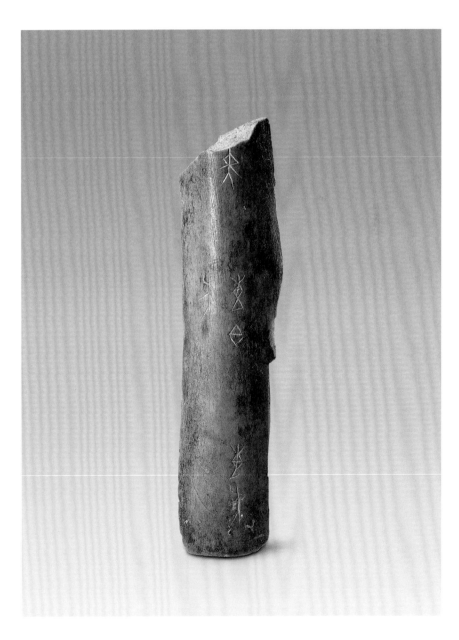

錄文：
（1）叀豕？
（2）叀白豕？
（3）叀黑豕？

11

殷王武乙貞卜追召方刻辭牛骨

商

長12.6厘米　寬6.8厘米

河南安陽殷墟出土

Ox-bone inscribed with the writings to
inquire the way of pursuing and attacking
the enemy from divination by Wu Yi,
King of the Yin Dynasty

Shang Dynasty

Length: 12.6cm　Width: 6.8cm

Unearthed at Yin Ruins, Anyang,
Henan Province

存文三句。（1）殷王武乙在己亥這一天占卜，貞問是否令王族追擊召方於□（地名殘缺）。王族，乃殷王之宗族同姓，在對外戰爭中作為主力參戰。召方，殷之敵國。（2）己亥用三牛對父丁行告祭？告，通“祰”，《說文》：“祰，告祭也。”卜辭所見殷王每遇危難乃告祭先公、先王，以求降福免災。本辭乃武乙告祭父丁以求追擊召方告捷。父丁，此處是殷王武乙對其

父“康丁”的稱謂。史書中稱“庚丁”，“庚”乃“康”之初文。由“父丁”的稱謂可知此片是殷王武乙卜辭。（3）用五牛（行告祭）？這裏是貞問用三牛還是用五牛告祭父丁。

武乙，姓子名瞿，康丁之子。商朝第二十八位國君，前1147年－前1113年在位。

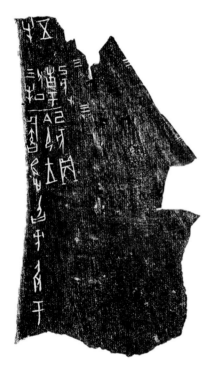

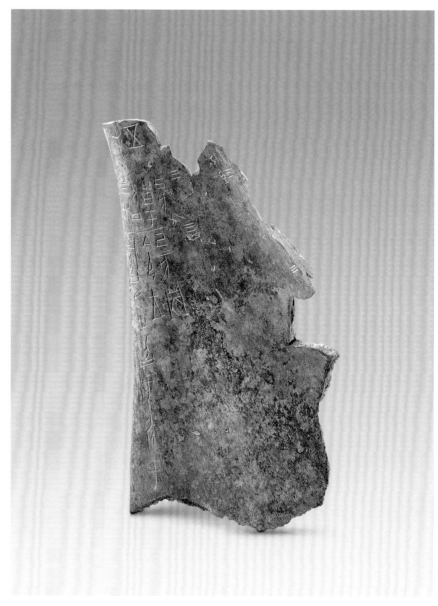

錄文：

（1）己亥貞：令王族追召方及於□？

（2）己亥告於父丁三牛？

（3）五牛？

12

殷王武乙（文丁）貞卜祭祀先公上甲 六示刻辭牛骨

商
長10.3厘米　寬2.0厘米
河南安陽殷墟出土

Ox-bone inscribed with the writings to inquire the offering sacrifices to six ancestors from divination by Wu Yi, King of the Yin Dynasty

Shang Dynasty
Length: 10.3cm　Width: 2.0cm
Unearthed at Yin Ruins, Anyang, Henan Province

存文二句。（1）殷王武乙（文丁）在丁未這一天占卜，貞問用小䈴、卯三牛燎祭岳神以求豐年。桼禾，即求禾黍豐收也。岳，神名，山嶽之神。尞，燎之初文，祭名。宰，祭祀中用牛稱「大牢」，用羊稱「小牢」。卜辭中「大牢」寫作「牢」，字從「牛」；「小牢」寫作「宰」，字從「羊」。後世「牢」、「宰」均寫作「牢」，僅在「牢」前冠「大」、冠「小」以示區別。卯，劉的初文。《爾雅‧釋詁》：「劉，殺也。」卜辭中用為殺牲之法。牛，指牛牲。祭祀中用牛的規格要高

於用羊。（2）殷王武乙（文丁？）在丁未這一天占卜，貞問用牛祭以上甲為首的六示，以羊盤祭小示？上甲，商之先公，王亥之子，成湯之六世祖。卜辭中殷王祭祀先公每以「上甲」為首，以祭「上甲」的祀典最為隆重，用牲最多。六示，此指以「上甲」為首的六先公：上甲、報乙、報丙、報丁、示壬、示癸。示，神主。卜辭中對先公、先王均稱「示」。小示，指旁系先王。几，「盤」字的初文，祭祀時的用牲法。其字構形，象以血滴几上狀。羊，祭祀用犧牲。

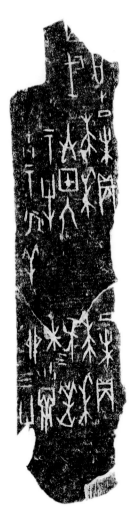

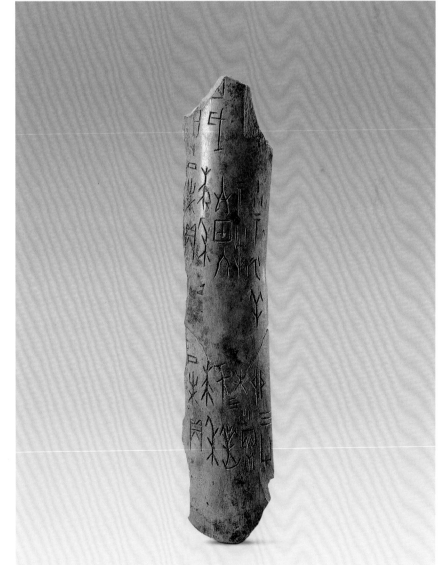

錄文：

（1）丁未，貞：桼禾於岳尞（燎）小宰、卯三牛？

（2）丁未，貞：桼禾自上甲六示牛，小示几羊？

15

13

殷王武乙（文丁）貞卜祭祀先公上
甲、先王大乙刻辭牛骨

商
長11.2厘米　寬3.1厘米
河南安陽殷墟出土

**Ox-bone inscribed with the writings to
inquire the offering sacrifices to ancestor
Shang Jia and the late King Da Yi from
divination by Wu Yi of the Yin Dynasty**

Shang Dynasty
Length: 11.2cm　Width: 3.1cm
Unearthed at Yin Ruins, Anyang,
Henan Province

存文五句。（1）殷王武乙在庚申這一天占卜，貞問是否在乙亥這天舉行伐祭？（2）貞問是否在甲寅這一天舉行"立中"典禮？立中，卜辭常用語。卜辭"中"字乃軍中旗纛之象形，"立中"蓋在軍中立纛，以[囟]（裒）軍旅，以征敵方。（3）殷王武乙（文丁？）在癸丑這一天占卜，貞問是否舉行自上甲的燮侑伐祭？（4）殷王武乙（文丁？）在丁未這一天占卜，貞問是否用五牢對大乙舉行侑祭？又，通"侑"，祭名。五牢，五牛的牢牲。大乙，商之開國君王，姓子名履，示癸之子。史書中稱湯、商湯、成湯、武湯、唐、武王等。自契至湯，共遷徙八次，湯始定居亳，用伊尹輔政，"十一征而無敵於天下"。（5）殷王武乙（文丁？）在□□（卜辭殘缺）這一天占卜，是否用三牢對大乙舉行侑祭？

文丁，姓子名托，武乙之子。商朝第二十九位國君，亦作太丁，公元前1112年－前1102年在位。

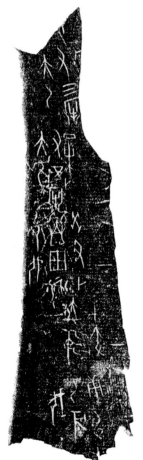

錄文：
（1）庚申卜：乙亥伐？
（2）甲寅立中？
（3）癸丑卜：自上甲燮又伐？
（4）丁未卜：又五牢大乙？
（5）□□卜：又三牢大乙？

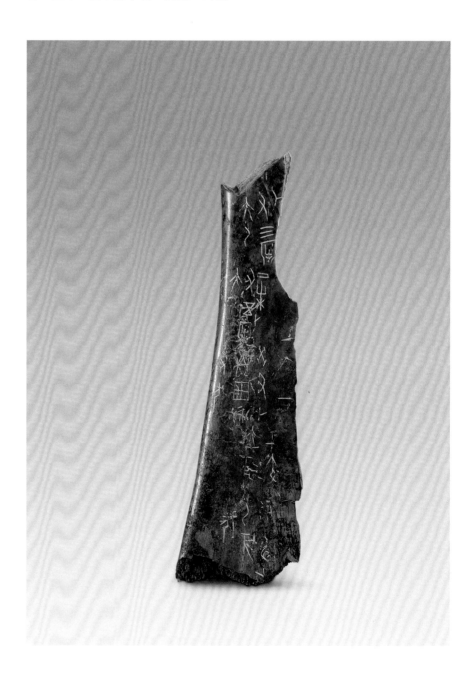

14

殷王武乙（文丁）占卜貞問告秋刻辭牛骨

商
長9厘米　寬1.5厘米
河南安陽殷墟出土

Ox-bone inscribed with the writings to inquire the offering sacrifices to autumn good harvest from divination by Wu Yi, King of the Yin Dynasty

Shang Dynasty
Length: 9cm　Width: 1.5cm
Unearthed at Yin Ruins, Anyang, Henan Province

存文四句。（1）殷王武乙（文丁）占卜貞問是否迎告祭秋。迎，逆迎也。告，殷王凡有求於祖先神靈皆行告祭。秋，字像螢火蟲，甲蟲尾部有火者唯螢火蟲也。螢火蟲於秋季乃顯，故以螢火蟲代指"秋"。此"秋"乃指秋季的收成，指農業收穫，即年成。此告祭乃為祈求秋季的收成豐盛。

（2）不告秋祭上甲？弜，卜辭常用的否定辭。（3）殷王於壬子日占卜貞問是否以米為獻祈求神靈賜予好收成。屰，逆之初文，字像倒逆而來之人。此處殷王行屰祭，是盼望迎來好收成。米，祭祀用品。帝，自然神靈。（4）不用米作祭品祭帝而迎秋。

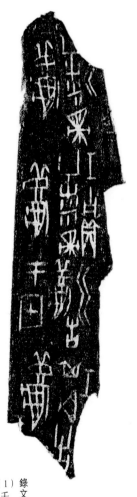

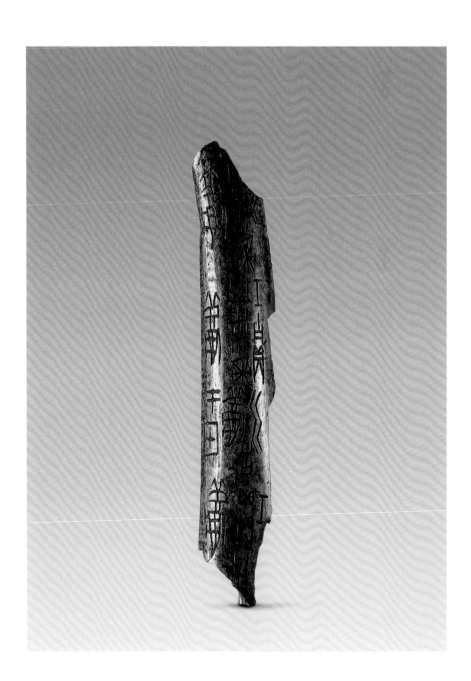

錄文：
（1）壬……其迎告秋。
（2）弜告秋於上甲。
（3）壬子貞：屰米帝秋。
（4）弜屰米帝秋。

殷王文丁貞卜祭祀先公王亥、先王父乙（武乙）、先臣伊尹刻辭牛骨

商

長20厘米　寬1.6厘米

河南安陽殷墟出土

Ox-bone inscribed with the writings to inquire the offering sacrifices to ancestor Wang Hai, the late King Fu Yi and the late minister Yi Yin from divination by Wen Ding of the Yin Dynasty

Shang Dynasty
Length: 20cm　Width: 1.6cm
Unearthed at Yin Ruins, Anyang, Henan Province

存文九句。（1）殷王文丁在癸巳這一天占卜，貞問用五牛祭祀伊尹？伊尹，殷商開國重臣，名相，名摯，或曰名阿衡。殷墟卜辭屢有祭祀伊氏者。（2）殷王文丁在癸巳這一天占卜，貞問是否侑祭沛？沛，商人之先祖，卜辭中常與先祖、河、岳等共享祭祀以求風調雨順。茲用，兆語，指採用了這項占卜的結果。（3）殷王文丁在癸巳這一天占卜，貞問是否侑祭王亥？王亥，即"高祖亥"，商高祖。（4）殷王文丁在癸巳這一天占卜，貞問是否侑祭河神？河，卜辭中"河"專指今黃河，此處則指河神。每於求雨、求禾、求年時祭祀"河"。（5）殷王文丁在癸巳這一天占卜，貞問是否侑祭河神？不用，兆語，指未採納這項占卜的結果。（6）殷王文丁在乙未這一天占卜，貞問是否用三牛侑祭父乙（武乙）？父乙，殷王文丁對其父"武乙"的稱謂。（7）殷王文丁在辛丑這一天占卜，貞問皁是否抱病追擊？皁，武乙文丁時之重臣。叀，通"惟"，虛詞。疾，疾病。甲骨文"疾"字象人患疾病後仰臥牀榻之形。湴，"關"也，當是"送（追）"義，與卜辭"逆伐"相對。卜辭中"湴（送）"每與征伐相關聯。（8）殷王文丁占卜，貞問皁是否率束人追擊？束人，束地之人。束，殷之地名。（9）殷王文丁占卜，貞問皁是否率弓箭部隊追擊？多射，武官名，亦指以弓箭手為主的部隊。

錄文：
（1）癸巳□：又於伊尹牛五？
（2）癸巳卜：又（侑）於沛？茲用
（3）癸巳卜：又於王亥？
（4）癸巳卜：又於娥？
（5）癸巳卜：又於河？不用
（6）乙未卜：又竹歲於父乙三牛？茲用
（7）辛丑貞：皁叀疾以湴？
（8）皁叀束人以湴？
（9）皁惟多射以湴？

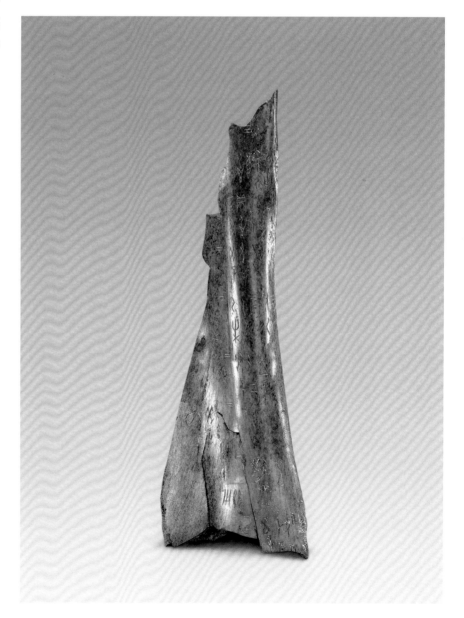

16

殷王帝乙（帝辛）貞卜田獵刻辭牛骨
商
長5.6厘米　寬1.6厘米
河南安陽殷墟出土

Ox-bone inscribed with the writings to inquire the hunting in field from divination by Di Yi, King of the Yin Dynasty

Shang Dynasty
Length: 5.6cm　Width: 1.6cm
Unearthed at Yin Ruins, Anyang, Henan Province

存文三句。（1）殷王帝乙（帝辛）在壬子這一天占卜，貞問……王占曰：吉。本條卜辭殘缺，其意不明。占，《説文》："占，視兆問也。"卜辭中殷王視卜兆後，對貞問之事作的預測性判斷。（2）殷王帝乙（帝辛）在乙卯這一天占卜，貞問王在曹地田獵未來是否無災？田，田獵。曹，地名。往來，去往田獵之地及回來。（3）殷王帝乙（帝辛）在□午這一天占卜，貞問王在羌地田獵往來是否無災？王占曰：吉。獲鹿十五。羌，地名，地在今甘青一帶。茲，"絲"的象形初文，

卜辭中通"茲"，用作虛詞。隻，"獲"字的初文。"隻"字從"隹"、從"又"，表以手擒隹的會意。"獲鹿"句是驗辭。完整的卜辭由前辭（常辭）、問辭（命辭）、占辭、驗辭四部分組成。驗辭是占卜貞問事項應驗與否的記錄。

帝乙，姓子名羨，文丁之子，商朝第三十位國君，公元前1101年—前1076年在位。帝辛，姓子名受，帝乙之子，商朝末代國君，史稱紂王，公元前1075年—前1046年在位。

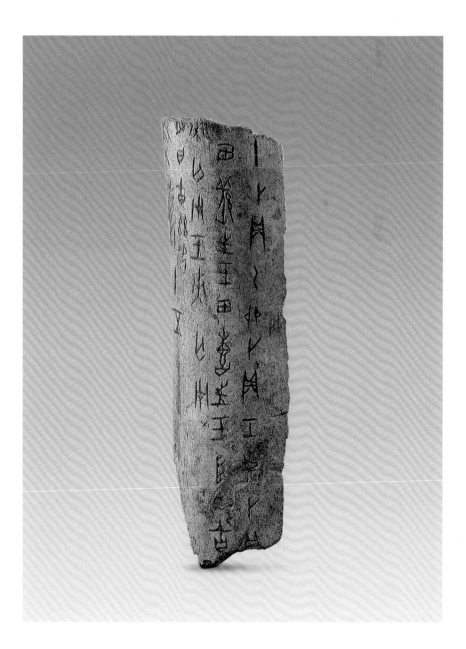

錄文：
（1）壬子卜，貞：……王占曰：吉。
（2）乙卯卜，貞：王田曹往來亡災？
（3）□午卜，貞：□田羌往來亡災？王占曰：吉。茲隻鹿十五。

錄文：
無終。

17

無終鼎銘文
商代後期
原器通高21厘米　寬16厘米

**Inscription "Wu Zhong" (without end) on
a Ding (tripod, cooking vessel)**
The later period of the Shang Dynasty
Overall height of original vessel: 21cm
Width: 16cm

器內壁鑄造陰文"無終"銘文，文字書
體為商代金文。"無終"，為方國名。

錄文：
子作婦嬝彝。女子母庚宓祀尊彝。巽。

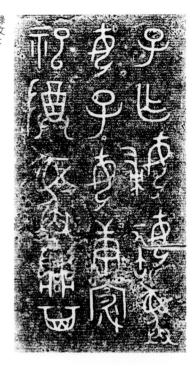

18

子卣銘文
商代後期
原器通高28厘米　寬22.5厘米
清宮舊藏

**Inscription on a You (jar, wine container)
made by son for mother**

The later period of the Shang Dynasty
Overall height of original vessel: 28cm
Width: 22.5cm
Qing Court collection

器蓋及內底相對銘文各 3 行 14 字。皆
鑄造陰文，文字書體為商代金文。銘
文大意是：子為作婦嬝做彝器。在逝
去的母親庚的廟中求子祭祀時使用。

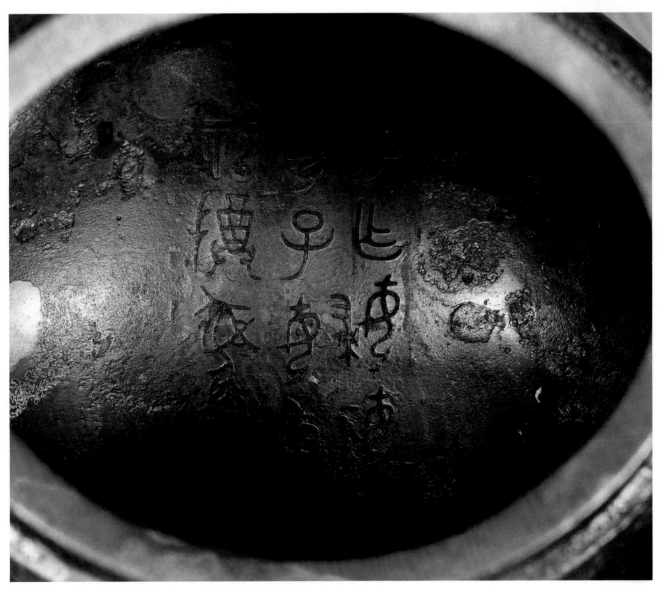

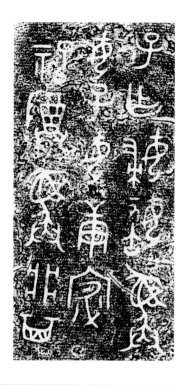

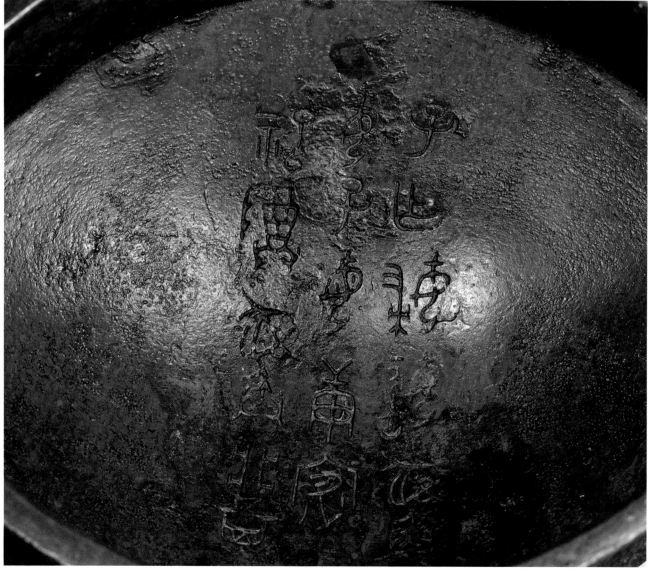

19

古伯尊銘文
西周早期
原器通高27.4厘米　寬22.1厘米

Inscription on "Gubo" Zun (cup, wine vessel)

The early period of the Western Zhou Dynasty
Overall height of original vessel: 27.4cm
Width: 22.1cm

器內底鑄造陰文銘文4行32字，西周金文。銘文大意是：古伯說："狄御做了這件祭祀彝器，不要把它放入公室宗廟"。古伯又對其子說："狄是為他的父親辛做的祭祀彝器，在丙日，不要把它放入公室宗廟"。

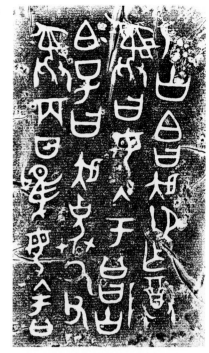

錄文：
□古伯曰：
□古伯曰：「狄御作尊彝。曰毋入于公。」
曰古伯子曰：「狄為闕父辛彝。丙日，唯毋入于公。」

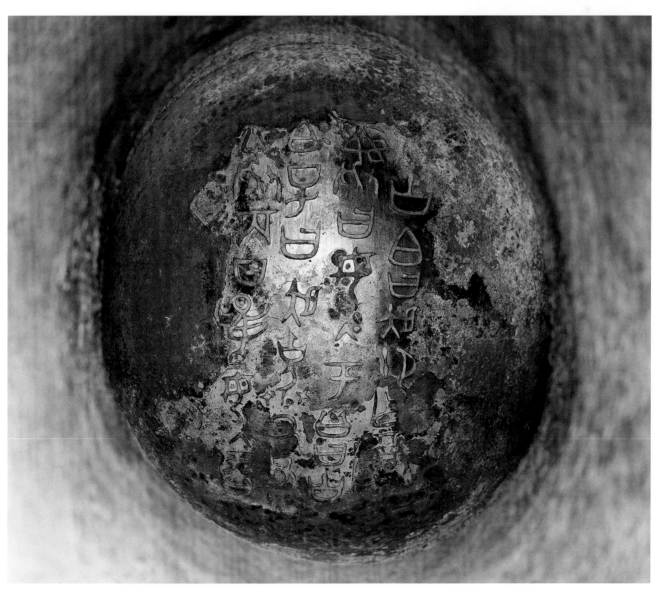

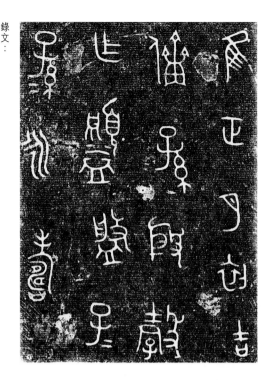

録文：
唯正月初吉，僑孫殷毃。作毃盤。子子孫孫永壽。

20

殷毃盤銘文
西周中期
原器通高13.7厘米　寬39.6厘米

Inscription on a Pan (wide shallow bowl, water vessel) made
by Yin Gou

The middle period of the Western Zhou Dynasty
Overall height of original vessel: 13.7cm　Width: 39.6cm

器內底鑄有銘文4行18字，文字書體為西周金文。銘文大
意是：在正月的第一個吉日，同輩子孫殷 毃 做洗臉用的
盤。祈望子孫後代長壽。殷毃盤銘文字體鑄造較大，字作
長方形，結構疏鬆，是西周中期銘文的幾種書體之一，具
有代表性。

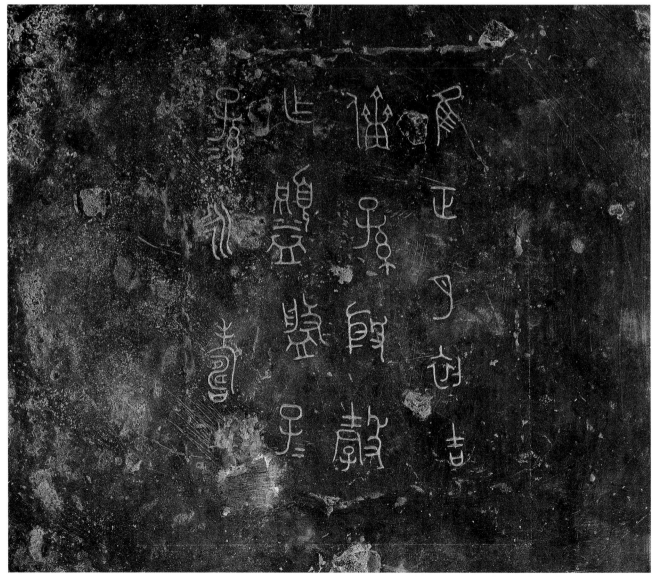

"之利"殘片銘文

春秋後期
原器存長16厘米　寬5厘米

Inscription on "Zhi Li" fragment
The later stage of the Spring & Autumn period
Length of original vessel: 16cm
Width: 5cm

銘文連殘字存5行47字，鑄造嵌金，鳥篆書。從形狀看，殘片原物應為正圓形，可能是平蓋鼎的蓋。銘文嵌金，金色燦爛，書法秀美，作為銘刻，確是一件珍品，但可惜殘缺太多，無法讀通它的字句。

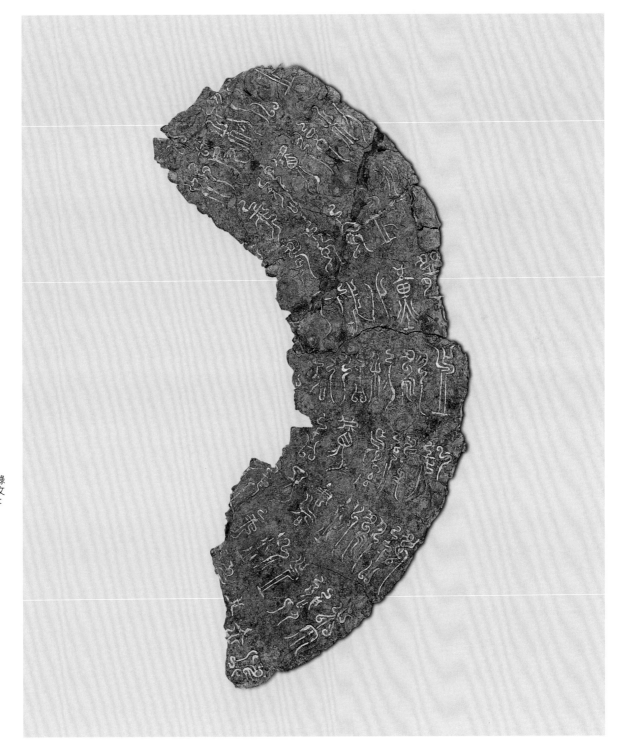

錄文：
之利□□之奴鵠恭□佑俱　董如於興餘曆　鳥之利玄鏐
之□□　邵□成佑□書釿□　女長於邵古易女□□　。

22

君子之弄鬲銘文
戰國前期
原器通高14厘米　寬18.4厘米
口徑15厘米

Inscription on a Li (caudron, cooking vessel) made for use of gentleman

The early stage of the Warring States Period
Overall height of original vessel: 14cm
Width: 18.4cm　Diameter of mouth: 15cm

器口沿處有銘文5字,順讀。鑄造陰文,戰國古文字。銘文大意是此鬲為君子用於賞玩。

錄文:
君子之弄鬲。

23

"安藏"布幣
東周
長7.0厘米　寬4.1厘米

Spade coin with inscription "An Cang" (in good storage)
Eastern Zhou Dynasty
Length: 7.0cm　Width: 4.1cm

幣空首、平肩、圓襠、尖足。鑄造陽文"安藏"，東周金文。幣文"安藏"為吉祥語，意為安定庫藏。

公元前770年，周平王姬宜臼由鎬京遷都於洛邑（今河南省洛陽），史稱東遷後之周王朝為東周。周赧王59年（公元前256年），東周為秦所滅，共傳25王，歷時515年。

錄文：
安藏。

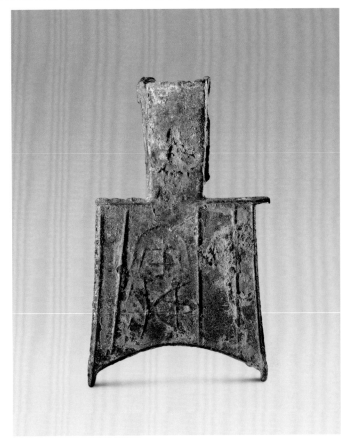

24

"成"布幣
東周
長9.6厘米　寬5.2厘米

Spade coin with a character "Cheng" (also called "Luo Yi", capital of the Eastern Zhou Dynasty)
Eastern Zhou Dynasty
Length: 9.6cm　Width: 5.2cm

幣空首、平肩、圓襠、尖足。幣面鑄造陽文"成"，東周金文。成即成周，亦稱洛邑，東周都城，在今河南洛陽一帶。

布幣是東周時期的青銅貨幣，是對當時鑄行的空首布、平首布等鏟狀貨幣的總稱。因其從青銅農具鑄演變而來，從鑄得音稱布；又因形狀似鏟，又稱鏟布。主要在三晉、兩周地區通行。

錄文：
成。

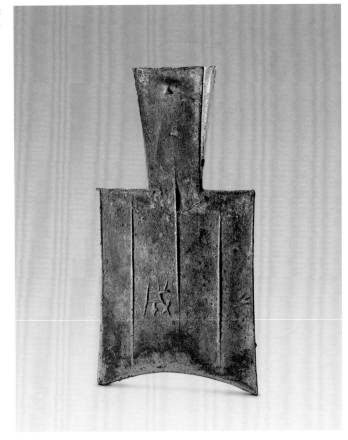

25

"武"布幣
東周
長8.2厘米　寬5厘米

Spade coin with a character "Wu" (a
place name, also called "Wu Cheng")
Eastern Zhou Dynasty
Length: 8.2cm　Width: 5cm

幣空首、斜肩、圓襠、尖足。幣面鑄
造陽文"武"，東周金文。"武"，古
地名，即武地或武城，屬東周王室直
轄的王畿。

錄文：
武。

26

"平陽"布幣
戰國·韓
長4.6厘米　寬2.3厘米

Spade coin with characters "Ping Yang"
(a place name, capital of the Han State)
Han State of the Warring States Period
Length: 4.6cm　Width: 2.3cm

幣平首、平肩、平襠，方足。幣面鑄
造陽文"平陽"，戰國古文字。平陽，
古地名，在今山西臨汾市，韓曾在此
建都，前375年，韓滅鄭，遂遷都於
鄭（今河南新鄭），平陽為趙國所佔。

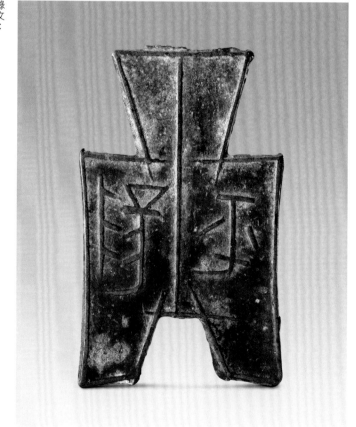

錄文：
平陽。

27

"盧氏涅金"布幣
戰國·韓
長6.9厘米　寬4.2厘米

Spade coin with characters "Lu Shi Nie Jin" (two place names: Lu Shi and Nie Jin)
Han State of the Warring States Period
Length: 6.9cm　Width: 4.2cm

幣平首、平肩、平襠、方足。幣面鑄造陽文"盧氏涅金"四字，戰國古文字。盧氏，古地名，在今河南洛陽西南，本屬周，戰國時為韓所據。涅金一詞，解釋多樣。常見説法認為"涅"是古地名，戰國時屬韓，在今山西省修武縣西北。

錄文：
盧氏涅金。

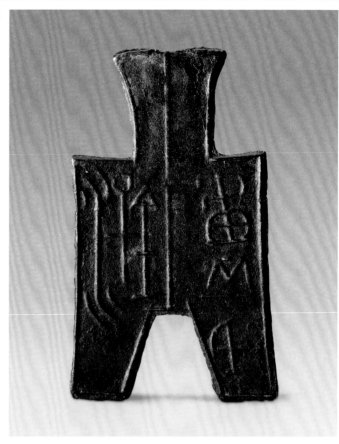

28

"安邑二釿"布幣
戰國·魏
長6.2厘米　寬4.3厘米

Spade coin with characters "An Yi Er Jin" (An Yi, the capital of Wei State; Er Jin, weight name)
Wei State of the Warring States Period
Length: 6.2cm　Width: 4.3cm

幣平首、斜肩，橋襠、方足。幣面鑄造陽文"安邑二釿"，戰國古文字。安邑，地名，魏國前期都城，在今山西夏縣。《史紀·秦本紀》載，秦孝公二十一年（前341年），魏獻安邑於秦以求和……而魏遂去安邑，徙都大梁。安邑布是魏徙都大梁前的鑄幣。二釿：魏國錢幣面值有大、中、小三種，即二釿、一釿、半釿。

錄文：
安邑二釿。

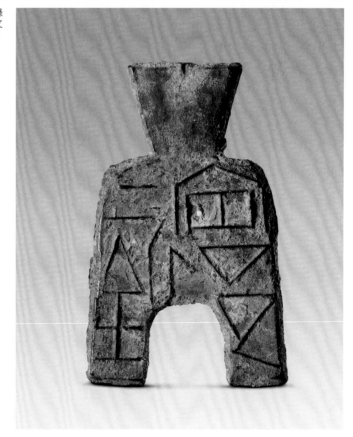

"梁邑"布幣

戰國・魏
長4.5厘米 寬2.7厘米

Spade coin with characters "Liang Yi"
(place name, the capital of Wei State)
Wei State of the Warring States Period
Length: 4.5cm Width: 2.7cm

幣平首、圓肩、平襠,方足。幣面鑄
造陽文"梁邑",戰國古文字。梁邑,
古地名,又稱大梁,魏國後期都城,
在今河南開封西北。魏惠王二十九年
(前341年)魏國為避秦,從安邑遷都
大梁,從此魏又稱為梁。

錄文:
梁邑。

30

"甫反一釿"布幣

戰國・魏
長5.5厘米 寬3.5厘米

Spade coin with characters "Pu Ban Yi
Jin" (Pu Ban, a place name; Yi Jin, weight
name)
Wei State of the Warring States Period
Length: 5.5cm Width: 3.5cm

幣平首、平肩略上聳、橋襠、方足。
幣面鑄造陽文"甫反一釿",戰國古文
字。"甫反"為古地名,即史籍所載
"蒲阪",其地在今山西永濟縣。

錄文:
甫反一釿。

31

"共"環錢
戰國·魏
直徑4.4厘米

Round coin with a character "Gong"
(place name)
Wei State of the Warring States Period
Diameter: 4.4cm

幣圓孔、無廓，幣面鑄造陽文"共"，
戰國古文字。共，古地名，其地在今
河南輝縣。據傳，遠古時期為共工氏
部族居地，周代為邦國，後被其它諸
侯吞併，戰國時屬魏。

環錢也稱圜金，古代銅幣，主要流通
於戰國時的秦國和魏國。圓形，中央
有一個圓孔。錢上鑄有文字。一說由
紡輪演變而來，一說由璧環演變而
來，是方孔錢的前身。

32

"安陽"布幣
戰國·趙
長4.5厘米　寬3.0厘米

Spade coin with characters "An Yang"
(place name)
Zhao State of the Warring States Period
Length: 4.5cm　Width: 3.0cm

幣平首、平肩、方襠、方足。幣面鑄
造陽文"安陽"，為戰國古文字。安
陽，古地名，趙國有東、西兩個安
陽，西安陽在今內蒙古五原縣以東、
陰山以南一帶；東安陽在今山西定襄
縣。"安陽"布幣多鑄於東安陽。

33

"鄝"布幣
戰國·趙
長5.2厘米　寬3.0厘米

**Spade coin with a character "Jiang"
(place name)**
Zhao State of the Warring States Period
Length: 5.2cm　Width: 3.0cm

幣平首、平肩略上聳、方襠、尖足。
幣面鑄造陽文"鄝"，戰國古文字。
鄝，古地名，在今山西太原市以北。

錄文：
鄝。

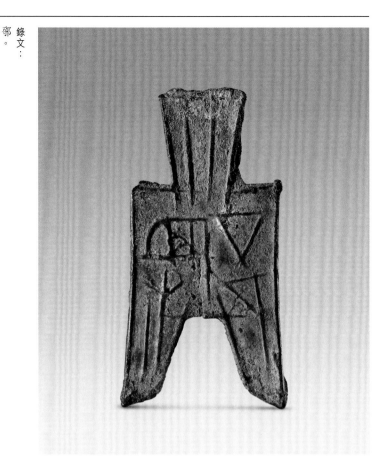

34

"閑"布幣
戰國·趙
長7厘米　寬3.8厘米

**Spade coin with a character "Lin" (place
name)**
Zhao State of the Warring States Period
Length: 7cm　Width: 3.8cm

幣平首、圓肩、橋襠、尖足。幣面鑄
造陽文"閑"，戰國古文字。閑，即
藺，古地名，在今山西呂梁市離石縣
以西。

錄文：
閑。

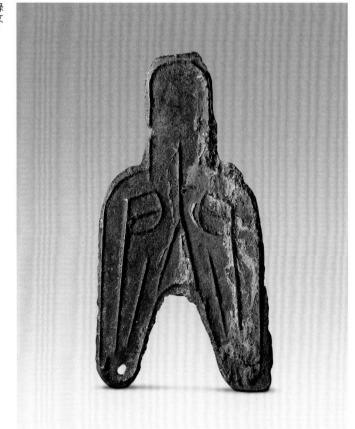

35

"外虘"刀幣
戰國·燕
長14厘米　寬1.8厘米

Knife coin with two characters "Wai Lu"
(an organization name)
Yan State of the Warring States Period
Length: 14cm　Width: 1.8cm

幣形如刀狀，柄端有環，由工具"削"
演化而來。幣面鑄造陽文"外虘"，戰
國古文字。"外虘"為燕國鑄造錢幣的
機構。

刀幣是對春秋戰國時期鑄行的各種刀
形貨幣的總稱，因其形狀像刀而得
名。東方的齊國和北方的燕國主要使
用刀幣。分"燕明刀"和"齊刀化"二
大類型。

錄文：
外虘
。

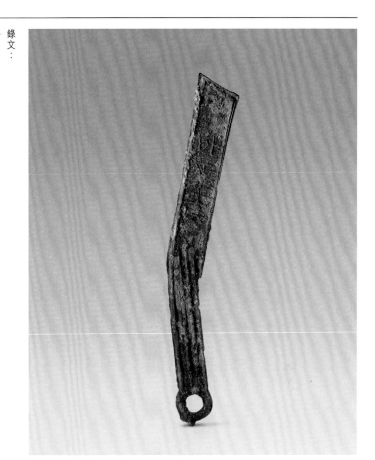

36

"明"刀幣
戰國·燕
長13.6厘米　寬1.6厘米

Knife coin with character "Yan" (capital
of Yan State)
Yan State of the Warring States Period
Length: 13.6cm　Width: 1.6cm

幣形如刀狀，背磬折，柄端有環。幣
面鑄造陽文"明"，戰國古文字。有背
紋。"明"此處讀為眼，眼與匽、燕音
近，故"明"即燕國國都匽，在今北京
市西南。

錄文：
明
。

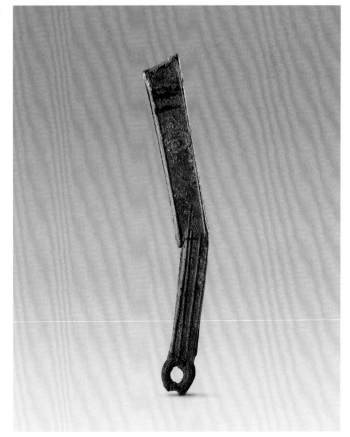

37

"齊法化"刀幣
戰國‧齊
長18.3厘米　寬3厘米

Knife coin with inscription "Qi Fa Hua"
Qi State of the Warring States Period
Length: 18.3cm　Width: 3cm

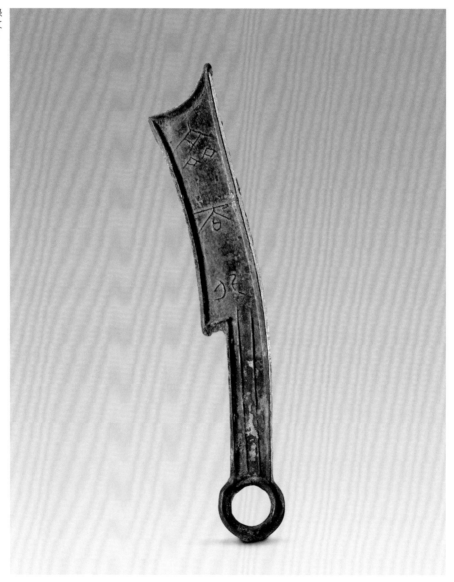

錄文：
齊法化。

幣形如刀，背弧形，柄端有環。幣面鑄造陽文"齊法化"，為戰國古文字。"齊法化"出現於戰國初期，為田姓齊刀，即"田氏代齊"後發行的貨幣。"齊"指齊國都城臨淄，在今山東淄博市。戰國中期，齊國政府曾以"齊法化"為標準，統一該國刀幣。

田氏代齊，指戰國初年齊國田氏取代姜姓成為齊侯的事件。前386年，周安王正式冊命田和為齊侯，原來的齊康公被放逐於海上。前379年齊康公死，姜姓絕祀，姜姓齊國完全為田氏齊國取代。

38

"安陽之法化"刀幣
戰國·齊
長18.6厘米　寬2.9厘米

Knife coin with inscription "An Yang Zhi Fa Hua"

Qi State of the Warring States Period
Length: 18.6cm　Width: 2.9cm

錄文：
安陽之法化。

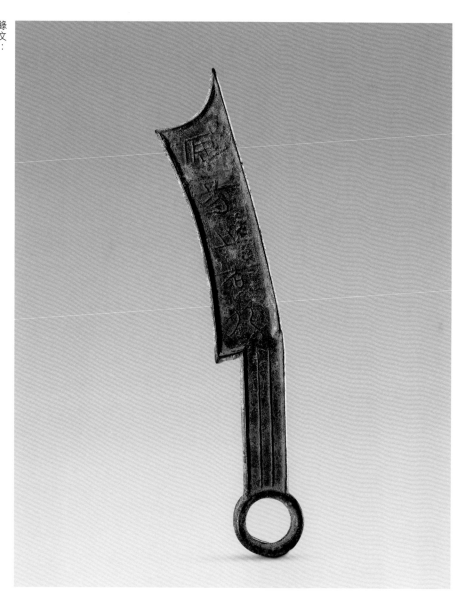

幣形如刀狀，背弧形，柄端有環。幣面鑄造陽文"安陽之法化"，戰國古文字。安陽古屬莒，即今山東曹縣一帶。公元前549年齊滅莒後始鑄"安陽之法化"刀幣。莒有五陽之地：城陽、南武、開陽、陽都、安陽，刀銘安陽指此。

39

"節墨之法化"刀幣

戰國·齊
長18.6厘米　寬2.9厘米

Knife coin with inscription "Ji Mo Zhi Fa Hua"

Qi State of the Warring States Period
Length: 18.6cm　Width: 2.9cm

幣形如刀狀，背弧形，柄端有環。幣面鑄造陽文"節墨之法化"，背文"安邦"，皆戰國古文字。節墨，又作即墨，在今山東平度東南。公元前279年燕攻齊，僅即墨和莒未能攻克，遂有後來田單複齊之戰。"節墨之法化"刀幣就鑄於燕齊之戰時。背文"安邦"是吉祥語。

錄文：
節墨之法化　安邦。

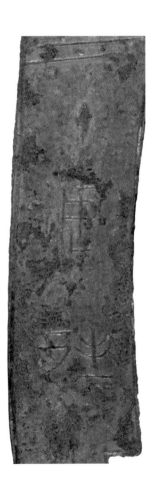

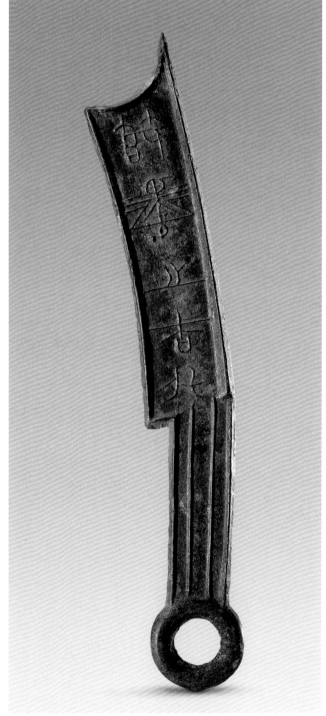

40

"賹六化"環錢
戰國 · 齊
直徑3.5厘米

**Round coin with inscription "Yi Liu Hua"
(a weight name)**
Qi State of the Warring States Period
Diameter: 3.5cm

幣方孔，有廓，幣面鑄造陽文"賹六
化"，戰國古文字。賹是重量單位，
齊國稱金單位為"賹"。齊環錢幣值有
四種：賹化、賹二化、賹四化、賹六
化，大小依次排列。

錄文：
賹六化。

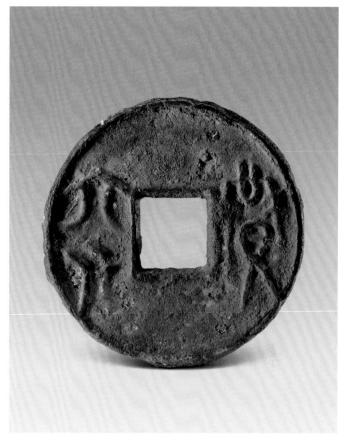

41

"橈比當釿"布幣
戰國 · 楚
長10.5厘米　寬3.6厘米

**Spade coin with inscription "Rao Bi Dang
Jin" (such one coin equal to Jin)**
Chu State of the Warring States Period
Length: 10.5cm　Width: 3.6cm

布形較長，首有圓洞，可供穿繫。幣
面鑄造陽文"橈比當釿"，背文"十
貨"，皆戰國古文字。橈比當釿，意
為這種高大布幣一枚當
一釿。十貨：意為當十
貝幣。這是流行於戰國
中晚期的楚國貨幣，係
仿中原方足布幣而製。

錄文：
橈比當釿　十貨。

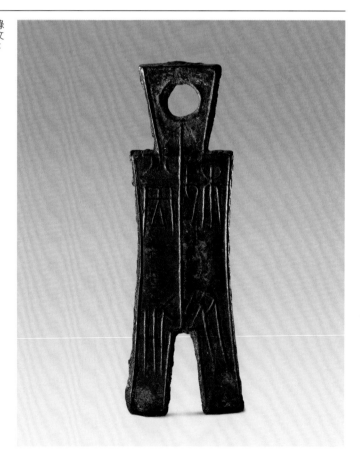

37

42

"咒"貝幣

戰國·楚
長1.6厘米　寬1.1厘米

Shell coin with character "Si" (coin name)

Chu State of the Warring States Period
Length: 1.6cm　Width: 1.1cm

幣貝殼形，幣面鑄造陰文"咒"，為戰
國古文字。"咒"釋異，異即鐉，可讀
如"錢"，是楚借用原本為重量名的
"咒"為錢名。這種銅貝幣是楚最流行
的貨幣，舊稱蟻鼻錢、鬼臉錢，係由
海貝演化而來。

錄文：
咒。

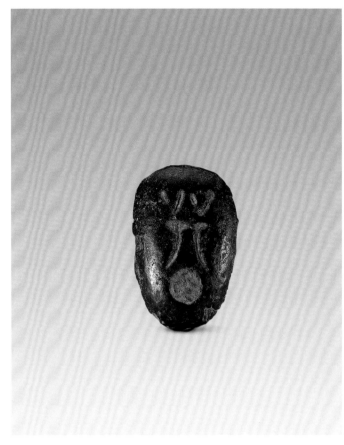

43

"郢稱"鎏金幣

戰國·楚
長1.7厘米　寬1.3厘米

Gilt coin with characters "Ying Cheng" (Ying—capital of the Chu State; Cheng—means gold weight)

Chu state of the Warring States Period
Length: 1.7cm　Width: 1.3cm

幣長方形，鎏金。幣面鑄造陰文"郢
稱"，為戰國古文字。"郢"是楚國都
城（今湖北荊州），"稱"是楚國黃金
稱量貨幣。"郢稱"幣是戰國時期楚國
特有的貨幣，目前所見的多是金質，
鎏金的"郢爰"幣較少見。一般鑄造成
若干塊相連的聯版，此塊形制即為其
中的斷塊之一。

錄文：
郢稱。

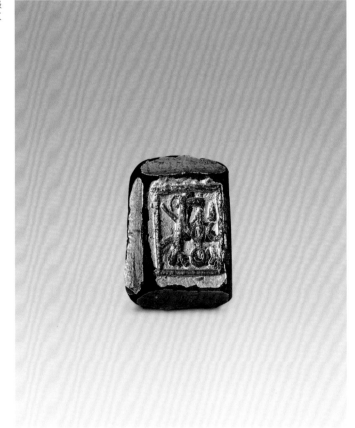

44

"重一兩十四銖"環錢
戰國・秦
直徑3.8厘米

Circular coin with inscription "Zhong Yi Liang Shi Si Zhu" (coin weight: 1 Liang and 14 Zhu)

Qin State of the Warring States Period
Diameter: 3.8cm

幣圓形、圓孔,幣面鑄造陽文"重一兩十四銖",字體為秦篆。兩和銖是秦國衡制單位,一兩等於24銖。《孫子算經》"稱之所起,起於黍,十黍為一絫,十絫為一銖,二十四銖為一兩,十六兩為一斤"。錢文"重一兩十四銖",相當38銖。

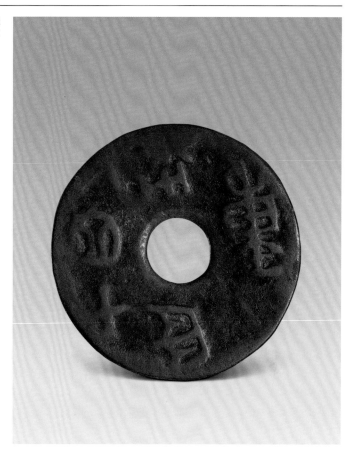

45

"半兩"環錢
戰國・秦
直徑3.3厘米

Circular coin with two characters "Ban Liang" (half a Liang)

Qin State of the Warring States Period
Diameter: 3.3cm

幣圓形、方孔,幣面鑄造陽文"半兩",字體為秦篆,文字古樸,突出的筆畫不勻。"半兩"是指該錢的重量。

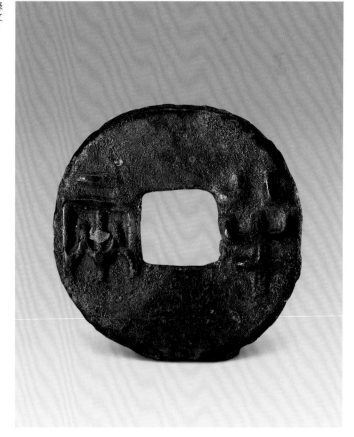

46

與臨袁侯虎符

西漢

原器高2.7厘米　寬8厘米

Tiger tally with inscription "Yu Lin Yuan Hou"

Western Han Dynasty
Height of the original: 2.7cm
Width: 8cm

虎符臥虎狀，銅質，背上有錯銀篆書銘文"與臨袁侯為虎符第二"，"與臨袁侯為"五字為半字，與另一半虎符上的文字合為整字。

此符文字規整流暢，錯銀工藝已達到了很高的水平。符是

古代中央政府用於傳達命令，調動軍隊的一種憑證，通常由左右兩部分組成，一半由中央掌握，另一半由統軍將領掌握，當兩者合為一體時，即可證明指令。目前可知最早的符在戰國時期出現，漢代已大量使用。符的形狀多為虎狀，故稱為虎符。

錄文：
與臨袁侯為
虎符第二。

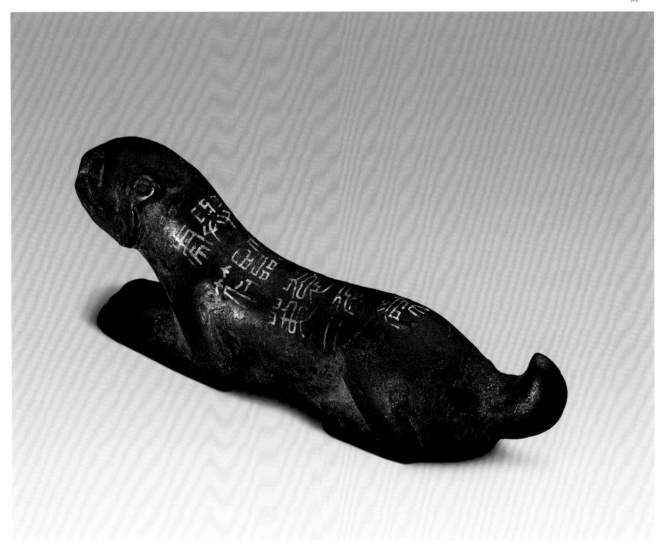

47

"長生未央"銅鏡
西漢
直徑15.3厘米

Bronze mirror with inscription "Chang Sheng Wei Yang"
(longevity)

Western Han Dynasty
Diameter: 15.3cm

鏡圓鈕，外緣素面，外區鑄隸書銘文一周，共29字。銘文從右下部起順讀"湅治鉛華清而明，以之為鏡宜文章，長年益壽吉而羊，與天汝樂而日月光"。羊，祥古字，《五行傳》有青祥、黃祥。皆係吉語。

此銅鏡的鏡銘內容為漢鏡常用的吉祥語句，文字有省筆，方摺緊湊中顯示出特有的鑄痕，與同期其它類別器物上的鑄刻文字有別。

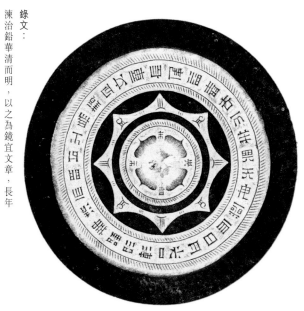

錄文：
湅治鉛華清而明，以之為鏡宜文章，長年益壽吉而羊，與天汝樂而日月光。

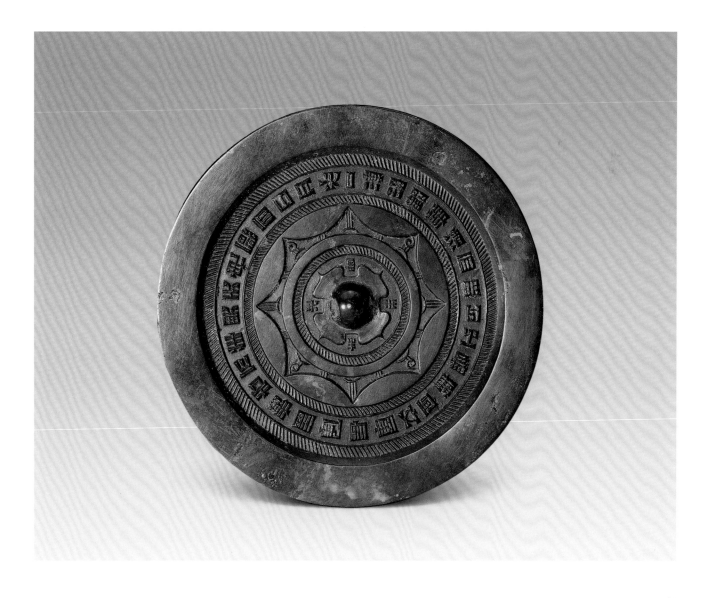

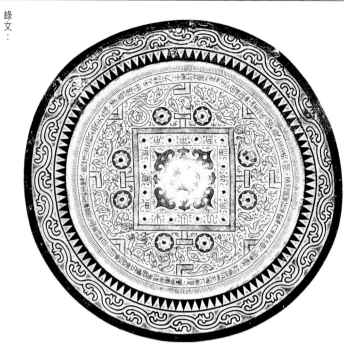

48

王氏昭鏡
新莽
直徑21厘米

Mirror with long inscription "Wang Shi Zhao..."

Xin Mang Dynasty
Diameter: 21cm

鏡圓鈕，鈕座之外方格內鑄篆書銘文12字，每邊3字，右中間起順讀"子丑寅卯辰巳午未申酉戌亥"。外緣素面，內區鑄隸書銘文一周，共五十六字。銘文從右下部起順讀。

錄文：

子丑寅卯辰巳午未申酉戌亥
王氏昭竟四夷服，多賀新家人民息。胡虜殄滅天下復，風雨時節五穀熟，百姓寬喜得佳德，長保二親受大福。傳及後世子孫力，千秋萬年樂毋極。

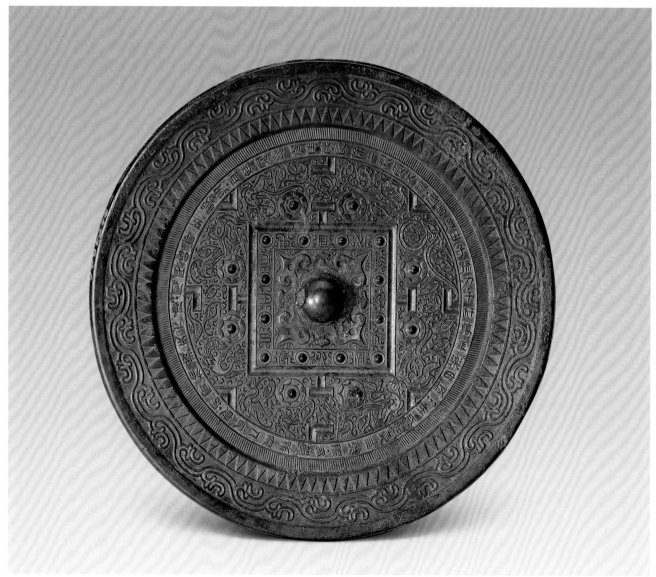

49

永元八年弩機
東漢永元
通高18.4厘米　寬11.6厘米

Cross-bow with inscription "Yong Yuan Ba Nian" (made in the 8th year of emperor Yongyuan's reign)
Yongyuan period, Eastern Han Dynasty
Overall height: 18.4cm　Width: 11.6cm

弩機側面刻有銘文6行35字，文字書體為隸書，全文為鑿刻而成，筆畫平直緊湊。銘文記載了年款、鑄造機構、弩機的張拉強度、具體工匠與掾吏姓名。永元是東漢和帝劉肇年號，八年為公元96年。

弩機是一種遠射兵器，最早出現在春秋時期，漢代已大量使用。

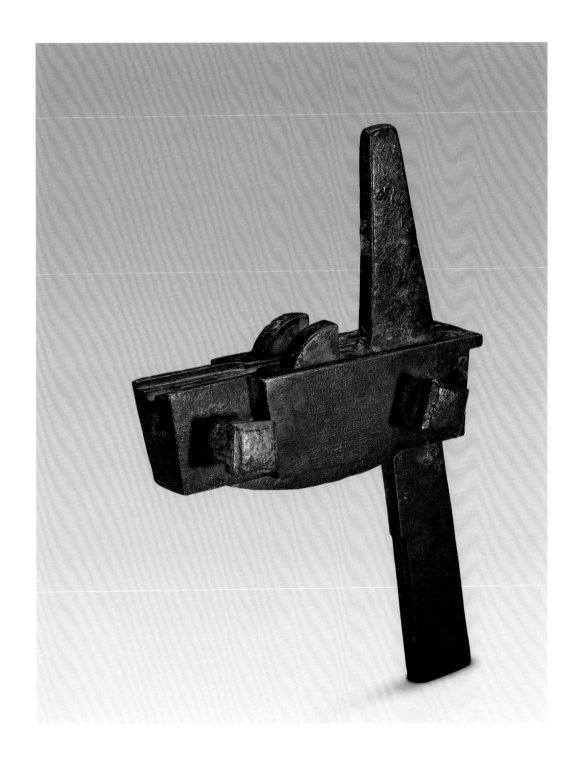

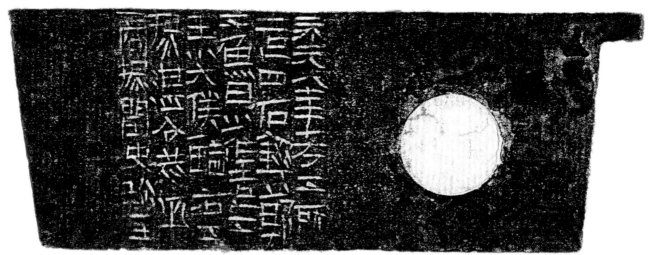

錄文：

永元八年考工所
造四石鐵郭，工
魯少作造，工王
尖僕臨，右工掾
占令恭巫，商掾
閏史珍主。

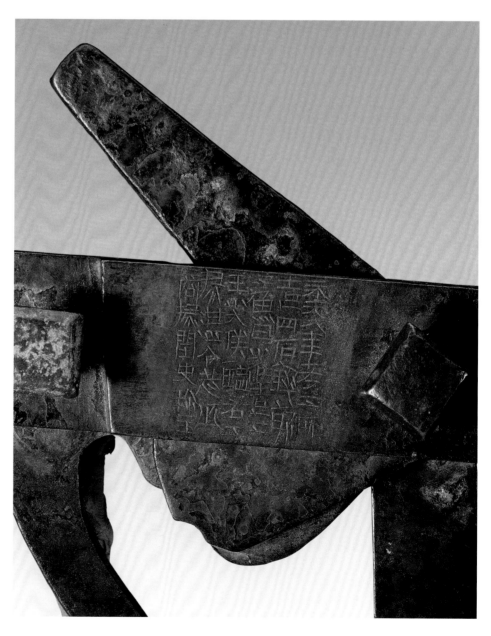

50

"甲天下"瓦當
漢
直徑19.8厘米

Tile-end with three characters "Jia Tian Xia" (unequaled in the world)
Han Dynasty
Diameter: 19.8cm

瓦當陶質，當面上部為一馬一鹿圖案，左右並列；下部"甲天下"3字，篆書體。"甲"作序數時為第一的代稱，"甲天下"有天下第一，顯示地位之意。《文選·張衡〈西京賦〉》："北闕甲第，當道直啟"，李善註引薛綜曰"甲，言第一也"。

瓦當是建築用材料，覆蓋於宮殿、廟堂或其它房屋建築頂部邊緣，下垂一面朝外，故稱"當"，有朝向之意。瓦當面上通常有圖案、文字，或二者並存，是研究當時圖案、文字和建築的重要實物。

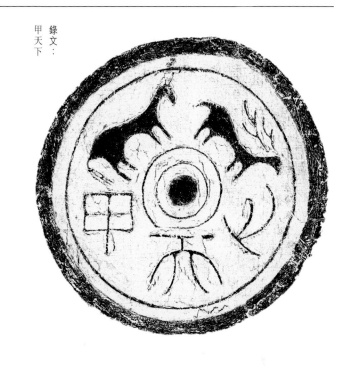

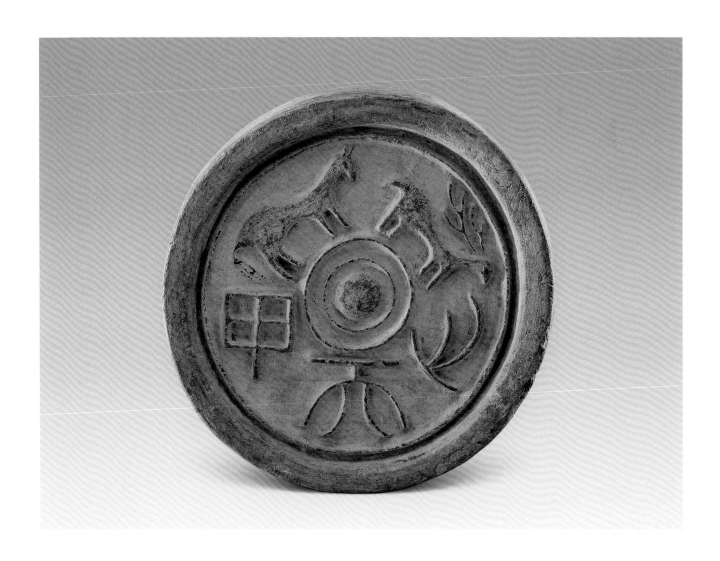

51

"永受嘉福" 瓦當

漢
直徑15.7厘米

Tile-end with characters "Yong Shou Jia Fu" (having happy life forever)

Han Dynasty
Diameter: 15.7cm

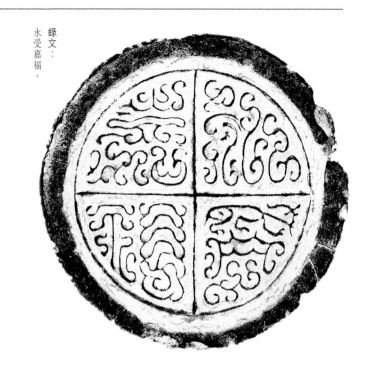

錄文：
永受嘉福。

瓦當陶質，當面有 "永受嘉福" 四字，繆篆書。"永受嘉福" 有明顯的祈福之意。《漢書·禮樂誌〈安世房中歌十七章〉》："其詩曰：承帝明德，師象山則。雲施稱民，永受厥福。承容之常，承帝之明。下民安樂，受福無疆"。

繆篆為篆書一種，形體平方勻整，饒有隸意，而筆勢由小篆的圓勻婉轉演變為屈曲纏繞。具綢繆之義，故名。在漢代銅器和印章文字中時有所見。

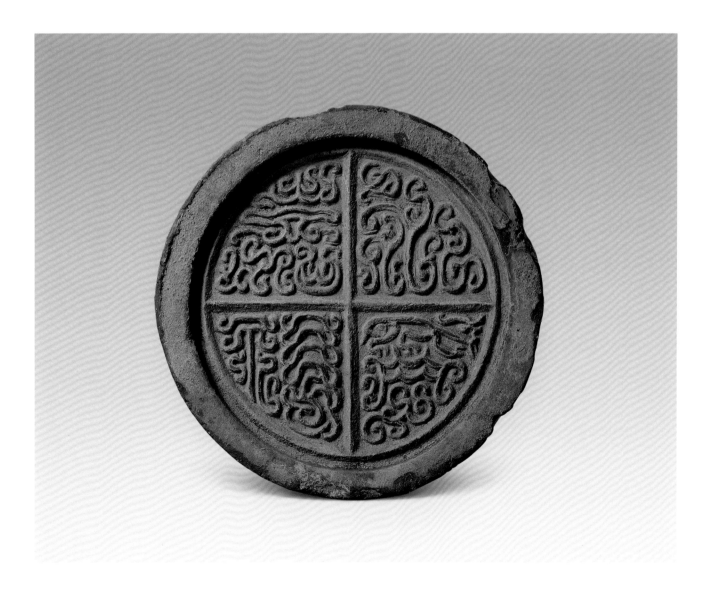

"維天降靈"瓦當

漢
直徑17.9厘米

Tile-end with inscription "Wei Tian Jiang Ling..." (praying to heaven for peace...)

Han Dynasty
Diameter: 17.9cm

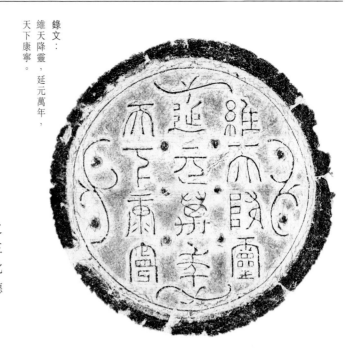

錄文：
維天降靈，延元萬年，天下康寧。

瓦當陶質，當面"維天降靈 延元萬年 天下康寧"12字，篆書體。其文字以自然現象附會神靈祥瑞，又有警示之意，以圖王朝永固。《漢書·宣帝紀》"元康四年……三月，詔曰：'乃者，神爵五采以萬數集長樂、未央、北宮、高寢、甘泉泰畤殿中及上林苑。朕之不逮，寡於德厚，屢獲嘉祥，非朕之任'"。又"承天順地，調序四時，獲蒙嘉瑞，賜茲祉福，夙夜兢兢，靡有驕色，內省匪解，永惟罔極"。

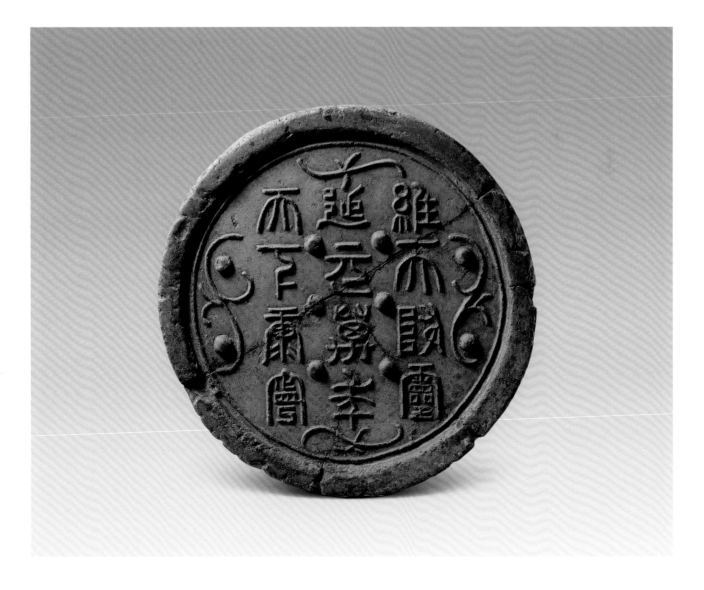

53

"漢並天下"瓦當
漢
直徑17厘米

Tile-end with characters "Han Bing Tian Xia" (The Han Dynasty unified China)
Han Dynasty
Diameter: 17cm

瓦當陶質，當面"漢並天下"4字，篆書體。"漢並天下"
指漢朝統一天下，有稱耀之意。《漢書·賈鄒枚路傳》"夫
漢並二十四郡，十七諸侯，方輸錯出，運行數千里不絕於
道"。又《董仲舒傳》"今陛下並有天下，海內莫不率
服……，此太平之致也。

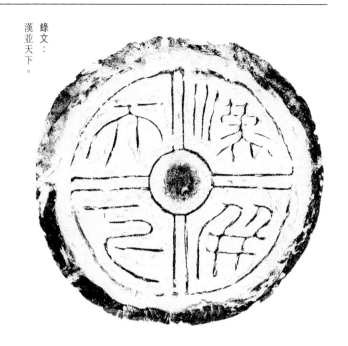

錄文：
漢並天下。

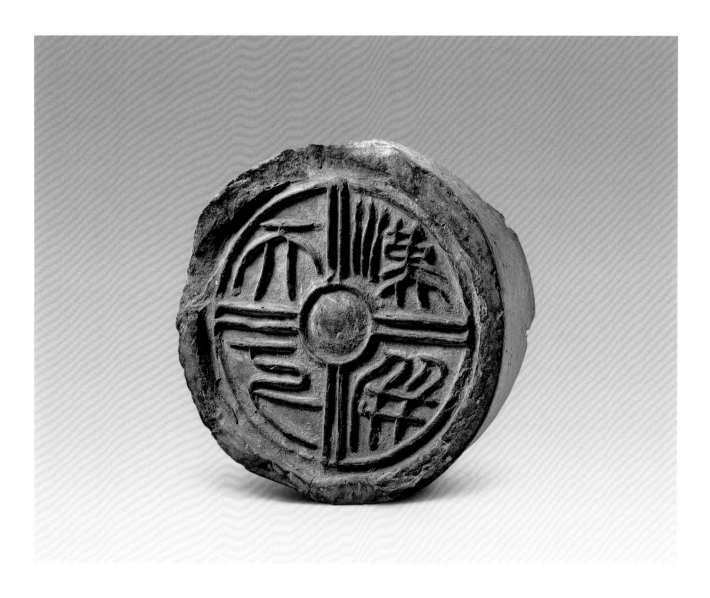

54

"海內皆臣"磚

漢

長30.5厘米　寬27厘米

Brick with inscription "Hai Nei Jie Chen..." (The whole country was unified...)

Han Dynasty
Length: 30.5cm　Width: 27cm

磚陶質，為墓穴內建築裝飾之用。磚面"海內皆臣歲登成孰道毋飢人"3行12字，篆書體。其文字寓指天下統一，五穀豐登、國泰民安。《漢書‧食貨誌》"今海內為一，土地人民之眾不避湯、禹，加以亡天災數年之水旱"，又《東方朔傳》"海內晏然，天下大洽，陰陽和調，萬物咸得其宜；國無災害之變，民無飢寒之色，家給人民，畜積有餘。"

錄文：
海內皆
臣，歲登
成孰，道登
毋飢
人。

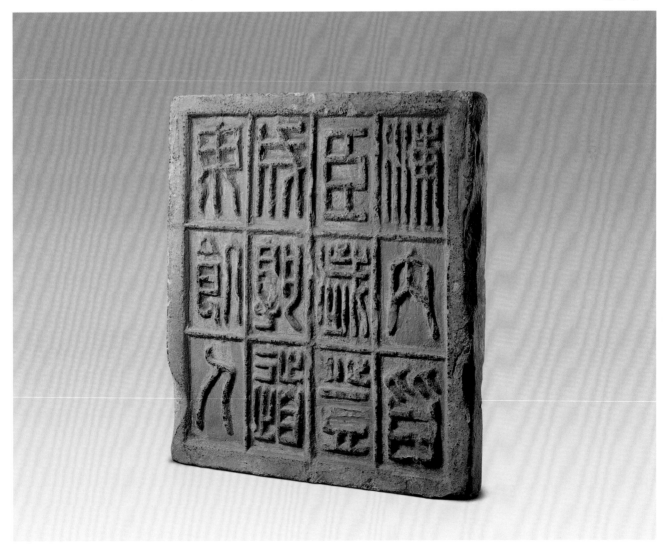

"子孫益昌" 磚

漢
長32厘米　寬32厘米

Brick with inscription "...Zi Sun Yi Chang" (blessed with many descendants)

Han Dynasty
Length: 32cm　Width: 32cm

錄文：
當樂未央，
子孫益昌。

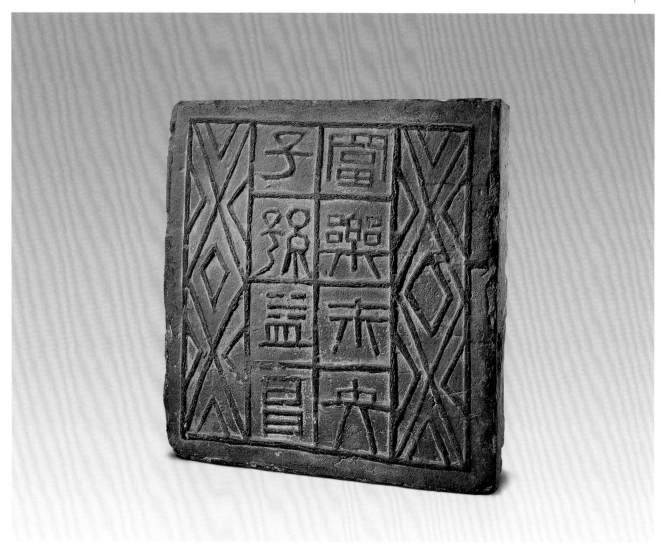

磚陶質，為墓穴內建築裝飾之用。磚
面"當樂未央子孫益昌"2行8字，隸
書體。磚銘各字間有凸起的格欄，兩
側有線條裝飾。銘文中的"未央"為無
窮無盡意，子孫益昌是常見的祈福用
語。尊宗廟而安子孫，傳於子孫，永
享無窮之祚。《漢書》郊祀歌第十八
章："靈殷殷，爛揚光，延壽命，永
未央"。

56

剛卯
漢
高2.3厘米　邊長1.0厘米

Gang Mao (a jade pendant with inscriptions)
Han Dynasty
Height: 2.3cm　Side length: 1.0cm

剛卯玉質。四面鑿刻文字，每面兩列，其文為"正月剛卯既央，靈殳四方，赤青白黃，四色是當。帝令祝融，以教夔龍，疾蟭剛癉，莫我敢當。"文字有避邪寓意。

剛卯是漢代的一種小型佩玉，用以壓勝避邪，質地通常有玉、犀角、象牙等。

錄文：
正月剛卯既央，靈殳四方，赤青白黃，四色是當。帝令祝融，以教夔龍，疾蟭剛癉，莫我敢當。

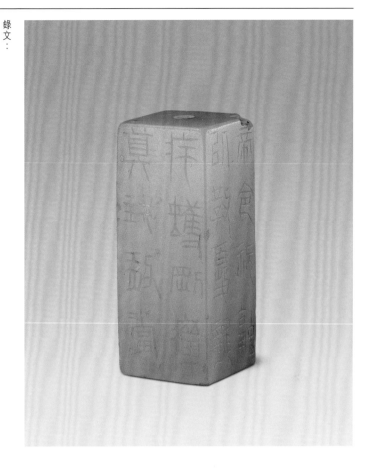

57

剛卯
漢
高2.1厘米　邊長0.9厘米

Gang Mao (a jade pendant with inscriptions)
Han Dynasty
Height: 2.1cm　Side length: 0.9cm

剛卯玉質。四面鑿刻文字，每面兩列，其文為"斥日嚴卯，帝令夔化，慎爾固服，化茲靈殳。既正既真，既觚既方，赤疫剛癉，莫我敢當。"文字有避邪寓意。

錄文：
斥日嚴卯，帝令夔化，慎爾固服，化茲靈殳。既正既真，既觚既方，赤疫剛癉，莫我敢當。

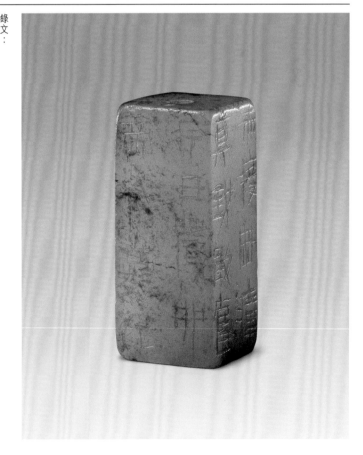

58

薌他君石柱
東漢永興
高119.2厘米　寬33.5厘米
山東東阿出土

Xiang Tajun Stone column
Yongxing period, Eastern Han Dynasty
Height: 119.2cm　Width: 33.5cm
Unearthed at Dong A, Shandong
Province

石柱四面刻有人物動物畫像，前面上半部刻有文字，最上刻"東郡闞縣東阿西鄉堂薌他君石祠堂"，下刻正文10行417字，內容記載薌他君事跡及其子薌無患等為其建立祠堂的原因與經過，柱礎為一雕刻精美的神獸。

此刻石立於東漢桓帝劉志永興二年（公元154年），文字書法自然，體現了東漢隸書之風貌。漢代題刻石柱存世較少，而如此件文字內容豐富，畫像雕刻精美，尤為少見。

錄文見附錄。

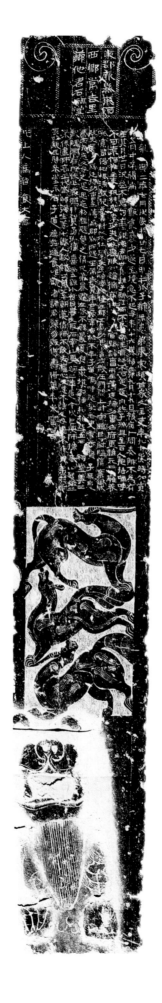

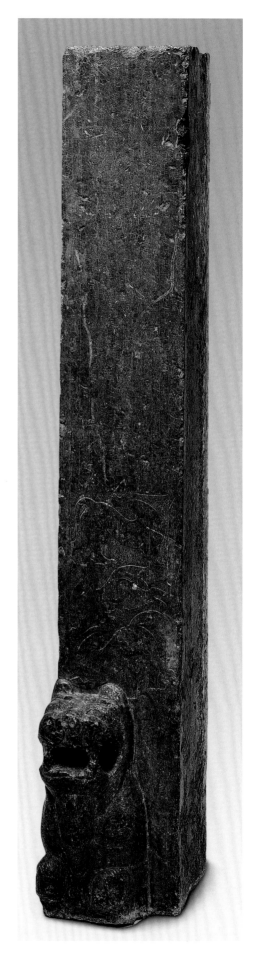

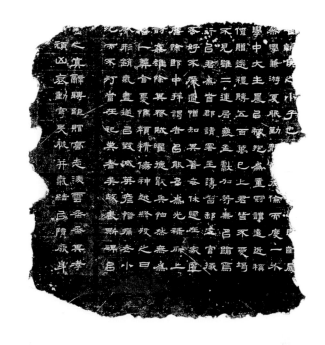

59

朝侯小子碑
東漢
存高86.5厘米　寬81.6厘米
厚17.3厘米
陝西西安出土

Stele of Chao Hou Xiao Zi
Eastern Han Dynasty
Survived height: 86.5cm　　Width: 81.6cm
Thickness: 17.3cm
Unearthed at Xi'an, Shaanxi Province

碑刻存文14行198字，隸書體，文字端莊清晰，刊刻精良，書法類曹全碑，嚴謹秀麗，有力而富變化，又存字較多，少有漫漶，為存世漢碑中的精品。碑文內容記載逝者生前的身份品行與從宦政績。

錄文見附錄。

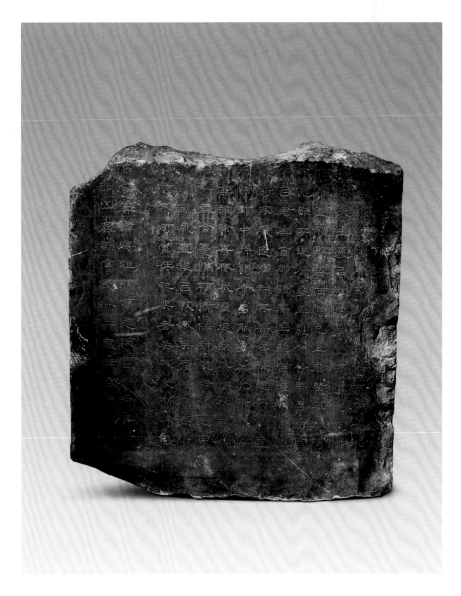

60

漢池陽令張君碑
東漢
右石存高102厘米　左下石存高42厘米
合寬82厘米

Stele of Zhang Jun, magistrate of Chiyang County, Han Dynasty

Eastern Han Dynasty
Survived height of right stone: 102cm
Survived height of left stone: 42cm
Together width: 82cm

右刻石存文9行157字，左下刻石存文5行41字，隸書體，存字宛如新刻，書文刻字極有勁力，是漢碑代表作之一。經考證，目前普遍認為碑文中的西鄉侯是東漢桓帝時期的張敬，故定名為"漢池陽令張君碑"。另一殘塊據拓片尚有5行70字。

錄文見附錄。

61

食齋祠園畫像石
東漢
存高68.5厘米　寬40厘米

Pictorial stone in Shizhai Temple-garden
Eastern Han Dynasty
Survived height: 68.5cm　Width: 40cm

刻石銘文"食齋祠園"4字，隸書體。
石面主體為一人物刻像，人物正面，
平冠長裾，雙臂交叉上抱於胸前，左
手持斧，右手持鈎，應為逝者畫像。
祠園為祭祀逝者的處所。

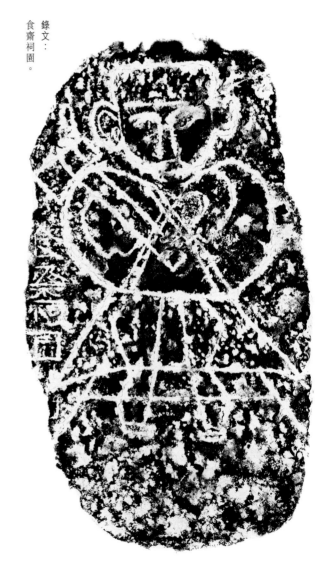

錄文：
食齋祠園。

張角等字殘石
東漢
存長38厘米　寬44厘米

An incomplete stone with characters "Zhang Jiao..."
Eastern Han Dynasty
Survived length: 38cm　Width: 44cm

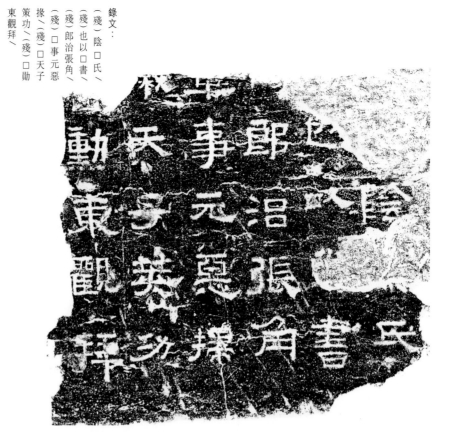

錄文：
（殘）陰□氏／
（殘）也以□書／
（殘）郎治張角／
（殘）□事元惡／
搽�／（殘）□天子
策功／（殘）□勛
東觀拜／

刻石存文6行21字，隸書體。此石殘失較多，原形不可辨。存文內容中有"天子策功，□勛東觀"，東漢時東觀是五經博士校定五經、諸子、傳記的地方。石又存刻字"張角"等字，可能是紀念某位曾參與平定東漢末黃巾起義的文職高官之刻石記。石雖存字少，內容已無從詳考，但有關黃巾起義的實物存世較少，所以有一定的歷史價值。

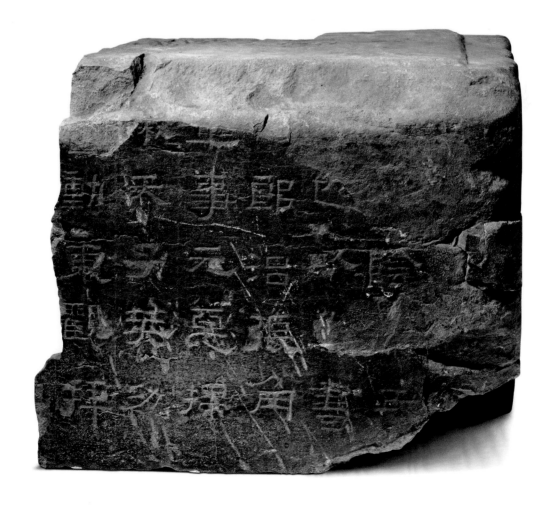

63

曹真碑
三國 · 魏
存高82厘米　長122厘米
陝西西安出土

Cao Zhen Stele
Wei of Three Kingdoms
Survived height: 82cm　Length: 122cm
Unearthed at Xi'an, Shaanxi Province

碑陽刻存文20行235字，碑陰刻存文
30行485字，隸書體。清道光二十三
年（1843）出土於陝西西安南門外，當
時已殘斷，只剩下中部此段。碑陽面
刻碑文，碑陰面刻立碑者姓名，側面
陰刻龍紋。

曹真為三國曹魏政權的宗室顯貴，曹
操族子，戰功卓著，官至大將軍、大
司馬，長期擔任魏國軍事統帥。病逝
後，舊屬官員們為他立記功碑。據方
若《校碑隨筆》稱，碑文第八行"蜀"
字下一字為"賊"，第十一行"賊"字
上為"蜀"，均在出土時鑿去，後當地
人又將"諸葛亮"等字一併鑿去。曹真
碑銘文字體結體嚴整，雄勁端莊，所
存碑文保存完好，宛如新刻。其碑文
內容極為重要，是存世漢碑中的精
品。

錄文見附錄。

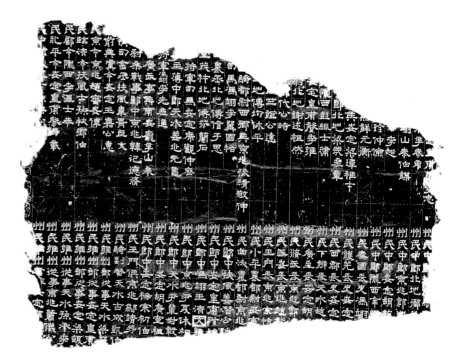

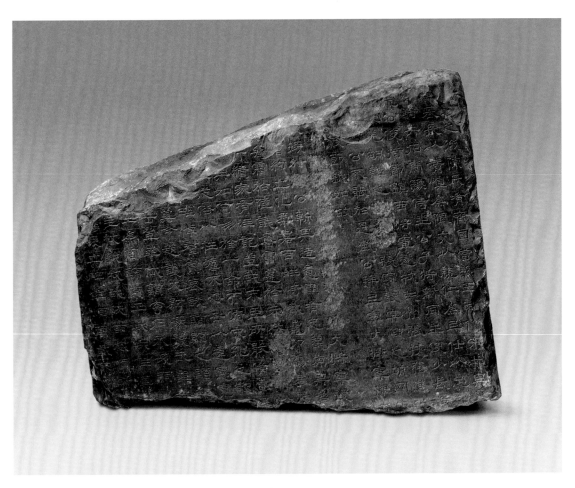

三體石經
三國·魏
存高38厘米　寬32厘米

Stone classics in three scripts
Wei of Three Kingdoms
Survived height: 38cm　Width: 32cm

刻石存文11行110字，古篆36字、小篆39字、隸書35字。殘文為《尚書·周書·君奭》內容。

三體石經史籍中原稱"三字石經"，後稱"魏石經"或"正始三體石經"，是三國時期魏正始二年(241年)，以《尚書》、《春秋》、《左傳》石刻，三種書體刻同文。刊刻石經的主要目的是以弘儒訓，以重儒教。此外，石經文字有校正內容與書體之功用。三體石經遺存的文字書體至今仍是研究文字與書法的直接而珍貴的實物資料。

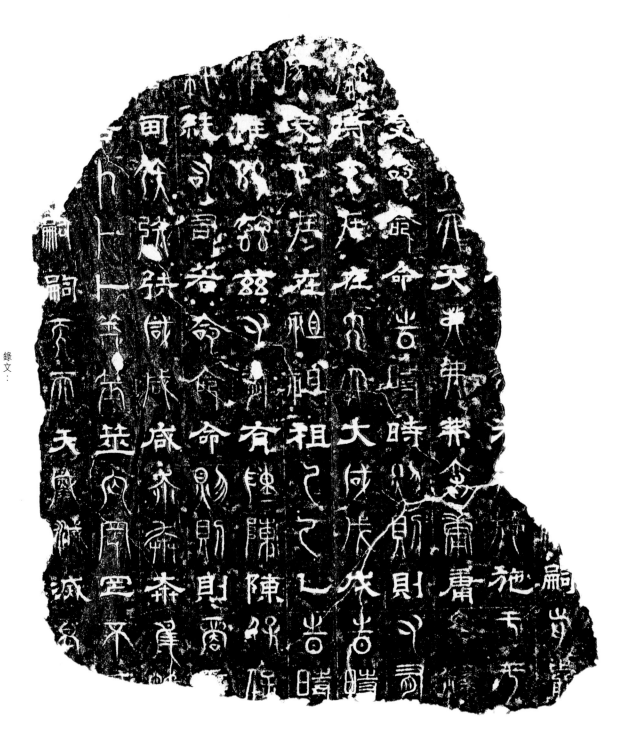

錄文：
（殘）嗣前（殘）／施於（殘）／天弗庸釋（殘）／受命時則有（殘）／衡在大戊時（殘）／家在祖乙時（殘）／惟茲有陳保（殘）／純若命則商（殘）／甸矧咸奔走（殘）／若卜筮罔不（殘）／嗣天滅威（殘）／

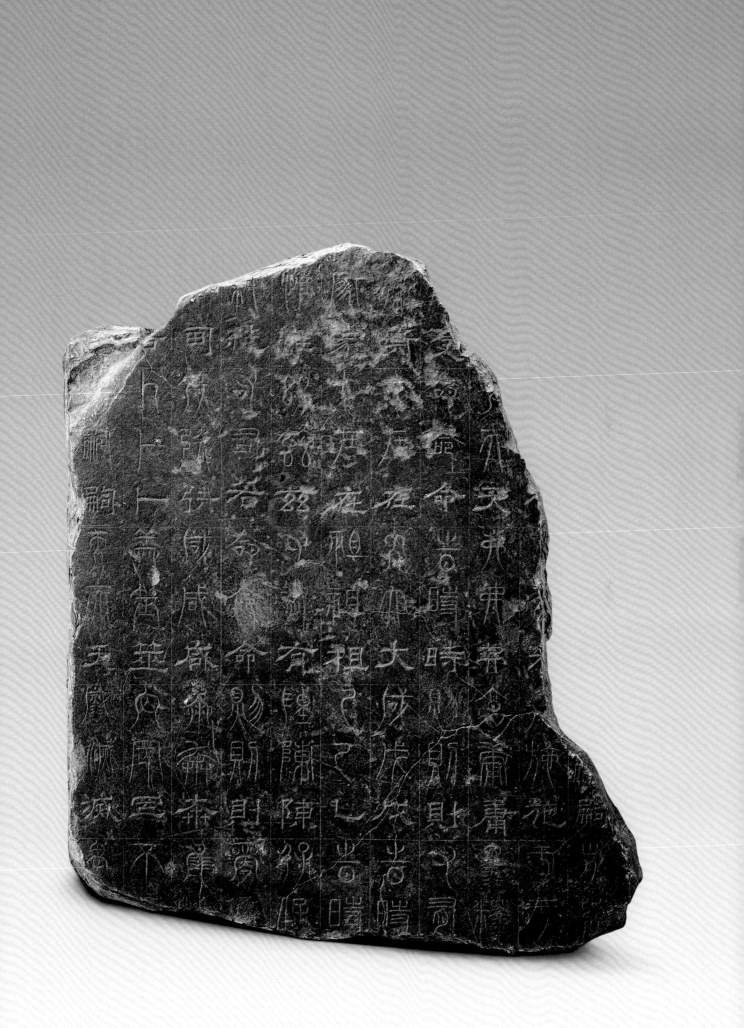

65

魏持節僕射陳郡鮑捐之神坐

三國·魏
高34.5厘米　寬7.8厘米
河南洛陽出土

Spirit tablet of Bao Juan, an official from Chen prefecture

Wei of Three Kingdoms
Height: 34.5cm　Width: 7.8cm
Unearthed at Luoyang, Henan Province

刻石存文1列13字，隸書體。內容記載逝者生前官職與籍貫。神坐是供奉逝者的靈位，也有置於墓中的。

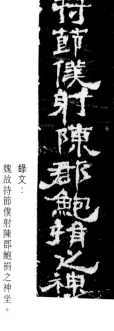
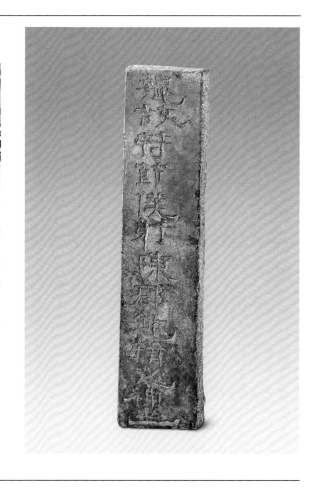

錄文：
魏故持節僕射陳郡鮑捐之神坐。

66

魏處士陳郡鮑寄之神坐

三國·魏
高30.5厘米　寬7.8厘米
河南洛陽出土

Spirit tablet of Bao Ji, a country gentle-man from Chen prefecture

Wei of Three Kingdoms
Height: 30.5cm　Width: 7.8cm
Unearthed at Luoyang, Henan Province

刻石存文1列11字，隸書體。內容記載逝者生前身份與籍貫。

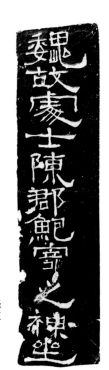
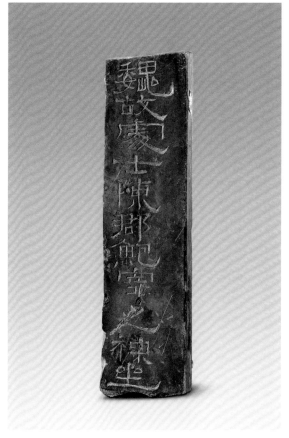

錄文：
魏故處士陳郡鮑寄之神坐。

67

"黃羊作鏡"銅鏡
三國
直徑10.3厘米

Bronze mirror made by Huang Xiang
Three Kingdoms
Diameter: 10.3cm

鏡圓鈕，外緣素面，外區鑄銘文一周
30字，隸書體。銘文從右中部起順讀
"黃羊作竟明而光，巧工所造；成文章
分交龍戲，守轉相從；能常服之為者
命長"。鏡背中下部鑄有"服者"兩
字。

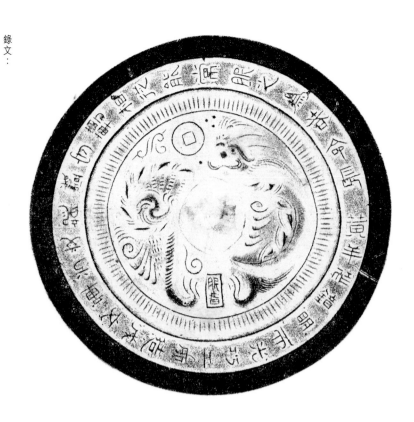

錄文：
黃羊作竟明而光，巧工所造；成文章兮交龍
戲，守轉相從；能常服之為者命長。

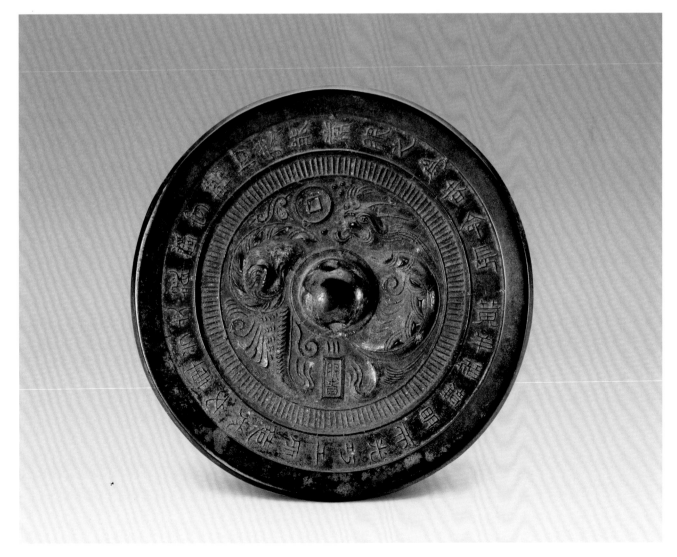

68

"永平元年"銅鏡
西晉永平
直徑5.2厘米

Bronze mirror made in the first year of Yongping reign
Yongping period, Western Jin Dynasty
Diameter: 5.2cm

鏡圓鈕，雙弦外緣，外區鑄銘文1周29字，篆隸書體兼用。銘文從右中部起順讀"吾作明竟，研金三商，萬世不紋，朱鳥玄武，白虎青龍，長樂未央，君宜侯王，永平元年造"。永平是晉惠帝司馬衷年號，元年為公元291年。東漢以後，在鏡銘中直接鑄年款的現象增多，此鏡可為其代表。

錄文：
吾作明竟，研金三商，萬世不紋，朱鳥玄武，白虎青龍，長樂未央，君宜侯王，永平元年造。

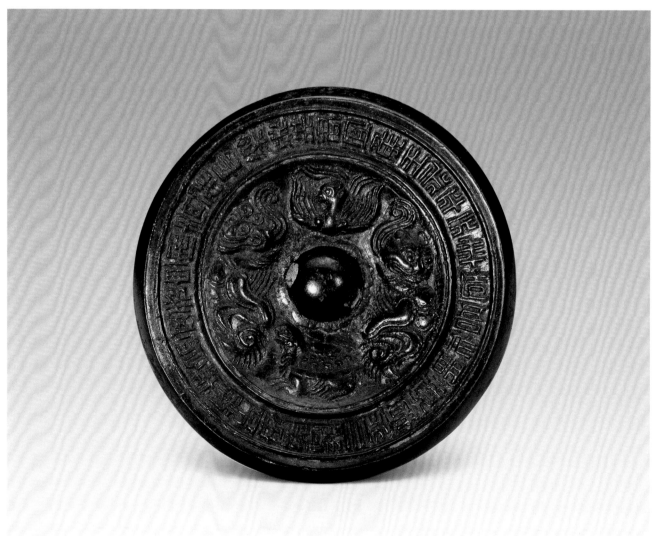

69

當利里社碑
西晉
高70厘米　寬64厘米

Stele erected by Dang Li Community

Western Jin Dynasty
Height: 70cm　Width: 64cm

碑陽刻字存文 15 行 147 字，碑陰刻字
存文 24 行 295 字。隸書體。碑陽刻字
內容為立社記銘緣由，文字多蝕泐。
碑陰是立碑者題名，上刻冠幘坐像八
人，上下兩行各四人，旁刻籍貫、官
職、姓名，為當利里的社老、社正、
社掾、社史等主持人。

里是基層行政組織，社是民間組織，
此碑是當利里居民建立祈年報獲性質
的社祠時所立，是研究當時里社組織
及銘刻的重要碑刻實物。

錄文見附錄。

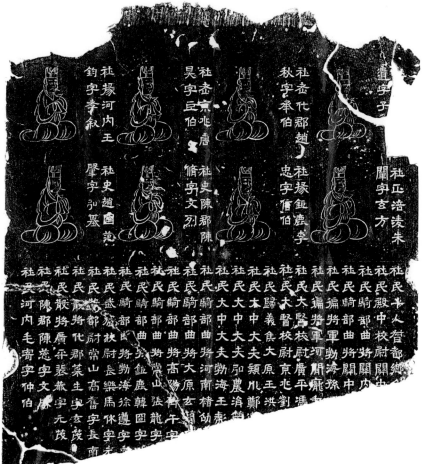

70

晉尚書征虜將軍幽州刺史城陽簡侯
石尟墓誌

西晉永嘉
高46厘米　寬22.5厘米
河南洛陽出土

Inscription on the tombstone of Shi Xian, high-ranking official of Jin Dynasty

Yongjia period, Western Jin Dynasty
Height: 46cm　　Width: 22.5cm
Unearthed at Luoyang, Henan Province

墓誌存文27行480字，隸書體。四面刊刻，正背兩面刊刻石尟生平事跡，內容主要記載逝者生前的身份、官職、履歷與功績。兩側面分刻其夫人與子女的籍貫姓氏及簡歷。刊刻於西晉永嘉二年，永嘉為西晉懷帝司馬熾年號，二年即公元308年。

此墓誌保存完整，書文精美，刊刻精良，誌文內容極具史料價值，是墓誌中難得的精品。墓誌是放在墓裏刻有死者生平事跡的石刻，應是兩漢以來墓碑的縮小演變。早期墓誌形制不定，此誌為其中一種。石尟是西晉初起重臣石鑑之子，曾任晉尚書、征虜將軍、幽州刺史，封城陽簡侯。

錄文見附錄。

71

處士石定墓誌
西晉永嘉
高47厘米　寬23厘米
河南洛陽出土

Inscription on the tombstone of Shi Ding, a country gentlman

Yongjia period, Western Jin Dynasty
Height: 47cm　　Width: 23cm
Unearthed at Luoyang, Henan Province

墓誌存文10行185字，隸書體。內容主要介紹石定族屬及其本人生平，刊刻於西晉永嘉二年。保存完整，書文精美，刊刻精良。石定是石尠長子，其誌文內容與石尠墓誌相參，二誌石同刊同出，殊屬難得。

錄文見附錄。

楊府君神道柱

東晉隆安
通高82厘米　寬44厘米

Column at the way leading to Yang Fu
Jun's tomb

Long'an period, Eastern Jin Dynasty
Overall height: 82cm　Width: 44cm

刻石存文7行43字，隸書體。從存文可知，墓主姓楊名陽字世明，枳縣人，曾為巴郡察孝廉、騎都尉，係原涪陵太守之曾孫。巴郡即今重慶江北縣。枳，古之枳縣，即巴邑，故址在今重慶涪陵西。此碑書法點畫方闊而肥厚，筆觸短促而有力，頗為厚重稚拙。隆安是東晉安帝司馬德宗年號，三年為公元399年。

神道柱在東漢時已出現，是樹立於祠堂、陵墓等建築物之前神道口處的石柱。由三部分組成，一是下部基座，即柱礎；一是中部柱身，柱身上部有長方形石額刻字；一是柱頂部的圓形上蓋，蓋上往往立有雕刻成動物或人物的墓鎮。此件神道柱額題完整，柱身有瓦棱紋，字體遒勁，是研究神道柱的珍貴材料。

錄文：

晉故巴郡察孝騎都尉枳楊府君之神道。君諱陽，字世明，涪陵太守之曾孫。隆安三年歲在己亥十月十一日立。

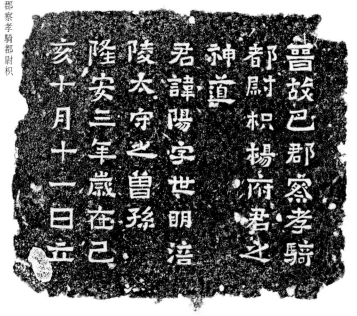

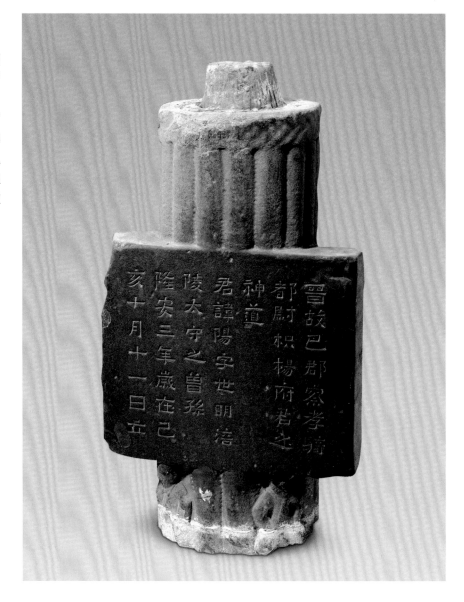

73

晉虎牙將軍王君表

東晉
高11厘米　寬12厘米
河南洛陽出土

**A memorial to Huya general Wang Jun of
the Jin Dynasty**

Eastern Jin Dynasty
Height: 11cm　Width: 12cm
Unearthed at Luoyang, Henan Province

刻石存文"晉故虎牙將軍王君表"3行
9字，隸書體。內容簡略，簡列官職，
敬稱王君。從存文分析，逝者為軍旅
之人且身份較低，殆忽歿於事，他人
臨事之時草刊以記。

錄文：
晉故虎牙將
軍王君表。

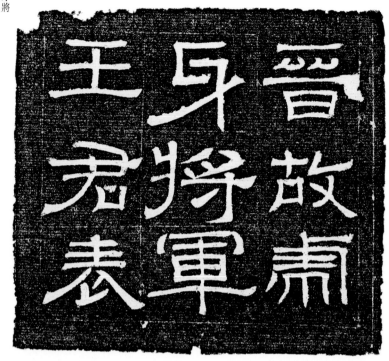

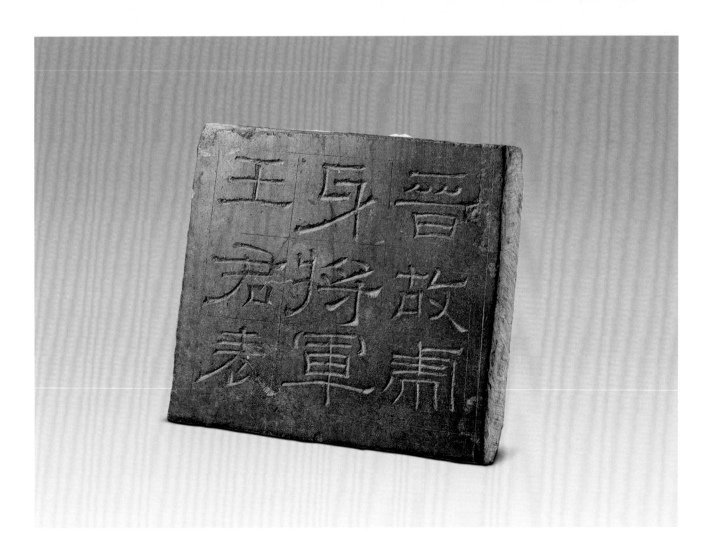

74

北魏征東大將軍大宗正卿洛州刺史
樂安王元緒墓誌銘

北魏正始
高66厘米　寬68厘米
河南洛陽出土

Inscription on the tombstone of Yuan Xu,
a great general and a high-ranking official
of the Northern Wei Dynasty

Zhengshi period, Northern Wei Dynasty
Height: 66cm　Width: 68cm
Unearthed at Luoyang, Henan Province

誌文 26 行 677 字，楷書體。前有題
首，中為誌文，後綴誌銘。刊刻內容
追敍元緒先人的英蹤偉跡及其本人的
德行與宦績。元緒字少宗，族姓拓
跋，漢姓元，是北魏明元帝拓跋嗣的
曾孫，樂安王拓跋範之孫、拓跋良的
長子。《魏書‧明元六王傳》載有其
祖、父的事跡，未及元緒，拓跋良卒
後，由時任洛州刺史的元緒嗣王位。
正始是北魏宣武帝元恪年號，五年即
公元 508 年。

北朝時期的墓誌刻石已成定式，誌石
多方正劃一，誌文內容前有題首，中
為誌文，後綴誌銘。元緒墓誌是存世
的一百六十餘塊北魏宗室墓誌之一，
其內容極具史料價值，且行文具法
度，刊刻精良，書體美觀，書法價值
極高，後世誌石罕有其匹。

錄文見附錄。

75

北魏故衛尉少卿諡鎮遠將軍梁州刺史元演墓誌銘

北魏延昌　·
高65厘米　寬59厘米
河南洛陽出土

Inscription on the tombstone of Yuan Yan, a civil and military official of the Northern Wei Dynasty

Yanchang period, Northern Wei Dynasty
Height: 65cm　Width: 59cm
Unearthed at Luoyang, Henan Province

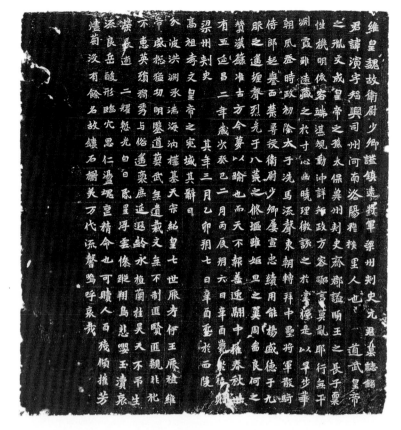

誌文18行391字，正書體。元演字智興，是北魏道武帝拓跋珪的後裔，文成帝拓跋濬之孫，太保、冀州刺史、齊郡諡順王拓跋簡的長子。《魏書·文成五王傳》未載元演事跡，故元演的墓誌內容可補史籍之闕。延昌是北魏宣武帝元恪年號，二年即公元513年。

錄文見附錄。

北魏武衞將軍征虜將軍懷荒鎮大將恒州大中正于景墓誌銘

北魏孝昌
誌石高64厘米　寬64厘米
河南洛陽出土

Inscription on the tombstone of Yu Jing, a civil and military official of the Northern Wei Dynasty

Xiaochang period, Northern Wei Dynasty
Height of the stone: 64cm
Width: 64cm
Unearthed at Luoyang, Henan Province

誌蓋文3行9字，篆書體，誌石文28行768字，正書體。誌蓋提環已失。誌石前有題首，中為誌文，後綴誌銘。刊刻內容追敍于景祖、父在朝廷的顯赫地位、其本人及族屬的官職履歷與宦績。于景的事跡見於《魏書・于栗磾傳》，此誌與史籍互有詳略，可互為參照。墓誌保存完整，為北朝墓誌中的精品。孝昌是北魏孝明帝元詡年號，二年即公元526年。

錄文見附錄。

魏故武衞將軍懷荒鎮大將軍恒州大中正于公墓誌銘

隗天念墓誌
東魏武定
高35厘米　寬24.5厘米
河南輝縣出土

Inscription on the tombstone of Kui Tian'nian

Wuding period, Eastern Wei Dynasty
Height: 35cm　Width: 24.5cm
Unearthed at Hui Xian, Henan Province

誌存文8行94字，正書體。誌文記隗天念本人及三子二孫簡歷，稱五堛銘，此件墓誌應為遷葬時補刻。武定為東魏孝靜帝元善見年號，二年即公元544年。

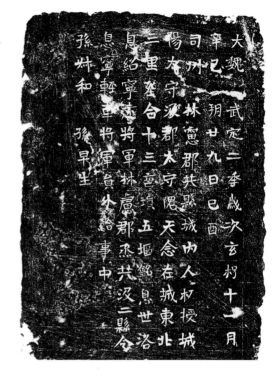

錄文：

大魏武定二年歲次玄枵十一月辛巳朔廿九日己酉。司州林慮郡共縣城內人，權授城陽太守、汲郡太守隗天念在城東北三里葬，合十三喪墳五堛銘。息世洛；息紹，寧遠將軍、林慮郡丞、共、汲二縣令；息寧，輕車將軍、員外給事中；孫叔和；孫早生。

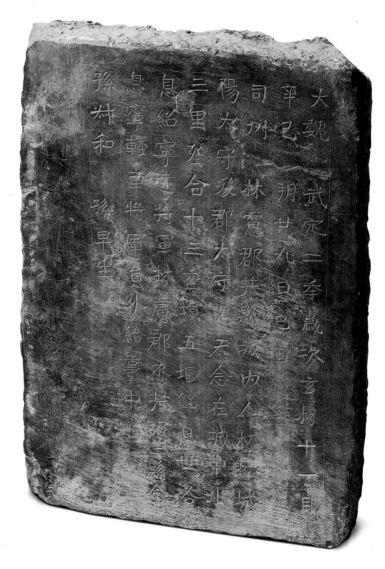

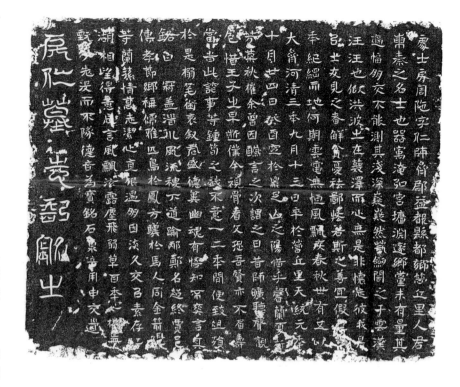

78

處士房周陑墓誌
北齊天統
高43.5厘米　寬54.5厘米
山東益都出土

Inscription on the tombstone of Fang
Zhou-yi, a country gentleman
Tiantong period, Northern Qi Dynasty
Height: 43.5cm　Width: 54.5cm
Unearthed at Yidu, Shandong Province

誌存文18行345字，隸書體。墓主人
房周陑，字仁師，終身懷才不仕，逝
後第二年安葬於故鄉。天統是北齊後
主高緯年號，元年為公元565年。

此墓誌行文格式較特殊，題銘刻於誌
末。北齊墓誌存世不多，此件是研究
當時墓誌行文格式、誌形與地理的實
物材料。

錄文見附錄。

氾靈岳墓表

高昌章和
高41厘米　寬39厘米

Inscription on the tombstone of Si Lingyue

Zhanghe period, Gaochang State
Height: 41cm　Width: 39cm

墓表磚質，刻字填朱色，7行62字，正書體。墓主人氾靈岳生前為高昌政權武吏。章和為麴堅年號，十八年為公元548年，相當於南北朝時期梁太清二年、西魏大統十四年、東魏武定六年。高昌最初為古城名，公元460年闞伯周始建立高昌國，高昌國歷史中統治時期最長的是麴氏家族，自公元499年麴嘉為王，傳九世十王一百四十一年，公元640年終為唐朝所滅，以其地為西州。

1930年新疆吐魯番雅爾湖出土了一批高昌文物，其中有一類舊稱高昌磚，實際是磚質的墓誌銘，時間跨度在六世紀前葉至八世紀初。高昌墓誌銘內容簡約，多以墨跡硃跡直接書寫銘文，也有刻字或刻字後填色者。由於該地區特殊的地理條件和氣候原因，書文至今仍清晰可辨。高昌墓誌不僅是墓誌研究的重要內容，同時也是珍貴的書法遺存。

錄文：

章和十八年歲次壽星夏六月朔辛酉九日己巳，田地郡虎牙將軍、內幹將轉交河郡宣威將軍、殿中中郎、領三門散望將字靈岳，春秋六十有七卒。氾氏之墓表。

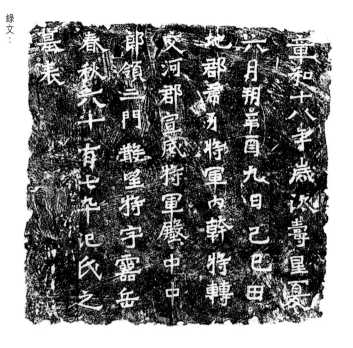

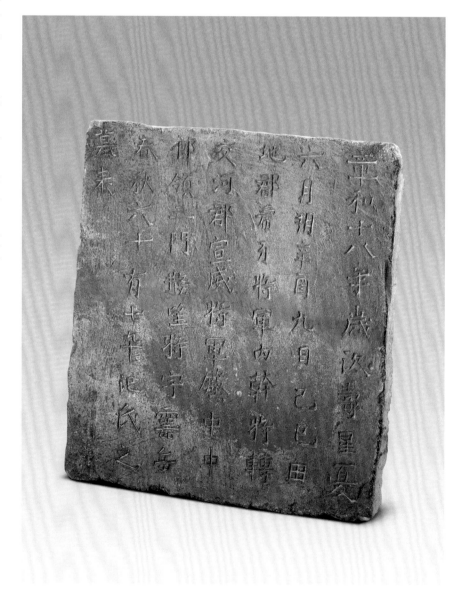

80

任叔達妻袁氏墓表
高昌建昌
高32厘米　寬32.5厘米

Inscription on the tombstone of Ren
Shuda's wife surnamed Yuan

Jianchang period, Gaochang State
Height: 32cm　Width: 32.5cm

墓表磚質，刻字5行39字，正書體。
墓主人袁氏生前為高昌政權官吏任叔
達之妻。建昌為麴寶茂年號，二年為
公元556年，相當南北朝時期梁太平
元年、西魏承聖三年、北齊天保七
年。

錄文：
建昌二年丙子歲十月朔壬
申廿八日己未，鎮西府客
曹參軍、錄事參軍任叔
達妻張掖袁氏之墓
表。

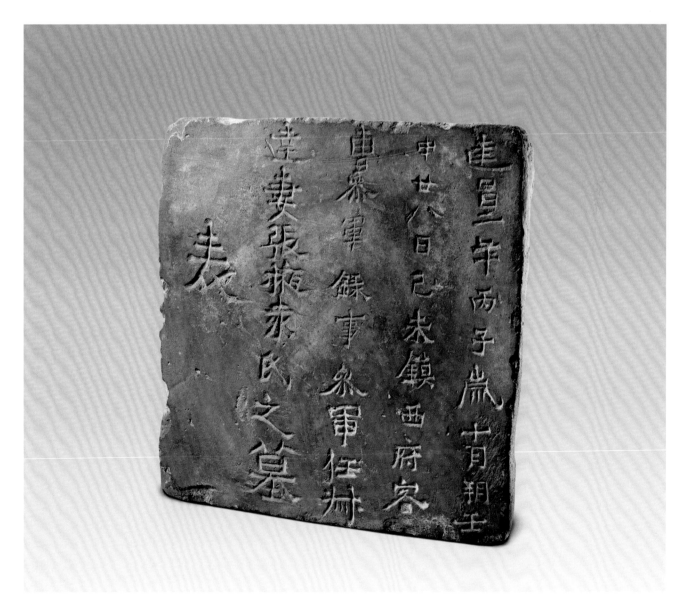

81

麴謙友墓表
高昌延昌
高36.5厘米　寬37厘米

Inscription on the tombstone of Ju
Qianyou

Yanchang period, Gaochang State
Height: 36.5cm　Width: 37cm

墓表磚質，刻字 5 行 40 字，正書體。
墓主人麴謙友生前為高昌政權官吏。
延昌為麴乾固年號，十七年為公元577
年，相當南北朝時期陳太建九年、北
周建德六年、北齊幼主承光元年。

錄文：
延昌十七年丁酉歲
正月甲戌朔廿三日
丙申，故處仕麴謙友
追贈交河郡鎮西府
功曹吏麴君之墓表。

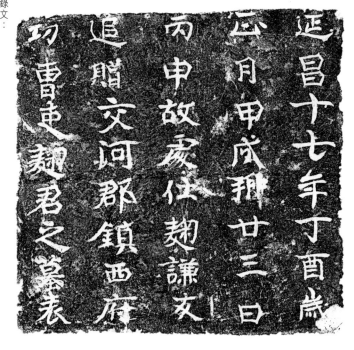

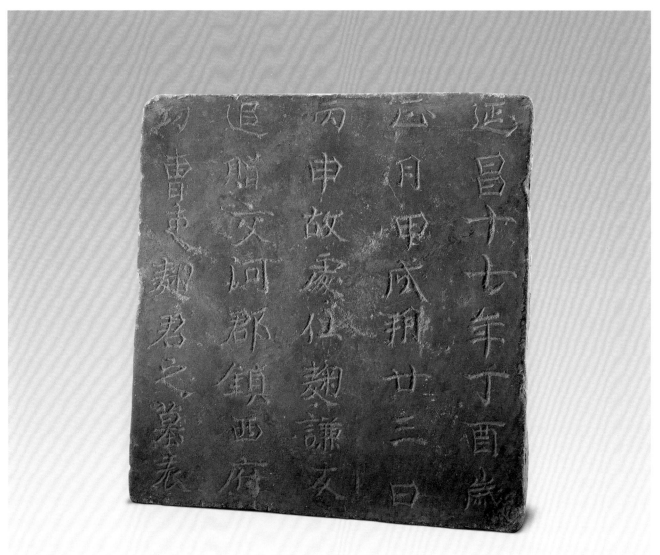

82

驃騎將軍右光祿大夫雲陽縣開國男
鞏賓墓誌銘

隋開皇
高52.3厘米　寬51.7厘米
陝西武功縣出土

Inscription on the tombstone of Gong Bin, a civil and military official

Kaihuang period, Sui Dynasty
Height: 52.3cm　Width: 51.7cm
Unearthed at Wugong, Shannxi Province

誌存文31行964字，正書體。前誌後銘，先追記其曾祖澄、祖幼文、父天慶的政績與威望，又記其本人詳細的宦跡及夫人母家門第與夫人的淑慎儷德。其內容是一部簡明的家族史，刻字精良，是隋刻墓誌精品。開皇是隋文帝楊堅年號，十五年為公元595年。

錄文見附錄。

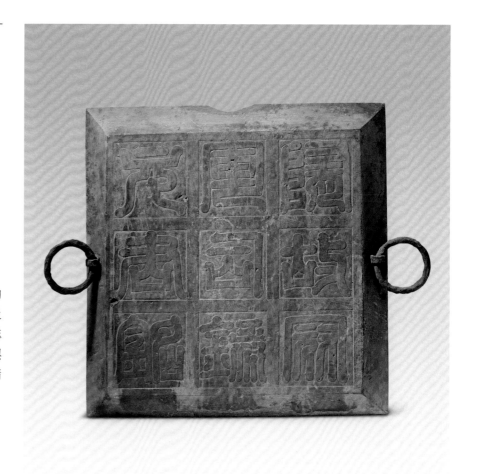

83

隋冠軍司錄元鐘銘
隋大業
誌高52.5厘米　寬53厘米
河南洛陽出土

Inscription on the tombstone of Yuan Zhong, an official of Sui Dynasty
Daye period, Sui Dynasty
Height of inscription: 52.5cm
Width: 53cm
Unearthed at Luoyang, Henan Province

蓋3行9字，篆書體；誌22行464字，隸書體。前誌後銘，記其先祖為帝的宏圖大業，其祖、父的文雄武傑，及其本人的學識與品行。此墓誌蓋與誌石成完整的一套，為研究本誌內容與隋代墓誌形制的實物資料。大業是隋煬帝楊廣年號，七年為公元611年。

錄文見附錄。

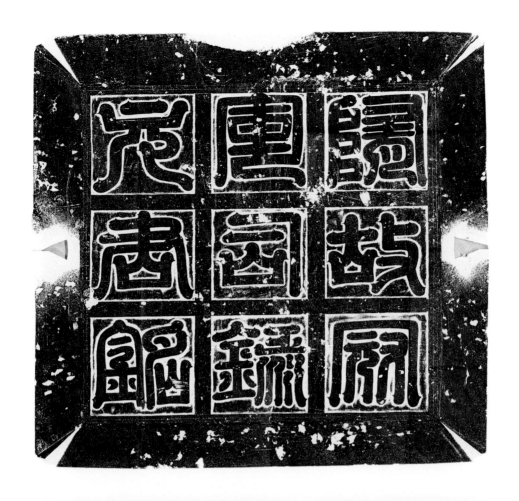

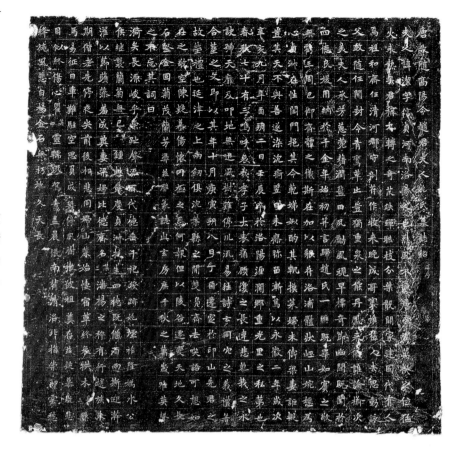

84

高陽令趙君夫人姚潔墓誌

唐永徽
高60厘米　寬60厘米

**Inscription on the tombstone of Yao Jie,
the county magistrate Zhao Jun's wife**

Yonghui period, Tang Dynasty
Height: 60cm　Width: 60cm

誌存文25行591字，楷書體。墓誌前
誌後銘，記高陽令趙君夫人姚潔的婦
德品行，兼記其祖、父簡歷。永徽為
唐高宗李治年號，二年即公元651
年。

錄文見附錄。

85

金城郡王辛公妻李氏墓誌銘
唐大曆
高52厘米　寬52厘米
陝西西安出土

Inscription on the tombstone of the commandery prince Xin Yunjing's wife surnamed Li

Dali period, Tang Dynasty
Height: 52cm　Width: 52cm
Unearthed at Xi'an, Shannxi Province

誌存文30行832字，隸書體。前誌後銘，記辛公妻李氏生平及品格。辛公名雲京，官至北京都知兵馬使、代州刺史，新舊唐書皆有傳記。此誌文為獨孤愐撰寫，韓秀實書文。韓秀實為唐代隸書家之一，但其所寫墓誌銘文較為少見。唐代以隸書書文入刻石是在開元、天寶以後才盛行的。大曆為唐代宗李豫年號，十三年即公元778年。

錄文見附錄。

石鼓文音訓碑
元代
高92厘米　寬90厘米
清宮舊藏

Stele inscribed with the writings explaining the pronunciation and meaning of the words on the drum-shaped stones
Yuan Dynasty
Height: 92cm　Width: 90cm
Qing Court collection

石鼓，古稱為刻石、為碣，因形似鼓狀，故名石鼓。為戰國時秦國刻石，舊散棄於荒野，湮沒無聞，唐初在陝西天興縣（今陝西鳳翔）南二十里許被發現，此後千餘年間，存放地點屢次更迭。1958年，存於故宮博物院至今。

"石鼓文音訓"碑為元代刻石，雙面成文。額題"石鼓文音訓"五字，大篆書體；正文2973字，正書體；後序369字，隸書體；末列存"國子生"並下泯數字。通篇陰刻。元奉訓大夫國子司業潘迪於至元己卯（1339年）撰寫，會同當時學者歐陽玄、尹忠、黃溍、祁君璧、劉聞、趙璉、康若泰諸人同校。首題稱音訓，取用聲音相同或相近的字來解釋字義之意。正文內容取宋人鄭樵、施宿、薛尚功、王厚之考訂石鼓刻石之說，引經據典，並列自家按語，考定為石鼓文音訓，音義頗詳。音訓中十件石鼓的內容次序按照宋人施宿的舊序排列，但提出了十件刻石內容排列的新觀點。後序則對十件石鼓的流傳及其刻辭內容、書體做

了簡略的概括。元代石鼓已受較重的創傷，潘迪在音訓文中亦稱"迪自為諸生，往來鼓旁，每撫玩弗忍去，距今才三十餘年，昔之所存，今已磨滅數字"。雖則，"石鼓文音訓"仍是考訂石鼓刻辭內容與諸拓本的具有時代性與文獻性的實作，其本身即具有重大意義。

石鼓文年代久遠，文字多湮滅不辨，諸家解釋斷句各異，且全集《名碑十品》卷已錄全文並詳加注釋，故此處不再著錄，僅收元人潘迪所做"石鼓文音訓"碑，供讀者賞析。

錄文見附錄。

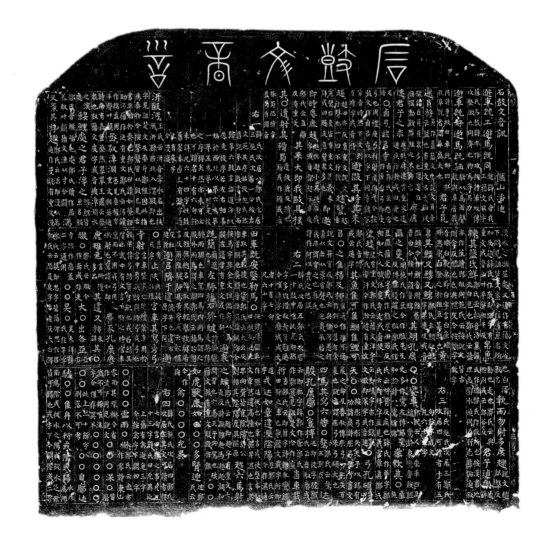

雕塑

Sculpture

87

黑陶畫彩舞俑羣
戰國
高3.5－6.8厘米

A group of dancers, painted black pottery
The Warring States
Height: 3.5 - 6.8cm

此俑羣共七件，個體較小，中間着紅色百褶裙女俑，身體圓鼓，袖手而立，似是一名歌者。周圍舞動雙臂，做不同姿態者，應是舞者。另兩件跪坐者，上身前傾，表情投入，在它們面前雖已見不到任何器物，但仍能推斷出他們是演奏樂器者。

此組陶俑雖已非在墓葬中的擺放位置，但仍可反映出當時貴族宴飲要輔之以歌舞的社會風尚。

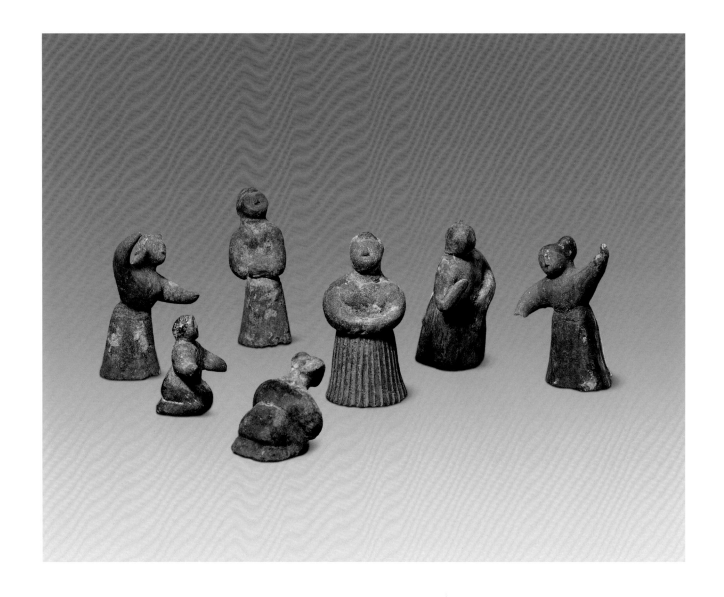

88

彩繪木俑
戰國
高36.6厘米
湖南長沙市仰天湖出土

Painted wood figure
The Warring states
Height: 36.6cm
Unearthed at Yangtianhu, Changsha City,
Hunan Province

整體以長木條削成，形體簡括，僅具
輪廓和簡單的結構關係。面部塑繪結
合，秀眉朱唇，鬢髮整齊、眉眼修
長，給人以高貴典雅之感。削肩袖
手，長袍右衽。衣繪黑紅色雲紋與小
簇花，色彩濃麗，紋飾飄逸，具有濃
郁的楚地浪漫風韻。

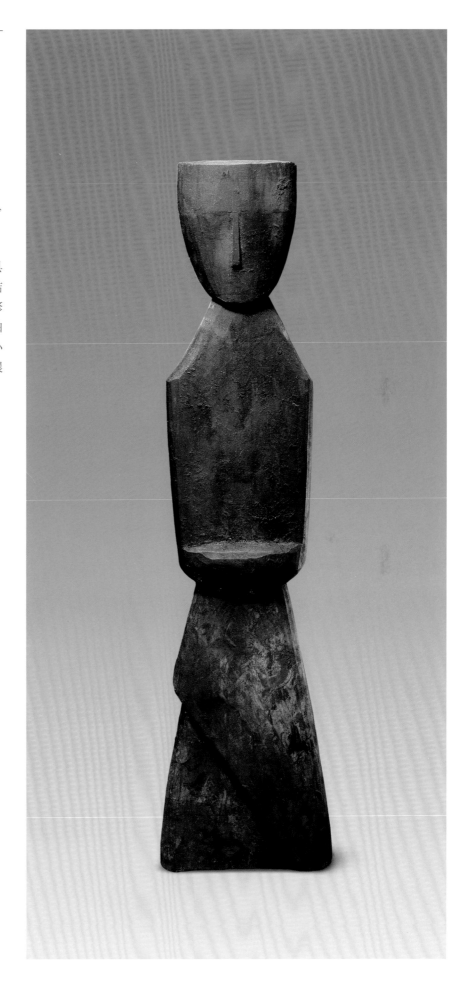

陶馬
西漢
高44.5厘米　長42.8厘米

Pottery horse
Western Han Dynasty
Height: 44.5cm　Length: 42.8cm

馬耳後豎，雙目圓睜，張嘴做嘶鳴狀。馬胸部的肌肉突起，堅實有力，馬背為流線型，四肢比例適當，馬尾自然下垂。整體給人以矯健俊美之感。

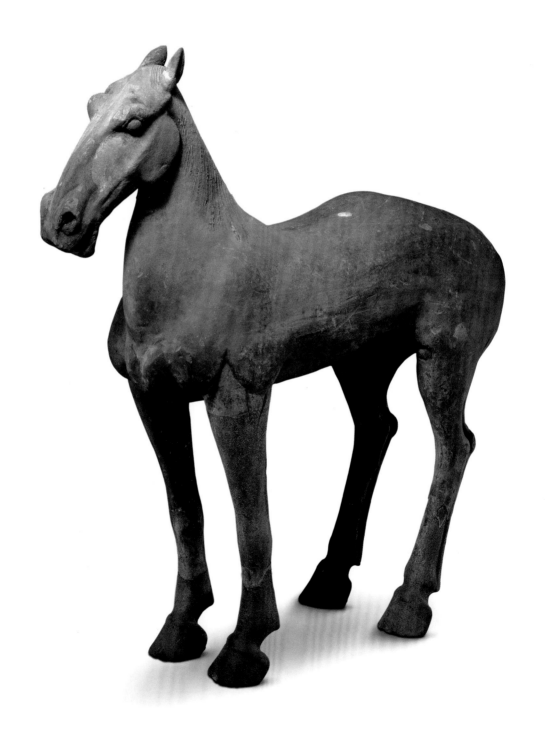

90

陶女俑
西漢
高25.7厘米

Pottery female figurine
Western Han Dynasty
Height: 25.7cm

女俑頭盤矮圓髻，面闊方圓，長眉細
目，神態平和。上衣右衽，衣袖寬
大，雙手張開。下裳拖地。

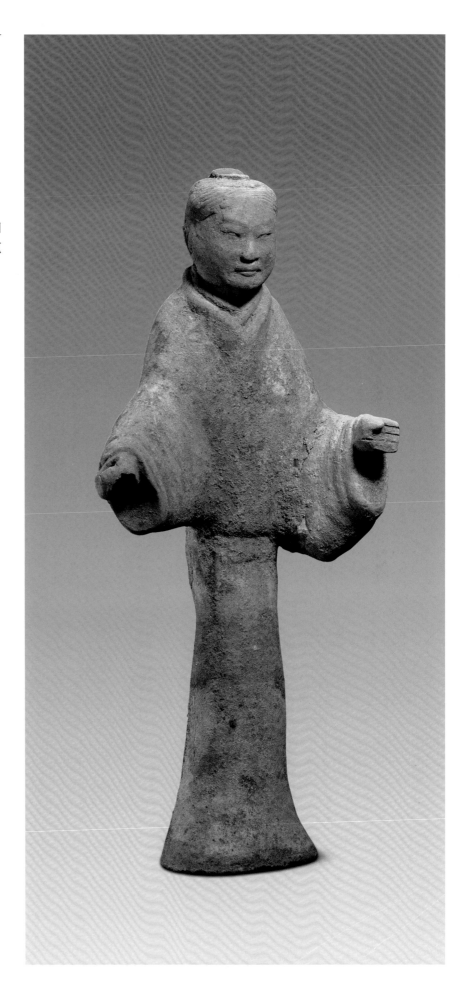

91

紅陶女立俑
西漢
高31.5厘米

Red pottery standing female figurine
Western Han Dynasty
Height: 31.5cm

女俑眉、眼皆為墨繪，眉目清秀，頭裹巾，袖手合於腹部。細腰，身着拖地長裙，襬呈喇叭狀。

此俑陶質細密，形象新穎別致，簡潔中蘊含穩定之感。從其穿着拖地長裙等服飾特點來看，應是漢代貴婦人的形象。

92

陶鴨
西漢
高17厘米　長21.5厘米

Pottery duck
Western Han Dynasty
Height: 17cm　Length: 21.5cm

鴨嘴緊閉，雙目炯炯有神，胸部寬大
結實。背部羽毛依稀可見，尾巴上
翹，憨態可掬。

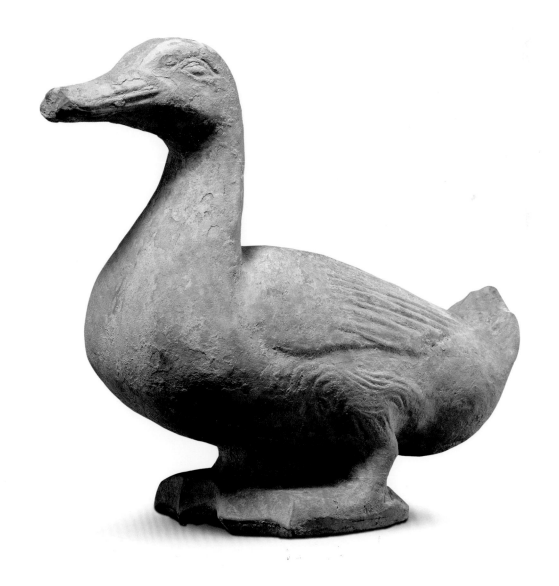

93

陶哺乳俑
東漢
高19.3厘米
四川彭山出土

Pottery female figurine breast-feeding a baby

Eastern Han Dynasty
Height: 19.3cm
Unearthed at Pengshan, Sichuan
Province

母俑頭梳髻，身穿廣袖長衣，呈跪坐
之姿。左手抱襁褓中嬰兒，右手托乳
以助嬰兒吮食。面龐雖已模糊，但慈
祥和藹的神態依稀可辨，極富生活情
趣。

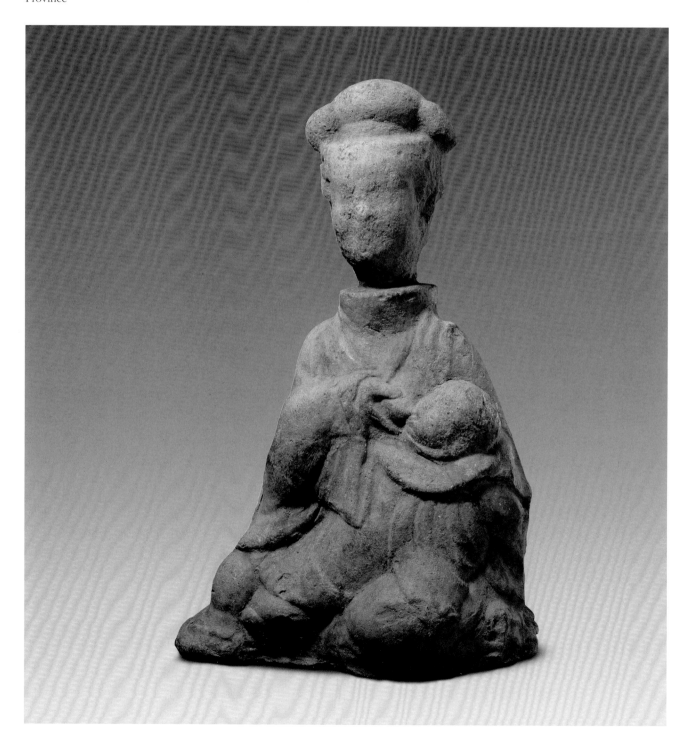

94

陶聽琴俑
東漢
高53厘米
四川彭山出土

Pottery figure listening to a lute
Eastern Han Dynasty
Height: 53cm
Unearthed at Pengshan, Sichuan
Province

俑五官緊湊，面呈笑意，穿交領右衽衣，衣袖博大，腰中繫帶，雙腿踞坐。正專心致志欣賞音樂，聽到會心處，情不自禁以手扶耳，令人有繞樑之想。

此俑具有典型的川俑特徵。東漢中晚期，陶俑製造中心由西安、洛陽等地轉向四川。此時的四川，相對其他地區社會安定，經濟富足，人們更注重享樂，聽琴女俑便是當時社會風貌的真實反映。

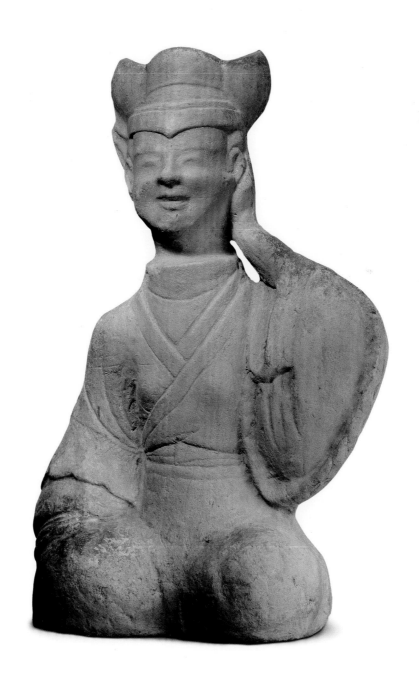

95

陶庖廚俑
東漢
高45厘米

Pottery kitchen figure
Eastern Han Dynasty
Height: 45cm

俑為廚師形象，頭纏巾，着衫，雙袖上挽，跪坐於地，前置圓盆，盆上架案。右手持刀，左手捉魚，撫案作剝魚狀。

此俑採用圓雕，線條明快，形態逼真。既反映了東漢時期的飲食習俗，也是對當時廚師的寫照。

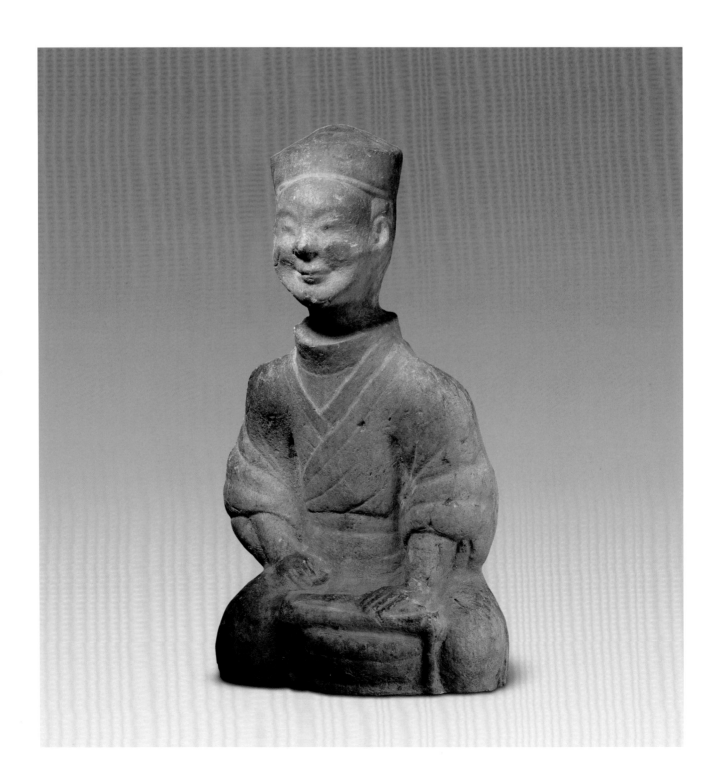

96

陶勞動俑
東漢
高48厘米
四川彭山出土

Pottery laboring figure
Eastern Han Dynasty
Height: 48cm
Unearthed at Pengshan, Sichuan
Province

俑面露笑容，戴斗笠，着短褐，衣袖
上挽，衣裾繫在腰部，下穿大口褲。
右手持鍤，左手持箕而立。鍤端刻出
清晰的凹字形鐵鍤口。

此俑形象地刻畫出敦厚樸實的農夫形
象，具有漢代陶俑古樸的藝術風格。

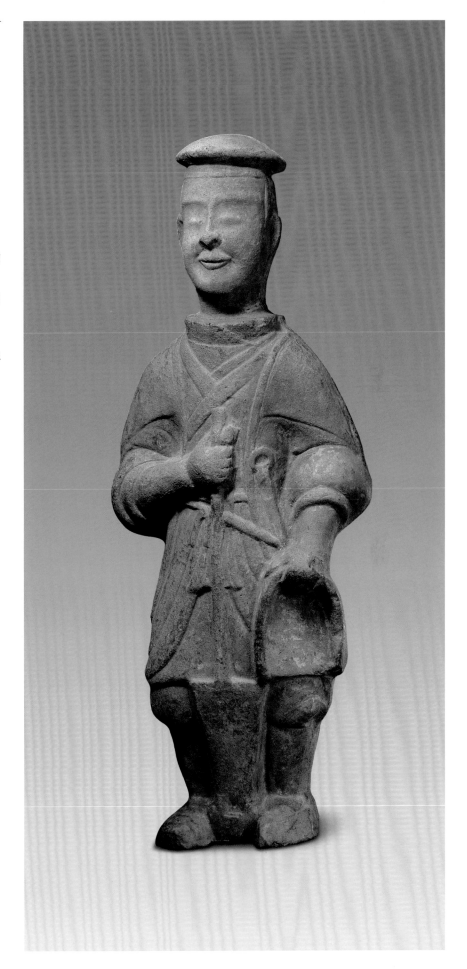

97

陶提水女俑
東漢
高38.5厘米
四川彭山出土

Pottery female figurine with two pails of water

Eastern Han Dynasty
Height: 38.5cm
Unearthed at Pengshan, Sichuan
Province

女俑面帶微笑，頭纏巾，着長衫，腰繫圍裙。雙袖上挽，雙手提水桶，似在緩步前行。線條明快，形態逼真，真實地反映出東漢時期婦女勞作的情景。

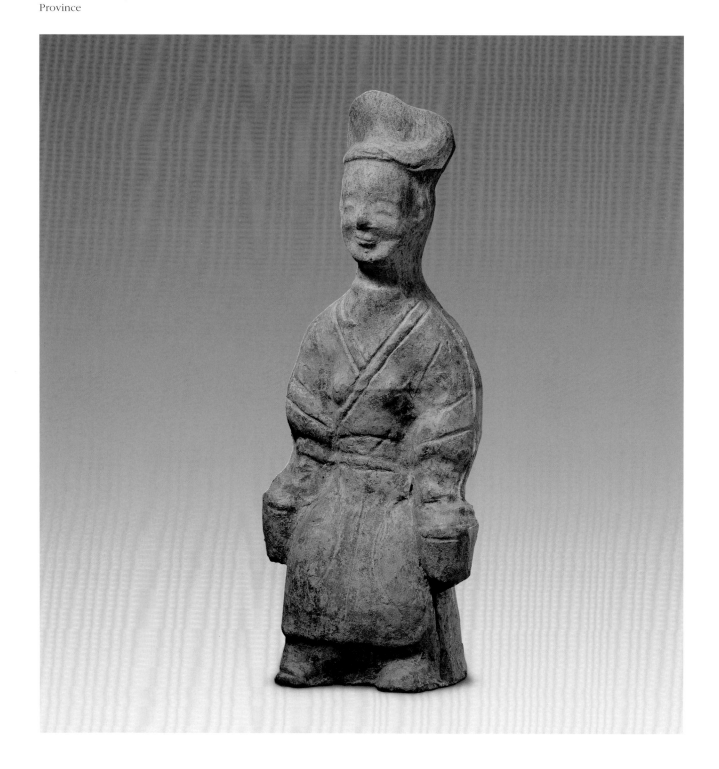

98

陶畫彩舞蹈俑
東漢
高11厘米

Painted pottery dancer
Eastern Han Dynasty
Height: 11cm

俑盤髮，長圓形面龐，眉目已不清晰。雙手上舉，手臂齊背部磨平。身穿長裙，下擺被抬起的左腿拉開，露出內着的長褲。

此俑雖是靜物，整體造型卻給人以強烈的律動感，東漢陶塑藝人匠心獨到可見一斑。

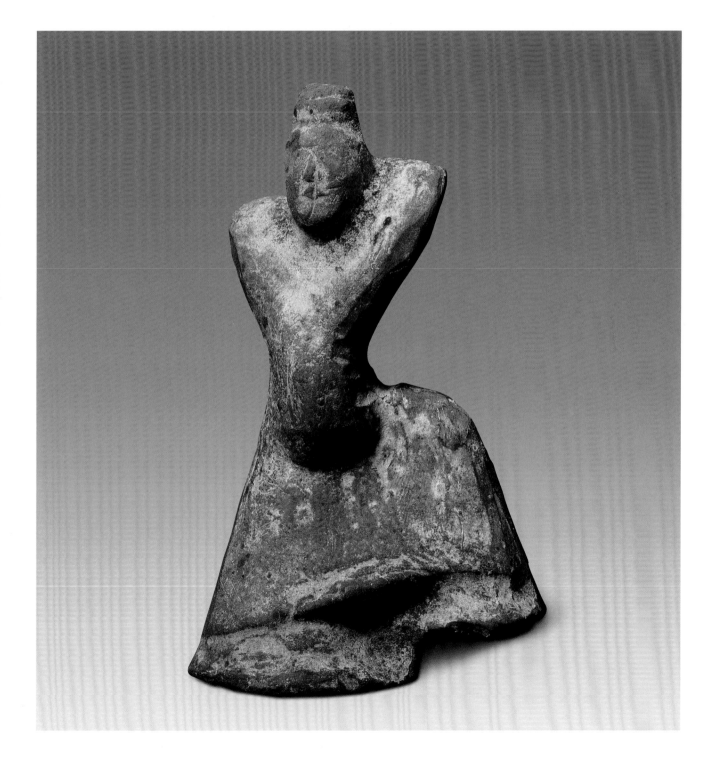

99

陶畫彩舞蹈俑
東漢
高13厘米

Painted pottery dancer
Eastern Han Dynasty
Height: 13cm

俑雙臂平伸，呈一條斜線，組成陶俑
的主線條，並與俑頸、腰及裙下襬等
斜線平行。頭向後仰，與抬起的右足
相呼應，表現出旋轉的動感效果。

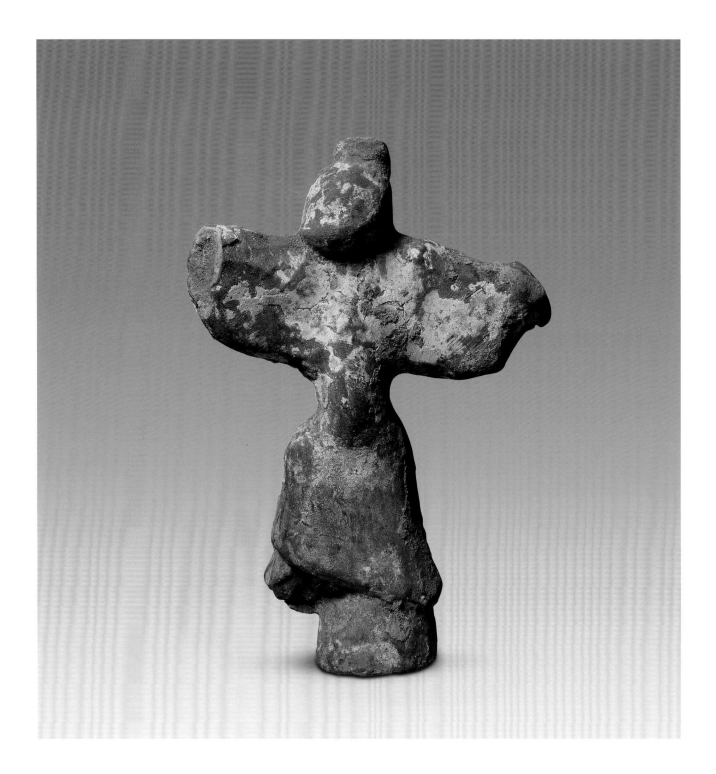

陶畫彩醉飲坐俑
東漢
高12.4厘米

Painted pottery seated figurine of
drunken man

Eastern Han Dynasty
Height: 12.4cm

俑袖口高捲，左手拄地，右手持酒器舉至胸前，肩膀一高一低，身體歪斜，坐姿隨便，一副不能把持之醉態。

簡單的一件陶俑，經過陶塑藝人之手，高度提煉生活中的體驗，形態惟妙惟肖，可謂匠心獨到。

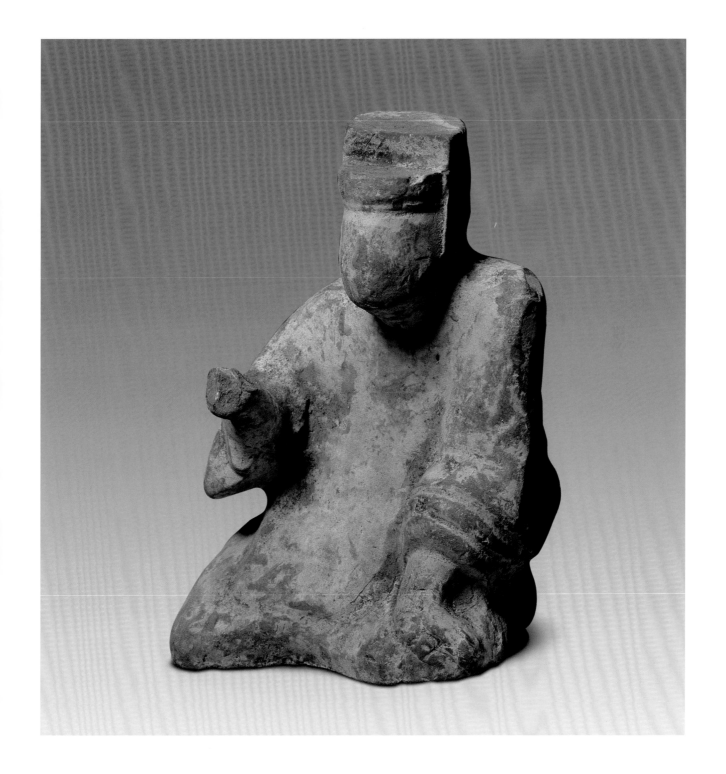

101

陶畫彩持排簫伎樂坐俑
東漢
高9.7厘米

**Painted pottery seated figurine of
musician holding panpipes**
Eastern Han Dynasty
Height: 9.7cm

伎樂頭裹平上幘，上戴紗弁。臉部原有畫彩多脫落，五官略顯模糊。肩膀平直，略微上端。胸內含，腰略收，着寬袖大衣，身前有襬下垂，身後腰、臀、足等線條清晰。手持排簫，做吹奏狀。

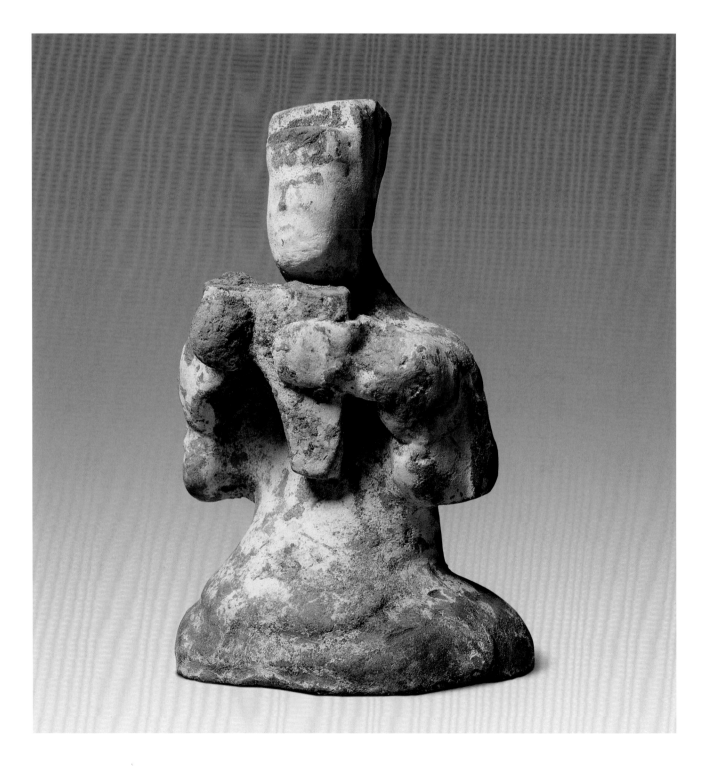

陶畫彩俳優俑
東漢
高14.8厘米

Painted pottery figurine of comedian
Eastern Han Dynasty
Height: 14.8cm

俑頭束單髻，大眼內凹，高顴骨，大鼻頭，張嘴吐舌。上身裸露，大腹便便，雙臂微曲，雙手心各握一球，單膝跪地。

此俑頭、身體及雙臂均分別製作，經榫卯結構組裝而成。俑頭能夠前後擺動，手臂亦可以肩為軸上下活動，模仿跳彈表演。其設計構思堪稱一絕。

古代滑稽藝人被稱為"俳優"，初期主要為貴族服務，以為他們排遣無聊為己任。故曾多以體貌滑稽怪異，甚至身體有殘疾者充任。

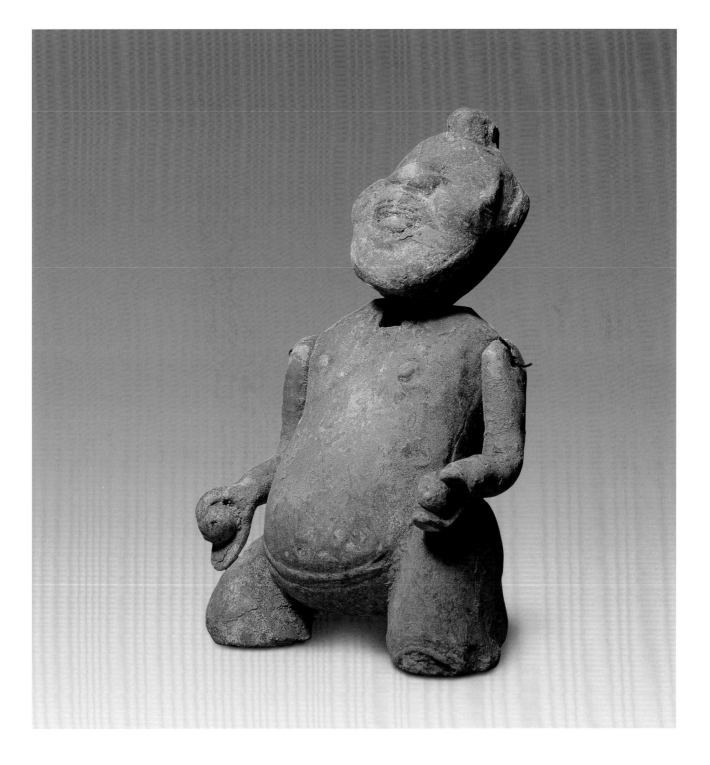

103

陶畫彩俳優俑
東漢
高23.2厘米

Painted pottery figurine of comedian
Eastern Han Dynasty
Height: 23.2cm

俑頭梳紅色三花髻，眉毛上挑，大眼圓睜，高顴骨，嘴角內收，略帶笑意。裸體，身體肌肉鬆弛，乳頭肚臍處塑圓形小眼，雙手捧着下墜的大肚子。臀部向後突出，雙腿曲立。

此俑造型比例明顯失調，形體曲線極盡誇張，卻正是俳優藝人以某種生理缺陷取悦觀眾的生活再現。

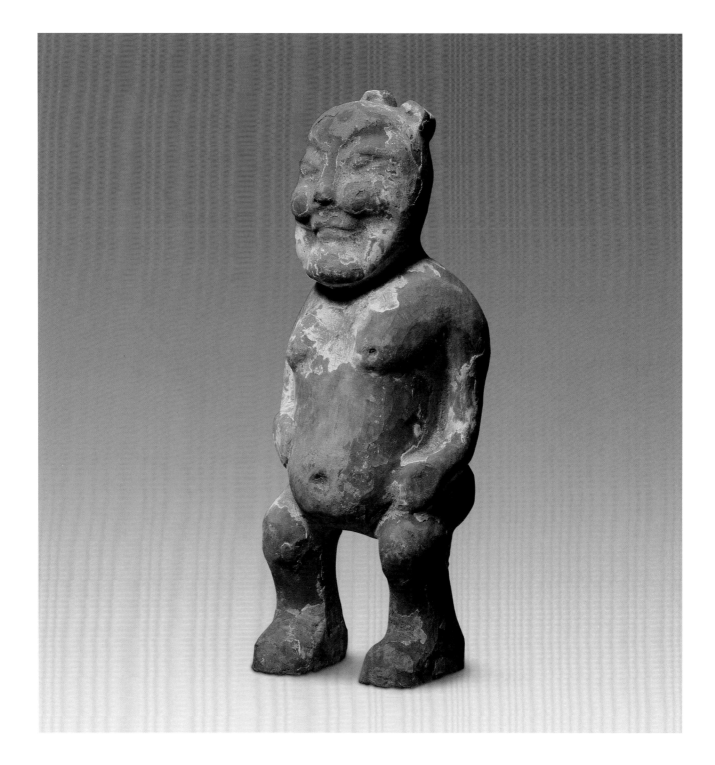

104

陶狐
東漢
高3厘米　長8厘米
河南輝縣出土

Pottery fox

Eastern Han Dynasty
Height: 3cm　Length: 8cm
Unearthed at Hui County, Henan
Province

狐尖嘴前伸，兩耳直立，大大的眼睛
直視前方，匍匐前行，似在捕捉獵
物。動感十足，栩栩如生。

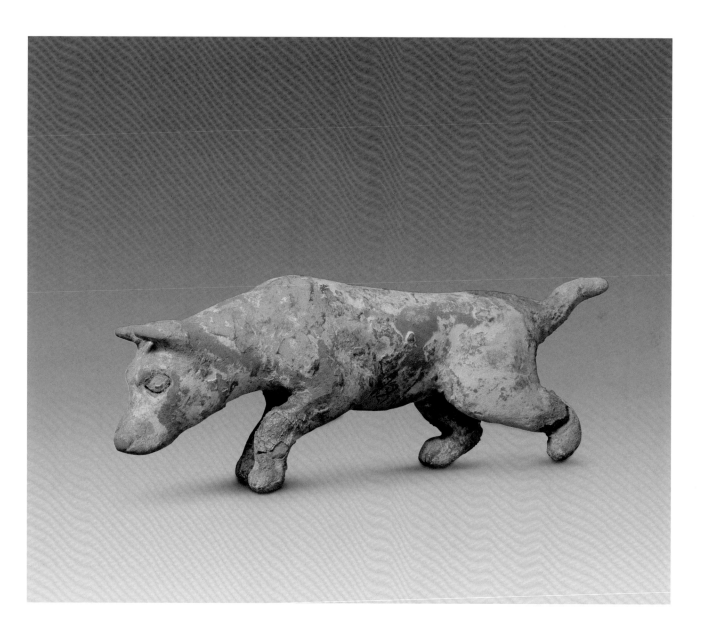

105

陶綠釉狗
東漢
高29.5厘米

Green glazed pottery dog
Eastern Han Dynasty
Height: 29.5cm

犬頭大而身子略短，兩只耳朵彎曲向前，目視前方，張嘴擺尾。四肢短小矯健，充滿力的美感。

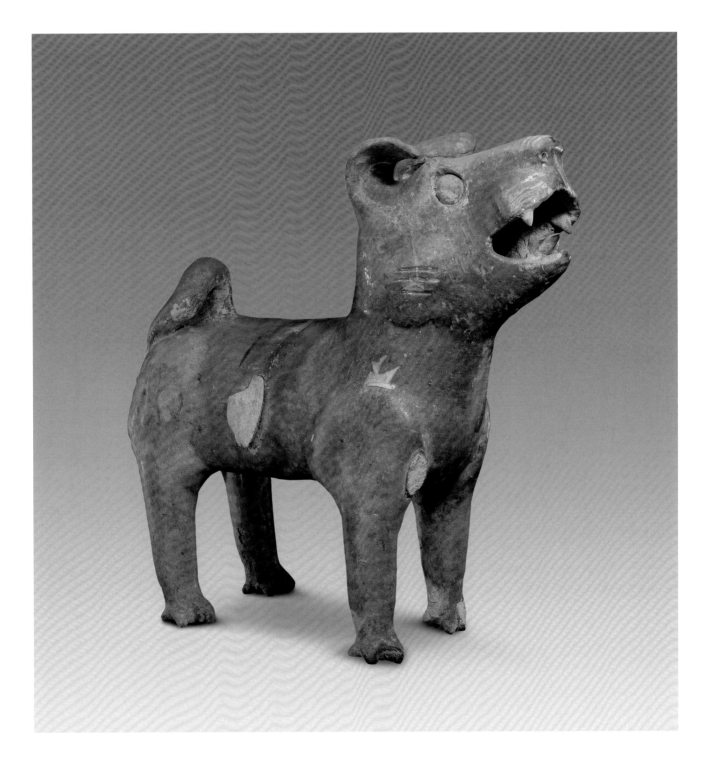

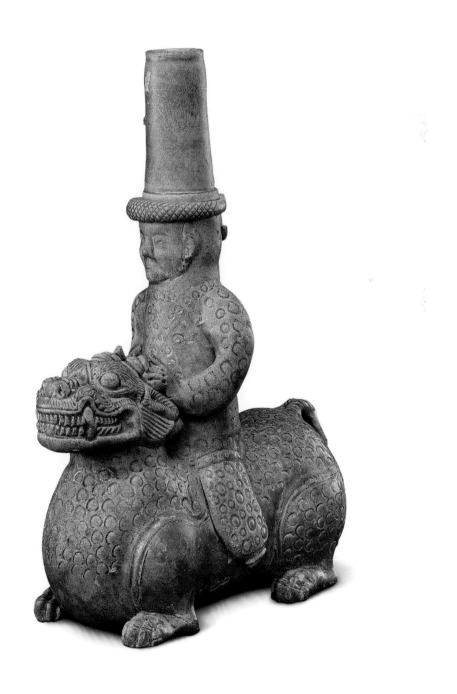

106

青釉騎獸人
西晉
高27.7厘米

Blue glazed man on the back of an animal
Western Jin Dynasty
Height: 27.7cm

騎者一副西域人形象，圓眼高鼻，頷下有鬚，雙手握獸角，戴網紋卷沿高帽，帽中空可插物。全身服飾均有花形圈紋。獸臥姿，張口露齒，面相兇猛。

此器為陪葬所用的明器，騎者帽中或可插蠟燭等物。西晉為中國瓷器初創時期，工藝水平較低，此件保存完好，為當時較有代表性的青釉作品。

107

灰陶男立俑
西晉
高31厘米

Grey pottery standing male figurine
Western Jin Dynasty
Height: 31cm

男俑髮髻呈螺旋狀，頭佔身體的比例偏大，五官形象塑造突出，一雙微眸大眼，眼角上翹，顴骨突出，大尖鼻頭，大嘴巴，頦下蓄鬚。右手後舉，左手前抬，鼓腹，屈腿，腳分前後，一副憨態可掬的樣子。

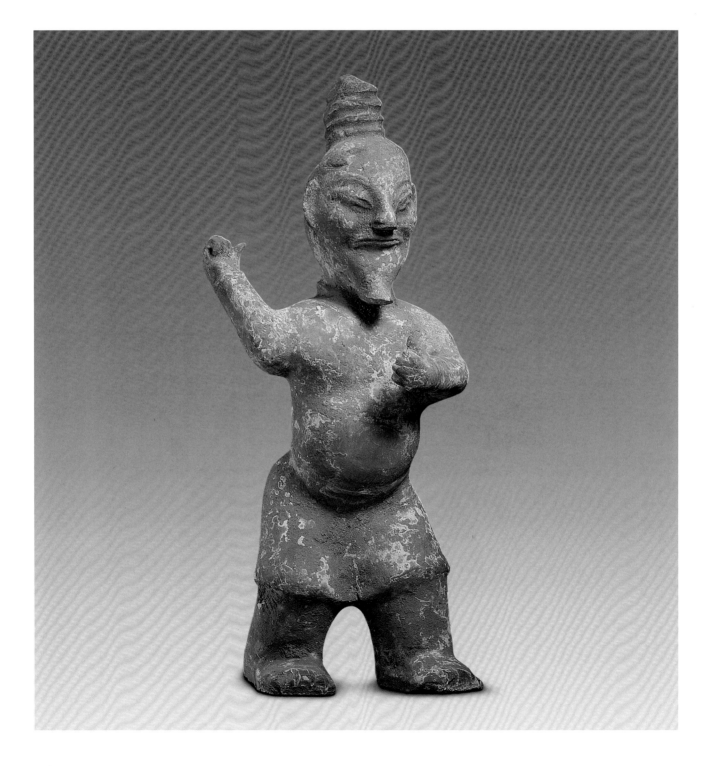

108

灰陶女立俑
西晉
高16.3厘米

Grey pottery standing female figurine
Western Jin Dynasty
Height: 16.3cm

女俑髮髻高綰於頭頂，面龐豐滿，雙目圓睜，攏嘴鼓腮，雙手握抱於腹前，似在歌唱。上着右衽窄袖衫，領口及襟皆鑲邊，下身穿拖地喇叭口長裙，裙長曳地，遮住雙足。

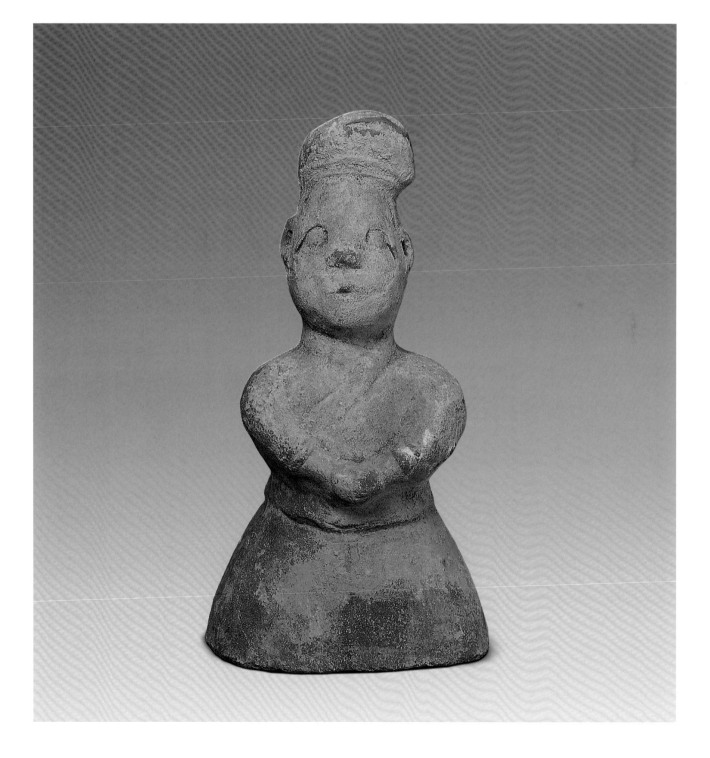

109

陶箕米女俑

北魏
高14厘米

Pottery female figurine dusting rice

Northern Wei Dynasty
Height: 14cm

女俑高綰髮髻，面露笑容，雙臂貼身
端箕，半蹲做箕米狀。平滑的衣紋恰
到好處地表現出女子身體的曲線美。

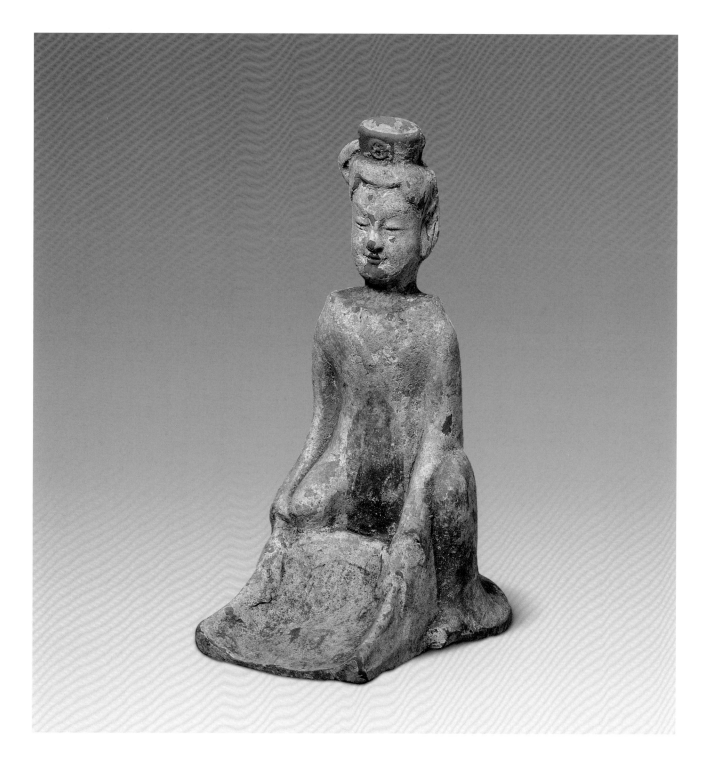

110

陶畫彩擊鼓騎馬俑
北魏
高23厘米

Painted pottery figure beating drum on horseback

Northern Wei Dynasty
Height: 23cm

俑戴風帽，穿曲領套頭大袖長袍，下穿褲紮膝縛，左手抱圓形扁鼓，右手持槌作擊鼓狀，騎於馬上。馬頭戴籠套，腰搭障泥，無鞍韉，粗壯較矮，全身施紅彩，立於陶板上。

此俑製作精湛，保存較完好，所騎陶馬係北魏時期的典型式樣，是研究當時社會文化難得的實物資料。

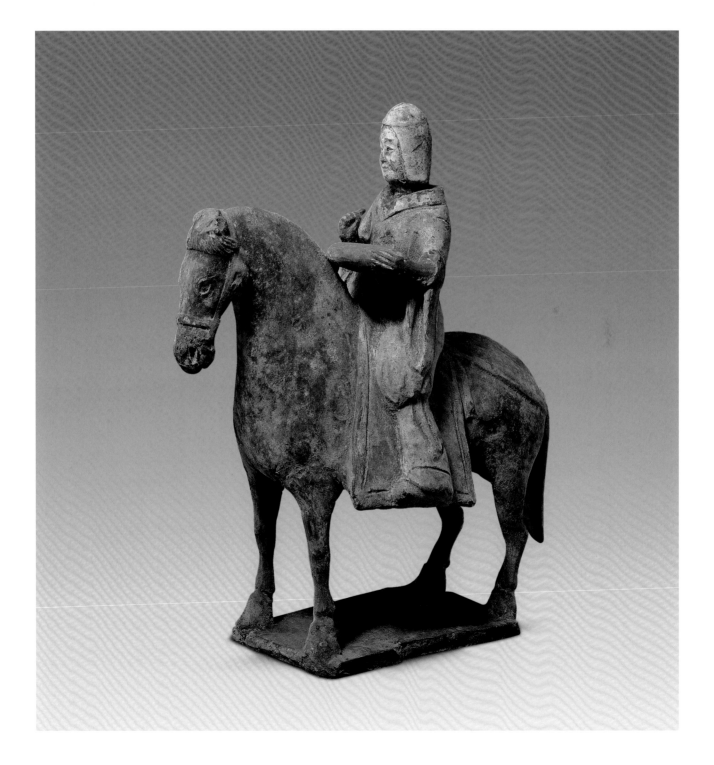

111

灰陶畫彩負包馬
北魏
高16厘米　長19.5厘米

Painted grey pottery horse with a big bundle on its back

Northern Wei Dynasty
Height: 16cm　Length: 19.5cm

馬立姿，背負大包袱，前肢直立，後肢彎曲，充分展示出包袱之沉及馬之辛勞，雕塑細緻入微。

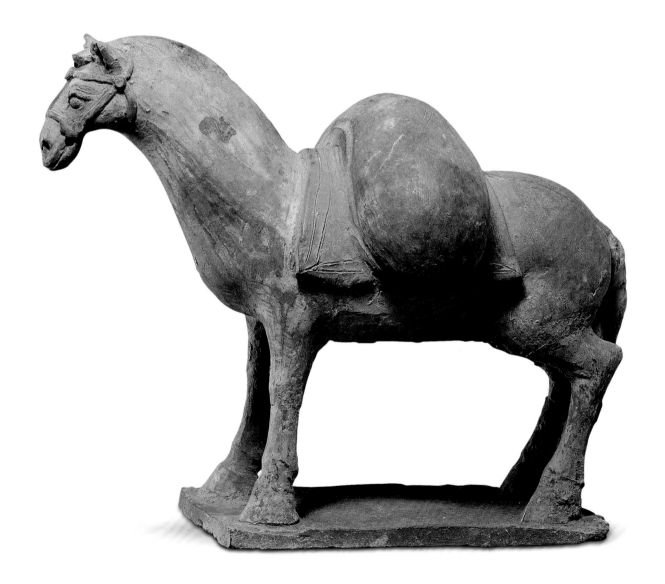

112

陶駱駝
北魏
高14厘米　長27厘米

Pottery camel
Northern Wei Dynasty
Height: 14cm　Length: 27cm

駱駝臥姿，雙目平視前方，背負坐墊，似在休息。整體形象塑造生動逼真，富有動感，同時也把駱駝能吃苦、堅韌的性格表現了出來。

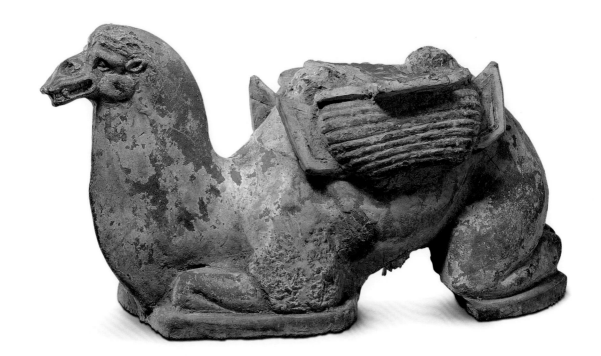

113

陶馬
北魏
高20.5厘米

Pottery horse

Northern Wei Dynasty
Height: 20.5cm

馬低首站立，紮鬃束尾，馬鞍和馬身上的裝飾物刻畫得精細入微。頸部略顯誇張變形，與細長的頭部形成對比，而馬頭用力向下之態，則將其內在的力度表現得非常到位。

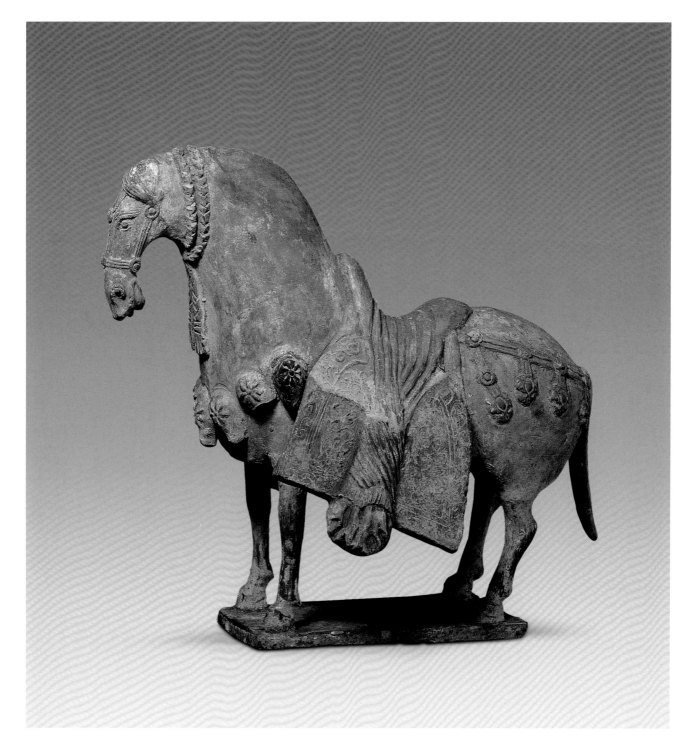

114

陶鎮墓獸
北魏
高23.3厘米

Pottery tomb guarding animal
Northern Wei Dynasty
Height: 23.3cm

獸呈犬身，前肢兩側有翼，背有類似犄角之物突出，嘴微張，犬牙外露，顯得異常兇猛。

鎮墓獸一般是吸取多種動物的特徵綜合塑造而成的一種怪獸，置於墓門內以辟邪，其狀不一，初見於戰國墓葬。流行於魏晉至隋唐時期，五代以後逐步消失。

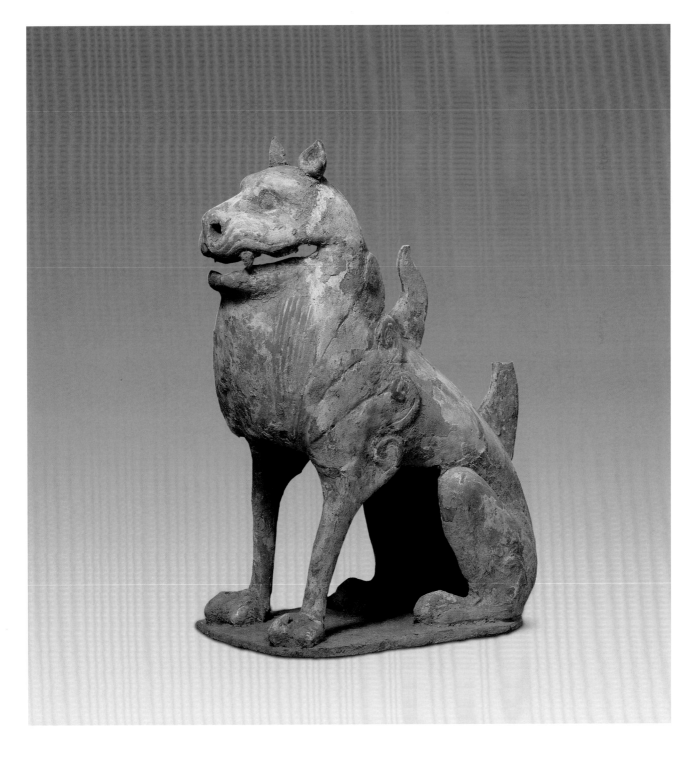

115

陶武士俑
北齊
高27厘米

Pottery warrior figurine
Northern Qi Dynasty
Height: 27cm

俑立姿，雙目微睜，表情於嚴肅中透
露出一股稚氣。戴風帽，拱手披衣。
其寬大的衣袖自然下垂，形成均勻的
豎線條，增加了動感。

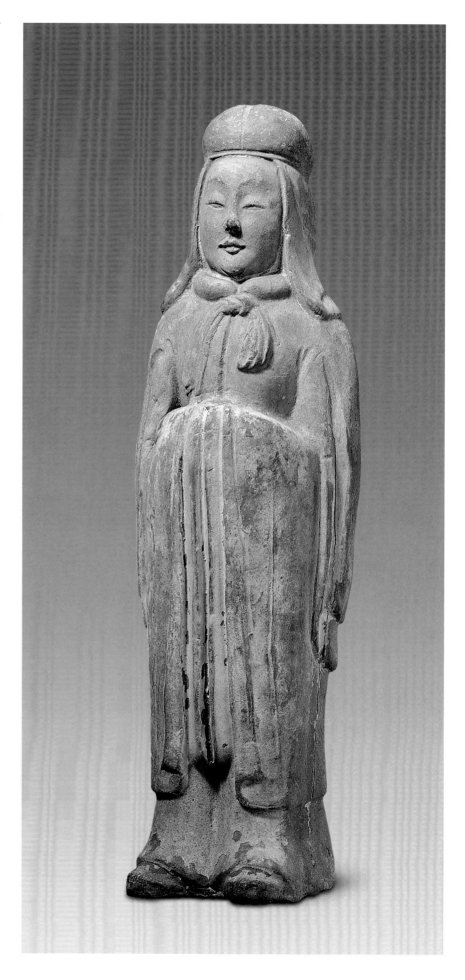

116

陶武士俑
北齊
高24厘米

Pottery warrior figurine
Northern Qi Dynasty
Height: 24cm

俑立姿，方臉、濃眉深目，高鼻闊嘴，戴風帽，拱手披衣。

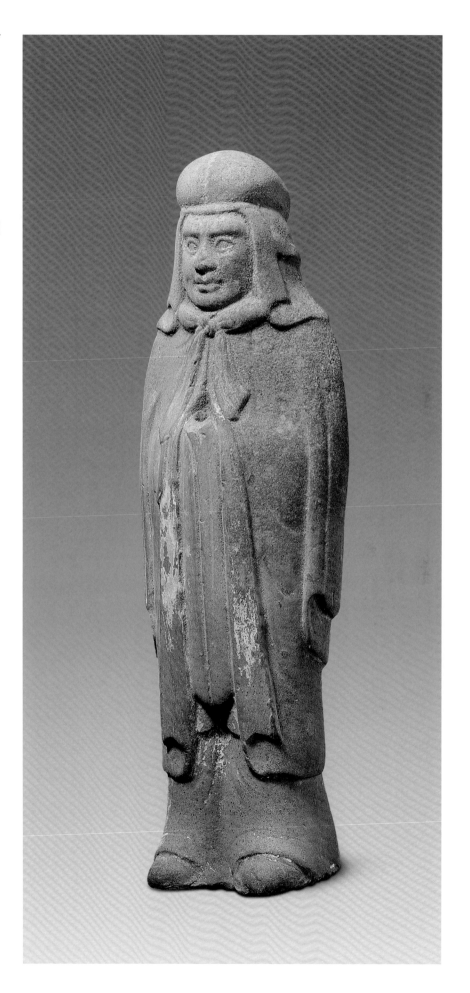

117

陶持盾武士俑
北齊
高29.5厘米

Pottery warrior figurine holding a shield
Northern Qi Dynasty
Height: 29.5cm

俑立姿，方臉，雙目圓睜，口微張，
戴盔，身披甲，右手上舉，左手貼身
扶盾牌。

此俑整體造型比例略顯短粗，頭大，
上身長，下身短，是這一時代的製俑
風格。

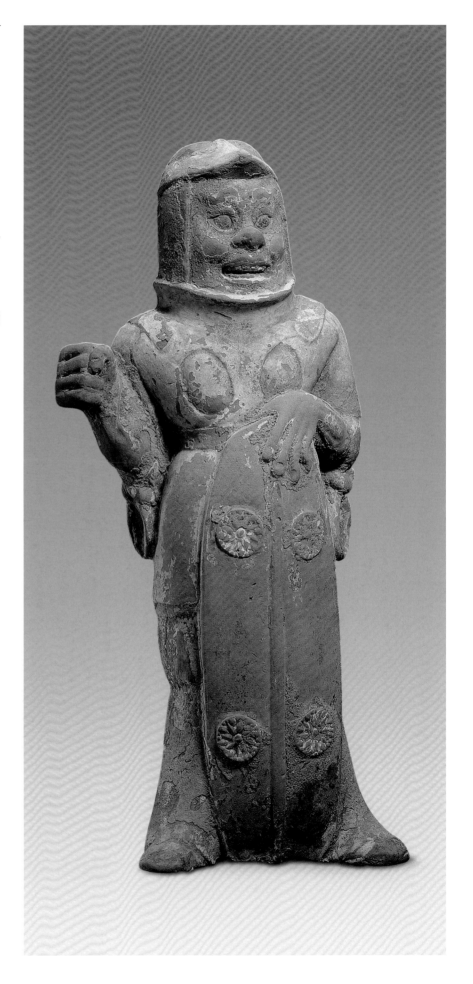

118

青釉武士俑
隋
高35厘米

Blue glazed warrior figurine
Sui Dynasty
Height: 35cm

俑立姿，雙目低垂，滿鬢鬍鬚。戴兜
鍪，周邊垂下護頸甲。上身穿護肩甲
及明光鎧，下穿膝縛。雙手握拳於胸
前，拳中空，原應插有兵器。

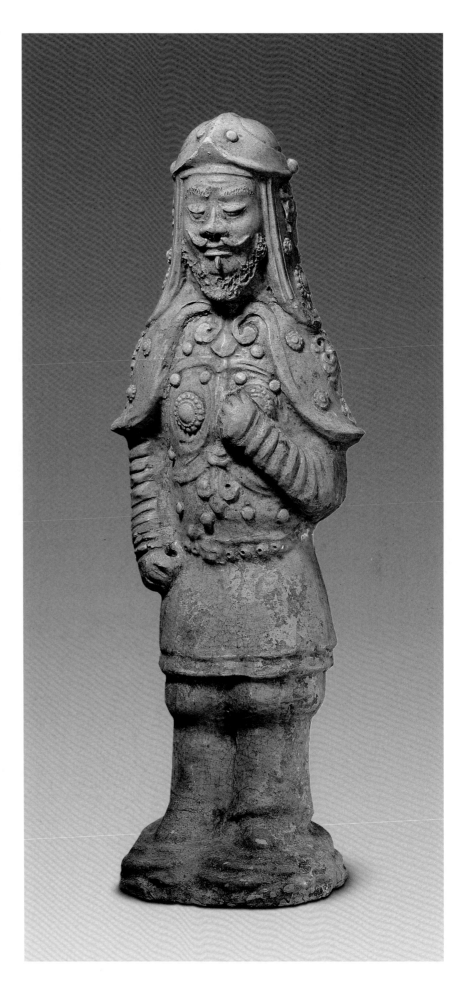

119

陶黄绿釉文吏俑
隋
高60、58.4厘米

Light yellow glazed pottery figurine of
civil official

Sui Dynasty
Height: 60, 58.4cm

文吏俑兩件，皆立姿，雙眉略蹙，細眼，蒜頭鼻，唇上蓄八字鬍，頷下蜷曲胡鬚。戴冠，穿右衽寬袖衣，下着裳，足下為圓形立板。

隋唐時期的文吏俑，多作器宇軒昂狀，類似這樣取材於一般民眾形象的，尚屬少見。此俑刻畫真實形象，表現人物神態尤見功力。

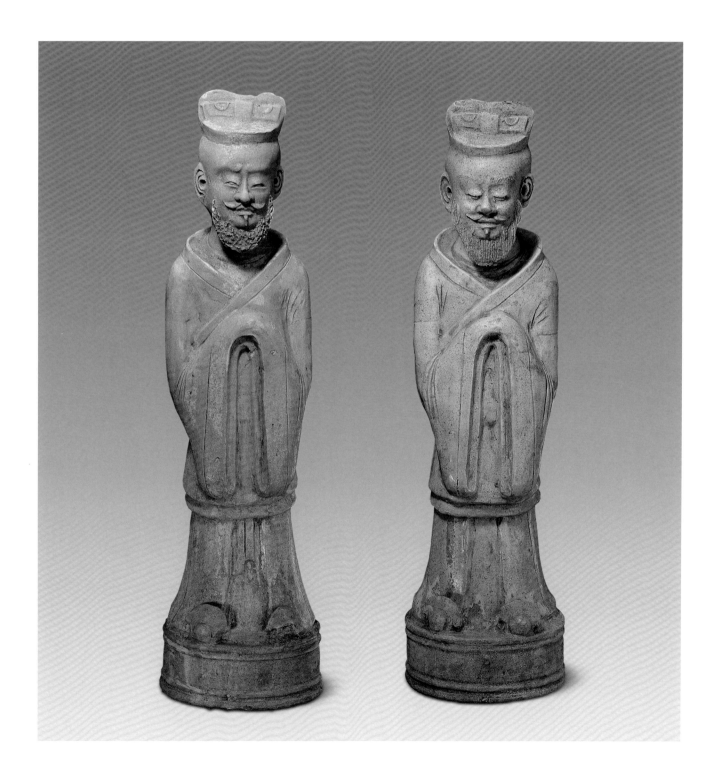

120

白陶黃釉畫彩騎馬持排簫女俑
隋
高31.1厘米

Painted female figurine holding a panpipe
on horseback, yellow glazed white
pottery
Sui Dynasty
Height: 31.1cm

俑梳盤髻，雙手捧簫吹奏。穿小袖紅襖，着高腰長裙，腰繫長帶飄於胸前。馬立姿，身施黃釉，橋形鞍下鋪障泥。

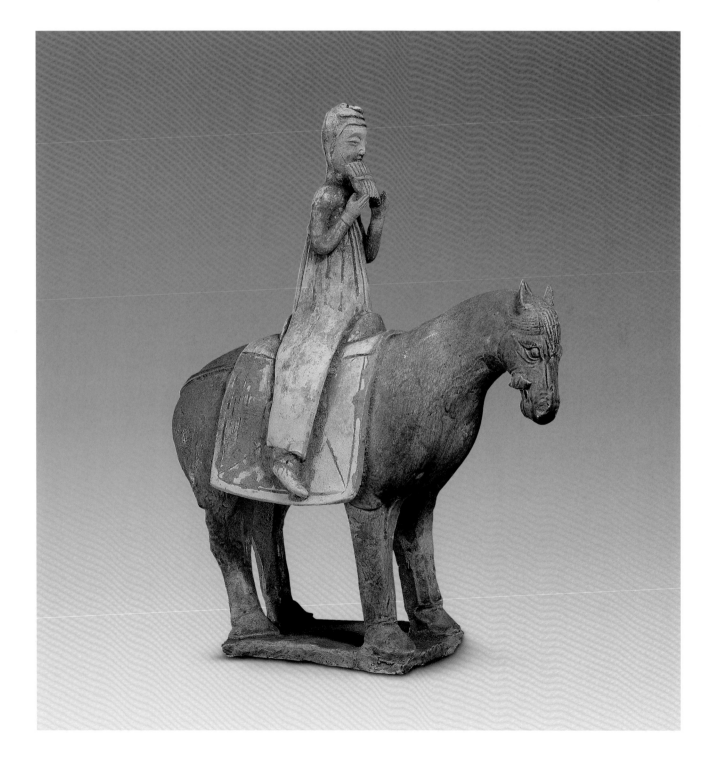

121

白陶黃釉畫彩騎馬持琵琶女俑
隋
高31.5厘米

Painted female figurine holding a pipa on
horseback, yellow glazed white pottery

Sui Dynasty
Height: 31.5cm

女俑頭盤髮外束巾，雙手持曲頸琵琶，做彈奏狀。上身穿小袖紅襖，腰繫長帶。馬全身施黃釉，頭略向下，眼圓睜，神態似向前掙，馬腿粗壯似柱子，直立於底板之上。

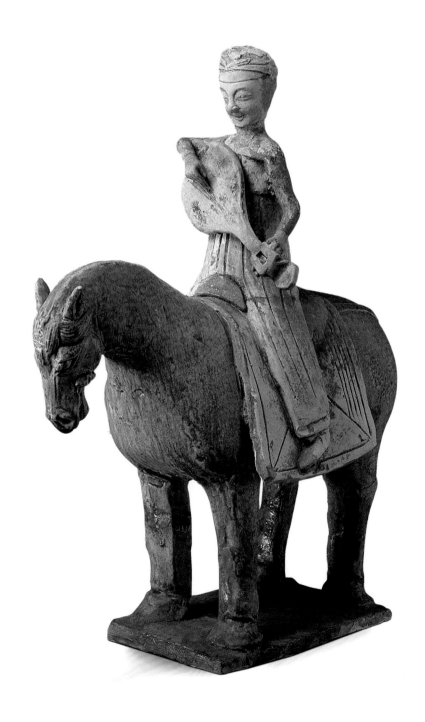

122

白陶黃釉畫彩騎馬攜琴俑
隋
高38.3厘米

Painted figurine with a lute on horseback,
yellow glazed white pottery

Sui Dynasty
Height: 38.3cm

俑眉目刻畫清晰，透出一種喜悅之情。戴樸頭，身穿紅綠小袖緊身衣褲，端坐馬上。左右攜二琴置於腿側。馬立姿，全身施黃釉，橋形鞍下鋪障泥，上刻幾何形圖案。

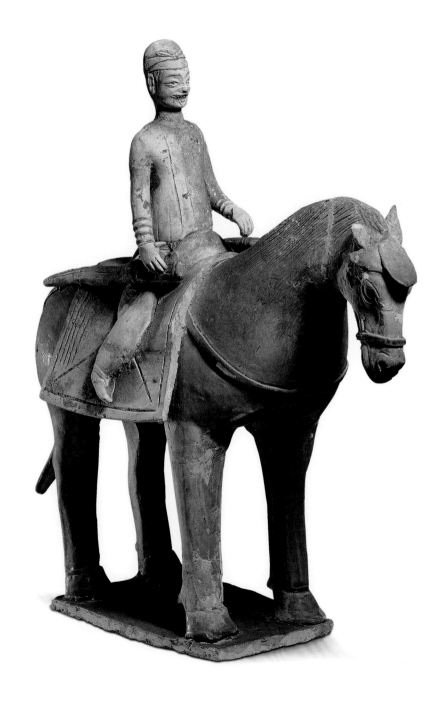

123

畫彩武士俑
隋
高56.4厘米

Painted pottery warrior figurine
Sui Dynasty
Height: 56.4cm

武士粗眉上挑，雙目環睜，大鼻挺
直，面部肌肉豐削適度。戴鷹首兜
鍪，鷹喙遮擋前額，護耳鎖扣下頜，
身穿明光鎧，胸前左右各有一圓護，
肩覆披膊作龍首狀，龍頭張口銜二
臂。胸束縱帶與腰間橫帶相交，鎧甲
下襟刻流蘇。下縛吊腿，足登尖頭
靴。雙手握拳，右臂上舉，左手置於
腰部，右胯外依，左肩下沉，人物線
條曲折有力，整體造型顯得威猛異
常。

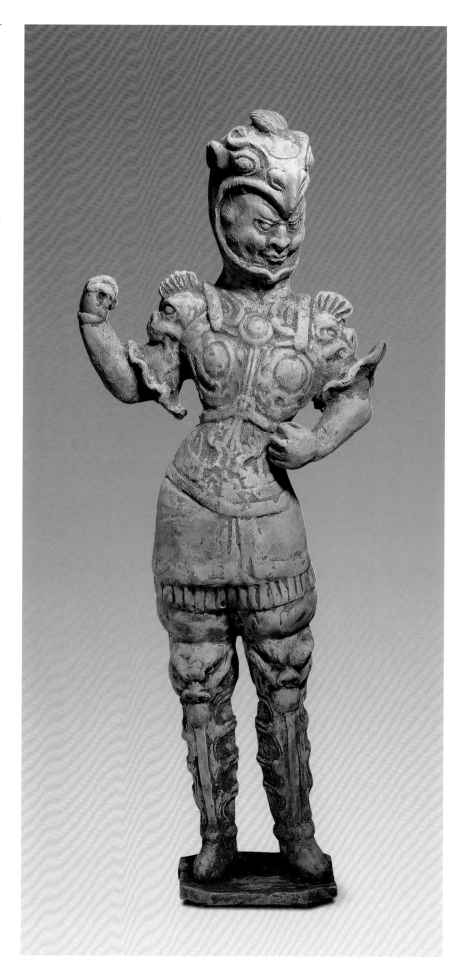

124

灰陶建築型盛骨甕
唐
通高42厘米　長46.5厘米　寬36.5厘米

Grey pottery cinerary urn in the shape of
a building

Tang Dynasty
Overall height: 42cm
Length: 46.5cm　Width: 36.5cm

灰陶質，由器、蓋兩部分組成屋舍
形，下寬上窄，高台基。房正面壓製
出一門、兩龕、兩柱。屋門半掩，每
扇各有門釘5行，每行4顆。從門離地
面的高度推斷，門前原來或有台階，
已佚。兩柱裝飾繩紋，頂部有"一斗
三升"式斗拱。房背面是四龕、三
柱，上部是帷幔狀飾物。前後六龕中
均有一體態相仿的神像，坐姿，無肉
髻。器蓋為屋頂形，裏面做成子母口
可與器體相合。兩側山牆上各刻花朵
紋。房檐向上翻起，邊緣齒狀。前簷
當中圓雕半身胡人像，束髮髻，濃鬚
眉，深目高鼻，表情悲切。雙臂抬
起，已殘。

此器塑造風格胡、漢結合，其胡人
像、神龕和神像帶有明顯的中亞器物
特徵，應屬於唐代中亞粟特人所用的
明器——盛骨甕。粟特是中亞的地名，
粟特人是居住於此、以經商著稱的民
族，於漢唐時期常年往來於中原與西
亞從事商業活動。

斗拱是中國古代建築特有的構件，是
在方形坐斗上用若干方形小斗與若干
弓形的拱層疊裝配而成。"一斗三升"
即一斗為底，中為拱，拱上置三個升
的斗拱組合。升是一種較小的斗。

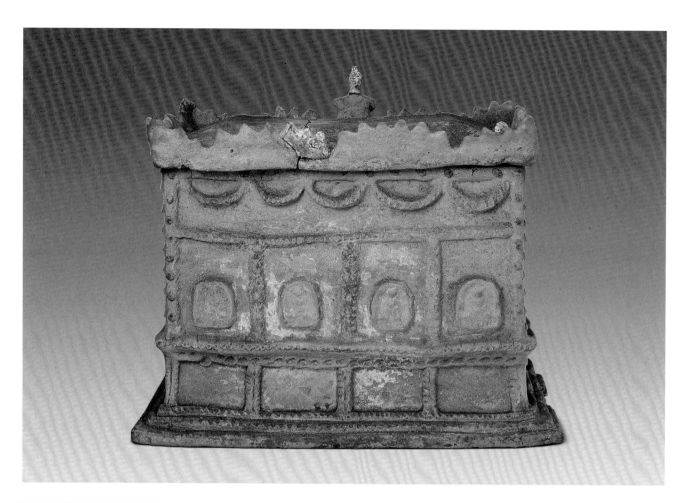

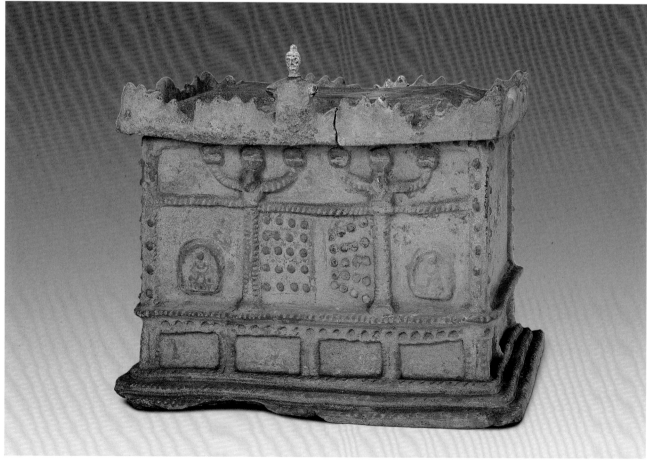

陶黃釉武士俑

唐
高39厘米

Yellow glazed pottery figurine of warrior
Tang Dynasty
Height: 39cm

俑立姿，面露微笑，神情溫和，戴獸
頭盔，身披鎧甲，右手彎至胸前，左
手放置腰間。

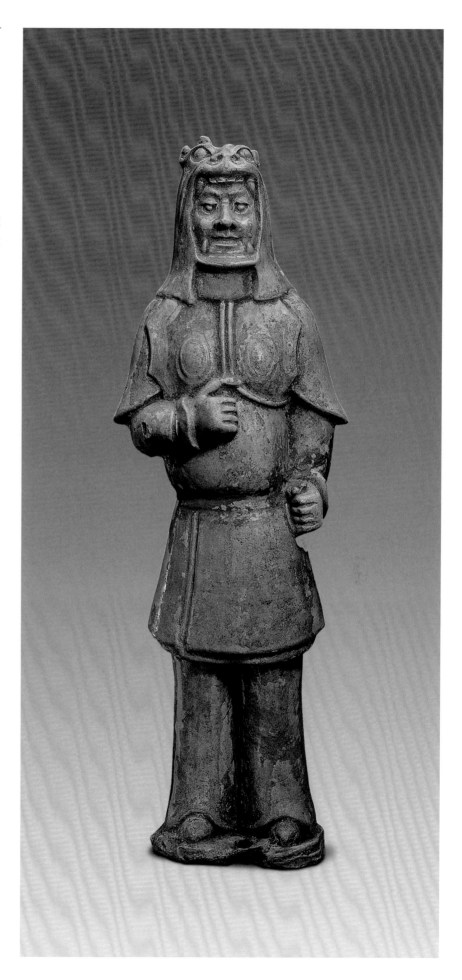

126

陶畫彩男立俑
唐
高28.5厘米

Painted pottery standing male figurine
Tang Dynasty
Height: 28.5cm

俑面方濃眉，唇上有鬍，表情平和。戴幞頭，身穿窄袖肥褲的胡人裝，雙手上下分置於胸腹前。

此俑與常見的唐代男俑形象有較大差異，從其服裝及相貌分析，應為少數民族形象。

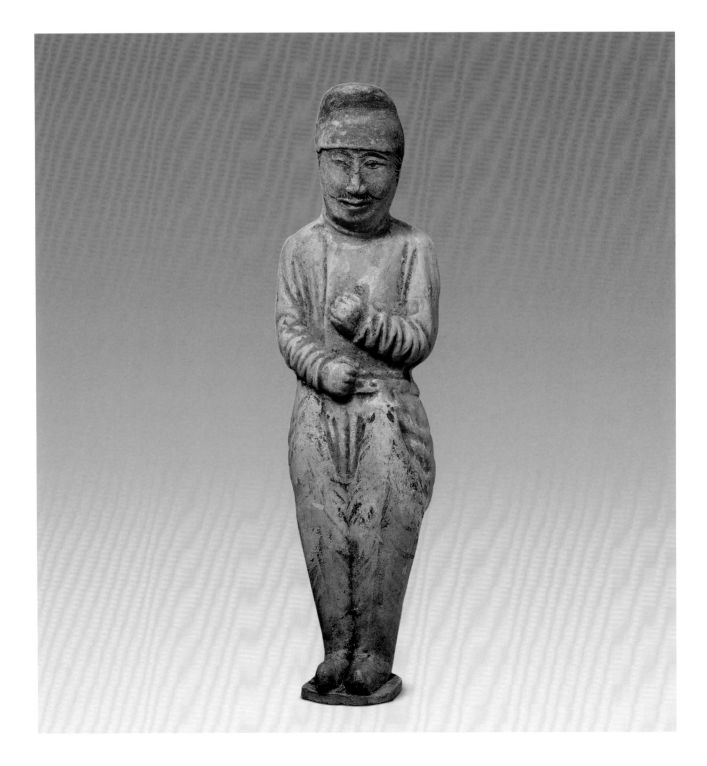

陶黃釉畫彩持箜篌女伎樂俑
唐
高15.1厘米

Painted pottery musician figurine holding
an ancient plucked stringed instrument in
yellow glaze

Tang Dynasty
Height: 15.1cm

女俑頭梳高髻，面含微笑，着窄袖無領長裙，袒胸，肩披紅色長巾，跪坐。左手攏箜篌斜倚左肩，右手作彈撥狀。

箜篌是中國古老的彈撥樂器，至今已有兩千多年的歷史。大致可分臥箜篌、豎箜篌、鳳首箜篌三種形制。此陶俑所展示當為漢代自西域傳入中原的豎箜篌。

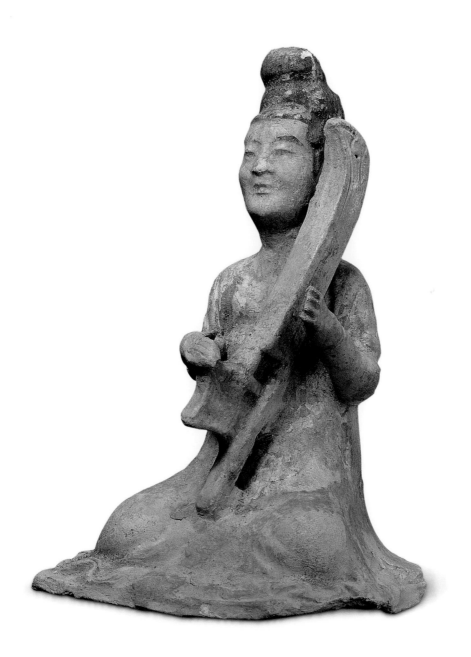

128

黃釉持琵琶女伎樂俑
唐
高21.3厘米

Yellow glazed pottery female figurine of musician holding a pipa

Tang Dynasty
Height: 21.3cm

女俑高盤髮髻，中束髮帶。上穿窄袖圓領衣，肩披長巾，下穿長裙。斜抱琵琶，作彈撥狀。琵琶描繪精緻，各部件與真實的樂器完全吻合，是研究中國古代樂器的寶貴資料。

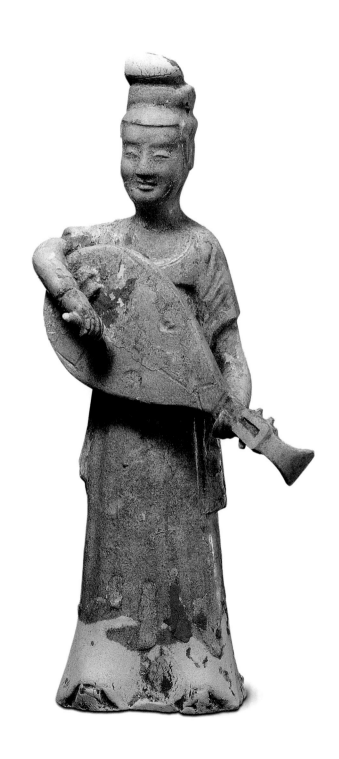

陶淡黃釉畫彩文吏俑
唐
高41.5厘米

Painted pottery figurine of civil official in
light yellow glaze

Tang Dynasty
Height: 41.5cm

俑濃眉細目，尖鼻，八字鬍鬚，戴小冠，兩帶繫於頷下，大衣博袖，外罩裲襠，腰中繫帶，足穿雲履，拱手而立。

此俑衣紋雕刻尤其細緻，層次分明，其下身衣紋緊貼雙腿的塑造方式，顯示出匠師高超的工藝水平。

130

灰陶伎樂女俑群

唐
高20.4－35厘米

Grey pottery female figurines of musician and dancer

Tang Dynasty
Height: 20.4 – 35cm

此組陶俑共8件，2件為舞俑，6件為樂俑。舞俑上穿翻領半袖衫，下着長裙，束腰，頭微側。腰肢輕扭，做翩翩起舞之態。從服飾與舞姿看，屬於傳統漢族舞蹈"軟舞"。樂俑內穿襦衫，外披帔帛，下穿長裙，分持琵琶、排簫、笙、鈸、腰鼓等。身份與史籍中所稱的立部伎與坐部伎相吻合。

立部伎與坐部伎同時出現，在唐代考古中尚屬罕見，它表明此組樂舞俑的

持有者具有較高的等級。按唐朝典章規定，五品官員可有女樂三人，三品以上方可有女樂一部，因功勛卓著者，還可以額外得到皇帝的特賜。《新唐書‧禮樂誌》等史籍載，龜茲伎使用的樂器有笙、簫、腰鼓、銅鈸、琵琶等，且在當時，龜茲樂盛行於貴族士大夫之間，故可推測其或為龜茲樂。

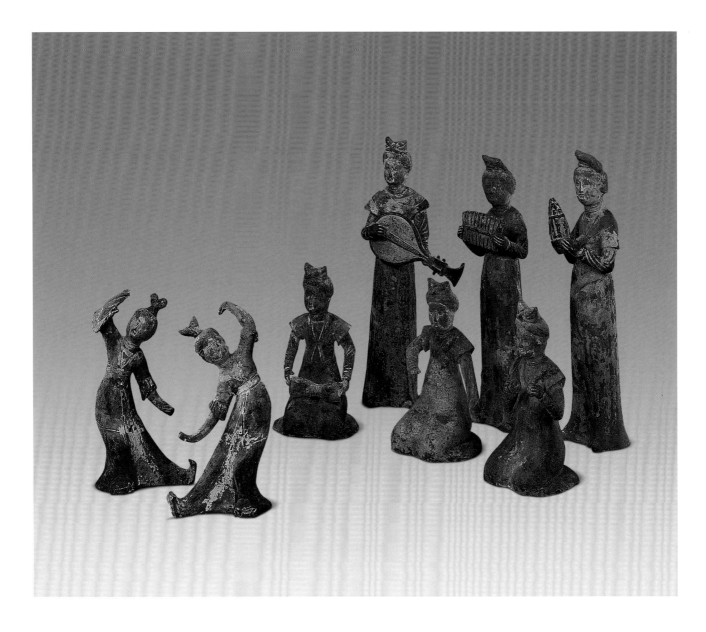

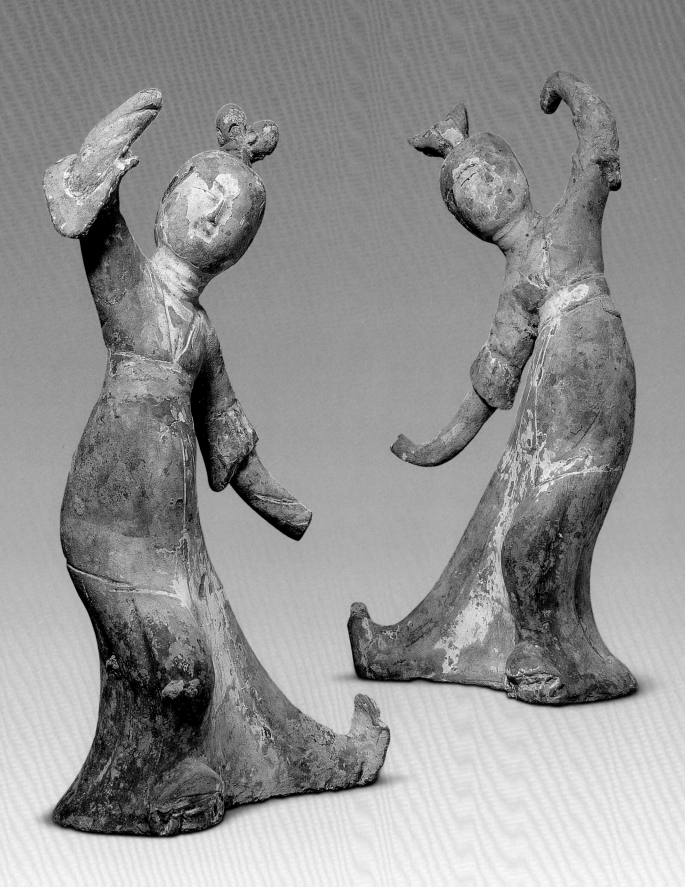

131

陶黃釉騎馬男俑
唐
高32厘米

Yellow glazed pottery male figurine on horseback

Tang Dynasty
Height: 32cm

男俑面露微笑，戴風帽，着圓領窄袖袍，足蹬靴，雙手握拳於空中，似在收緊馬韁。馬立姿，眼圓睜，雙耳前豎，頭向內收略右轉，頸上有支架，原應有物。後腿微向後曲，表現了馬在行進之中受到制控而停頓下來的瞬間狀態，正好與控馬人姿態相呼應。

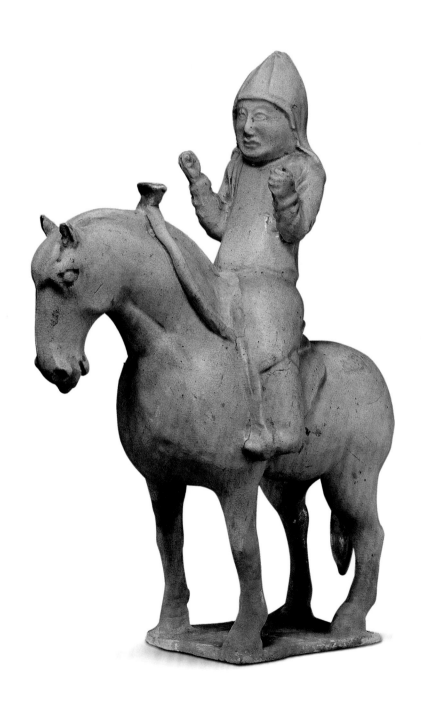

132

黑陶崑崙奴俑
唐
高24.5厘米

Black pottery figurine of Negro slave
Tang Dynasty
Height: 24.5cm

俑身材短小，頭部扭向一側，皮膚黝
黑，髮鬈曲，穿窄袖右衽衣，腰繫絲
繩，雙足外撇，當是唐人所稱的崑崙奴
形象。

唐墓中出土的崑崙奴，一般多穿敢曼
（用羊皮或布等圍繫成的短褲），此俑
卻穿窄袖右衽衣，表明其已經接受了
唐人生活習慣。"崑崙"一詞，在古代
除指崑崙山以外，還指黑色的東西。
唐人沿用此義，將黑人統稱為崑崙
人。這些黑人，多是被人從南洋諸島
和非洲販運到唐朝的，其或是精習樂
舞，供主人娛樂；或是充當奴隸，故
時人也稱其為崑崙奴。

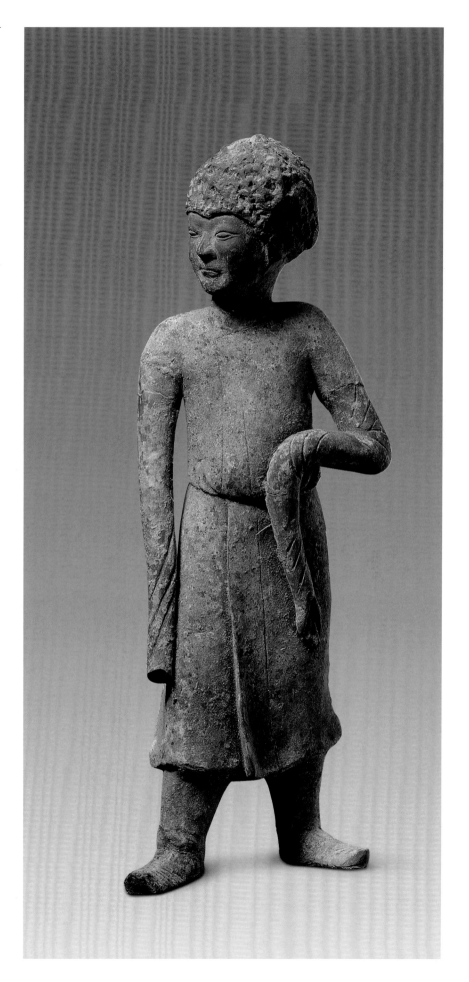

133

陶畫彩女立俑
唐
高26厘米

Painted pottery standing female figurine
Tang Dynasty
Height: 26cm

女俑重心右傾，右臂倚石，左臂抬
起，頭部微側並向左上方凝望。身體
線條自然優美，突出強調豐韻左胯，
顯得更加嫵媚多姿。

此俑豐韻的體態體現出唐代審美的共
性。呈"S"形的身體造型，比之古埃
及、古希臘的雕塑早出幾百年，充分
體現出我國勞動人民的聰明才智和極
高的美學認識。

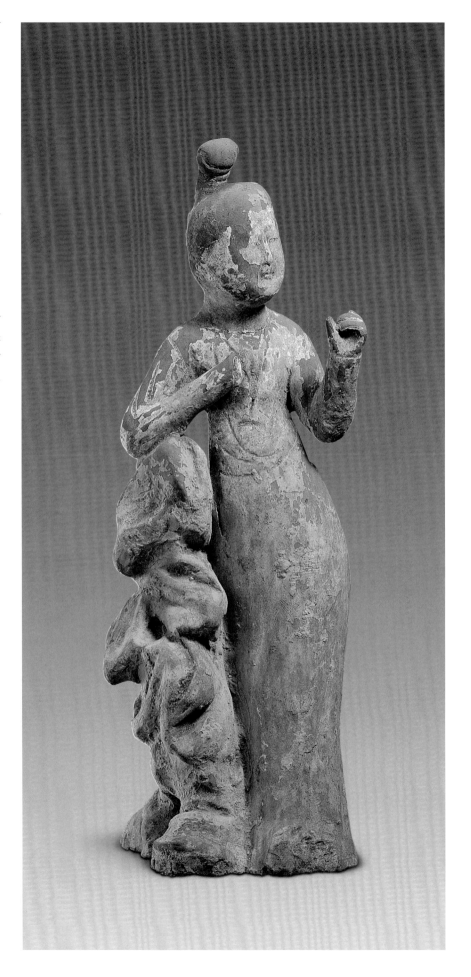

134

三彩胡人控馬俑
唐
高70厘米

Three-color glazed figurine of the
northern tribes leading a horse

Tang Dynasty
Height: 70cm

俑高鼻深目，滿臉鬍鬚，戴襆頭，身穿翻領衣，腰中繫帶，足登高靴，雙手做握韁繩姿勢，似在牽馬或牽駱駝。衣服以黃色為主，色彩有流動之感。

胡人是中國古代中原地區民族對外族的統稱，通常是指中國北方以及西方的遊牧民族。

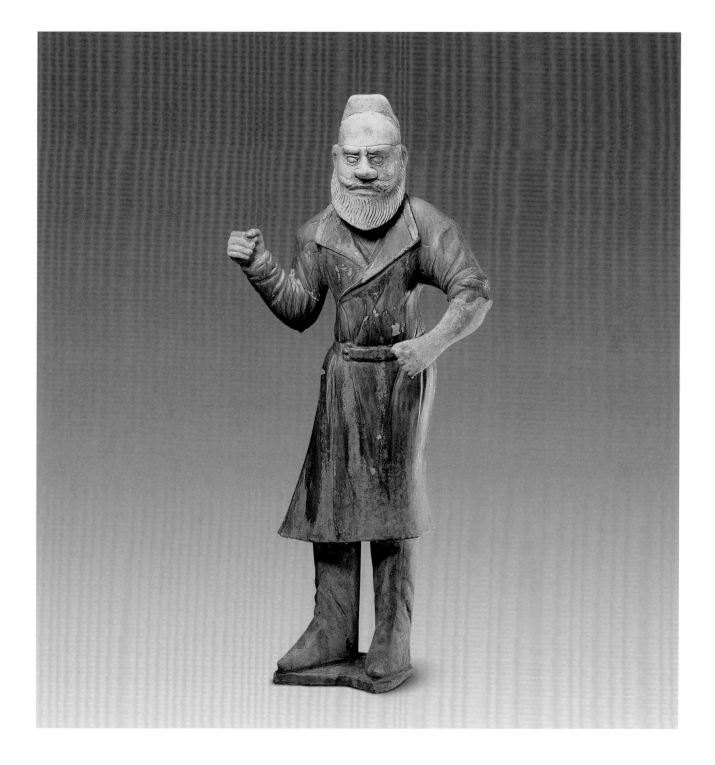

135

陶大食人俑
唐
高28厘米

Pottery figurine of Arabian

Tang Dynasty
Height: 28cm

俑深目高鼻，滿鬢鬍鬚，戴尖頂摺沿帽，身穿右衽衣，腰中繫帶，足登長筒靴。肩背行囊，手執水壺，身體前傾，作行進狀。

此俑形象與史籍中"大食男子鼻高，黑而髯"的記載相吻合，是大食商人行進於絲綢之路間的真實寫照。大食是唐朝人對阿拉伯國家的稱呼，伴隨着中西文化交流的日益頻繁，大食的許多商人，通過絲綢之路來中國經商。唐代墓葬中發現的大食俑，便是這一歷史背景的產物。

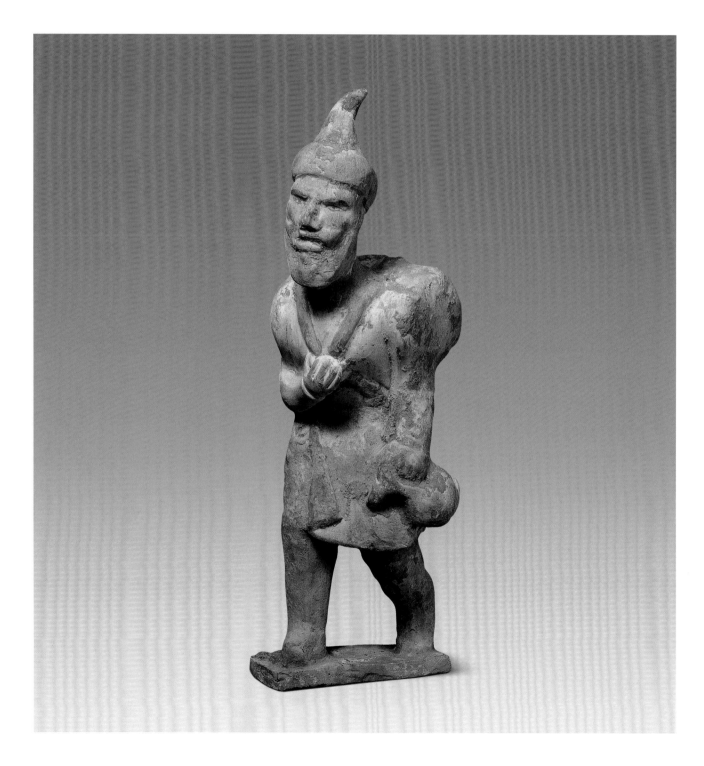

136

紅陶畫彩胡人控馬俑
唐
高37.5厘米

**Painted red pottery figurine of the
northern tribes leading a horse**

Tang Dynasty
Height: 37.5cm

俑粗眉大眼，雙睛凸出，滿鬢鬍鬚。戴襆頭，身穿翻領大衣，足登長靴。雙手做握韁繩姿勢，似在牽馬或牽駱駝。襆頭、鬍鬚、靴子皆繪成黑色。

此俑特別注重人物面部的刻畫，誇張的手法恰好突出了西域胡人的生動形象。

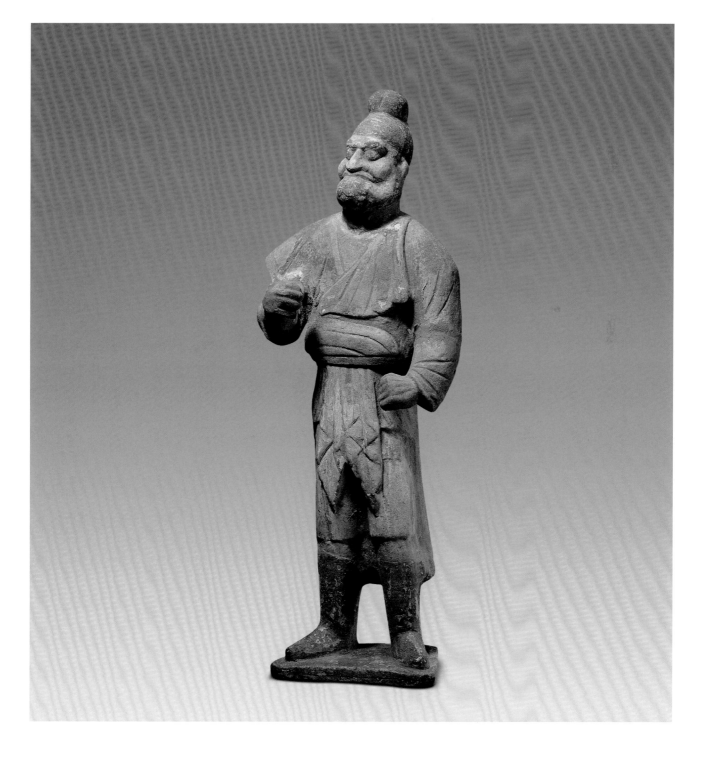

137

紅陶畫彩女控馬俑
唐
高36.5厘米

Painted red pottery female figurine
leading a horse
Tang Dynasty
Height: 36.5cm

俑頭挽髮辮，面相豐腴，表情平和。
身穿翻領大衣，腰纏帛帶，下穿靴。
雙手握拳，似在牽馬。

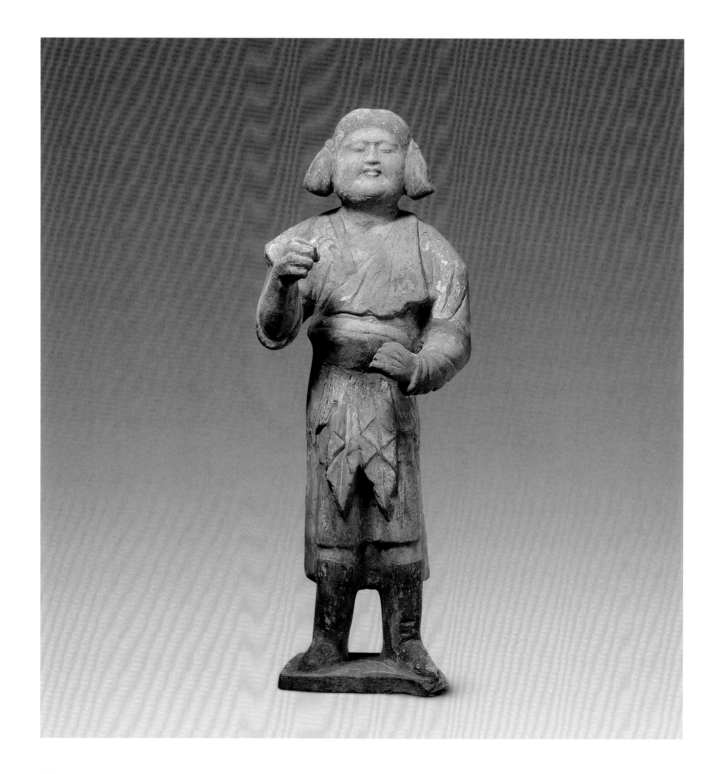

138

銀控馬俑
唐
高12.7厘米

Silver figurine leading a horse

Tang Dynasty
Height: 12.7cm

俑濃眉上翹，雙目圓睜，直鼻大耳，
顴骨凸出。戴襆頭，着翻領大衣，腳
穿長筒皮靴，腰中繫帶，右手上揚，
左手握緊。襆頭與腰帶鎏金。

此俑從形象上分析，應是控馬俑。這
類題材，在隋唐陶俑中經常出現，但
銀質鎏金的控馬俑，目前所知僅此一
件，彌足珍貴。

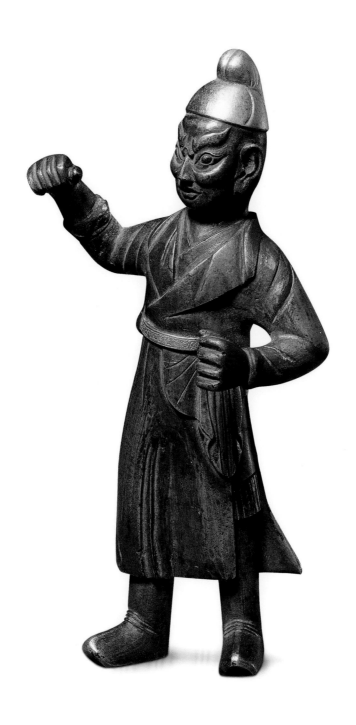

139

三彩男騎俑
唐
高35.5厘米

Pottery male figurine on horseback in three-color glaze

Tang Dynasty
Height: 35.5cm

騎俑身穿綠色寬袖長袍，身後背彎形號角。表現儀仗騎兵整隊待發的情節。

唐三彩是指一種盛行於唐代的陶器，

釉質為矽酸鉛，並以各種不同金屬氧化物作為着色劑，色彩繽紛斑斕，但多以黃、綠、藍三色為主色釉，其中以氧化鈷顯示的藍色最為珍貴。初唐晚期到盛唐在社會上大量流行。

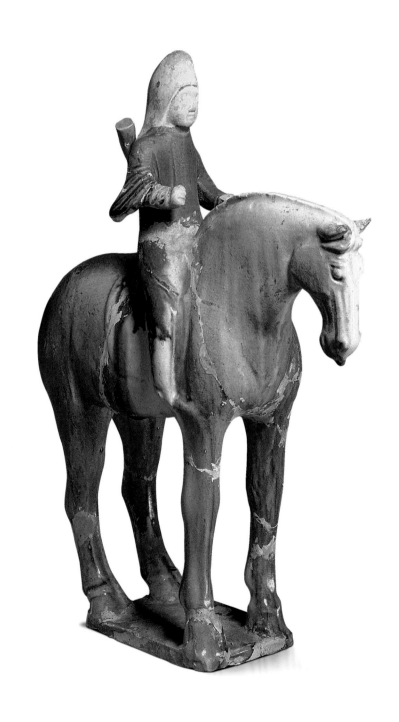

140

三彩騎馬狩獵俑
唐
高42厘米

Three-color glazed pottery figurine of
hunter on horseback

Tang Dynasty
Height: 42cm

狩獵者為胡人，身穿綠色小袖衣，雙手抱犬，足着靴，端坐馬鞍上。犬昂首，前肢外伸，似欲與主人親昵。三彩馬以白色為主調，昂首直立。

唐朝皇室具有西北少數民族血統，騎馬狩獵為其民族習俗，並影響到整個社會時尚。

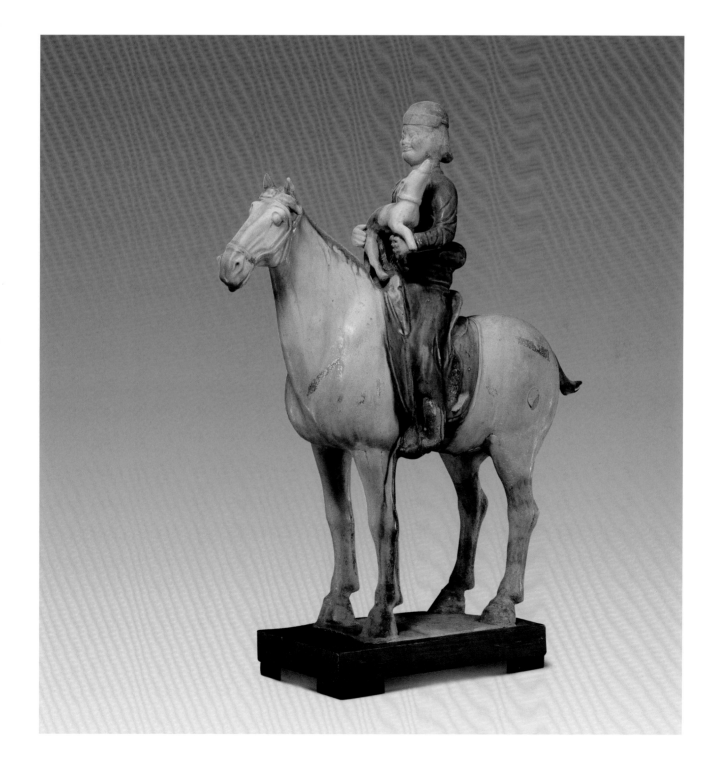

141

三彩騎馬狩獵俑
唐
高43厘米

Three-color glazed pottery figurine of hunter on horseback

Tang Dynasty
Height: 43cm

騎者高鼻深目，顴骨突出，兩鬢長髯，唇留八字鬍，頭罩黑色幞頭，着綠色翻領窄袖袍，足登烏皮靴，雙手持韁，凝視前方。馬鞍背後蹲坐一犬。三彩馬以褐色為基調，立姿，馬身微向前傾。

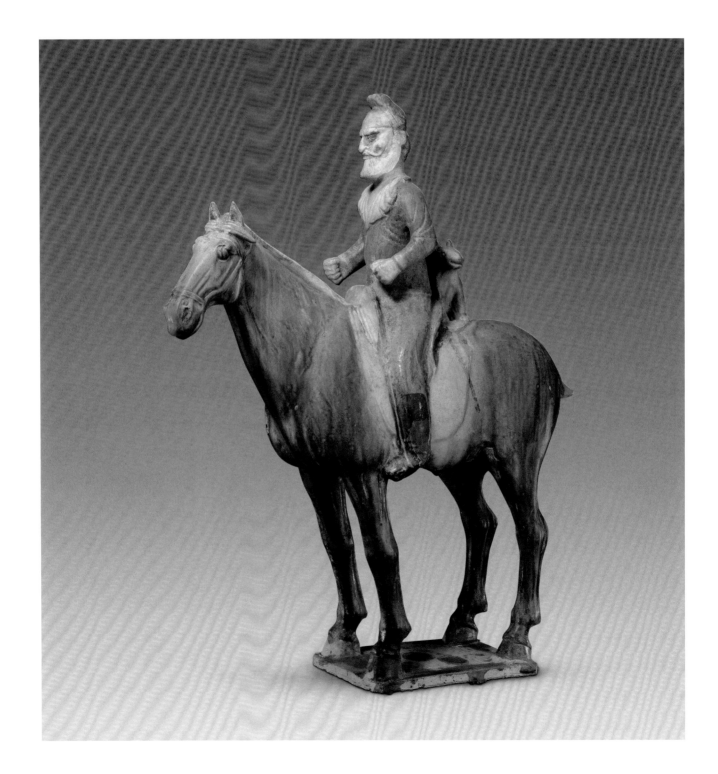

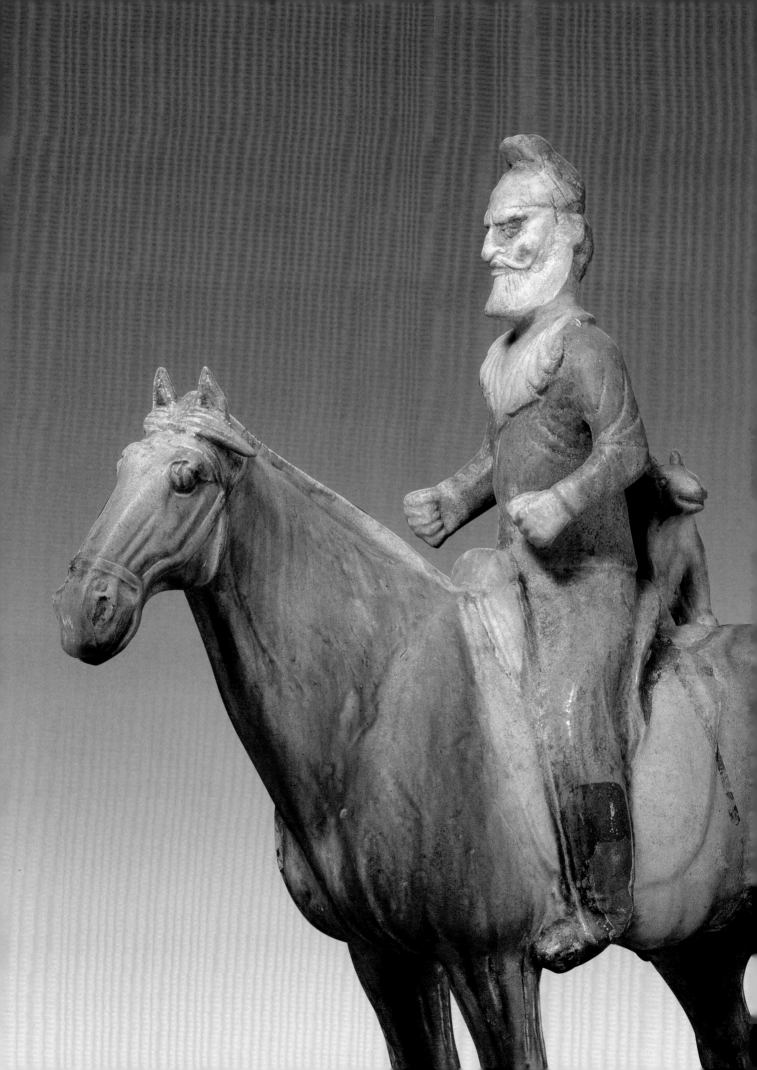

142

紅陶騎馬狩獵俑
唐
高35厘米

Red pottery figurine of hunter on horseback

Tang Dynasty
Height: 35cm

騎俑為胡人形象，濃眉深目，八字髭鬚。戴襆頭，穿翻領大衣，面側向左，騎於馬上。獵狗端坐於馬背上，神情閒散，主人的緊張與小狗的鬆弛形成鮮明對照。

唐朝統治者性喜狩獵，並以善獵為榮。狩獵不僅是其生活習俗的客觀反映，也從一個側面映襯出唐人自強、自信之心態。

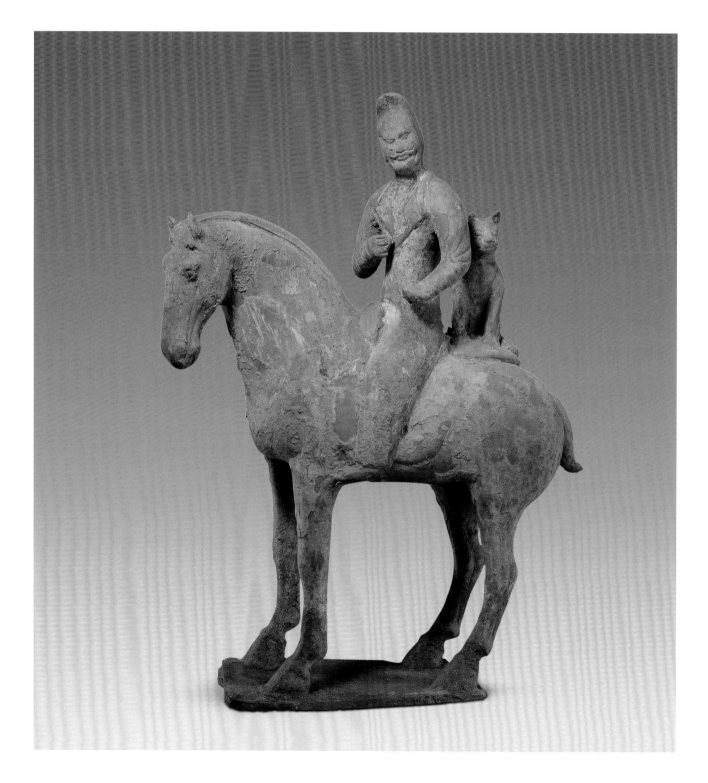

143

三彩抱嬰女立俑
唐
高16厘米

Three-color glazed pottery standing
female figurine holding a baby to her
bosom
Tang Dynasty
Height: 16cm

女俑髮髻梳於腦後，身穿翻領大衣，
寬衣博袖，懷抱一嬰兒。五官雖已模
糊，但仍可感受到其慈祥安寧的神
態。

此俑承襲了唐代陶俑的一貫風格，體
態豐頤但又不失秀麗，堪稱藝術佳
品。抱嬰女俑在唐代墓葬中屢有出
土，其所蘊含的真實意義，目前尚不
得而知。

三彩馬
唐
高51.5厘米　長55厘米

Three-color glazed pottery horse

Tang Dynasty
Height: 51.5cm　Length: 55cm

馬昂首挺立，姿態英武，身形矯健。通體以褐色為主基調，鞍韉佩飾齊全。

唐朝與漢朝一樣，特別注意馬的馴養，以抗擊北方少數民族的侵擾。馬同時還是休閑娛樂的坐騎，所以有唐一代，表現馬的內容，比比皆是，它也可以視為盛唐昂揚向上精神的體現。

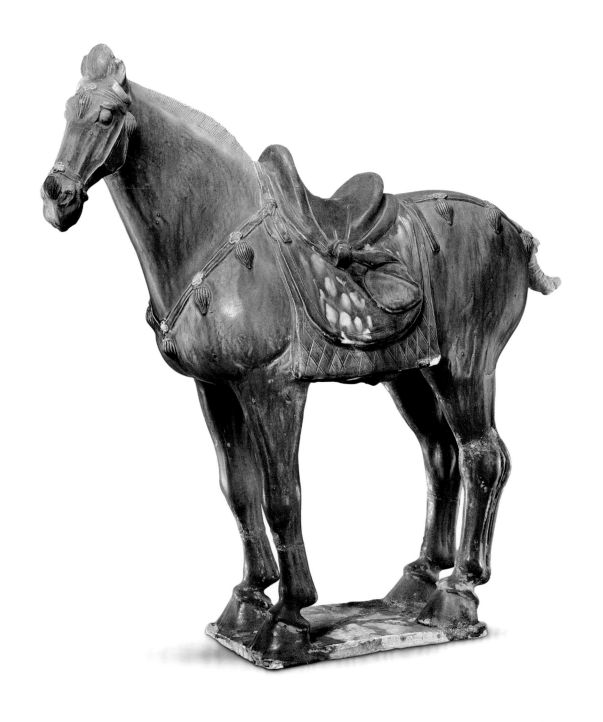

145

三彩駱駝
唐
高87厘米

Three-color glazed pottery camel

Tang Dynasty
Height: 87cm

駱駝作行走狀,昂首引頸,張口長鳴。雙峰,兩峰之間搭掛駝囊,上飾獸頭。駝囊兩側有絲綢、水壺等物。

此駱駝造型準確,釉色明亮,堪稱唐代動物雕塑佳作。由長安通向中亞、西亞的陸上通道即著名的絲綢之路,是漢唐時期中國對外交通、貿易的重要紐帶,商隊絡繹不絕。駱駝便是當時主要的交通工具,有沙漠之舟的美稱。唐代墓葬中出土的駱駝很多,就是這種現實生活的折射。

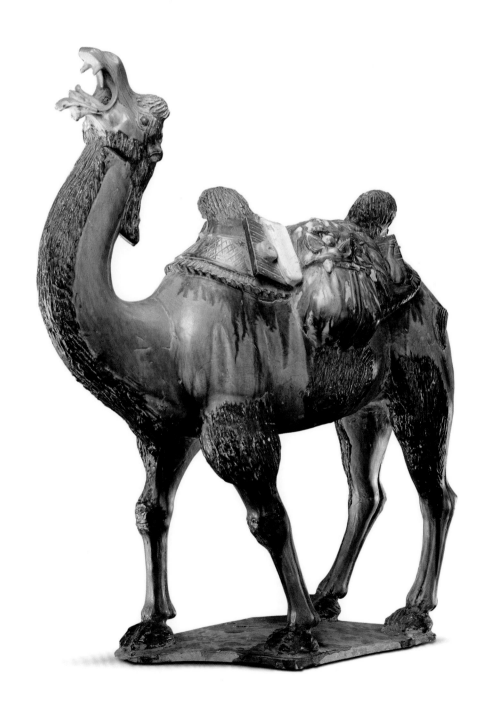

146

紅陶女立俑
唐
高37厘米

Red pottery standing female figurine
Tang Dynasty
Height: 37cm

女俑外施白粉，頭梳高髮髻，臉部圓
潤，雙眼微閉，櫻桃小口，身穿長
衫，雙手拱於胸前，身材肥胖，長衣
垂地，只露雙足尖。

147

紅陶畫彩女立俑
唐
高33.6厘米

Painted red pottery standing female figurine
Tang Dynasty
Height: 33.6cm

女俑頭右轉略昂，頭髮分梳兩側，頭頂再梳兩個扁形環髻拋向前額，面容豐滿，細眉細眼，小口小鼻，腮邊一點紅。着輕薄貼體衣裙，溜肩膀，雙手藏於袖口之內，細骨豐肌，顯得窈窕優雅。

盛唐之時女性特別崇尚娥眉豐頤、細骨凝脂的風氣，此俑線條優美，神態悠閒，做工細膩，為此時期的代表之作。

148

灰陶畫彩女優伶俑
南唐昇元
高49厘米
江蘇江寧祖堂山李昇欽陵出土

Painted grey pottery female figurine of actress

Shengyuan period, Southern Tang Dynasty
Height: 49cm
Unearthed from the Mausoleum of Southern Tang Emperor Li Bian, Zutangshan, Jiangning, Jiangsu Province

女俑高髻，內着抹胸，外穿對襟大衣，加雲肩、華袂，腰繫絲帶，長袖下垂，下裳底部微露上翹之鞋頭。

此俑製於南唐昇元七年（943年），1950年出土於南唐烈祖李昇（937－943年在位）欽陵。在塑造手法上，繼承了唐朝雕塑的優秀傳統，如敷粉、施朱、面龐圓潤等，依稀可見唐朝風韻。它不僅是五代雕塑的珍貴遺存，也為研究南唐宮廷生活提供了形象的資料。

149

灰陶畫彩男優伶俑
南唐昇元
高44.5厘米
江蘇江寧祖堂山李昇欽陵出土

Painted grey pottery figurine of actor
Shengyuan period, Southern Tang
Dynasty
Height: 44.5cm
Unearthed from the Mausoleum of
Southern Tang Emperor Li Bian,
Zutangshan, Jiangning, Jiangsu Province

男俑戴襆頭，着圓領袍，腰束帶，袍
左右開衩，雙手縮於袖中，曲腿扭
腰，作表演狀，其身份應是宮廷中提
供娛樂的優伶。

此俑製於南唐昇元七年，1950年出土
於南唐欽陵。南唐位處江南，物華天
寶，人傑地靈。兼襲盛唐遺韻，廣羅
藝文英才，故歌舞稱譽當時，優伶充
斥宮中。此優伶俑便是當時宮廷生活
的真實寫照。優伶是中國古代對以樂
舞諧戲為業的藝人的統稱。

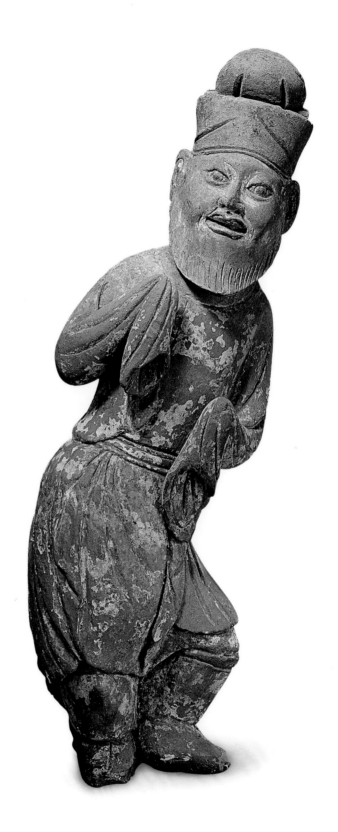

150

陶畫彩十二生肖猴俑
五代
高21.5厘米

Painted pottery figurine wearing a hat
with monkey's head showing one of 12
symbols of the Chinese cyclical year

Five Dynasties
Height: 21.5cm

俑戴冠，冠頂塑一猴頭，代表生肖。猴頭部淺刻三道紋，兩隻圓眼，尖嘴，雙耳係泥條捏製而成。俑雙眼細長，向下看，高鼻梁，唇微張，下頜生鬚。雙手交攏，穿長袖掩襟衫，衣褶自然流暢，長衫蓋住雙腿，跪坐在長方形泥托上。

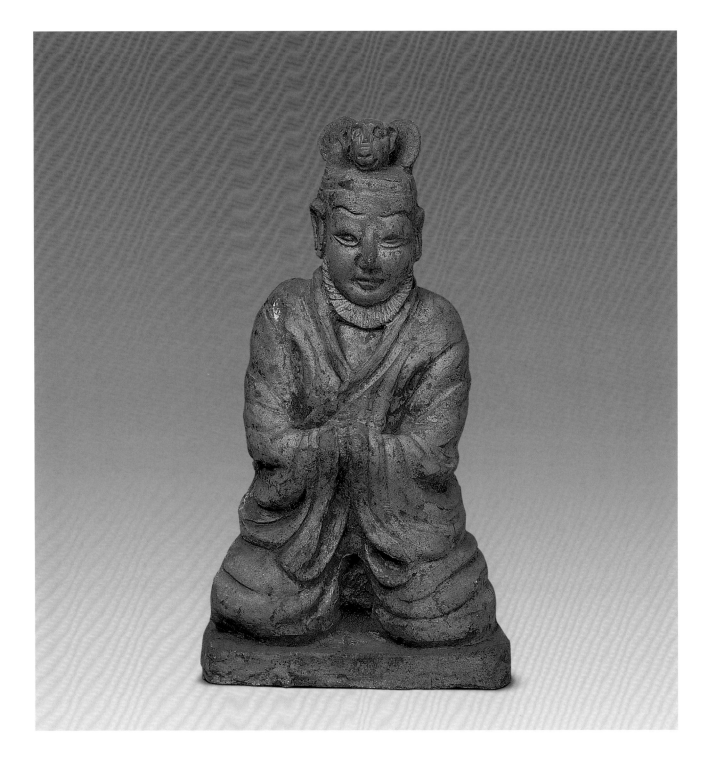

151

紅陶綠釉文官坐俑
北宋
高17.5厘米

Seated civil official figurine, green glazed red pottery
Northern Song Dynasty
Height: 17.5cm

俑長臉，目視下方，神態平和。戴皮弁，身穿圓領寬袖長袍，腰繫長帶，雙手抱拳放於胸前，手上有長方形孔，原應握有笏板，現已失。

20世紀50年代陝西興平縣西郊發掘一處北宋古墓，出土陶俑15件，多與此陶俑樣式相同，故可推斷此俑為北宋年間所製。

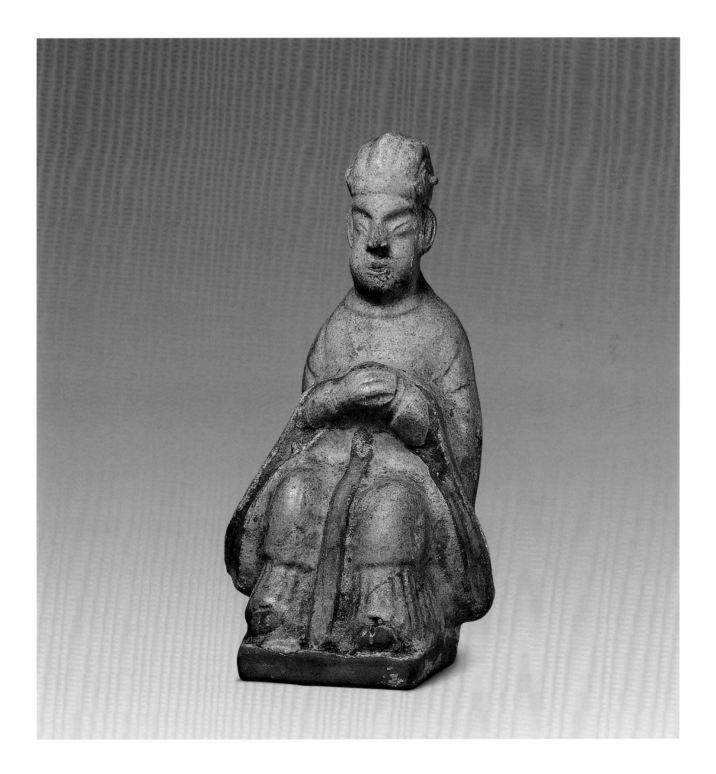

152

三彩武士立俑
南宋
高47厘米
四川出土

Standing warrior figurine, three-color glazed pottery

Southern Song Dynasty
Height: 47cm
Unearthed at Sichun Province

俑醬色臉龐，雙目上挑，隆鼻，神態恐怖。戴盔，身穿綠袍，外着魚鱗形鎧甲和護腿。雙手相握中空，原應插有物，現已失。雙腿叉開，中間鏤空。足蹬醬色長統靴。

此俑比同期普通陶俑高出許多，多為鎮墓之用。兩宋時期中原地區製作陶俑的風氣日衰，而四川成都地區南宋火葬坑墓中出土了大量的陶俑。這批陶俑個體一般為十幾厘米高，題材與升仙驅鬼有關，可能與當地盛行道教活動不無關聯。

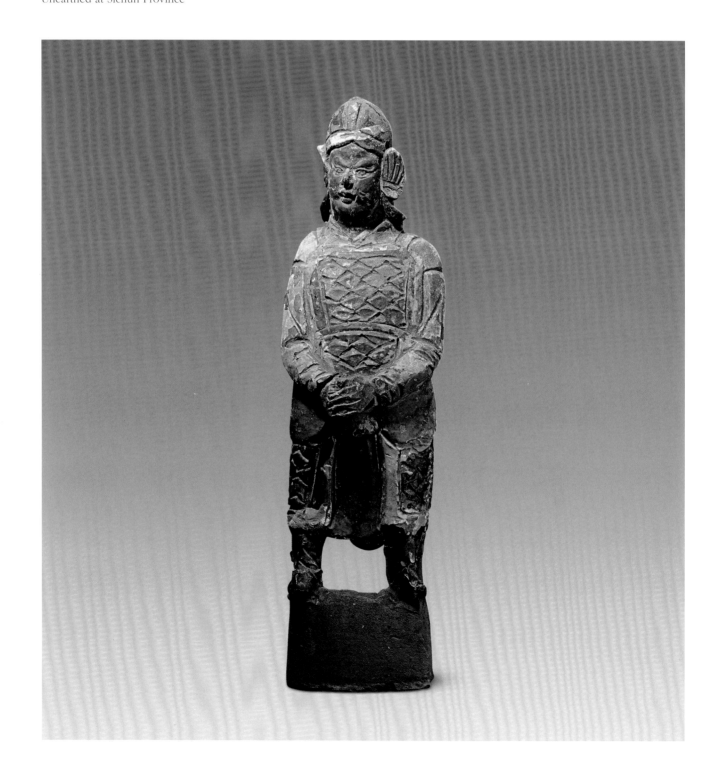

153

陶女立俑
元
高29厘米

Pottery standing female figurine

Yuan Dynasty
Height: 29cm

女俑圓臉，五官清俊。身穿右衽長袍，腰束帶，一手扶於腰際，一手自然擺於身後，足蹬長靴而立。似在遠眺。

元代陶俑較為罕見，這與蒙古族喪葬習俗有關。目前所見陶俑多以黑色泥胎為主，鮮見釉色。此俑面形、髮式、衣着均具有典型的蒙古女性特徵。

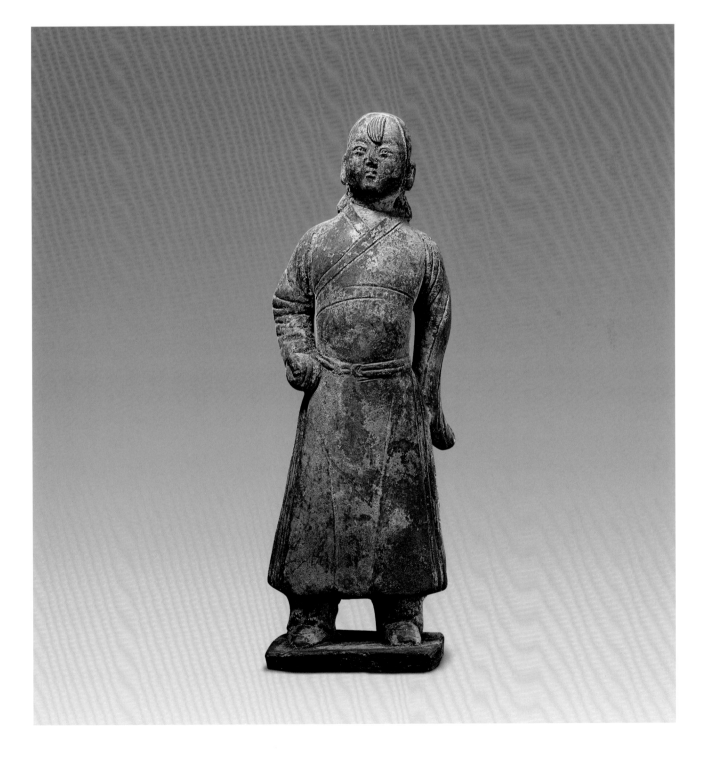

154

陶女立俑
元
高24.5厘米

Pottery standing female figurine
Yuan Dynasty
Height: 24.5cm

女俑頭梳高髻，面相慈祥，兩眼向前
方注視。上身穿右衽長袖矮領衣服，
雙手交叉攏於胸前。下身穿長裙，腰
繫帶。

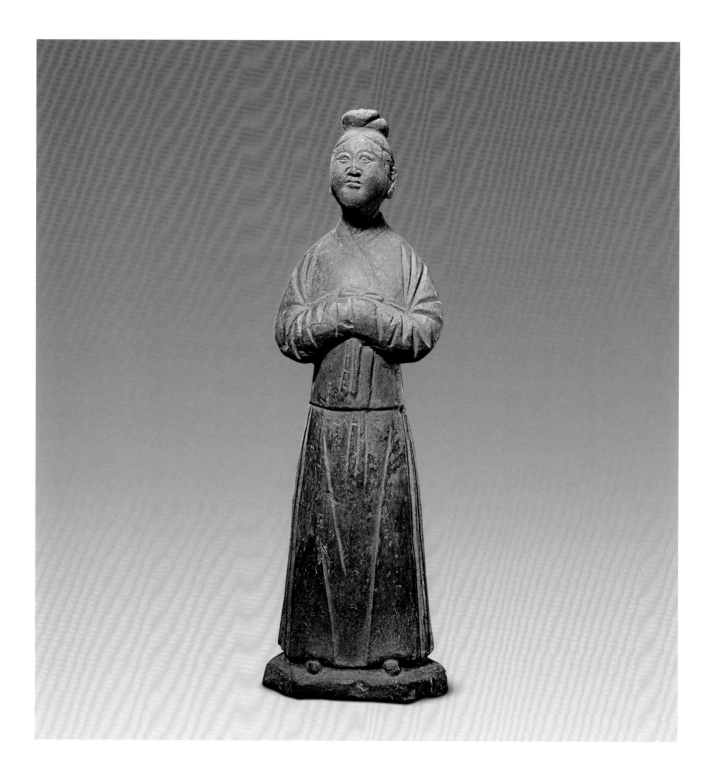

155

陶女立俑
元
高27厘米

Pottery standing female figurine
Yuan Dynasty
Height: 27cm

女俑頭髮中分，於腦後梳為雙髻，臉上寬下窄，雙目下垂，櫻桃小口緊閉。上身穿矮領右衽長袖衣服，下身穿拖地長裙，腰帶下垂於腹前。雙手托一圓形食盒，神態畢恭畢敬，當為元代女傭形象。

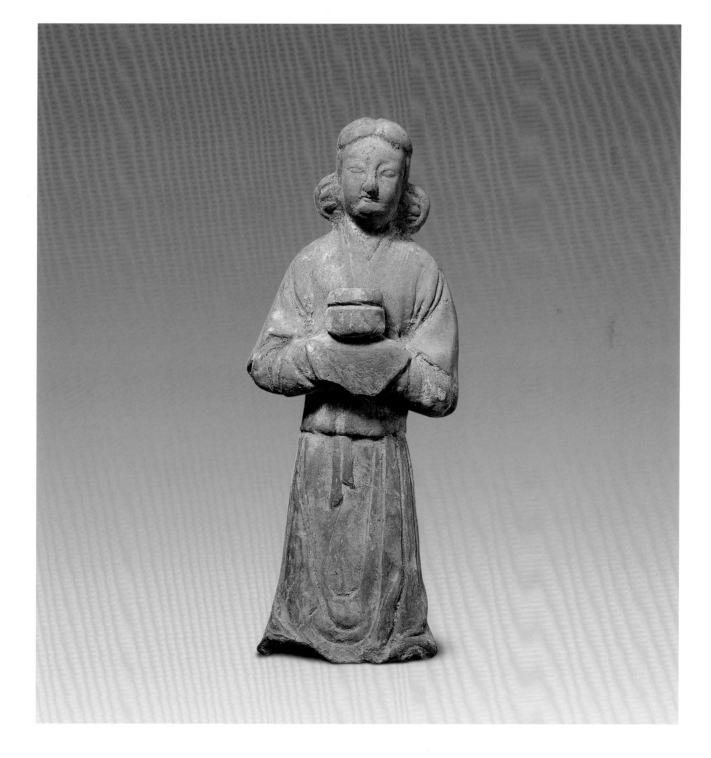

156

陶臥羊
元
高11.5厘米

Pottery crouching sheep

Yuan Dynasty
Height: 11.5cm

羊跪臥姿，昂首，雙角內捲，雙目直視，嘴微合，頸繫帶。元代動物俑以馬、牛、羊較為常見。以黑色泥胎居多，體形較小。

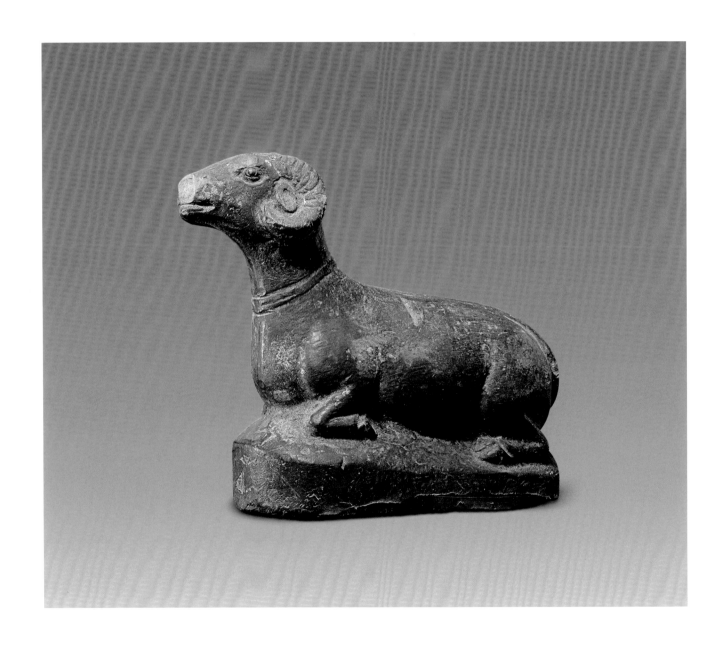

157

陶馬
元
高20.6厘米　長23厘米

Pottery horse
Yuan Dynasty
Height: 20.6cm　Length: 23cm

馬立姿，短耳，馬鬃從頭頂中間向左
右分開，目視前方。身形矯健，四肢
粗壯，馬尾自然下垂。

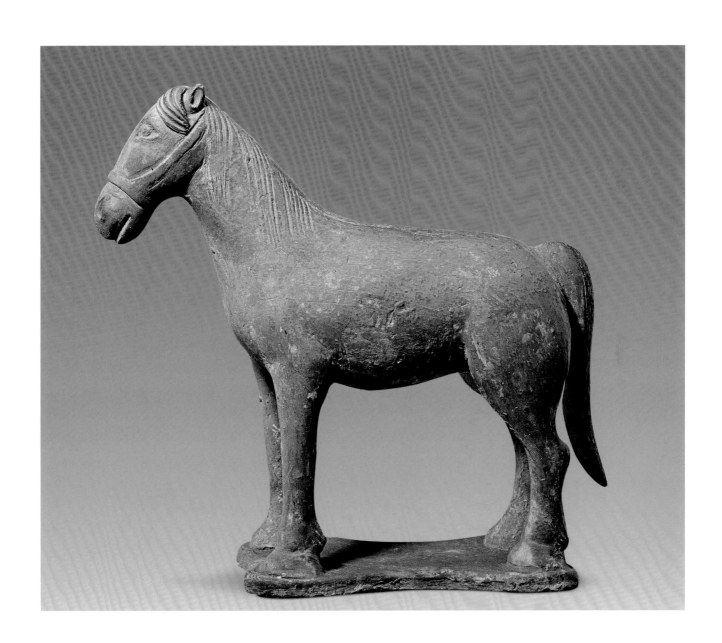

158

陶臥牛
元
高9.7厘米　長18厘米

Pottery crouching ox
Yuan Dynasty
Height: 9.7cm　Length: 18cm

牛臥姿，雙角短小，眼內凹，向右上方斜視，眼睛周圍有多層的皺皮，鼻上翹，雙唇緊閉，頸下的毛為條狀分佈，清晰可見。身體肥壯，腹部渾圓，後臀部呈弧線形。

159

陶畫彩持物女立俑
明
高23厘米

Painted pottery standing female figurine
holding an article in her hand

Ming Dynasty
Height: 23cm

女俑長圓臉，眉清目秀，戴圓形高帽，身穿寬袖長衫，下着百褶裙。右 手持一件形體扁圓，猶如銅鏡之物，左手叉腰，作沉思狀。

160

陶黃綠釉男立俑
明
高31厘米

Yellowish green glazed pottery standing
male figurine
Ming Dynasty
Height: 31cm

男俑戴尖頂高帽，身穿右衽大衣，衣袖寬大，腰部以下為垂條狀圖案，下着靴。左手扶於右胸，右手縮於大袖之內。

此俑從相貌和服飾特徵來看，應為西方人。此類陶俑在明代出土物中還有發現，其形象是否與歐洲傳教士有關尚需進一步研究。

161

陶畫彩騎馬男俑
清
高43厘米

Painted pottery male figurine on his horse
Qing Dynasty
Height: 43cm

男俑頭略後仰，蓄八字鬚。戴紅纓笠，外套對襟半袖馬褂，內着窄袖長袍，足穿黑靴。為騎馬方便，特意在馬褂兩側及後身開衩，後身開衩還將兩角上摺，並用金色鈕釦固定，交代得細緻清楚。陶俑雙手半握，左手上舉，右手向下橫在腹前，腳蹬馬鐙，騎於馬鞍上。鞍下墊鞍韉，鞍韉施綠彩，外鑲紅邊，後下角呈台階式內摺。

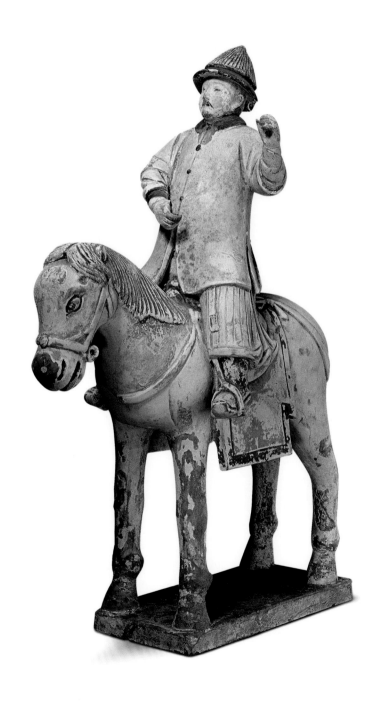

162

銅菩薩立像
公元2－3世紀
殘高17.5厘米

Copper standing Bodhisattva
Second – third centuries A.D.
Incomplete height: 17.5cm

菩薩髮頂束髻，腦後頭髮下垂披肩，作綹狀。鼻梁高直，眼角細長，留有鬍鬚，接近歐洲人種。上身袒露，胸飾纓珞，斜披的寬巾垂至右膝，下着長裙，長裙紋褶繁密細緻。右手施無畏印，左手下垂持瓶，足及背光已失。

東漢初期，佛教造像藝術由古代印度傳入中國。此像與中國造像在銅質、雕刻手法上有明顯差別，屬於犍陀羅藝術風格，為外來造像之粉本，是當時中國工匠學習、摹仿的模版。由是我們可以了解此銅菩薩像在中國佛教造像史上的重要作用。

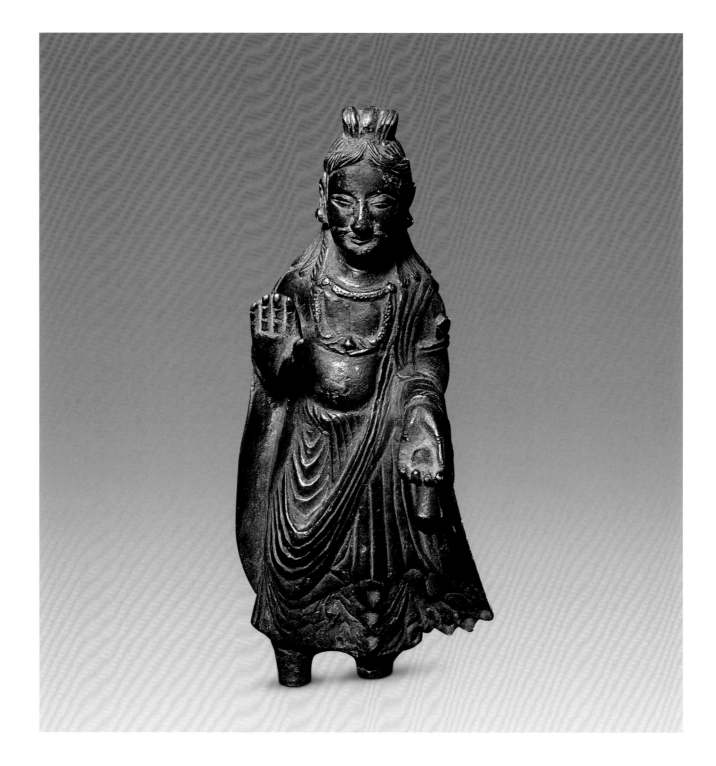

163

青瓷禪定佛坐像
西晉
高16.5厘米

Celadon seated dhyāna and samadhi Buddha

Western Jin Dynasty
Height: 16.5cm

禪定佛肉髻，有白毫，唇上塑有髭鬚，着通肩袈裟，施禪定印，結跏趺坐。

此像出自青瓷燒製較為發達的江浙一帶，其外表施釉，但多處剝裂。西晉時期，佛像常與中國傳統神祇混合在一起，作為附屬裝飾，出現在穀倉罐、銅鏡等器物上。但此禪定佛體積較大，似非穀倉罐上的飾件，應是我國早期佛教造像的珍品。

164

銅鎏金禪定佛坐像
十六國
高20厘米

**Gilt copper seated dhyāna and samadhi
Buddha**

Sixteen States Period
Height: 20cm

禪定佛肉髻高凸，着通肩袈裟，衣紋略顯厚重。施禪定印，結跏趺坐於雙獅座上。下承四足牀趺，兩側各立一供養侍從。背光周邊錯落有致地排列着五尊化佛，化佛均禪定式坐於覆蓮座上。

此造像為分鑄插榫組合而成，人物排列繁而不亂，以小襯大，達到了突出主尊的效果。

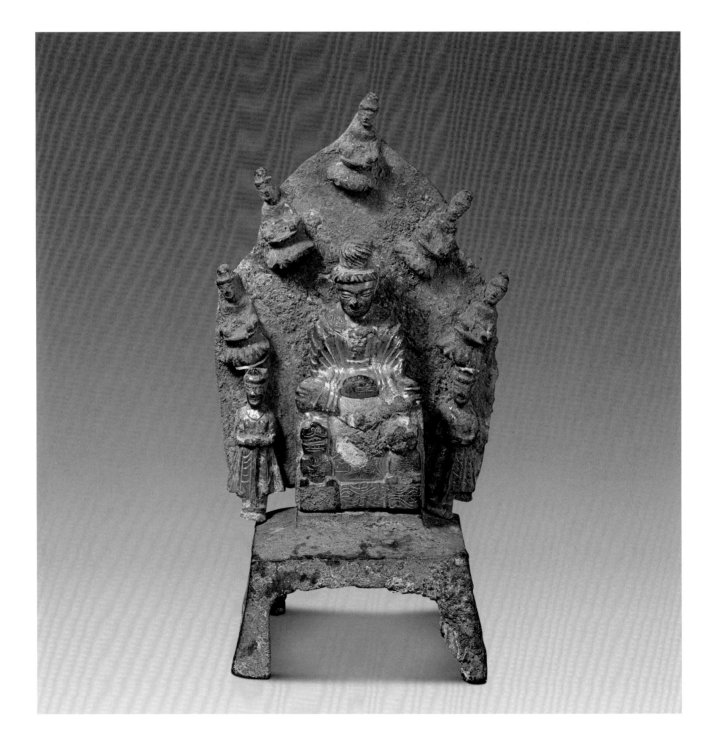

165

銅鎏金釋迦多寶佛坐像
北魏太和
高14.5厘米

**Gilt copper seated Buddhas of Sakyamuni
and Prabhutaratna**

*Taihe period, Northern Wei Dynasty
Height: 14.5cm*

二佛肉髻均呈半球狀，面形略長，着
通肩式袈裟，紋理細密，施禪定印，
結跏趺坐於長方形束腰須彌座上，座
下為四足牀趺，牀趺正面橫樑處飾水
波紋。二佛身後背光中分割出各自的
火焰紋蓮瓣形身光，背光上雕飾一幔
帳式華蓋。背光之後雕一說法佛。趺
座側面及後面鐫銘"太和十三年十月

廿六日　丘比為父母保口造多保像一
軀。"太和為北魏孝文帝元宏年號，
十三年為公元489年。

此像整體造型古拙而有厚重感，袈裟
的紋理雕刻細密，有較強的時代風
格。佛是佛陀的簡稱，梵文音譯，即
"覺悟者"。釋迦牟尼是佛教創始人。

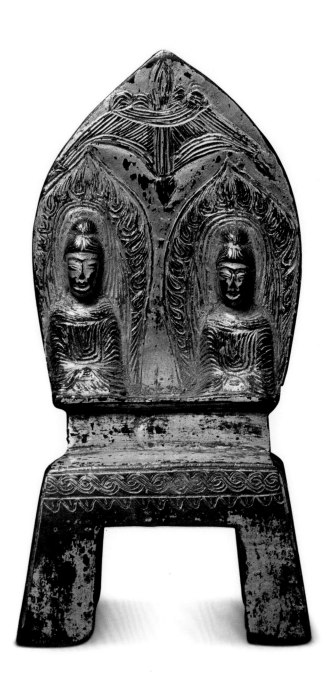

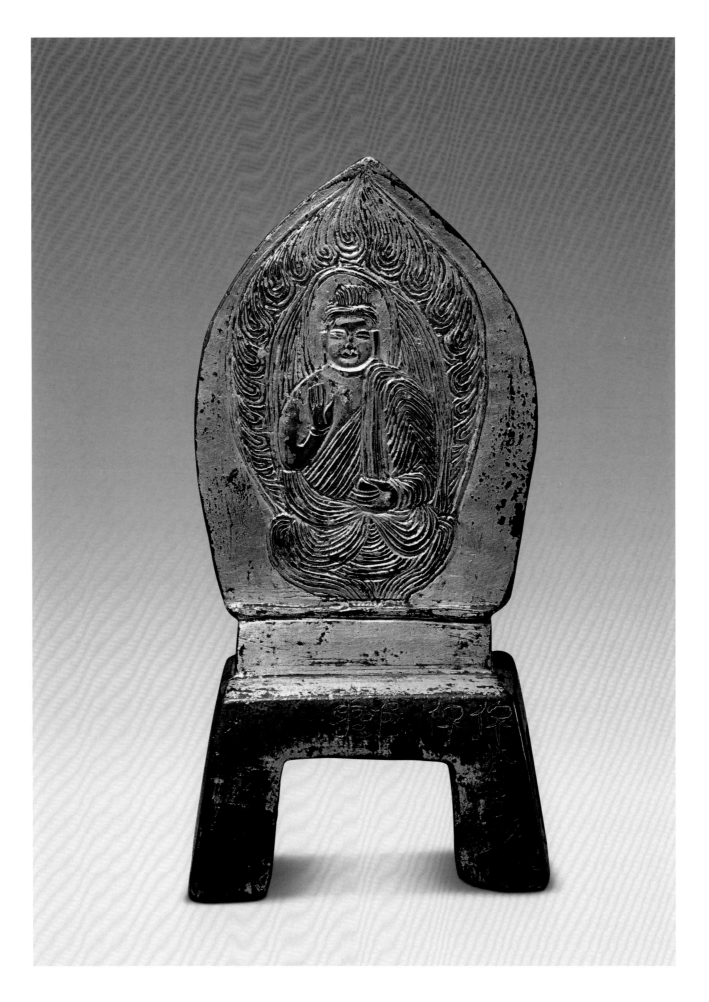

166

銅鎏金釋迦多寶佛坐像
北魏太和
高14.3厘米

Gilt copper seated Buddhas of Sakyamuni
and Prabhutaratna

Taihe period , Northern Wei Dynasty
Height: 14.3cm

二佛肉髻高凸，着通肩式袈裟，紋理
細密，施禪定印，結跏趺坐姿。背光
中上端雕飾一幔帳式華蓋，背後雕飾
一說法佛。四足牀趺厚重，正面橫樑
處飾有波紋、幾何紋。趺座鐫銘"太
和十三年八月十日，唐郡人丘比⋯⋯
父母造多寶像一軀。"

二佛並坐像是受《法華經》傳播之影響
而產生的一種像式，其卷四《見寶塔
品》中，有多寶佛在塔中分半座與釋
迦牟尼的經典。在五世紀下半葉至隋
開皇時期流行。唐郡即今河北定州一
帶。

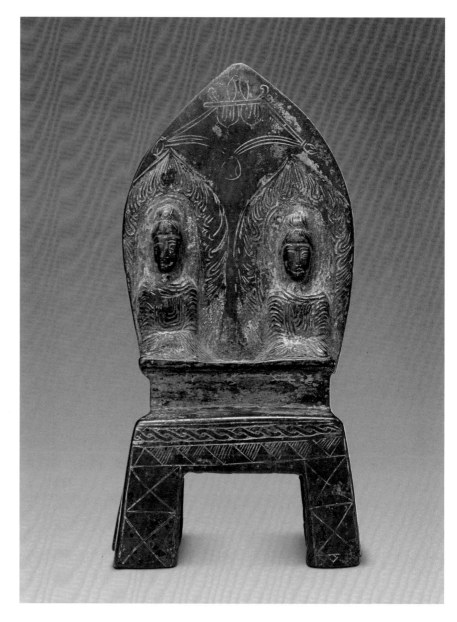

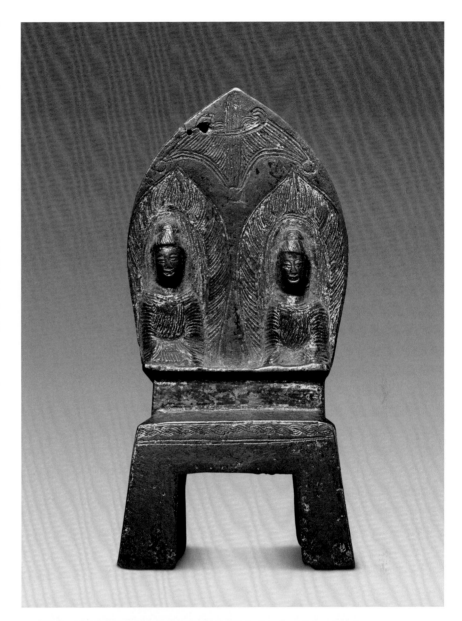

167

公孫元息造銅鎏金釋迦多寶佛坐像
北魏太和
高14.5厘米

Gilt copper seated Buddhas of Sakyamuni and Prabhutaratna made by Gongsun Yuanxi

Taihe, Northern Wei Dynasty
Height: 14.5cm

二佛肉髻高凸，面形略長，着通肩式袈裟，施禪定印，結跏趺坐。背光後雕飾一說法佛。趺座鐫銘"太和十六年四月十二日，居庸縣人公孫元息為亡母造多寶像一軀供養。"太和十六年為公元492年。

居庸縣屬東燕州上谷郡，郡治約在今北京延慶縣一帶。

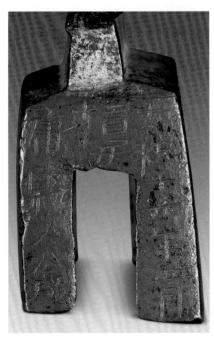

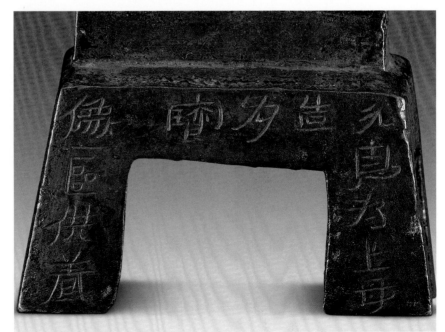

168

郭武犧造銅鎏金觀世音像
北魏太和
高16.5厘米

Gilt copper Avalokitesvara made by Guo Wuxi

Taihe period, Northern Wei Dynasty
Height: 16.5cm

觀音戴寶冠，右手持蓮花，左手握披
帛一角，披帛纏繞袒露之上身，下着
裙，跣足直立。像底部為外侈四足
座，正面刻二供養人，一男一女，是
造像的出資者和供奉者。火焰紋背光
後刻供養人手持香花禮佛圖，佛着圓
領袈裟，結跏趺坐，形象高大莊嚴，
與供養人形成鮮明的對比。像座刻發
願文為"太和廿三年五月廿日，清信
士女郭武犧造像一軀，所願從心，故
已耳"。"已"當是"記"或"紀"的
俗寫。太和廿三年即公元499年。

此類觀音造像為北魏中期常見的造
型，流行於河北、河南一帶。因觀音
手持蓮花，又稱為蓮花手觀世音。觀
世音菩薩又稱觀世自在、觀自在、觀
音等。佛教稱遇難眾生只要誦唸其名
號，"菩薩即時觀其聲音"前往拯救，
因此而得名。

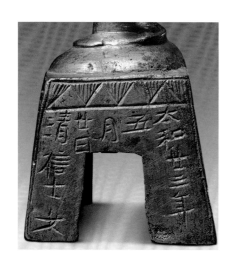

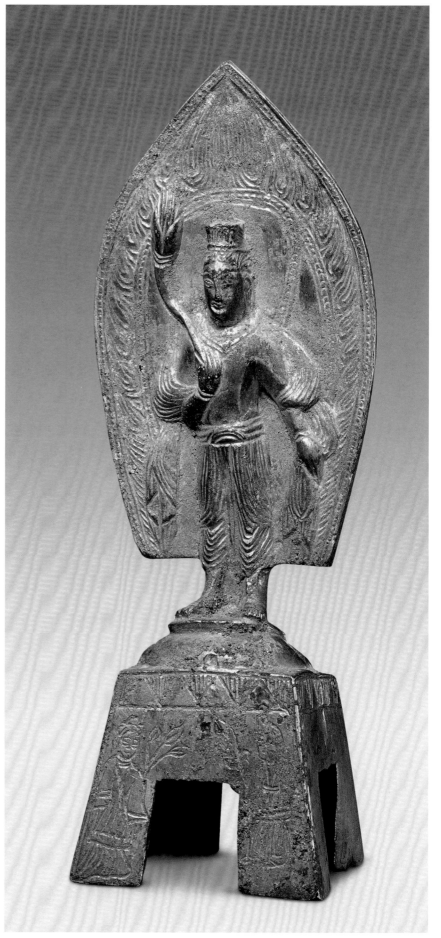

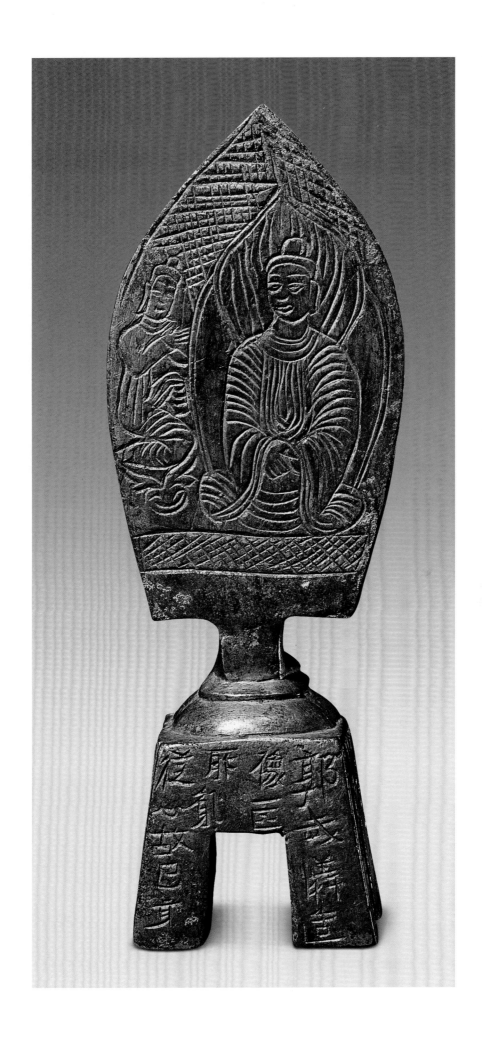

169

王起同造白石雕觀世音菩薩立像
北魏真王
高29.5厘米
河北曲陽修德寺遺址出土

White marble standing Avalokitesvara made by Wang Qitong

Zhenwang period, Northern Wei Dynasty
Height: 29.5cm
Unearthed at the site of Xiude Temple, Quyang, Hebei Province

觀音端莊慈祥，雙眼俯視透出悲憫眾生的目光。戴五梁寶冠，右手持物上舉，左手下垂持桃形玉環。披衫覆肩，胸飾項圈，肩披帛帶在前身交叉反摺至雙臂垂下。下着長裙，裙褶簡括流暢略向外撇，赤足立於長方形石座承接的覆蓮圓台上。背光中間陰刻雙線分為內外二區，外區單線勾邊，內刻火焰紋；內區中心一圈蓮瓣紋，外套一組同心圓，邊刻鋸齒紋。石座上銘刻發願文：「真王五年，佛弟子王起同造觀世音像一區，上為皇帝國主、七世父母、現前居家眷屬、遍地眾生離苦得樂，行如菩薩，得道成佛。」真王五年為公元528年。

「真王」為北魏邊鎮匈奴人破六韓拔陵起義所用年號，後被杜洛周起義軍沿用，杜洛周於528年正月初七打下定州，當年二月即被葛榮所併。曲陽屬定州，此像應是杜洛周控制曲陽這一時期所造。

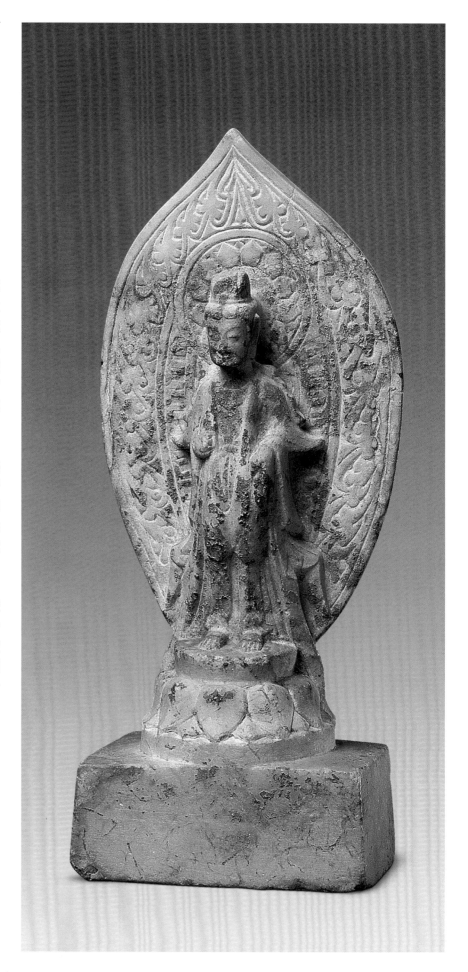

170

趙曹生夫婦造白石雕觀音像
北魏永熙
高35.5厘米
河北曲陽修德寺遺址出土

White marble standing Avalokitesvara made by Zhao Caosheng and his wife
Yongxi period, Northern Wei Dynasty
Height: 35.5cm
Unearthed at the site of Xiude Temple,
Quyang, Hebei Province

菩薩戴花蔓冠，帛帶纏繞上身，兩肩
邊側有鰭狀紋飾。左手下垂，右手持
蓮蕾，跣足立於覆蓮座上，身後附火
焰紋蓮瓣形背光，下設長方座基。座
基背面鐫銘"永熙二年十月十六日，
趙曹生、妻張法姜為亡息眷屬、含生
之類，造觀音像一軀。故記之。"永
熙為北魏孝武帝元修年號，二年為公
元533年。

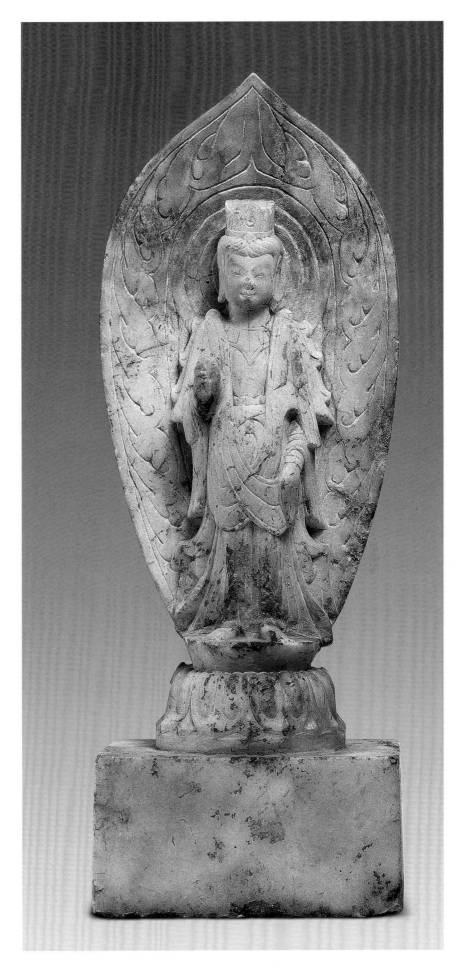

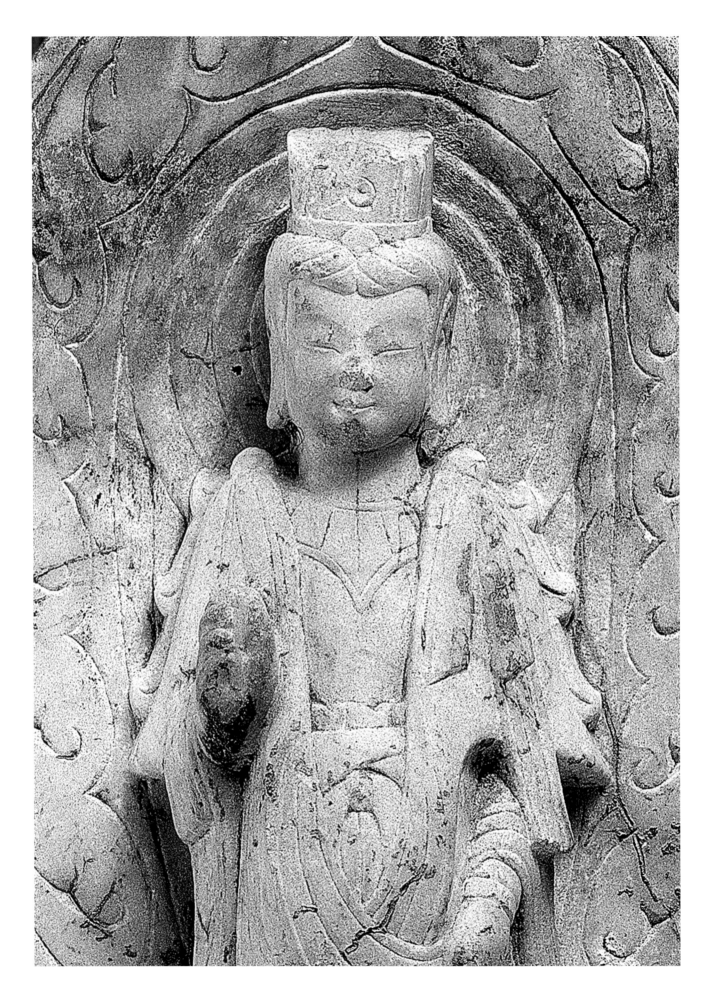

171

僧成造銅彌勒佛像
南朝・梁大同
高10.5厘米

Copper Maitreya made by Sengcheng
Datong period of Liang, Southern
Dynasties
Height: 10.5cm

彌勒內穿僧祇支，外披袈裟，左手施
與願印，右手施無畏印，立於覆蓮座
上，左右各一弟子陪侍。火焰紋背
光，紋飾細密。背光底部平直，背屏
寬大，頭光處飾蓮瓣。像背刻發願文
"大同三年七月十二日，比丘僧成造珍
勒像一軀"。"珍"為"彌"之俗寫。
大同為梁武帝蕭衍年號，三年為公元
537年。

南朝銅造像發現較少，具時間與供養
人發願文者更為罕見，此像雕刻細緻
精美，為研究南朝銅造像提供了標準
器。彌勒本為佛祖的弟子，先佛入
滅，上生於兜率天宮，並由釋迦牟尼
佛授記（預言），在他滅度後下生人世
成佛。因彌勒既是菩薩又是未來佛，
故有菩薩裝和佛裝兩種形象。

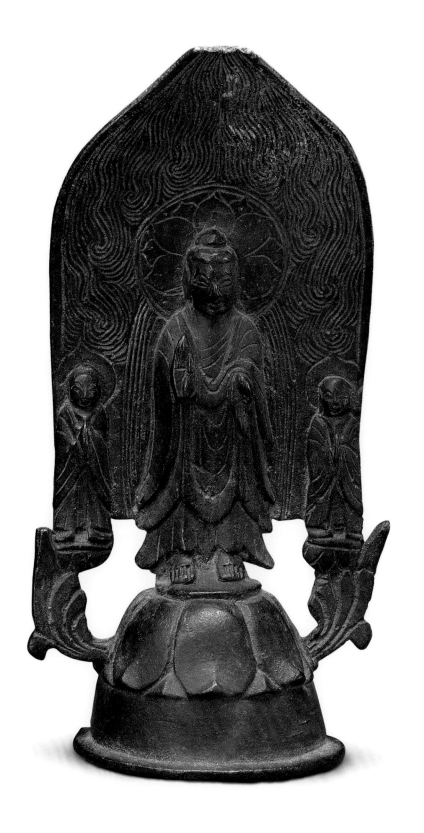

172

邸廣壽造白石雕思惟菩薩像
東魏興和
高59.5厘米
河北曲陽修德寺遺址出土

White marble Bodhisattva in meditation made by Di Guangshou
Xinghe period, Eastern Wei Dynasty
Height: 59.5cm
Unearthed at the site of Xiude Temple, Quyang, Hebei
Province

菩薩戴三葉式花蔓冠，寶繒向上飄起，附圓形頭光。披衫覆肩呈鰭狀外侈，下着裙，裙襬呈方摺形狀下垂。右手持長莖蓮蕾，屈指扶頤作思維狀。舒坐於束帛藤座上，座下為覆蓮圓台，下承長方座基。座基背面鐫銘"大魏興和二年歲在庚申二月己卯朔廿三日辛丑，清信佛弟子邸廣壽仰為亡考敬造玉像思惟一軀……。"興和是東魏孝靜帝元善見年號，二年為公元540年。

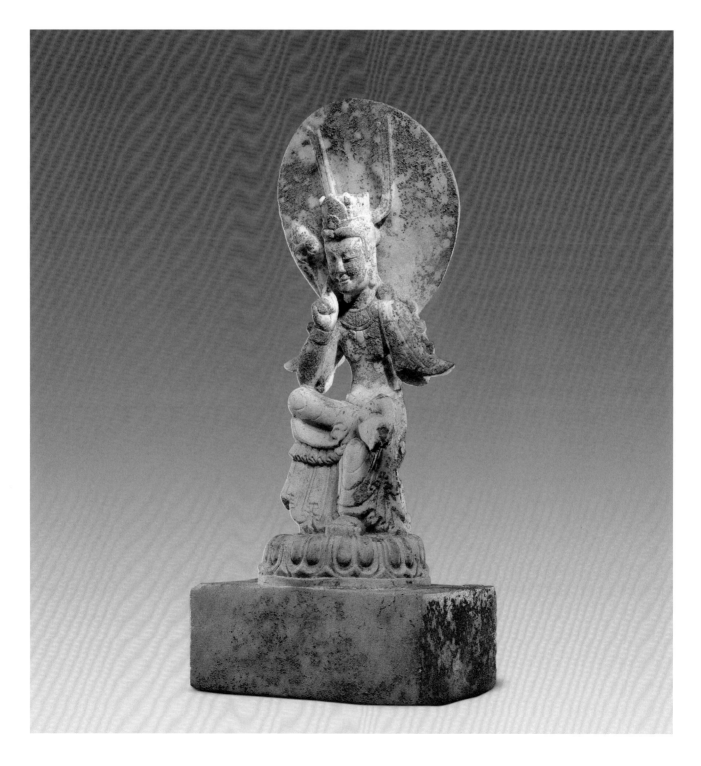

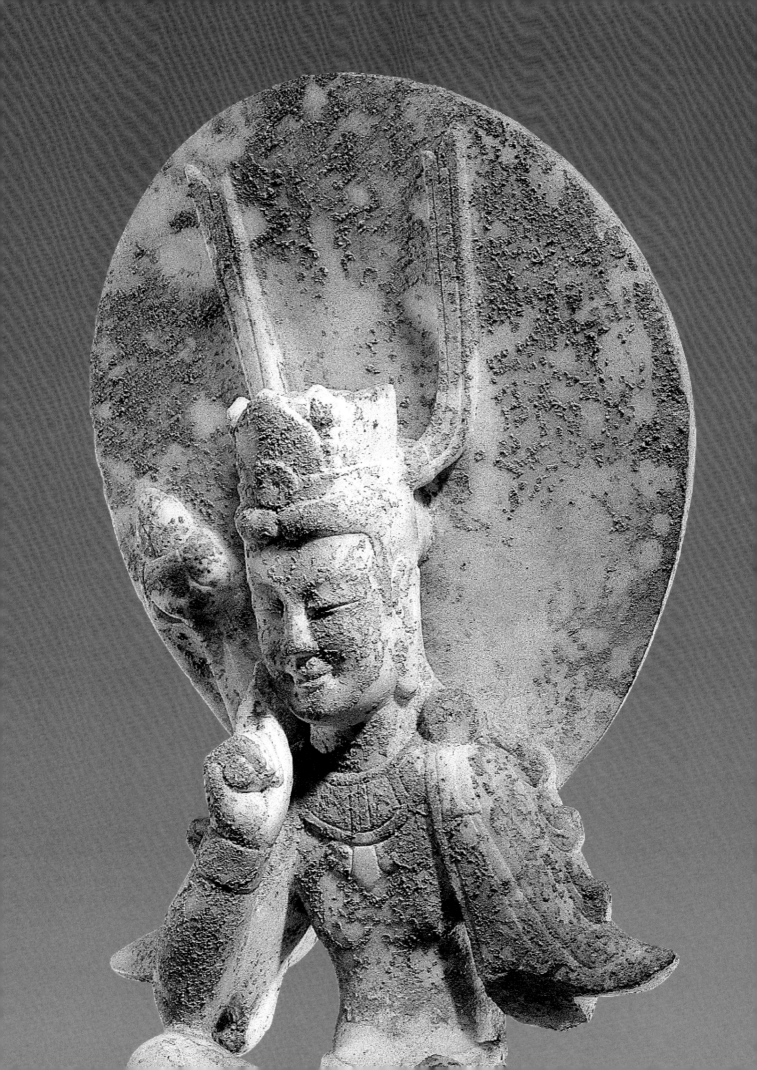

173

劉仰造白石雕雙觀音像
北齊太寧
高55厘米
河北曲陽修德寺遺址出土

White marble double Avalokitesvara made by Liu Yang

Taining period, Northern Qi Dynasty
Height: 55cm
Unearthed at the site of Xiude Temple, Quyang, Hebei Province

二菩薩皆戴花蔓冠，着帔帛長裙，一手持蓮蕾，一手持桃形玉環，舉止相向對稱，跣足並立，足下分別踏覆蓮台座。身後背光頂部浮雕飛天托塔。像身下承長方座基，座基正面浮雕力士、護法獅、博山爐，背面鐫刻發願文"太寧二年二月八日，珍妻劉仰為亡夫敬造白玉雙觀音像一軀，普及己身無病長壽，所願如是。"太寧為北齊武成帝高湛年號，二年為公元562年。

雙觀音立像是曲陽白石造像中特有的像式之一，在北齊至隋代較為流行。

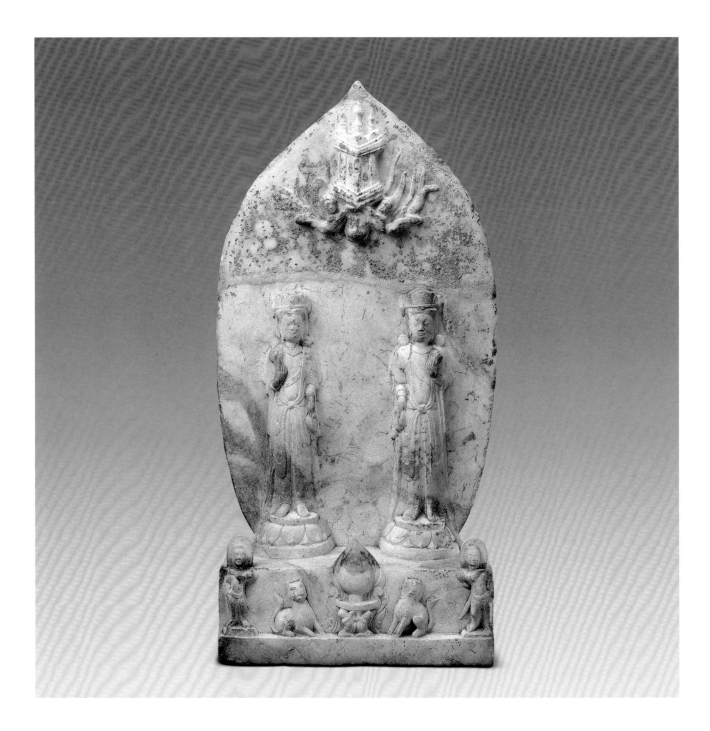

174

雷買造白石雕雙思惟菩薩像
隋仁壽
高40.3厘米
河北曲陽修德寺遺址出土

White marble double Bodhisattva in meditation made by Lei Mai
Renshou period, Sui Dynasty
Height: 40.3cm
Unearthed at the site of Xiude Temple, Quyang, Hebei Province

二菩薩形制相仿，動作對稱，皆戴花蔓冠，上身袒裸，下着裙，裙襬上提，一手攬足，一手屈指扶頤作思維狀，舒坐姿。腦後頭光相互交疊。主像兩邊站立拱手相侍的二弟子。下承覆蓮台座，座基正面浮雕力士托博山爐、護法獅及力士，背面鐫銘"仁壽二年五月廿四日，佛弟子雷買為亡父母敬造白玉像一軀……。"仁壽是隋文帝楊堅年號，二年即公元602年。

此類像式多流行於北齊至隋代，在風格特徵上具有獨特的地方性。

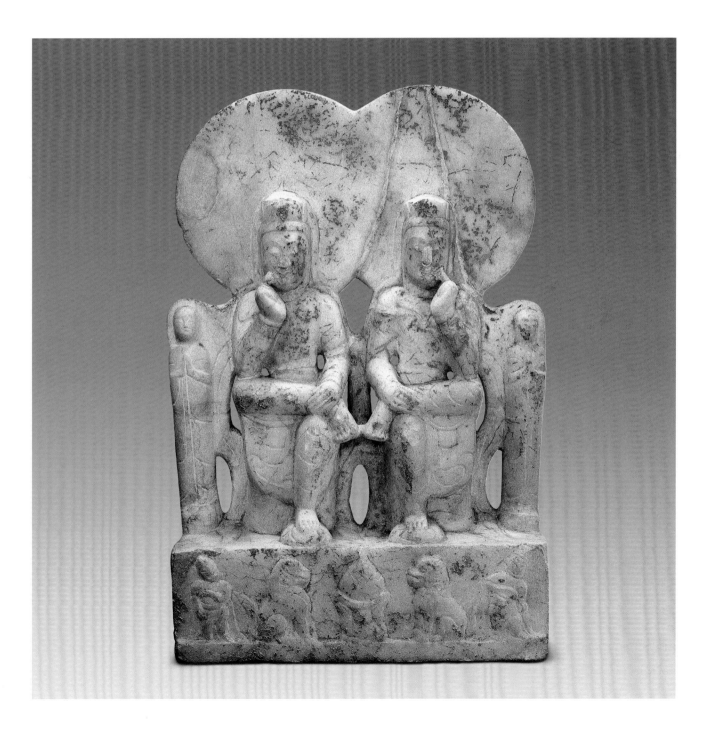

175

白石雕力士像
隋
高66.8厘米
河北曲陽修德寺遺址出土

White marble guardian spirit of Buddhist monastery

Sui Dynasty
Height: 66.8cm
Unearthed at the site of Xiude Temple,
Quyang, Hebei Province

力士面形方闊，兩眉倒豎，戴三葉式
蔓冠，着菩薩裝，帔帛在腹前成結，
下着裙，右臂曲肘置於胸前，左手握
拳置於身體左側，跣足而立。下承方
形台座。

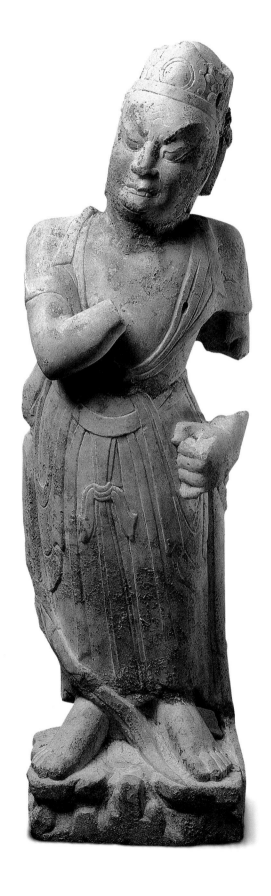

176

彌姐訓造銅鎏金觀世音像
唐武德
高17.5厘米

**Gilt copper Avalokitesvara made by Mi
Jiexun**
Wude period, Tang Dynasty
Height: 17.5cm

菩薩頭微向前傾，顯現一種俯視芸芸
眾生之情。桃形頭光陰線鑿刻火焰
紋。着長裙，手持楊柳枝與淨瓶，立
於覆蓮圓座上，圓座下為方形四足
座。座上鐫銘："武德六年四月八
日，正信佛弟子彌姐訓為亡子燨造觀
世音菩薩一軀及為合家大小普同願
造。"武德為唐高祖李淵年號，六年
即公元623年。

此造像不僅為我們研究唐初金銅佛提
供了時代標準，也為我們研究當時的
造像習俗提供了資料。"彌姐"為羌族
姓氏，隋唐時期主要居住在關中渭北
地區。

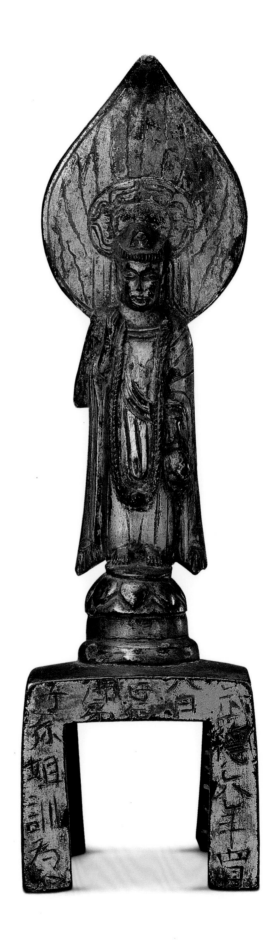

177

張惠觀等造白石雕釋迦多寶佛坐像
唐顯慶
高39厘米
河北曲陽修德寺遺址出土

White marble Buddhas of Sakyamuni and Prabhutaratna made by Zhang Huiguan and others
Xianqing period, Tang Dynasty
Height: 39cm
Unearthed at the site of Xiude Temple, Quyang, Hebei Province

佛螺髻，面龐圓潤，眉目清秀，大耳下垂，着袈裟，雙手一施無畏印，一下垂扶膝，結跏趺坐於仰覆蓮台座上，蓮台束腰，四角有小柱，後面與背屏連為一體。下承長方底座。背光後刻發願文云："顯慶二年六月八日，比丘尼張惠觀奉為皇帝及師僧父母，法界含靈，敬造多寶、釋迦像二軀，虔心供養。比丘尼孫皆唸供養。觀門徒惠藏、惠常等供養。"顯慶為唐高宗李治年號，二年即公元657年。

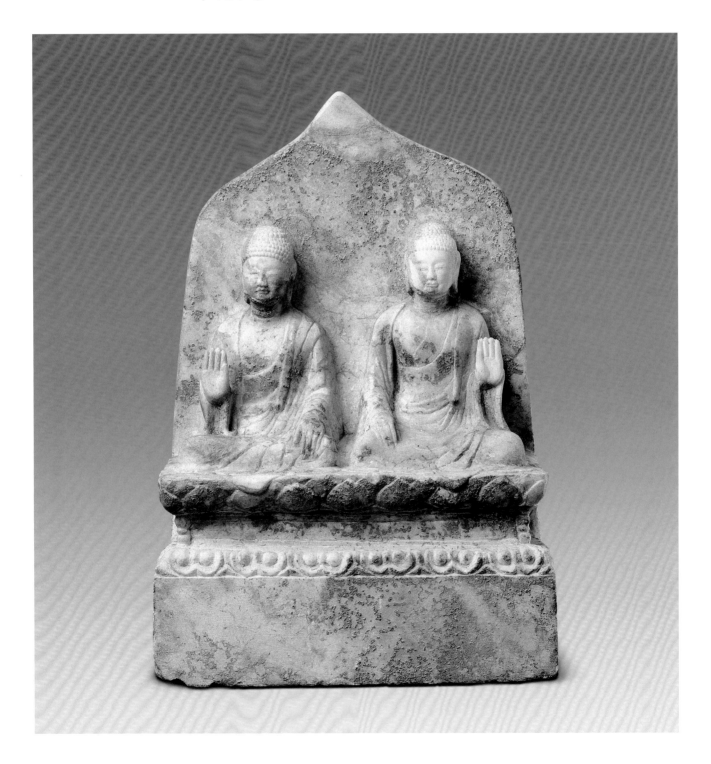

178

銅鎏金毗盧舍那佛法界像
唐
高15厘米

Gilt copper Vairocana in dharma-realm
Tang Dynasty
Height: 15cm

毗盧佛肉髻高凸，面形渾圓，長眉，
兩耳垂肩。左手撫膝，右手作說法
印，結跏趺於階梯式高束腰覆蓮座
上。佛之法衣上雕刻各種圖案，前為
宮殿懸浮空中。左右肩上的圖形飾物
分別刻三足烏和桂樹玉兔，分別代表
日、月。座帳呈倒山字形卜垂，左右
兩側分別雕一牛頭人身像和豎髮大口
的人像。座帳中間雕一齒輪狀物，輪
盤上刻畫出兩道弦紋。

此像構思巧妙，層次有序，疏密得
體，其題材和形式對研究佛教造像藝
術具有重要的價值。毗盧舍那佛又稱
盧捨那佛、毗盧佛，即報身佛，“毗
盧舍那”的意思是智慧廣大，光明普
照。

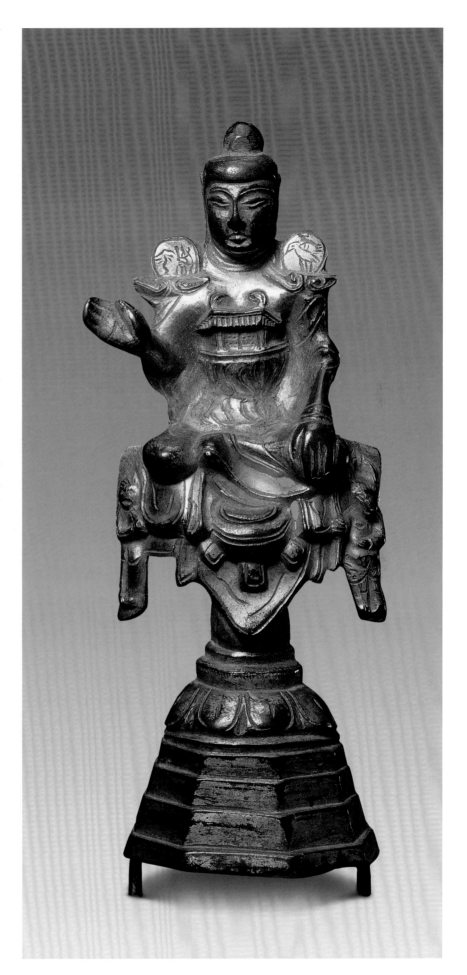

179

銅鎏金佛坐像
唐
高26厘米

Gilt copper seated Buddha
Tang Dynasty
Height: 26cm

主尊佛圓形臉龐，着袒右式袈裟，右手作說法印，垂足坐於高腰須彌座上。身後附鏤空雕火焰紋桃形背光，背光頂端有一化佛。佛尊兩側立有頭帶光環足踏蓮實的弟子像，佛足左右各立一腳踏惡魔的天王像，前有一小供養人像。下部設壺門式長方座基。

此像以分鑄組合的工藝技術塑造了一鋪以佛尊為主，以弟子、天王為輔的造像。題材豐富，造型各異，排列組合繁簡有序，使主尊佛像的地位更加突出。

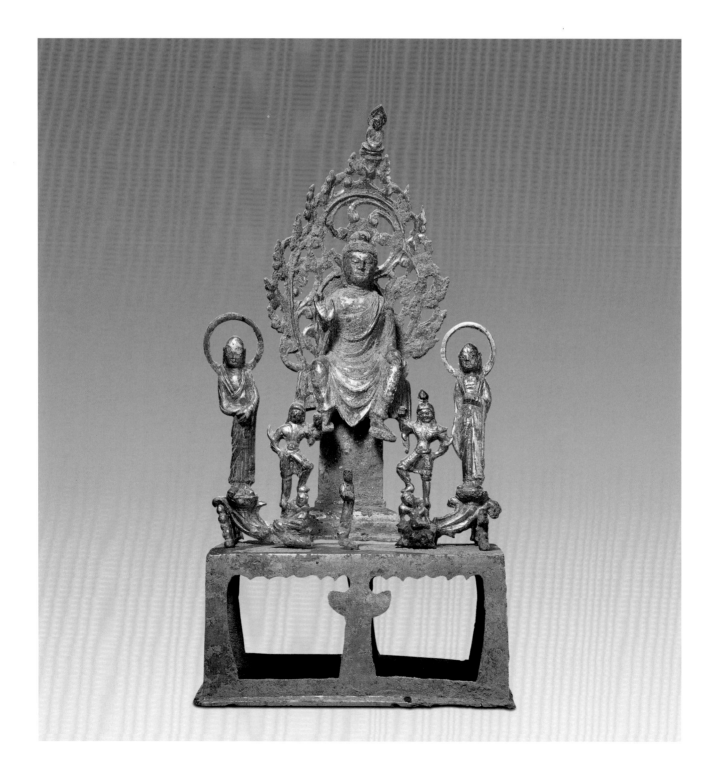

180

銅鎏金菩薩立像
唐
高13.5厘米

Gilt copper standing Bodhisattva
Tang Dynasty
Height: 13.5cm

菩薩頭頂束髮成冠，附火焰紋桃心形
鏤空頭光。胸佩瓔珞，披帛過肩繞臂
呈曲線形狀在身體兩側向下飄垂，下
身薄裙貼體，左手提淨瓶，右手持柳
枝，跣足立於蓮台之上。

此菩薩係分鑄而成，造型優美，線條
流暢，工藝精湛，匠心獨具。

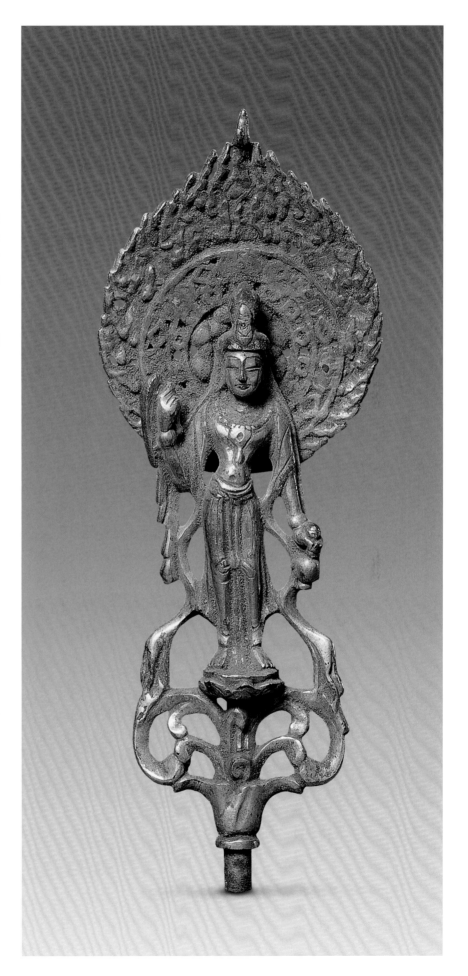

181

吳世質造木雕彩繪羅漢像
北宋慶曆
高54.5厘米

Arhat made by Wu Shizhi, painted wood carving

Qingli period, Northern Song Dynasty
Height: 54.5cm

羅漢像由底座和造像兩部分組成。羅
漢面微側，身穿袈裟，祖胸，半跏趺
坐於束腰須彌座上，座正面刻銘：
"連州弟子吳世質為男盤會保平安，丁
亥。"丁亥為北宋仁宗慶曆七年，即
公元1047年。

此像由一塊柏木製作，柏木質硬而不
脆，有韌性，木紋細密，氣味芳香。
原存廣東韶關南華寺中，初為500
尊，現存360尊，均為北宋慶曆五年
至七年的作品。南華寺是禪宗六祖慧
能傳法之地，禪宗從始祖達摩直至六
祖慧能才完成了佛學真正意義上的中
國化，木雕羅漢則是從形象上對此理
論進行的詮釋。

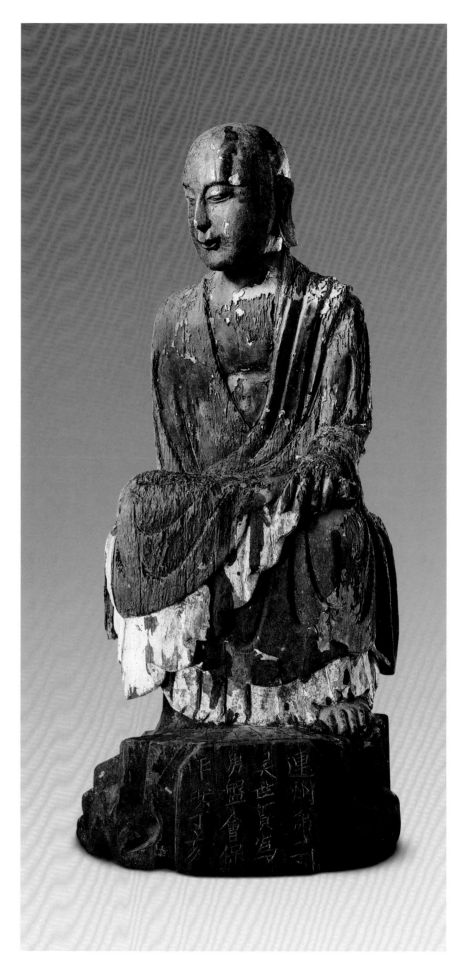

182

張湊妻趙氏家族造青石雕泗州聖僧
坐像

北宋元符

高92厘米

Stone great Buddhist monk made by née
Zhao, Zhang Cou's wife and her family
members

Yuanfu period, Northern Song Dynasty
Height: 92cm

聖僧長圓形臉，容顏自然莊重。戴僧
帽，身穿三層右衽僧衣，腰繫大帶，
外披袒右式袈裟。在袈裟一角和背後
縫襻繫帶，結成花結，下垂至座，帶
尾裝飾流蘇。結禪定印，跏趺坐於方
形座上，座下有四轉角如意形龜趺腿
相承。前面二腿之間有方形開光，上
陰刻發願文：「唐縣東明鄉南赤村，
張湊妻趙氏合家一十五口，共發願心
造石聖僧一尊，永為供養。時元符三
年七月二十四日建。謹記。」元符為
北宋哲宗趙煦年號，三年為公元1100
年。

泗州聖僧又稱泗州和尚，姓何，名僧
伽，中亞何國（今吉爾吉斯斯坦）人。
唐朝時來中國，在泗州（今江蘇省內）
傳播佛法。因其佛學造詣精深，德行
高尚，逐漸被人們所神化，演變成替
百姓消災免禍、免除兵燹的觀音化
身。北宋時期民間對其一度非常信
仰，流傳下來的造像頗多。

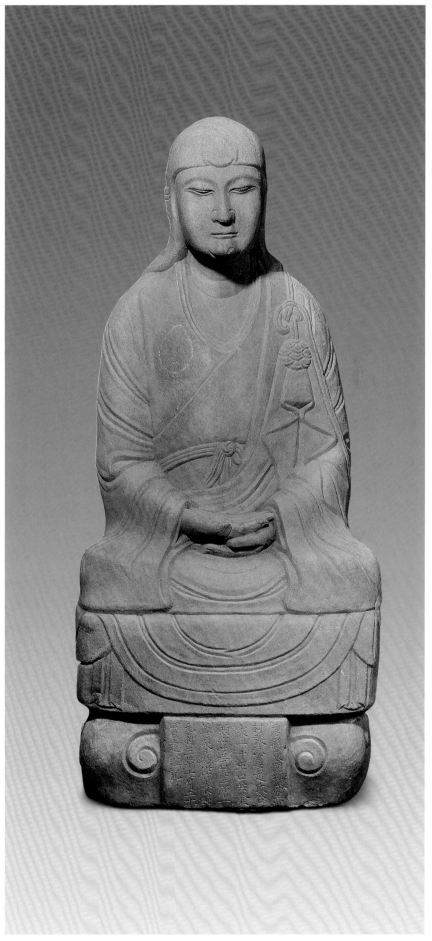

183

木雕彩繪觀音坐像
北宋
高127.5厘米

Avalokitesvara, painted wood carving
Northern Song Dynasty
Height: 127.5cm

觀音戴高冠，冠上有一化佛，係寶繒，寶繒及髮綹下垂，額嵌白毫，已失。細眉秀目，面頰豐滿，唇繪髭鬚，上身袒露，着帔帛，下着長裙，胸飾瓔珞，臂有寶釧，自在坐姿，身體略前傾。

此觀音像由數塊木頭插合組成，全身彩繪。衣飾塑造輕盈流動，富有韻律感，堪稱北宋木雕的上乘之作。此類觀音像多置於大雄寶殿主尊背屏的後面，為當時流行樣式之一。

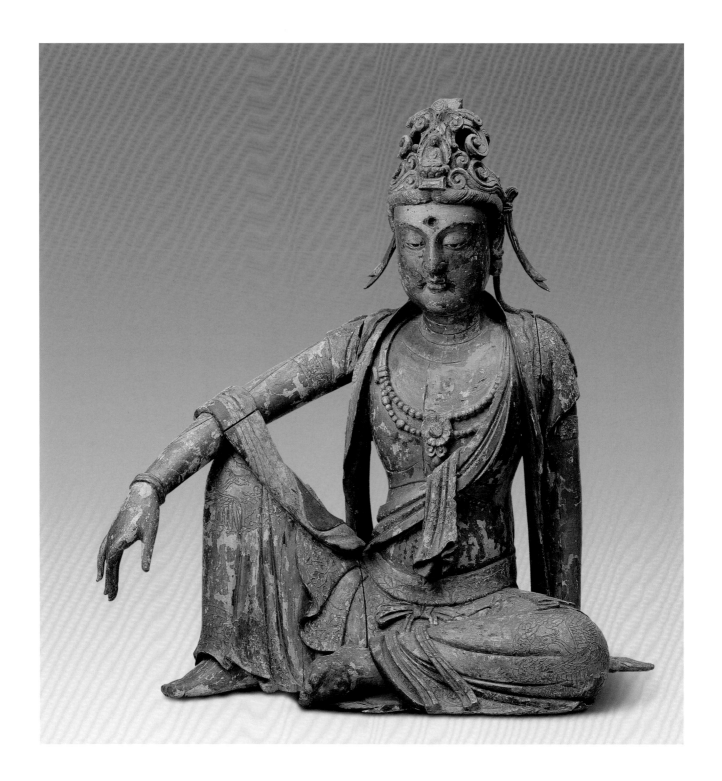

184

銅鎏金佛坐像
遼
高21厘米

Gilt copper seated Buddha

Liao Dynasty
Height: 21cm

佛螺髻低平，中飾佛珠。眉心白毫凸起，雙目微閉，鼻懸膽，面含微笑。雙耳垂肩，着雙肩披式袈裟，內着僧祇支，結跏趺坐開光鏤空仰覆蓮圓座上。

此造像臉形、紋飾以及座式均為遼代典型式樣，且佛像通體鎏金，做工細膩，保存完好，是一件珍貴的藝術佳品。

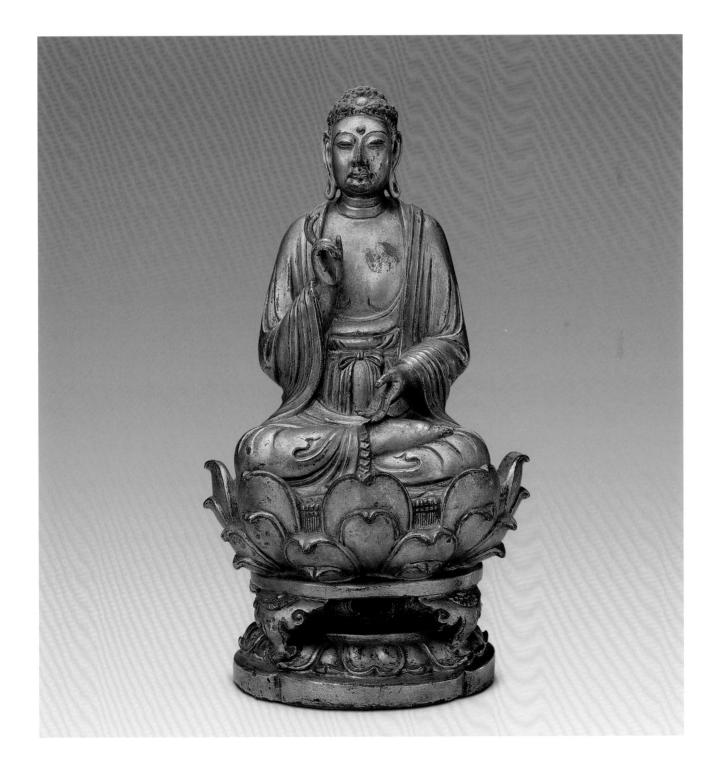

185

銅鎏金觀音菩薩坐像
遼
高19厘米
河北省圍場縣出土

Gilt copper seated Avalokitesvara
Liao Dynasty
Height: 19cm
Unearthed at Weichang County, Hebei
Province

觀音頭前傾，臉形長圓，雙目微睜，嘴角內收。戴寶冠，冠上雕刻花瓣等圖案，寶繒下垂近地。上身掛胸飾，纏披帛，下裹裙裳，裙裳衣褶自然流暢，衣紋樣式為遼代造像所特有。赤足，盤左腿，右腿支立坐於地上，左手撫地，右手殘缺，右臂置於右膝上。

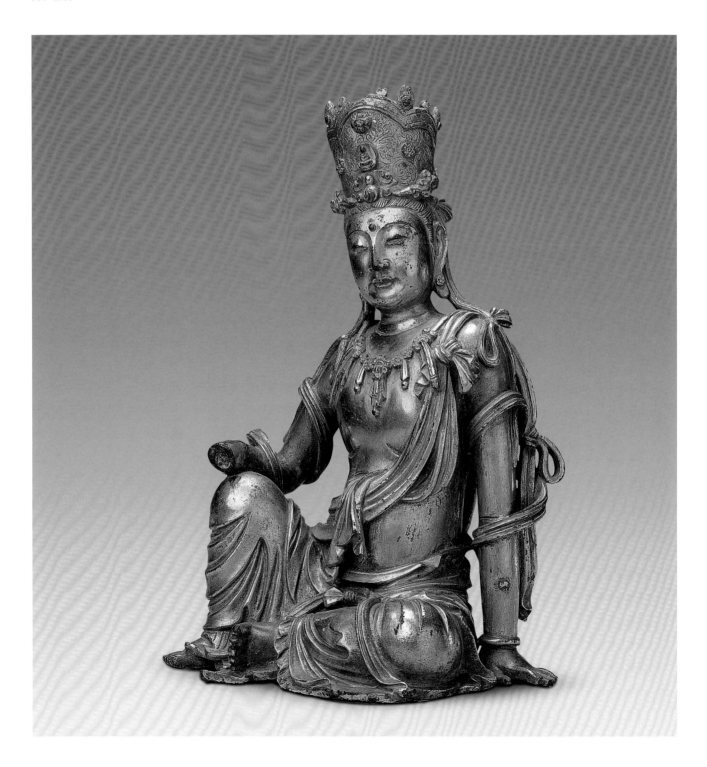

186

銅鎏金菩薩坐像
遼
高13.2厘米

**Gilt copper seated Avalokitesvara
Bodhisattva**

Liao Dynasty
Height: 13.2cm

菩薩面相慈悲，高挽髮髻，戴寶冠，寶繒順肩下垂近座。身搭寬大披帛，袒胸掛瓔珞，胸部肌肉發達，下身裹裳，跣足。左舒坐於雙層仰蓮座上，左腳踏蓮台。下為圓形束腰台座，束腰開光呈鏤空狀。

此造像鎏金保持完好，做工精良，是難得的佳品。其髮型冠式、發達的胸肌以及蓮座和開光鏤空台座等都屬於遼代佛像的典型式樣。

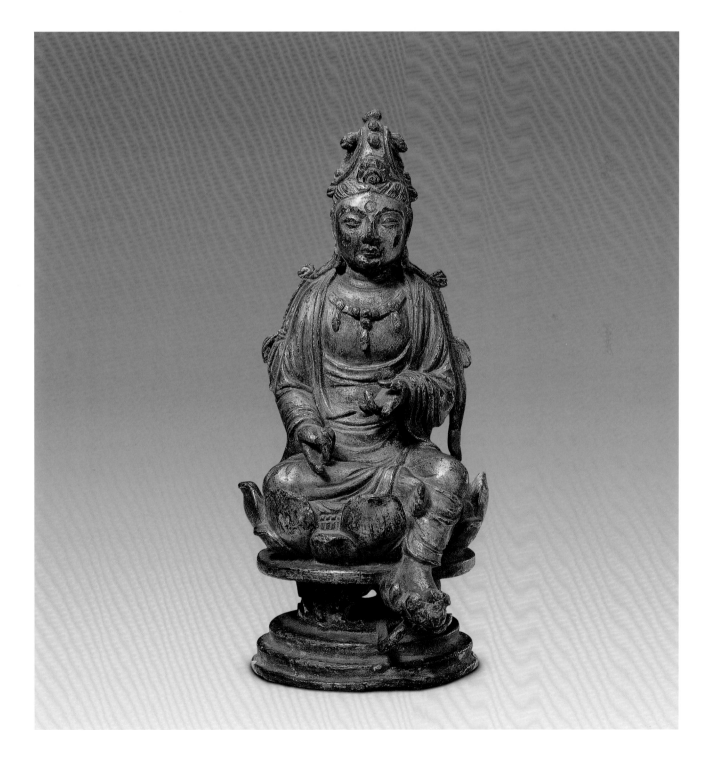

187

紫金庵泥塑羅漢像
南宋
高29厘米

Clay sculpture of Arhat in Zijin Nunnery
Southern Song Dynasty
Height: 29cm

羅漢慈眉善目，面露微笑。長髮自腦後下垂披肩，身穿右衽長衣，腳穿芒鞋，斜倚於山形座上，神態自然。

此像通體飾彩泥金，原存江蘇吳縣紫金庵。紫金庵現存高約1.5米的十六羅漢，相傳為南宋民間雕塑名手雷潮夫婦所作。這件作品的時代與之接近，又同出一寺，很可能為寺院羅漢造像的小樣，是現存宋代雕塑的珍貴資料。

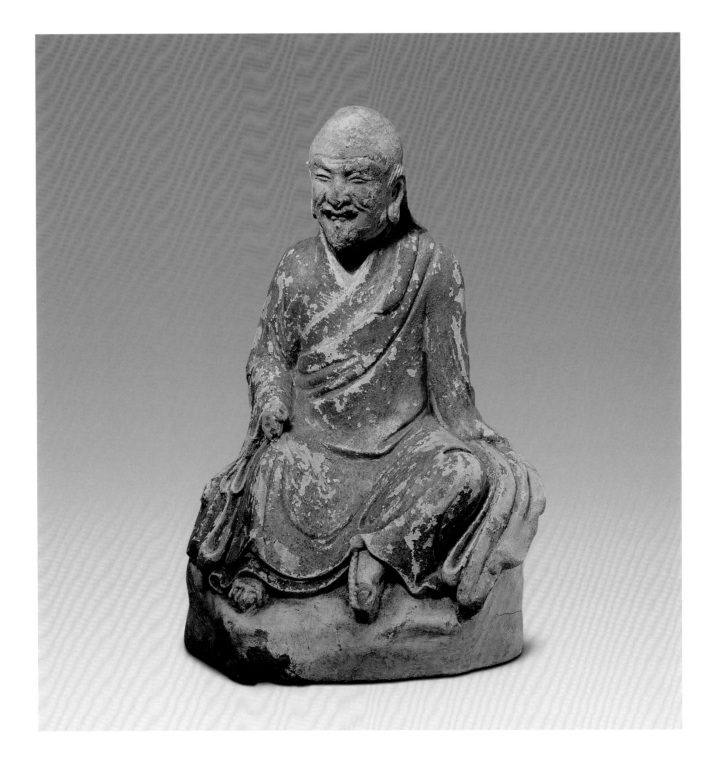

188

紫金庵泥塑羅漢像
南宋
高31厘米

Clay sculpture of Arhat in Zijin Nunnery
Southern Song Dynasty
Height: 31cm

羅漢面露溫和慈祥之態，着袈裟，袒胸，交腳坐於山形座上。

此像通體飾彩泥金，原存江蘇吳縣紫金庵，是現存宋代雕塑的珍貴資料。

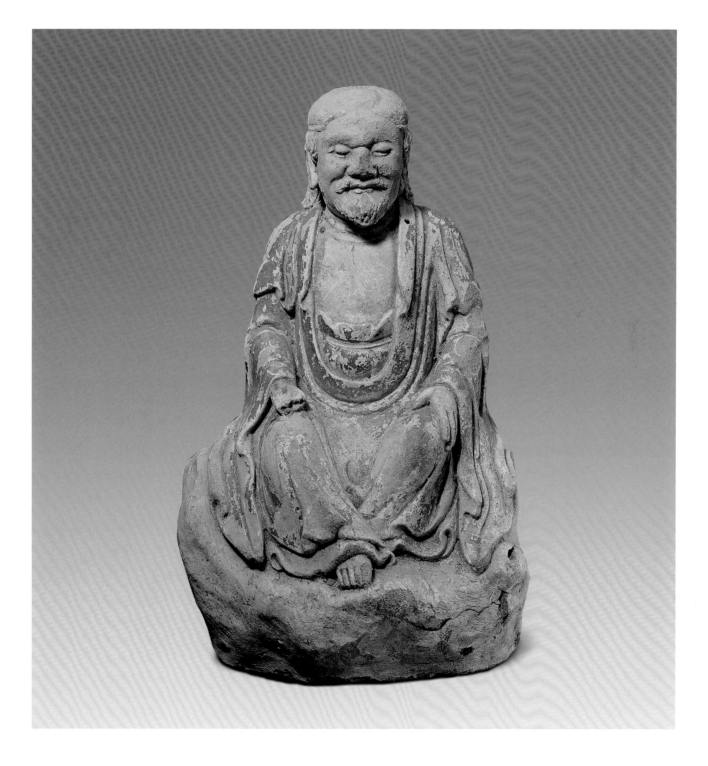

銅鎏金阿彌陀佛坐像
大理國
高23.5厘米

Gilt copper seated Amitabha

Dali Kingdom
Height: 23.5cm

阿彌陀佛五官端莊，雙目微睜。着袒右式袈裟，結跏趺坐。其雙手相疊，手心向上，拇指與食指結成環狀相對，為阿彌陀佛九品印中的上品上生印，標明此為阿彌陀佛像。

此佛像整體端莊大方，胎體薄而均勻。阿彌陀佛亦稱無量壽佛、無量光佛、接引佛，為五方佛之一，西方極樂世界的教主。據説人要是稱唸其名號，死後即可往生極樂世界，在民間信仰極廣，常與釋迦、藥師並稱為"三尊"。

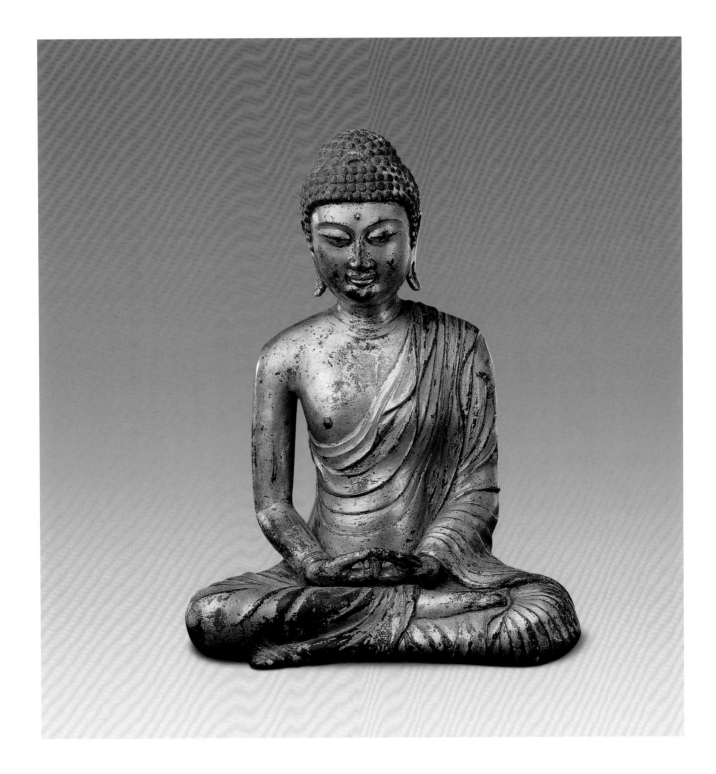

190

朱碧山銀槎杯

元

通高18厘米　長20厘米

清宮舊藏

Silver raft made by Zhu Bishan
Yuan Dynasty
Overall height: 18cm　Length: 20cm
Qing Court collection

槎身作老樹枝丫之狀，一端腹空，一老者安坐槎上，左手扶槎，右手持書卷，專心研讀。口下刻元代學者杜本題句：「貯玉液兮自暢，泛銀漢兮凌虛」。腹下刻「百杯狂李白，一醉老劉伶。知得酒中趣，方留世上名。」槎尾刻「龍槎」，尾後刻作者題句，並篆書方章「華玉」。

銀杯為飲酒器，製成仙人乘槎之形，頗為罕見。此杯工藝極為精湛複雜，融合了澆鑄、焊接、雕刻等多種技法製作而成，堪稱國寶。朱華玉，字碧山，浙江嘉興人，元代著名匠師，以善製銀器揚名海內。其作品傳世者極少，此件為代表作。

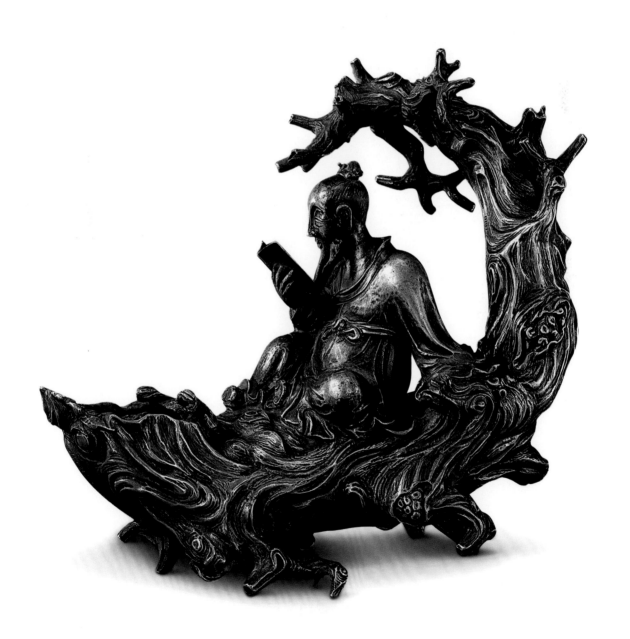

《朱碧山銀槎》銘文拓片

貯玉液兮自暢，
泛銀漢兮凌虛。
杜本題

至正乙酉渭塘朱　　　華玉
碧山造於東吳長
堂中子孫保之

龍槎

百杯狂李白
一醉老劉伶
知得酒中趣
方留世上名

191

周府造銅鎏金佛坐像
明洪武
高5.7厘米

Gilt copper seated Buddha made by the palace of Zhou Prince

Hongwu period, Ming Dynasty
Height: 5.7cm

釋迦螺髻，法相莊嚴，着袈裟，雙手分別施禪定和觸地印，結跏趺坐於蓮台上。蓮台下為六角束腰須彌座，上刻發願文："周府欲報四恩，命工鑄造佛相，一樣五千四十八尊，俱用黃金鍍之，所以廣陳供養，崇敬如來，吉祥如意者，洪武丙子四月吉日施。"丙子為明太祖洪武二十九年，即公元1396年。

周府可能是周王府簡稱，朱元璋第五子朱橚初封吳王，洪武十一年改封周王，後因故幾度廢立，被禁錮於南京，成祖入南京後，復爵。洪熙元年薨。

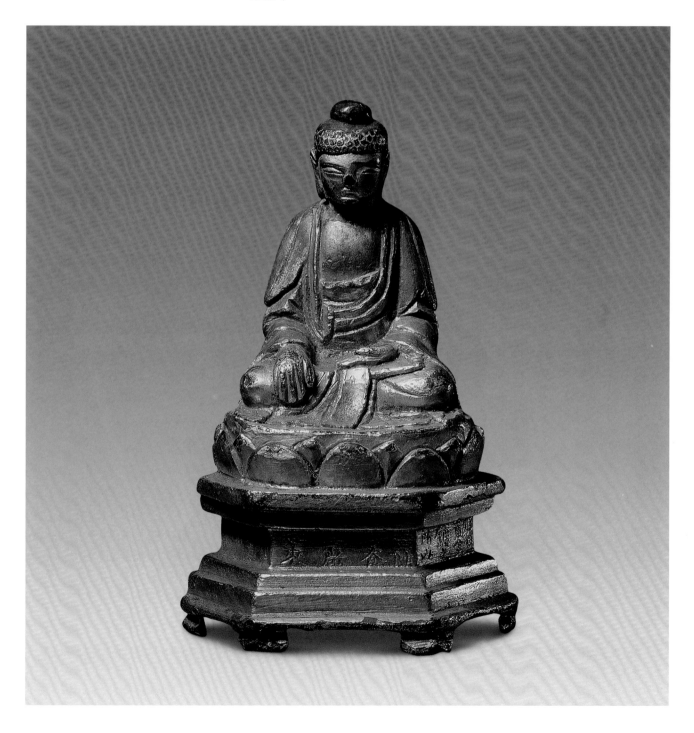

高義造銅鎏金地藏菩薩坐像
明正統
高21厘米

**Copper seated ksitigarbha made by Gao
Yi**

Zhengtong period, Ming Dynasty
Height: 21cm

地藏菩薩現沙門形，着交領袈裟。左手置於膝，掌心托一寶珠，右手抬起握拳（手中應持有錫杖，已失），結跏趺坐於束腰岩石形狀台座上。座前下方伏臥一小獸。座後下方刻有"大明正統九年歲次甲子，造佛人高義"發願文。正統為明英宗朱祁鎮年號，九年即公元1444年。

地藏菩薩係中國佛教四大菩薩之一，道場在九華山，其在釋迦圓寂、彌勒未生之前，發誓盡度六道眾生。地藏菩薩像見諸於隋末唐初之際，唐、五代、宋時較為繁盛，至明清時期地藏菩薩信仰在民間廣為流行。

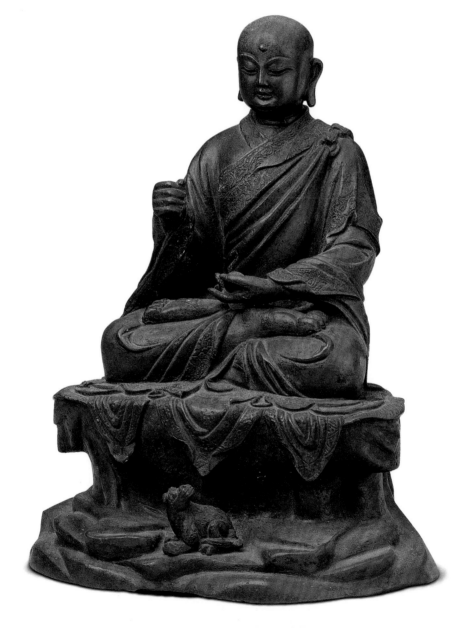

193

琉璃釉陶羅漢坐像
明成化
高121厘米

Enameled pottery seated Arhat
Chenghua period, Ming Dynasty
Height: 121cm

羅漢平頂，寬額頭，低目而視，高鼻
梁，大耳垂，嘴角內收，表情平和。
身穿二層交領右衽衣，外層綠色，寬
袖，鑲嵌花邊；內層黃色，窄袖。外
披黃色袈裟，其右上角繫一圓環，結
帶與背後相連。雙手施印，結跏趺坐
於岩座上。座後書寫"功德施主楊□
同□張氏，化主道□，匠人劉□。成
化二十一年十月初一日"。成化為明
憲宗朱見深年號，二十一年即公元
1485年。

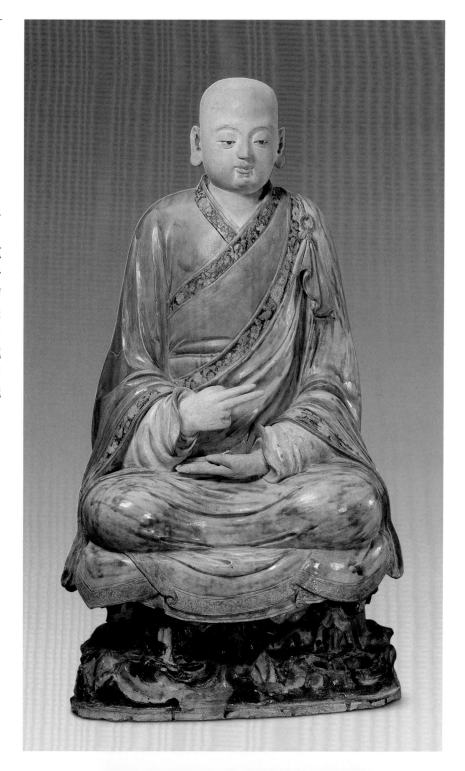

194

德化窰達摩立像
明
高43厘米
清宮舊藏

Porcelain standing Bodhidharma, Dehua ware

Ming Dynasty
Height: 43cm
Qing Court collection

達摩光頭赤足，雙目圓睜，凝視下方，大耳垂肩。鬢眉鬚髮皆呈捲曲狀。身披袈裟，拱手跣足踏浪而行。身後刻"何朝宗印"款。

此像塑造細膩，雕工繁複，堪稱德化窰的精品傑作。德化窰分佈於福建省德化縣境內，故名。創燒於宋，盛於明，所產白瓷聲名遠播，為全國之冠。達摩為南天竺僧人，南朝末年渡海來到中國，開創佛教禪宗一脈，被譽為禪宗祖師。何朝宗為嘉靖、萬曆年間名匠，尤以製作觀音、達摩等佛像見長。

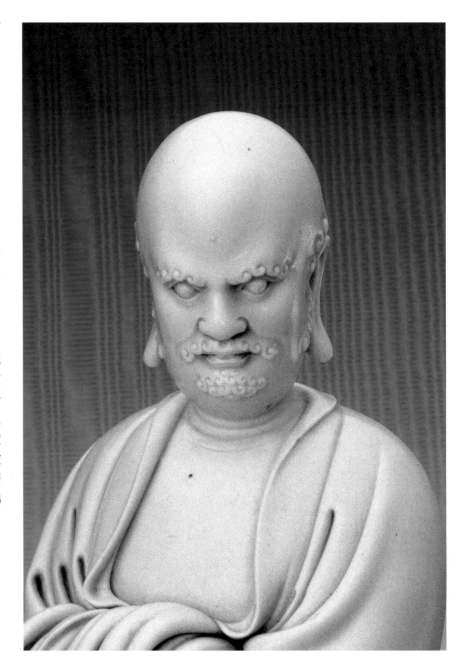

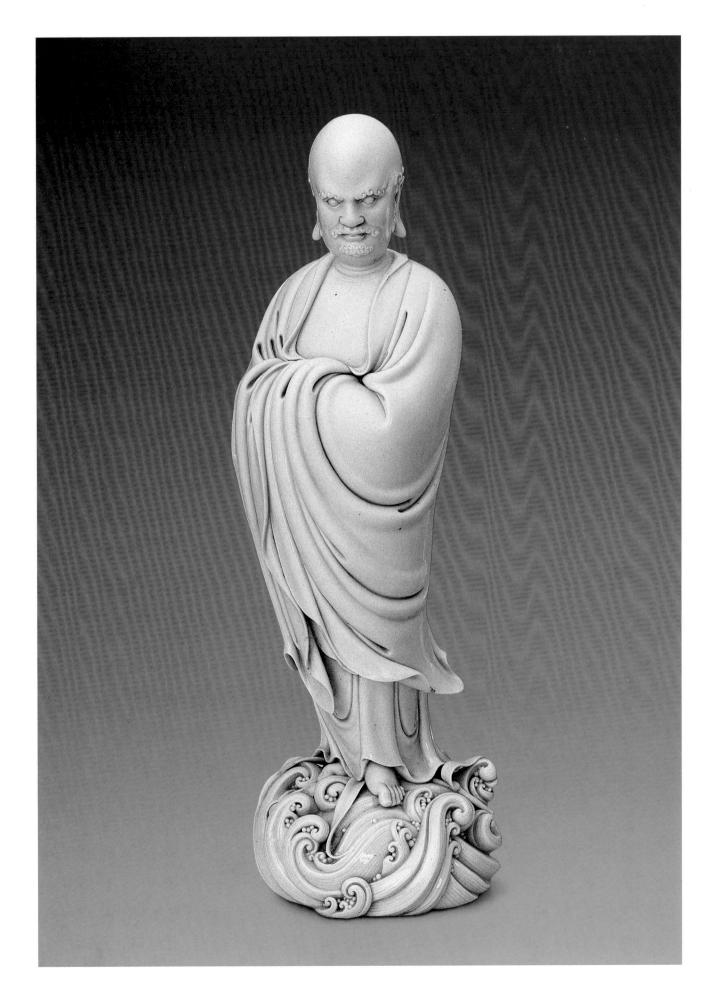

195

德化窰觀音坐像
明
高28厘米
清宮舊藏

Porcelain seated Avalokitesvara, Dehua ware
Ming Dynasty
Height: 28cm
Qing Court collection

觀音髮髻高挽，雙目微合，俯首垂耳，面相慈祥。頭披羽巾，身穿長衫，開胸露出串珠靈芝佩飾，雙手扶膝，一足外露，一足盤曲，坐於蒲團之上。身後陽文葫蘆形內篆書"何朝宗"款。

此像塑造精美，工藝高超，造型逼真傳神，衣紋垂拂自然，是德化窰的珍品之作。

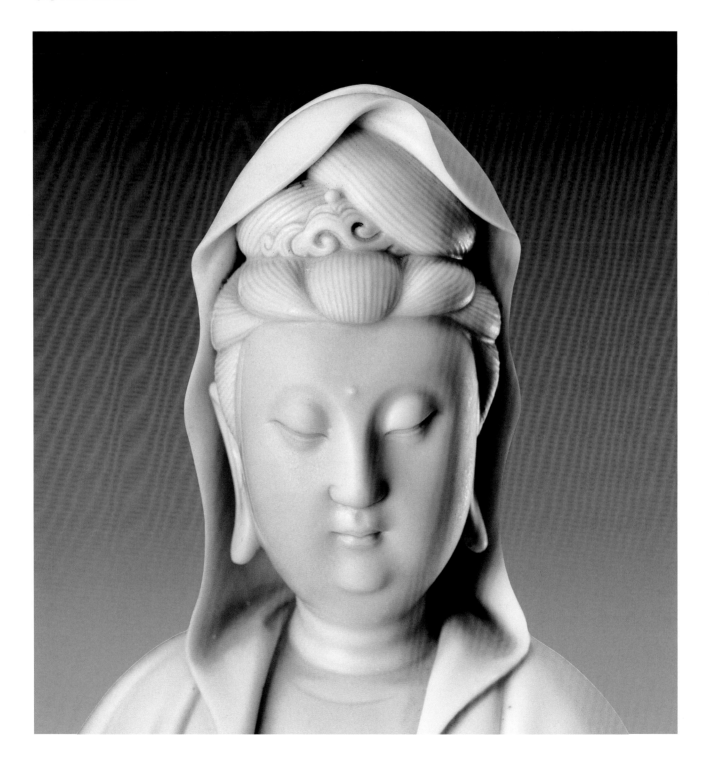

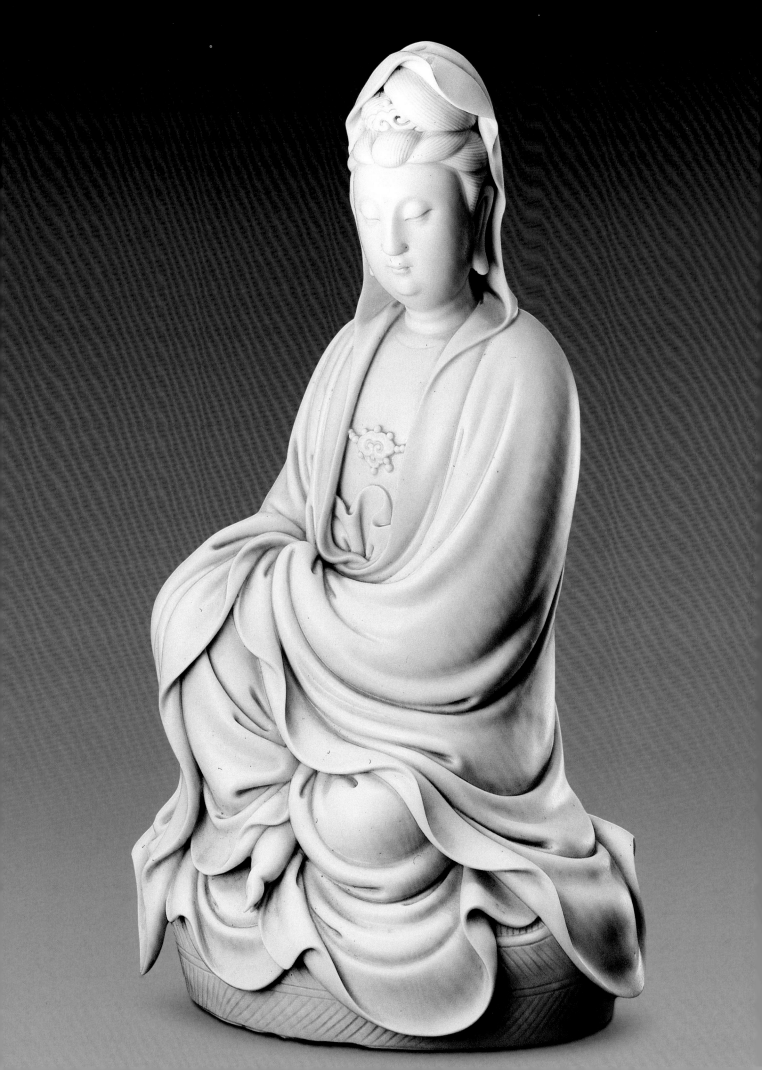

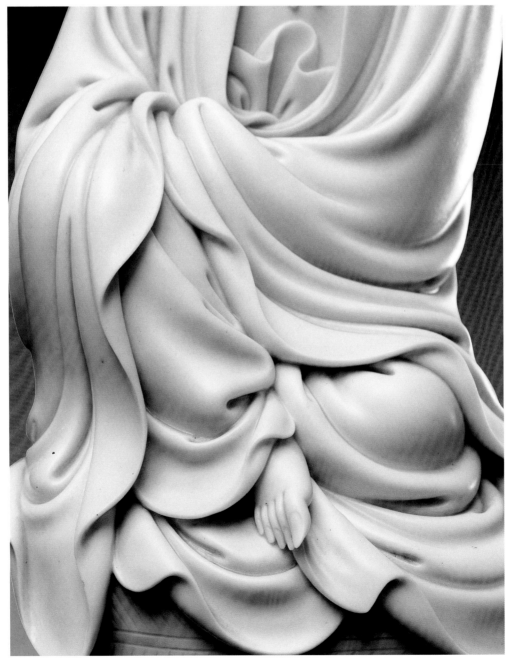

196

德化窰鶴鹿老人像
明
高29厘米
清宮舊藏

Porcelain old man, crane and deer, Dehua ware

Ming Dynasty
Height: 29cm
Qing Court collection

老人閉目微笑，頭束髮髻，身披大袍，露出嶙峋瘦骨，右手持經卷，抱臂倚靠如意式憑几而坐，給人以仙風道骨之感。身下為洞石，石右側立一仙鶴，左側臥一鹿。像背面葫蘆形標記內有"何朝宗"名款。

此像雕工細膩繁複，工藝精湛，人物造型及裝飾充滿道教色彩，為同時期德化窰所產的珍品之一。

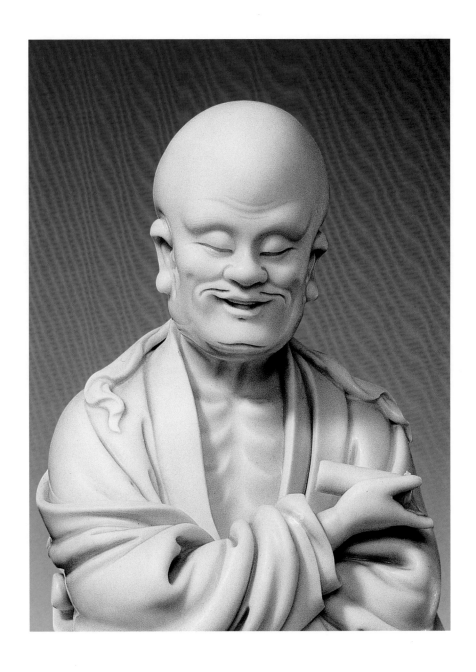

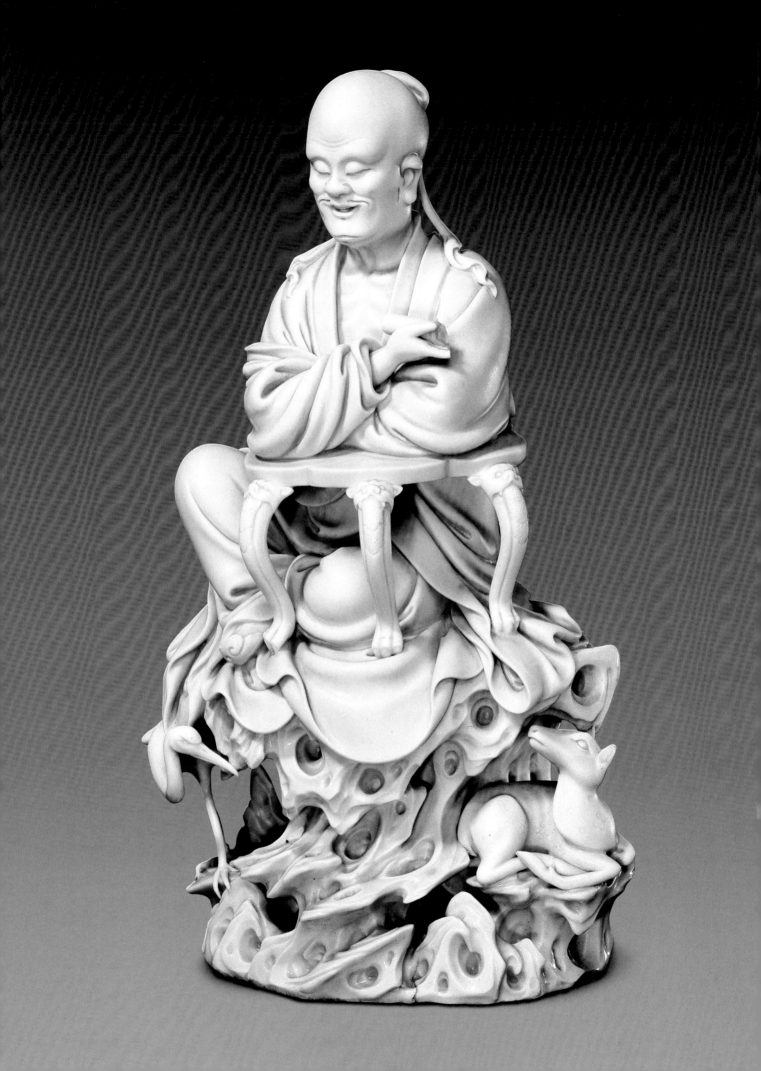

197

銅羅漢坐像
明
高17.5厘米

Copper seated Arhat

Ming Dynasty
Height: 17.5cm

羅漢頭向左下方低垂，臉部棱角分明，大耳垂輪。身穿寬袖長衫，瘦骨嶙峋，右手扶膝，左手拄地而坐。

此羅漢雕刻手法準確細膩，為明晚期的塑像佳作。

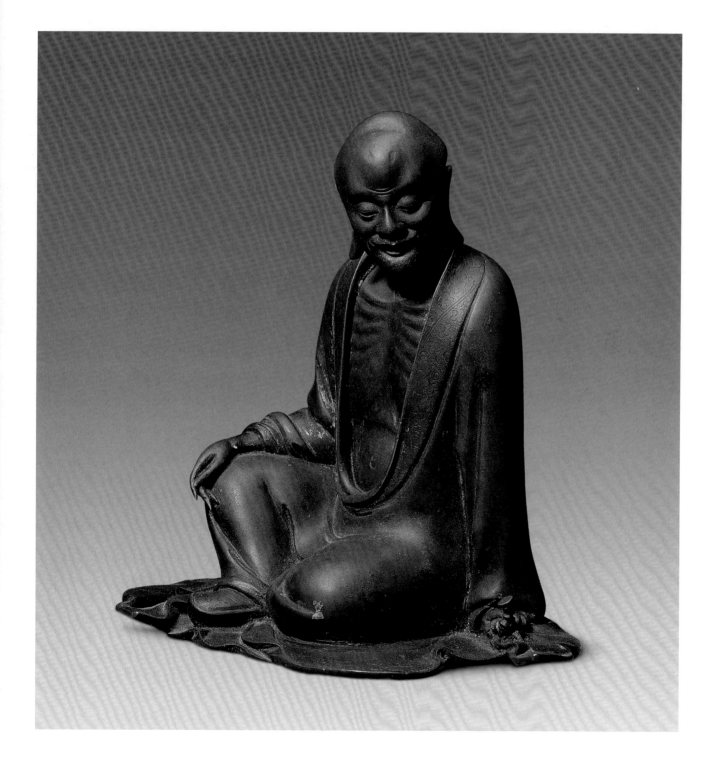

198

銅羅漢坐像
明
高19厘米
清宮舊藏

Copper seated Arhat
Ming Dynasty
Height: 19cm
Qing Court collection

羅漢螺髮，頂部光素突起，雙眼微閉下垂，似在凝神靜思。嘴角內收，頷下虯髯，飽經風霜的面龐呈現道道皺紋。袒露上身，筋骨畢現，雙手扶左膝，右腿盤曲席地而坐。

整個雕像表現出的是一位尊者形象，作品雖然突顯身體的肋骨和青筋，顯得瘦骨嶙峋，但絲毫沒有體虛病弱之態，卻給人以如蒼松樹幹般堅強挺拔之感。

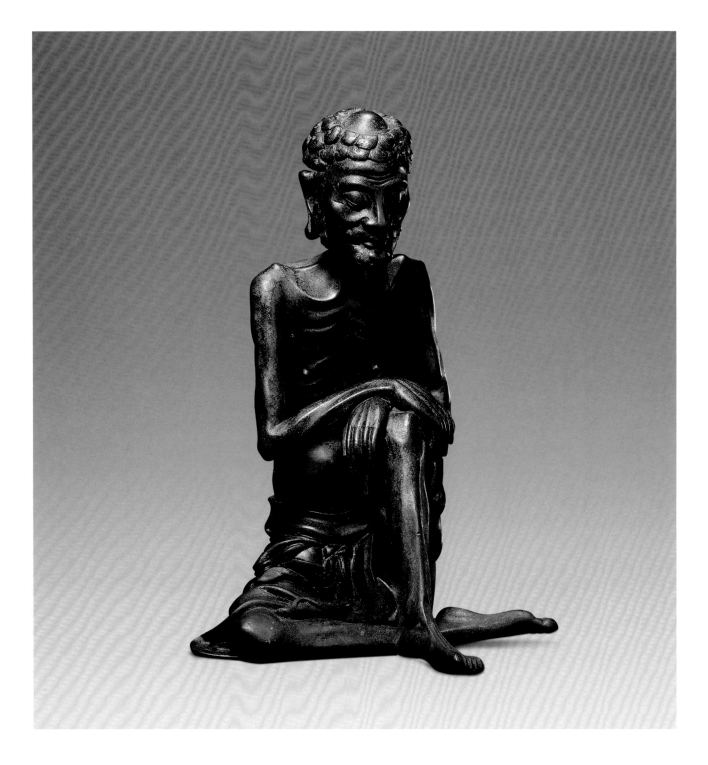

"石叟"款銅觀音坐像

明
高14.6厘米
清宮舊藏

Copper seated Avalokitesvara with inscription "Shi Sou"

Ming Dynasty
Height: 14.6cm
Qing Court collection

觀音直鼻，小口，目光慈祥，雙手置於胸前，身倚經箱而坐，顯得莊重嫻雅。衣紋隨形體處理，簡潔流暢，手、足、髮刻畫得細緻入微，衣飾嵌銀絲，背用銀絲嵌"石叟"款，體兼篆隸。

石叟為明晚期鑄銅名匠，生卒年不詳。其造像作品對美的追求遠遠超出了供奉崇拜之實用需求，特別是對人物神韻的刻畫，更非普通工匠所能企及。其造像所用銅料係經過反覆冶煉、剔除各種雜質而成，從而更增強了作品的藝術表現力。

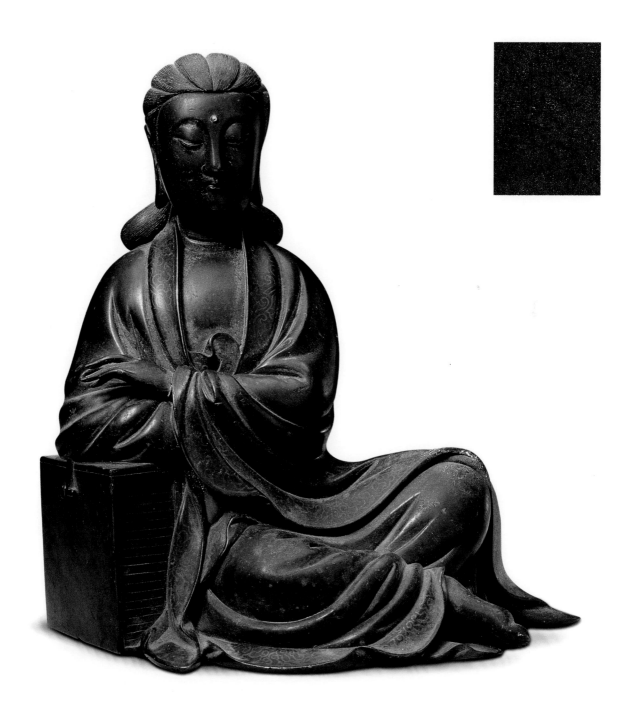

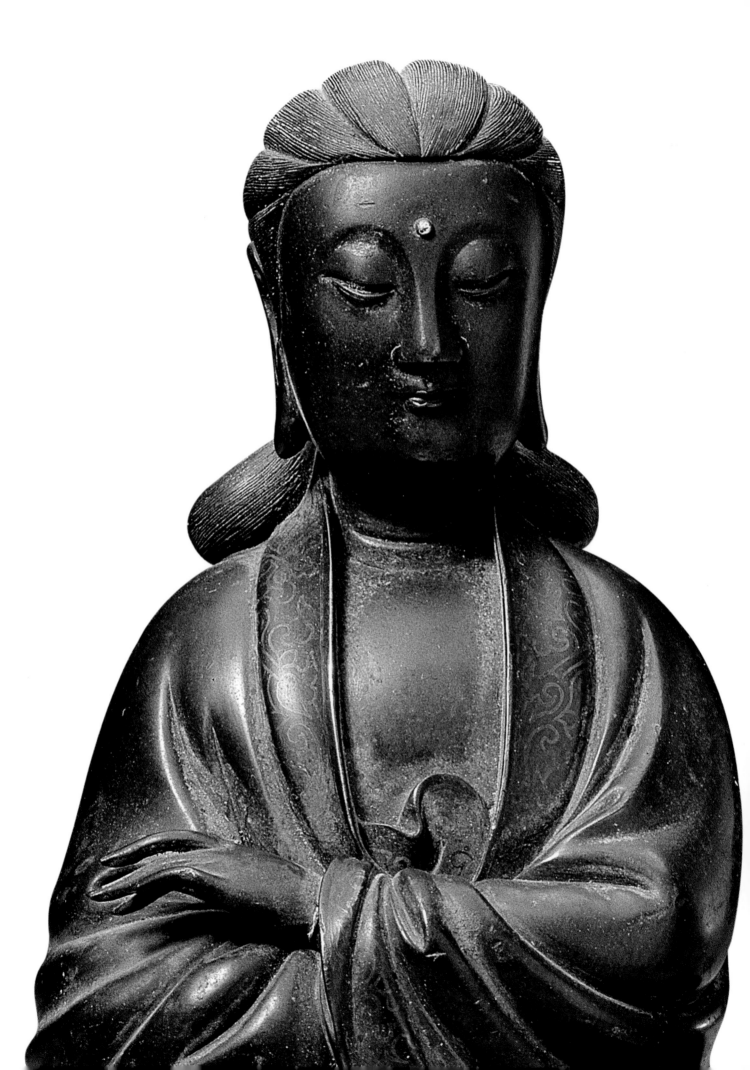

200

銅鎏金無量壽佛坐像
清乾隆
高20.5厘米
清宮舊藏

Gilt copper seated Amitāyus
Qianlong period, Qing Dynasty
Height: 20.5cm
Qing Court collection

無量壽佛戴寶冠，面泥金，胸飾瓔
珞，臂飾寶釧，着袒右肩衣，衣飾下
垂，雙手托瓶（寶瓶已失），結跏趺
坐。背光呈葫蘆狀，外飾火焰紋，中
央透空。底座外侈，四角飾變形蓮花
紋，正中鏨刻"大清乾隆庚戌年敬造"
款，像身繫有黃籤，上書"覽利益紫
金刺瑪無量壽佛，五十五年四月十五
日收，造辦處呈"。

此像鑄造於乾隆五十五年（1790），係
造辦處為乾隆八十大壽而造。乾隆時
期，鑄造佛像甚多，提及具體年款的
以"庚寅"、"庚子"、"庚戌"為多，
這是因為乾隆皇帝生於康熙五十年八
月十三日，農曆為辛卯年，按中國傳
統計歲法，則"庚寅"、"庚子"、"庚
戌"年分別是乾隆六十、七十、八十
的"整壽"。每逢這些年份，必定要舉
行一系列慶祝活動，而進獻無量壽
佛，祝乾隆長壽是慶祝活動中必不可
少的內容。

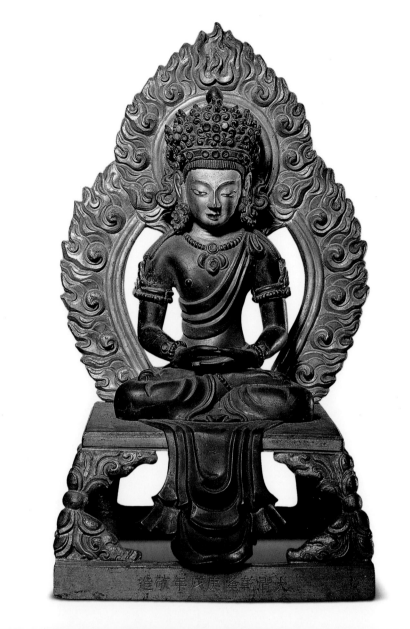

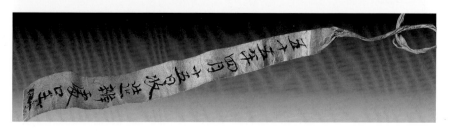

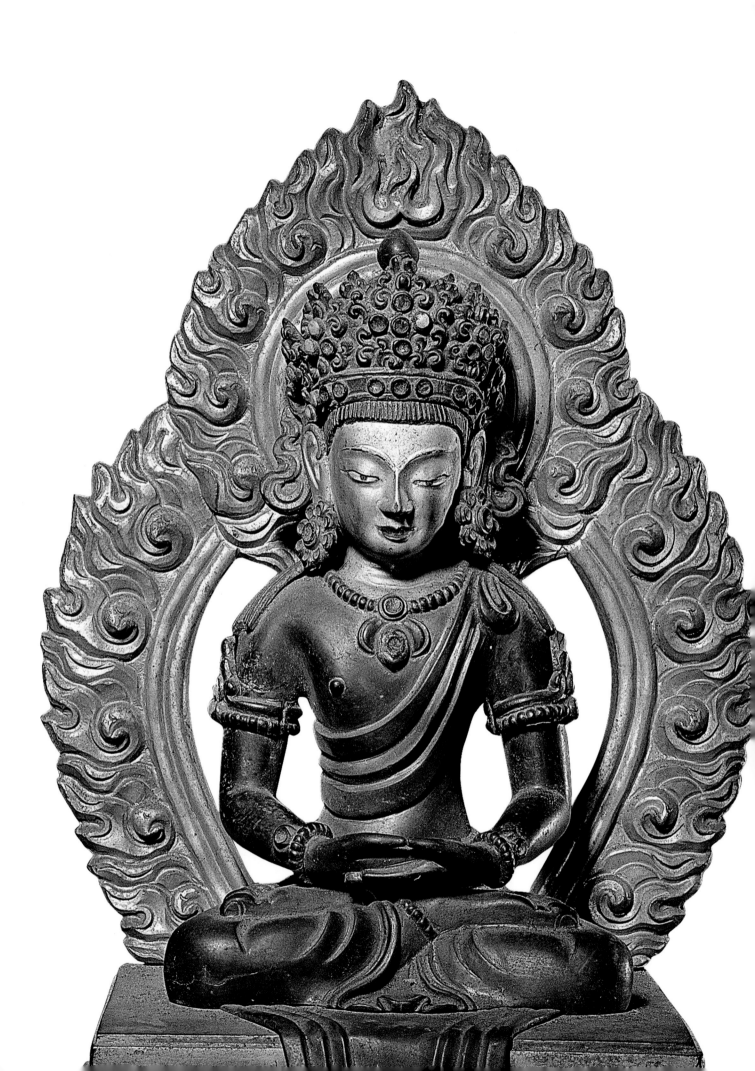

201

銅鎏金十一面觀音立像
清乾隆
高20.2厘米
清宮舊藏

**Gilt copper standing eleven-faced
Avalokitesvara**

Qianlong period, Qing Dynasty
Height: 20.2cm
Qing Court collection

觀音共十一面八臂，頂為佛面，次為
憤怒相，餘皆修眉細目，清雅靜穆，
雙耳垂璫。胸前二臂合十，左右六臂
或持弓箭、蓮花、法輪、淨瓶等法
器，或施印。上身袒露，肩披帛帶，
胸飾瓔珞，腕、臂、足飾寶釧。下着
長裙，裙分內外兩層，裙褶自然摺
疊，裙邊裝飾圖案。赤足立於覆蓮圓
座上，座底為十字交杵紋。

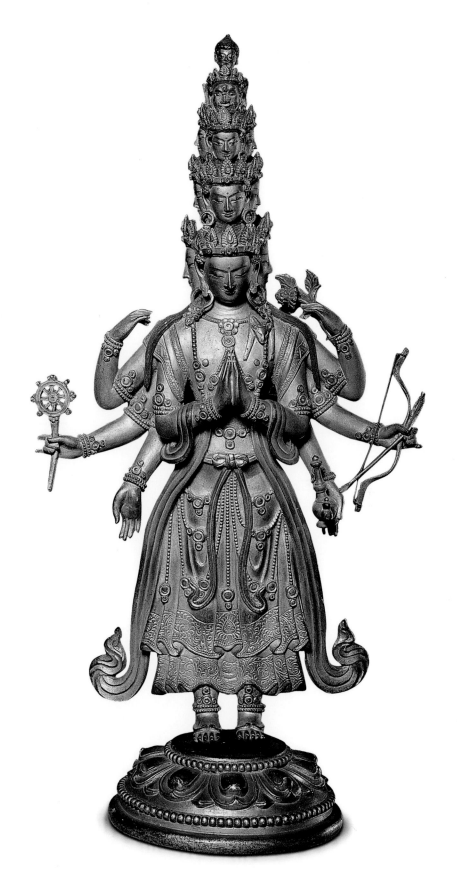

202

德化窰送子觀音像
清
高32.5厘米

**Porcelain Avalokitesvara holding a baby
to her bosom, Dehua ware**
Qing Dynasty
Height: 32.5cm

觀音束螺式髮髻，雙目微閉，慈祥莊
重。身披斗篷式袈裟，內襯長裙。胸
前飾瓔珞，手腕佩戴玉鐲，懷抱嬰
兒，左舒坐於磐石之上，背後放置經
函。嬰兒立姿，偏首，左手執元寶，
右手抬起，掌心外偏，作與人狀（滿
願狀）。觀音像左右原應有淨瓶、神
鳥、善財童子等，均已遺失。

此像瓷釉光潔，乳白中泛起微青，造
型生動，線條流暢，極具時代特色。
送子觀音題材的造像在北宋時即已有
之，明清時期大量出現。《妙法蓮華
經·觀世音普門品》云："若有女人，
設欲求男，禮拜供養觀世音菩薩，便
生福德智慧之男；設欲求女，便生端
正有相之女。"送子觀音像即典出於
此。

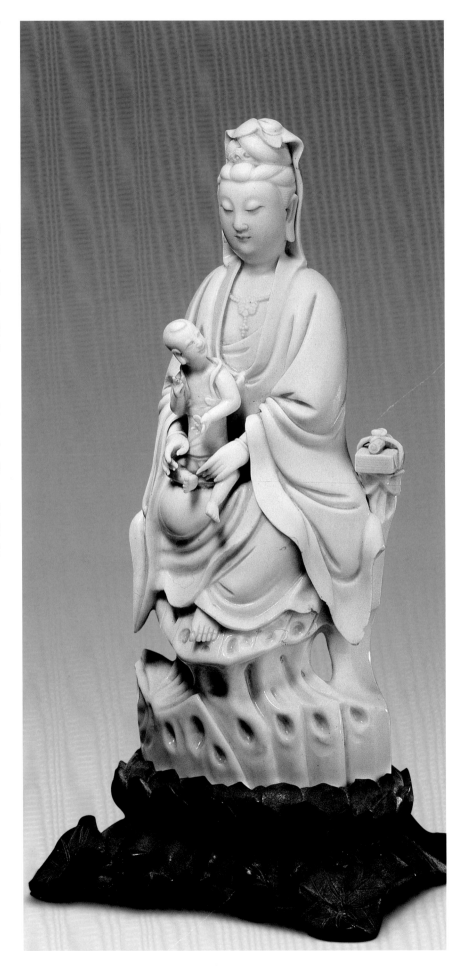

203

"玉璇"款壽山石羅漢像
清
高7厘米

Shoushan stone Arhat with the mark "Yu Xuan"

Qing Dynasty
Height: 7cm

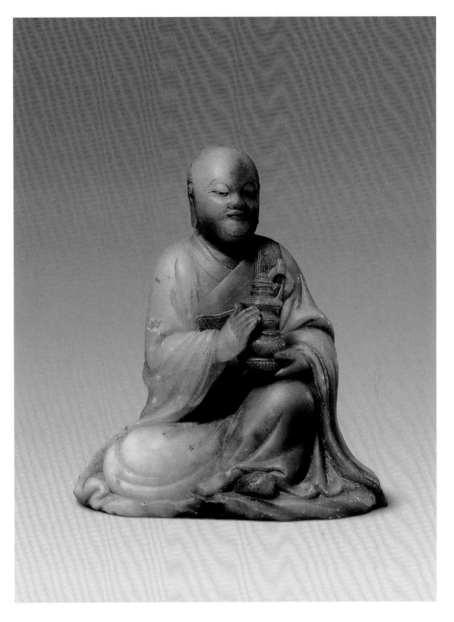

羅漢低眉，雙目微睜，神態安詳。內著交領衣，外披袈裟，雙手捧寶塔，席地而坐。像背鑴"玉璇"款。

此像雕刻工藝精湛，為清代雕刻名家楊玉璇的代表作品。楊玉璇，又名楊璣、楊璇，清前期壽山石雕名匠。原籍福建漳浦，客居福州。曾做過內府御工，擅長雕刻人物、獸鈕，對後世石雕工藝有很大影響。壽山石是中國傳統的"四大印石"之一。因主要產於福建福州壽山村，故名，約有一百多個品種。

204

"尚均"款田黃石布袋和尚像

清

高5.5厘米

Tianhuang stone Big-Bag Mendicant with the mark "Shang Jun"

Qing Dynasty

Height: 5.5cm

布袋和尚慈眉善目，笑口大開，着袈裟，袒胸露腹，斜倚於布袋而臥。其造型應取自唐明州奉化縣契此和尚形像。像背鐫隸書"尚均"二字。

此像用田黃石雕刻而成，刀法簡潔明快，人物神情畢現。據傳，唐末五代時僧人契此"言語無恒，寢臥隨處，常以杖荷布囊入廛肆。……曾於雪中臥而身上無雪，人以此奇之。有偈云：'彌勒真彌勒，時人皆不識'等句"。故後來民間常將契此形象當作彌勒供養。

尚均，名周彬，清前期石雕名家，福建漳州人。擅長製印鈕，旁涉人物、花卉、山水等，作品深受時人稱譽。田黃石是壽山石系中的瑰寶，素有"萬石中之王"尊號，其色澤溫潤可愛，肌理細密，主要產自福建蒲田、壽山等地，常用於雕刻器物。

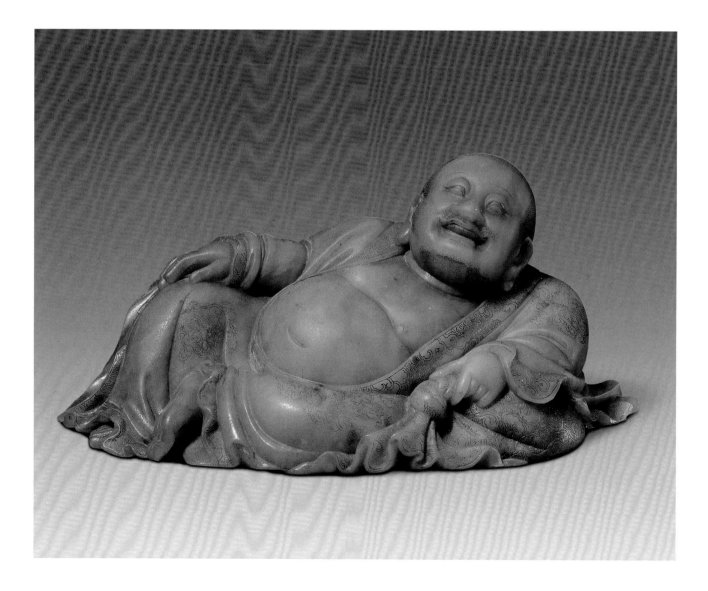

205

金漆木雕觀音坐像
清
高22厘米
清宮舊藏

Wood-carved seated Avalokitesvara in
golden lacquer

Qing Dynasty
Height: 22cm
Qing Court collection

觀音頭束高髮髻，面龐豐滿，眉清目
秀，神態怡然。身披觀音兜，祖胸，
飾瓔珞。下着裙，高裙腰，衣襬覆

地。左手撫地，右臂自然置於膝上，
持珊瑚珠一串。跣足而坐。

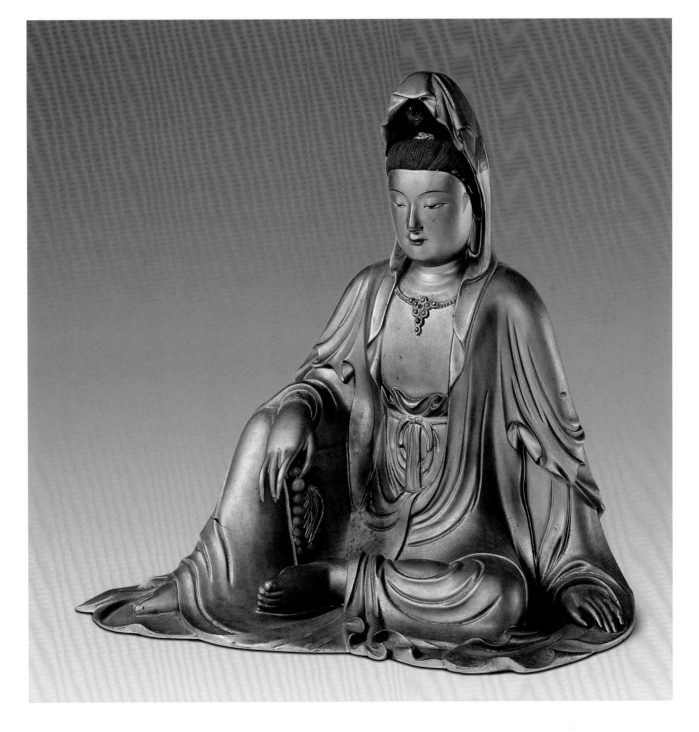

206

泥塑雍正皇帝像
清
高32厘米
清宮舊藏

Clay sculpture of Emperor Yongzheng
Qing Dynasty
Height: 32cm
Qing Court collection

雍正長眉，細目，高顴骨，微鬚。戴纓帽，紅絨結頂。內穿馬蹄袖長袍，外罩石青色雲紋對襟長衫。手持如意，端坐於檀香木圈椅之上。

此像原本供奉於壽皇殿內，與雍正畫像放在一起，壽皇殿是清代帝王敬奉祖先圖像的宮殿。從此塑像容貌、服飾、工藝及存放地點來看，當為寫實之作。

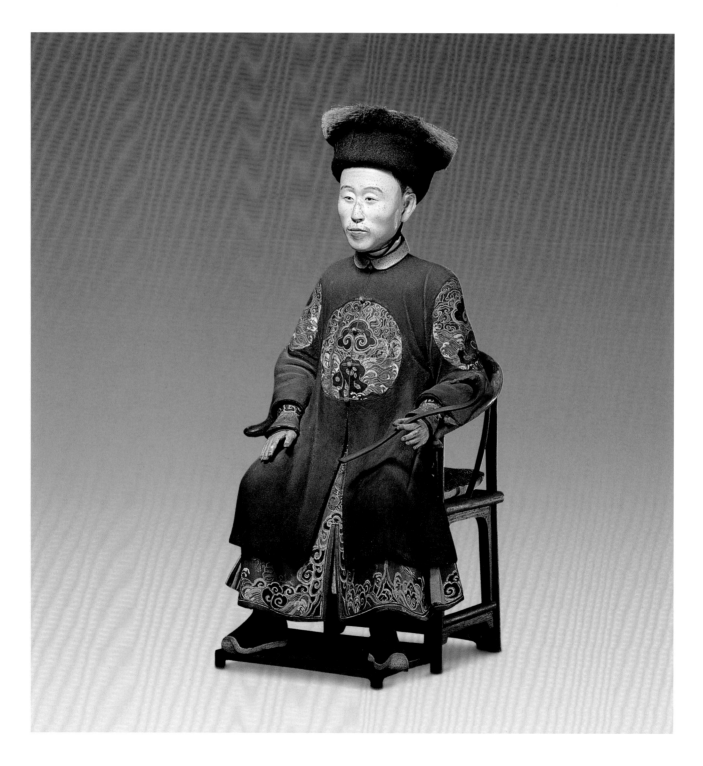

207

泥人張持花仕女像
清晚期
高36厘米
清宮舊藏

Clay sculpture of lady holding a bunch of
flowers in her hand
Late Qing Dynasty
Height: 36cm
Qing Court collection

仕女眉清目秀，端莊賢淑。頭髮於腦
後挽成雙髻，雙髻兩側插飾簪花。上
身穿交領寬袖長衫，帛帶繞肩，飄垂
於下。下身穿裙，裙襬飄逸覆足。右
手持花，左手下垂，身姿亭亭玉立。

此像人物造型生動，衣飾色彩鮮艷，
是天津泥人張較有代表性的人物塑
像。張長林（1826—1906），字明山，
河北欒縣人，後定居天津，被時人稱
為"泥人張"，其子孫亦繼承祖業，成
為中國泥塑手藝之代表。

圖58 薌他君石柱

錄文：東郡厥縣東阿西鄉常吉里薌他君石祠堂。永興二年七月戊辰朔廿七日甲午，孤子薌無患、弟奉宗頓首。家父主吏，年九十，歲時加寅五月中，卒得病，飯食衰少，遂至掩忽不起；母年八十六，歲移在卯，九月十九日被病，卜問奏解不為有差，其月廿一日況忽不瘉。旬年二親蚤去明世，棄離子孫，往而不返。帝王有終，不可追還，內外子孫，且至百人，抱持啼呼，不可奈何。惟主吏夙性忠孝，少失父母，喪服如禮，修身仕宦，縣諸曹、市掾、主簿、廷掾、功曹、召府，更離元二，雍養孤寡，皆得相振。濁教兒子書記，以次仕學。大子伯南，結僮在郡，無為功曹書佐。殷在門閣上計，守臨邑尉，監莒案，獄賊決史，還縣廷掾、功曹、主薄、為郡縣所歸。坐席未竟，年西卌二不幸蚤終，不卒子道。嗚呼悲哉，主吏早失賢子。無患、奉宗，克念父母之恩，思念忉怛悲楚之情，兄弟暴露在家，不辟晨夏，負圖成墓，列種松柏，起立石祠堂，冀二親魂靈有所依止。歲臘拜賀，子孫懽喜。堂雖小，經日甚久，取石南山，更逾二年，迄今成已。使師操篆，山陽瑕丘榮保，畫師高平代盛、邵強生等十餘人。段錢二萬五千。朝莫侍師，不敢失懽心，天恩不謝，父母恩不報。兄弟共處甚於親在，財力小堂，示有子道，差於路食。唯觀者諸君，願勿販傷，壽得萬年，家富昌。此上人馬，皆食大倉。

圖59 朝侯小子碑

錄文：□朝侯之小子也，□□□□□□□履參，學兼游夏，服勤體□，□儉而度。一介學中大主，晨以被抱，為童冠講，遠近稱僚。贈送禮賻五百萬以上，君皆不受竭不見。雖二連居喪，孟獻加等，無以踰焉。行以君為首郡，請署主簿、督郵、五官掾。否好不廢過，憎知其善，每休歸，在家匿廉。除郎中、拜謁者，以能名為光祿所上。討奸雄，除其蟊賊，曜德戢兵，怕然無為。□卜葬含憂，憔顇精傷，神越終歾之日聲，形銷氣盡，遂以毀滅。英彥惜，痛老小，死而不朽，當在祀典者矣。故表斯碑以□之真。辭賻：距贈高志，凌雲烝烝；其孝頑凶，哀動穹旻；脈並氣結，以隕厥身。

圖60 漢池陽令張君碑

錄文：（殘）西鄉侯之兄冀州刺史之孝也蓋張仲興周室 /（殘）纘乃祖服體明性哲寬裕博敏孝友恭順着於 /（殘）之咸位南面競德國家猶昔八虞文王是咨世 /（殘）書悅樂古今兄通聲稱爰發牧守旌招歷主簿 /（殘）理左右□宜器有特達計拜郎中除茂陵侯 /（殘）唱實和為俗所仇君恥侉比慍於羣小換序 /（殘）復換征羌崇保障之治違勿戔之化開義遏 /（殘）罰折中戶四既盈禮樂斂如帝簡其奉遷池 /（殘）雖姜公樹跡藿檀流稱步驟逾否君參其中 /（殘）養皓以道自終君秋 /（殘）光國之名歾宜見錄 /（殘）追惟烈祖欽述高風 /（殘）辭侅自後共身禮而就 /（殘）頌其名當究王爵景命 /

圖63　曹真碑

錄文：（碑陽）（殘）之後陳氏有齊國當愍王時□宋並其（殘）／□基長以清慎為限交以親仁為上仕以忠（殘）／□騎矢石間豫侍坐公子將龢同生使少長有（殘）／□公使持節鎮西將軍遂牧我州張掖張進（殘）／羌胡詿之□□公張羅設罘陷之坑網□（殘）／公不能於是征公拜上軍大將軍擁（殘）／龤節鉞如故／（殘）蜀賊諸葛亮稱兵上邽公拜大將軍授（殘）／援於賊公斬其造意顯有忠義原有脅（殘）／□約立化柔嘉百姓恃戴若印陽春□（殘）／冬霜於陸議奮雷霆於未然屠賊亮於（殘）／行績家有注記豈我末臣所能備載□（殘）／兵如何勿旌一命而俯宋孔之敬（殘）／從俗以宝法不恣世以違憲寬（殘）／嗟悼羣寮哀酸賵之贈禮（殘）／冀今趙護大尉掾嚴武離州（殘）／岳登華岱鑽玄石示後嗣（殘）／為周輔東平峨峨作漢（殘）／毛杖鉞牧我陝西威同霜（殘）／爰立碑作頌萬載不刊（殘）／

（碑陰）□□□□□□□定皇甫□□忠／□□□□□□□□□□孚泰庚／□□□□□□□翊山泰伯謀／□□□□□□□□□季超／□□□□□□□珍仲儉／□□□□□□詳元衡／□□□□侯安定梁瑋稚才／□□□□□郎北地梁幾彥章／□□□□隴西彭釗士蒲／□□□□安定皇甫季雍／□□□尉北地謝述祖然／□□□□代公時／□□□□竺誼公達／□□□地傅均休平／□□□□騎都尉西鄉侯京兆張緝敬仲／□□□□司馬馮翊李翼國祐／□□農丞北地傅信子思／□□□□茂材北地傅芬蘭石／□□□將軍司馬安定席觀仲歷／□□□主簿中郎天水姜兆元龜／□□□將軍馮翊李先彥進／□□□□廣武亭侯南安隴孚山奉／□□□尉參戰事郎中京兆韓汜德修／□□領司金丞扶風韋髙巨文／□□前典虞令安定王嘉公惠／□民京兆趙審安偉／□民臨濟令扶風士孫秋鄉伯／□民鄩令隴西李溫士恭／□民永平令安定皇甫肇幼載／□民中□□□□□□州民中郎□□馬（殘）／州民中郎北地衛□（殘）／州民中郎京兆郭胤（殘）／州民中郎安定胡牧（殘）／州民中郎隴西幸□（殘）／州民秦國長史馮翊（殘）／州民護羌長史安定（殘）／州民西郡長史安定（殘）／州民下辨天水

趙（殘）／州民廣至長安定胡（殘）／州民修武長京兆郭凌（殘）／州民武安長京兆趙欽（殘）／州民玉門長京兆宋恢（殘）／州民小平農都尉安定（殘）／州民中郎曲沃農都尉京兆（殘）／州民中郎扶風姜濳公隱（殘）／州民中郎安定皇甫隆□（殘）／州民中郎馮翊王濟文雍（殘）／州民中郎京兆尹夏休和（殘）／州民中郎天水尹肇叔毂（殘）／州民中郎安定胡廣宣祖（殘）／州民中郎安定楊宗初伯（殘）／州民玉門侯京兆鄔靖幼（殘）／州民騎副督天水古成凱伯（殘）／州民雍州部從事天水梁□（殘）／州民雍州部從事安定皇甫（殘）／州民雍州部從事安定梁馥（殘）／州民雍州從事天水孫承季（殘）／州民雍州部從事京兆蕭儀公（殘）／州民雍州書佐安定□（殘）／

圖69　當利里社碑

錄文：（碑陽）□昔句龍能平周土知以為社列焉氏能□（殘）／為春祈秋薦葉降於萬莽聲垂於雅□且（殘）／宇於是社工朱闓只奉神祇訓咨辛孝（殘）／百靈靡□□□□□咸履俗思順□憑（殘）／芒太古悠悠□民樹以推哲經□彝（殘）／靈□□幽□□□人顒□庶□翼□四（殘）／峨峨崇基仰□□□□煙□□□（殘）／陽雀軒翼陰□□□□□隴□□虎□（殘）／□□祠主萬□□□□□□□（殘）／祈與晉降神其□□（殘）／當利里社□□□舊□處深澗之（殘）／天□之至靈□□合德日月齊明□（殘）／女風靡草傾心□斷金志合意並（殘）／謦流水淨淨鳳皇來儀朱鳥嚶嚶（殘）／洽永安且寧／

（碑陰）（殘）遺字子□／社老代郡趙秋字承伯／社老京兆唐昊字鉅伯／社掾河內王鈞字孝敘／社正涪陵朱闓字玄方／社掾鉅鹿李忠字信伯／社史陳郡陳修字文烈／社史趙國範肇字弘基／社民千人督都鄉（殘）／社民殿中校尉關中（殘）／社民騎部曲將關內（殘）／社民騎部曲將關中（殘）／社民偏將軍渤海孫（殘）／社民偏將軍河間龐□（殘）／社民大醫校尉廣平馮（殘）／社民大醫校尉京兆劉（殘）／社民歸義侯太原王洪（殘）／社民大中大夫穎川鄭□（殘）／社民大中大夫弘農涓□（殘）／社民大中大夫渤海王彪（殘）／

社民騎部曲將河南褚劭（殘）／社民騎部曲將太原玄蘭（殘）／社民騎部曲將高陽齊午字（殘）／社民騎部曲將常山張龍字（殘）／社民騎部曲將鉅鹿韓因字（殘）／社民騎部將渤海徐遵字□（殘）／社民武猛校尉長樂馬休字元（殘）／社民騎都尉長山高奮字長南／社民散將代郡菜生字玄茂／社民散將廣平張恭字元茂／社民陳郡陳慈字文姿／社民河內毛寄字仲伯／

圖70　晉尚書征虜將軍幽州刺史城陽簡侯石尠墓誌

錄文：晉故尚書征虜將軍幽州刺史城陽簡侯樂陵厭次都鄉清明里石尠，字處約，侍中太尉昌安元公第二子也。明識清遠，有倫理刑斷，少受賜官太中大夫、關中侯，除南陽王文學、太子洗馬、尚書三公侍郎。情斷大獄卅餘條，於時內外，莫不歸當。遷南陽王友、廷尉正、中書侍郎，時正直內省。值楊駿作逆，詔引尠式乾殿，在事正色，使誅伐不濫。拜大將軍秦王長史，計勳酬功，進爵城陽鄉侯，入補尚書吏部郎。疾病去職。遷滎陽太守、御史中丞。國清，定大中正侍中□，屢表告疾，出為大司農。趙王篡位，左遷員外散騎常侍。三王舉義，惠皇帝反正，拜廷尉卿，除征虜將軍、幽州刺史。軍事屢興，於是罷武修文，城都王遣滎陽太守和演代尠，召為河南尹。自表以疾，權駐鄉里。永嘉元年，逆賊汲桑破鄴都之後，遂肆其兇暴東北，其年九月五日，奄見攻圍。尠親率邑族，臨威守節，義舊不回，眾寡不敵，七日，城陷，薨，年六十二。天子嗟悼，譴使者孔沈、邢霸護喪。二年七月十九日祔葬於皇考墓側，神道之右。大子定、少子邁致命所在。庶子恭嗣，刊石紀終，俾示來世。

夫人廣平臨水劉氏，字阿容。父字世穎，晉故步兵校尉、關內侯。夫人琅邪陽都諸葛氏，字南姊。父字長茂，晉故廷尉卿、平陽鄉侯。

長子定，字庶公，年廿八，本國功曹察孝、州辟秀才，不行。小子邁，字庶昆，年廿三，本國功曹□察孝，不行，本州三辟部濟南從事主薄。女字令修，適黃門侍郎、江安侯、潁川陳世範。

圖71　處士石定墓誌

錄文：處士樂陵厭次都鄉清明里石定，字庶公，太尉昌安元公之第三孫，尚書城陽鄉侯之適子也。秉心守正，志節清遠，有才幹膽斷，本郡功曹察孝、州辟皆不就，舉秀才不行，侍父鄉里。永嘉元年逆賊汲桑破鄴都之後，遂肆兇暴，鼓行東北。其年九月五日攻圍侯，侯親率邑族，臨危奮討，眾寡不敵，七日，城陷，侯薨。定與弟邁致命左右，年廿八。才志不遂，嗚乎哀哉！凡我邦族，莫不嗟慟。二年七月十九日祔葬於侯墓之右次，刊石紀終，俾示來世。妻沛國劉氏，字貴華。父字終嘏，晉故太常卿。

圖74　北魏征東大將軍大宗正卿洛州刺史樂安王元緒墓誌銘

錄文：大魏征東大將軍大宗正卿洛州刺史樂安王墓誌銘。君諱緒，字紹宗，河南洛陽人也。明元皇帝之曾孫，儀同宣王範之正體，衛大將軍簡王梁之元子。君祖翼武皇以造區夏，君父歷匡四朝，實相成獻，其鴻勳桀略，英蹤偉蹟，並圖績於鼎廟，灼爛於秘篆者矣。君少恭孝，長慈友，涉獵羣書，遍愛詩禮，性寬密，好靜素，言不苟施，行弗且合，不以時榮羨意、金玉瀆心，雍容於自得之地，無交於權貴之門。故傲僎者奇其器，慕節者飲其風，遇顯祖不奪厥志，逢孝文如遂其心，故得恬神園泌，養度茅邦，朝野同詠，世號清玉。及景明初登，選政親賢，以君國懿道尊，雅聲韶髮，乃抽為宗正卿。非其好也，辭不得已而就焉。君乃端儼容，平政刑，訓以常棣之風，敦以湛露之義，於是皇室融穆，內外熙怡。俄如蕭氏竊化，自詔江甸，嶓塚崎嶇，弔險民勃，接豎之黔，豺目鳥望，天子乃擇功臣，以為非君無能撫者，遂策君為假節督洛州諸軍事、龍驤將軍、洛州刺史。君高響凤振，惠喻先聞，政未及施，如山黎知德。君乃闡皇風，張天羅，招之以文，綏之以惠，使舊室革音，異民請化，千里齊聲，僉曰康哉。春秋五十九，以正始四年正月寢患，二月辛卯朔八日戊戌薨於州之中堂。臣僚慘喈，百姓若喪其親。夏四月廿七日遷柩於東都，吏民感戀，扶梓執紼號咷如送於京師者二千人，諸王遣候、賓友奉迎者軒蓋相屬於路。五月廿七日達

京，殯於第之朝堂，朝廷愍惜，主上悼懷，詔遂贈本官，其賵賻之禮厚加焉。粵十月丙辰朔卅日乙酉葬於洛陽城之西北，祔塋於高祖孝文陵之東。嗣子痛慈顏之永遠，抱罔極之無逮，鐫石刊芳，以彰先業之盛烈。乃作頌曰：開基軒符，造業魏曆；資羽鳳今，啟鱗龍昔；淵節滄深，高勳岳積，錫宇岱東，分齊列辟；欽若帝命，明保鴻基；玉淨金山，冰潔清沂；食道堯世，棲風舜時；逢雲理翰，矯翼霄飛；霄飛何為，天受作政；明心劍玉，清身水鏡；衡均宗石，錦裁民命；霽光東岫，傾輝西映；西映焉照，寔維洛荊；化不待期，匪曰如成；望舒失御，亭耀墜明；流馨生世，委骨長冥。

圖75　北魏故衛尉少卿謚鎮遠將軍梁州刺史元演墓誌銘

錄文：維皇魏故衛尉少卿、謚鎮遠將軍、梁州刺史元君墓誌銘。君諱演，字智興。司州河南洛陽穆族里人也。道武皇帝之胤，文成皇帝之孫，太保冀州刺史齊郡謚順王之長子。稟性機明，依容端湛；規動衝祥，矩正方密；囂言莫亂，耶行無干；淵霞雖遠，藏之於寸心；幽曉理微，該之於掌握。是以早步華朝，夙登時政，初除太子洗馬，流聲東朝；轉拜中壘將軍、散騎侍郎，起譽西禁；尋授衛尉少卿，屢宣忠績。用能揚盛德於九服之遙埌，聲烈光於八荒之修堀，雖姬旦之翼周圖，良何之贊漢篆，準古方今，蔑以踰也。而天不報善，逸爾中摧，春秋卅有五，延昌二年歲次癸巳二月丙辰朔六日辛酉薨於位，贈梁州刺史。其年三月乙卯朔七日辛酉葬於西陵高祖孝文皇帝之兆域。其辭曰：分波洪淵，承瑞海汭，構基天宗，紹皇七世；厥考伊王，厥祖維帝；威撥猛功，明鑑道藝；武無遺裁，文無不制；匪賢匪親，非禮不惠；英殞獨秀，與俗遙裔；庶延遐齡，永植蘭桂；皓天不弔，生榮長逝；二耀慚光，白日昏星；浮雲慘蹤，翔鳥悲嚶；玉瀆哀流，良岳酸形；臨穴思仁，蕩魂喪精；命也可贖，人百殘傾；摧芳爐菊，沒有餘名。故鏤石標美，萬代流馨。嗚呼哀哉！

圖76　北魏武衛將軍征虜將軍懷荒鎮大將恒州大中正于景墓誌銘

錄文：（志蓋）：魏故武衛于公之墓誌。

（誌文）：魏故武衛將軍征虜將軍懷荒鎮大將恒州大中正于公墓誌銘。

祖拔，尚書令、新安公；父烈，車騎大將軍、領軍將軍、太尉公、鉅鹿郡開國公。夫人元氏，東陽公主，汝陰王女。長息顯貴，司徒府參軍事；次息建宗。君諱景，字百年，河南洛陽人也，祖尚書以佐命立功，父太尉以變厘著積。君稟長川之溢源，資高嶽之餘峻，志度英奇，風貌閒遠。年十八，辟司州主簿，升朝未幾，玉響忽流，九皋創叫，聲聞已著。解褐積射將軍，直後，宿衛一年。父太尉薨，君孝慕過禮，殆至窮滅於後。主上以君昔侍禁闈，有匪解之勤，世承風節，着威肅之操，復起君為步兵校尉，領治書侍御史。君以虉斬在躬，號天致讓，但以帝命屢加，天威稍切，遂割罔極之容，啟就斷恩之制。及至，蒞事獻台，則聰馬之風允樹，朝直西省，夙夜之聲克顯。至永平中，除寧朔將軍、直寢、恒州大中正，從班例也。至延昌中，朝廷以河西二鎮，國之蕃屏，總旅率戎，實歸英傑，遂除君為寧朔將軍，薄骨律、高平二鎮大將。君乃撫之以仁恩，董之以威信，遂能斷康居之左肩，解匈奴之右臂，西北之無虞者，實君是賴。逮神龜二年，母后當朝，幼主蒞正，爪牙之寄，實懸忠節，復徵君為武衛將軍。致乃職司鈞陣，匪躬之操唯章；總戢丹墀，折衝之氣日遠。及正光之初，忽屬權臣竊命，幽隔兩宮，君自以世典禁旅，每濟艱難，安魏社稷者，多在于氏，即乃雄心內發，猛氣外張，遂與故東平王匡謀除奸醜，但以讒人罔極，語泄豺狼，事之不果，遂見排黜，乃除君為征虜將軍、懷荒鎮將，所謂左遷也。君雖不得志如去，聊無憤恨之心，尤能樹德沙漠，綏靜北蕃，使胡馬不敢南馳，君之由也。至正光之末，限滿還京，長途未窮，一旦傾逝，以孝昌二年歲次丙午六月遘疾，暨十月丁卯朔八日甲戌薨於都鄉谷陽里。即以其年十一月丙申朔十四日己酉窆於北芒山之西崗太尉公之陵，禮也。若夫蕭蕭壟樹，杳杳玄堂，刊茲幽室，千齡未央。其辭曰：幽蘭有根，將相有門；皎皎夫子，壘構重原；世作鷹揚，迭司納言；沒如不朽，清風猶

存；覺覺時英，昂昂秀俊；入翼台省，出撫邦鎮；□馬收威，白珪取信；方響金聲，比德玉潤；霜心內發，武德外雄；當朝正色，臨難匪躬；威潛塞馬，猛遏胡風；如何不淑，未百已終；龜筮既滅，吉日為良；龍軒且引，□馬齊行；泉門窈窈，大夜芒芒；捨彼瓊室，宅此玄堂。

圖78　處士房周陁墓誌

錄文：處士房周陁，字仁師，齊郡益都縣都鄉營丘里人。君東秦之名士也，器宇淹弘，宮牆淵邃。鄉黨未有量其邊幅，朋交不能測其淺深；嶷嶷然若劍閣之幹雲漢，汪汪也似洪波之在藪澤。而心無是非，懷忘彼我，是以士友見之者，解貧憂，袪鄙吝，若斯之善，宜假□□年，紀綱天地，何期雲電無恒風飄疾，春秋卅有五，以大齊河清三年九月十三日卒於營丘里。天統元年十月廿四日癸酉窆於鼎足山之陽。惜乎！馨蘭夏殞，芳菜秋摧。余曾因宴言之次，謂之曰：昔師曠聽聲觀色，惜王子之早逝，僕今視骨看文，恐吾賢亦不眉壽。當時此謔，事等鐘荀之戲，不意一二年間，便至殂殞。於是搦筆銜哀，敍君盛德，冀幽魂有悟，知不爽言。其銘曰：冠蓋淄川，風流稷下；道踰邴鄭，名超終賈；邑傳孝節，鄉稱儒雅；匹鳥於鳳，方驥於馬；人同金箭，□等蘭蓀；情高志潔，心直貌溫；朋因淡久，交以素存；江湖相望，得意忘言；風飄泫露，塵飛弱草；百年一□，□甄□老；沒而不隊，德音為寶；銘石泉音，用申交道。房仁墓誌記銘之。

圖82　驃騎將軍右光祿大夫雲陽縣開國男鞏賓墓誌銘

錄文：周驃騎（將軍）右光祿大夫雲陽縣開國男鞏君墓誌銘。君諱賓，字客卿，張掖永平人也。自壽丘之山，卿雲照三星之色；襄城之野，童子為七聖之師。繼哲傳賢，照終古而長懸；垂陰擢本，歷寒暑而流芳。曾祖澄，西河鼎望，行滿鄉閭，後涼詔拜中書侍郎、建威將軍、玉門太守；屬涼王無諱，擁戶北遷，士女波流，生民塗炭，乃與敦煌公李保立義歸誠，魏太武皇帝深加禮辟，授使持節大

鴻臚散騎常侍、高昌張掖二郡太守，封永平侯贈涼州刺史。祖幼文，西平鎮將。考天慶，汝南太守，政修奇績，世襲茅土，州閭畏憚，豪右敬推。家享孝子之名，朝捐良臣之譽。門稱通德，里號歸仁。公惟嶽惟神，克歧克嶷，幼而卓爾爽慧生知，長則風雲英聲自遠。永安二年，從隴西王爾朱天光入關，任中兵參軍，內決機籌，外總軍要，除平東將軍、太中大夫。周大祖龕定關河，公則功參草創，沙苑苦戰，勳冠三軍，封雲陽縣男，邑五百戶。大統十一年，除歧州陳倉令。周二年除敷州中部郡守。歷居宰蒞，民慶來蘇，野有三異之祥，朝承九里之潤。保定二年，授司土上士。四年遷下大夫。濟濟鏘鏘，允具瞻之望；兢兢蹇蹇，見匪躬之節。天和二年，授驃騎將軍、右光祿大夫。四年，任豫州長史別駕。駸駸驥足，起千里之清塵；鬱鬱鳳林，灑三春之憓澤。君子仰其風猷，小人懲其威化。諒人物之指南，實明君之魚水。俄以其年十二月遘疾薨於京第，春秋五十有五。夫人許昌陳氏，開府儀同金紫光祿大夫、岐州使君、西都公豐德之長女也。孫羽飛鳳，則四世其昌；天聚德星，則三君顯號；清音麗響，與金石而鏗鏘；秀嶺奇峰，隨風雲而縈鬱。夫人資光婺採，稟教嚴閨，淑慎內和，言容外皎，高門儷德，君子好逑。保定元年，先從朝露，春秋卅五。為仁難恃，天無蠲善之征；樹德遂孤，神闕聰明之鑑；唱隨俄頃，相繼云亡，逝者如斯，嗚乎何已。公夫人之即世也，時鐘金革，齊秦爭交，車軌未並，主祭幼沖，且隨權瘞。今世子營州總管司馬、武陽男志；次子右勳衛大都督、上洪男寧。運屬昌朝，宦成名立，思起蓼莪，心纏霜露。攀風枝而永慟，哀二親之不待，陟岵屺而長號，痛百身之罔贖。乃以今開皇十五年歲次乙卯十月丙戌廿四日己酉，奉厝於雍州始平縣孝義鄉永豐里。高岸為谷，愚公啟王屋之山；深谷為陵，三州塞長河之水。懼此貿遷，故以陳諸石鏡。銘曰：白帝宣朱，實粵金天；西河良將，張掖開邊；承暉接響，世挺英賢；賢哉上哲，時人之傑；夏雨春風，松心竹節；肅等霜嚴，清同冰潔；司戎幕府，作寧敷陽；蝗歸河朔，珤見陳倉；大夫濟濟，士實鏘鏘；文龜玉印，紫綬金章；首僚驥足，曜此龍光；必齊之姜，必宋之子；儷德高門，家榮桃李；行滿婦箴，聲揚女史；春秋代序，春非昔春；閱人成世，世不常人；精華已矣，空想芳塵；曦日怛

逝，時屬屯窮；蒿里尚隔，黃泉未通；孝於惟孝，追遠追終；卜茲玄宅，穴此幽宮；山浮苦霧，樹勁悲風；流冰噎水，上月凝空；悠悠自古，冥寞皆塵。

圖83　隋冠軍司錄元鐘銘

錄文：（蓋）隋故冠軍司錄元君銘。

（志）君諱鐘，字鍾葵，先洛陽人，後魏昭成皇帝一十一世孫也。自洪源鬱起，乃摸象乾坤，命世膺時，則稟靈川嶽。上祖魏孝武皇帝，或懷珠以馭百辟，或樂推而調九鼎，皆上合辰象，下拯民瘼，備諸圖史，其可具言。祖慶，魏前將軍、步兵校尉，文雄武傑，獨步一時。赤野藍田，無墜斯在。考榮，參奉朝請，伏波將軍，大隋詔授兗州鄒縣令，體道具德，逍遙文雅，物議是歸，規矩攸屬。君幼而爽悟，早有令名，書觀大略，志遺小巧，坐不上席，行不履前，與物不爭，君之性也；堂客不空，桂樽恒滿，關門落轄，變曲揮金，君之好也。起家襄城開府參軍督護，周平東夏，復授大將軍府治司錄，於開皇年內蒙特降，敕事前蜀王，尋以謝患歸養。但君了達世空，妙閒昇滅，勤修三業，專精十善，歸依之情，老而彌篤，何圖命也，奄墜先秋。大業七年五月五日終於河南郡河南縣思順鄉之第，春秋六十。即以其年歲次辛未十月癸丑二十一日癸酉，遷窆於東都郭城東北十里邙山之陽，略此芳猷。乃為銘曰：胤發炎羲，根盤盛魏；淵澄嶽峙，人高氣貴；為道日損，在交無費；處世英奇，當塗懍懍；曰惟祖禰，世挺珪璋；履道不息，推心自強；松筠比勁，桂荂齊芳；畏知逾顯，欲遏彌彰；器宇優贍，無違夢諾；於物必弘，在身斯約；歲時不待，存亡易分；樹寒朝日，台縈夜雲；畜雞無旦，養雁成羣；悲哉後葉，獨見孤墳。

圖84　高陽令趙君夫人姚潔墓誌

錄文：唐故隨高陽令趙君夫人姚氏墓誌銘並序。夫人諱潔，字信貞，河南洛陽人也。烈風不迷，唐帝禪萬機之位，猛火未熱，吳君稱九轉之奇。瓜瓞蟬聯，枝分葉散，開家建國，代有人焉。祖和，齊任清河郡守，剖符作牧，

來晚成哥，襄帷菨人，去思動詠；父政，隨任開封令，青鸞萃止，豈獨重泉之能，丹鳳來儀，誰論榆次之美。夫人承芳蕙莞，籍潤藍田，鳳立風規，早標奇節，幽閒既聞於四德，良媛用納於千金，年始初笄，言歸趙氏。一醮既畢，如賓之敬無虧；三週已御，齊體之儀斯在。加以貌符洛浦，體狀巫山，婉嫟為心，貞淑在性，閨門挹其令範，娣姒酌其軌模，來婦未儔，梁妻詎擬。豈其天不與善，遂染沉痾，翌日未瘳，彌留漸篤，以永徽二年歲次辛亥九月辛酉朔二日壬辰卒於洛陽瀍澗鄉重光里之私第也，春秋七十有三。嗚呼哀哉！孝子大表痛顧復之長違，悲蓼莪之永訣，號天靡及，叩地無追。風樹難停，川流易往，詩云同穴之義，禮著合葬之文，即以其年十月庚寅朔八日丁酉遷窆於邙山先君之故塋，禮也。延津之上，兩劍俱沉；葉縣之間，雙鳧齊去。笑語可想，如在之敬空陳；疑慕傷懷，罔極之恩何報。但以陵谷遷變，天地長久，石堅金固，菊茂蘭芳，憑茲雕篆，志此玄房，庶千秋之萬歲，惟英聲之不忘。其詞曰：漪矣長源，峻乎崇祉；聲流百代，德垂千祀；發跡姚墟，祚隆媯水；公侯繼襲，蘭菊無已。其一。鍾此餘慶，貞淑挺生；四德既備，百兩斯迎；瀱濯以節，蘋藻羞成；冀妻梁婦，比德齊名；其二。潘楊之穆，有行趙族；未期偕老，先停夜哭；前後相悲，同歸山麓；始悽宿草，終哀拱木。其三。隙馬易征，日車難駐；空思負成，無停風樹；撤彼祖奠，存茲疑慕；既悲目似，終傷心瞿。其四。靈輀鳳駕，素蓋晨張；南背清洛，北指崇邙；雲愁絳旐，風悲白楊；金石無朽，地久天長。

圖85　金城郡王辛公妻李氏墓誌銘

錄文：河東節度使檢校尚書左僕射同中書門下平章事金城郡王辛公妻隴西郡夫人贈肅國夫人李氏墓誌。朝散大夫檢校尚書倉部員外郎兼侍御史賜魚袋獨孤佃撰。朝議郎守太子中允武陽縣開國男翰林侍詔韓秀實書。

夫人隴西成紀人也。自保姓受氏，為天下先，故能世載忠良，休烈有光，嘉言孔彰，此之謂不朽。曾祖微明，微明生審則，皆以肥遯不幹於時，有儉德而無貴仕；審則生儒珪，沙州長史。夫人既儒珪之長女也，天生神惠，親戚異之，當其櫛口之歲也，服勤教導，以詩禮自處，及乎係纓

之年也，恭懿端肅，以淑慎其身，特□而歸我金城，挺穠
華，弘令則，言成禮節，行合圖史，宗族以之惇敍，閨門
以之肅穆。非夫人之至賢，其孰能與於此。且以金城當將
相之任，作心膂之臣，或有謀之否臧，政之頗類，夫人嘗
以文制事，必考而咨之，是以金城終然允臧，大揚休命。
天子聞而嘉之，乃下詔曰：李氏宜於室家，是稱哲婦，致
茲勳業，實佐良夫，可封隴西郡夫人，宜其宣寵光膺徽號
也。非夫人之至明，其孰能與於此。夫致敬於宗廟，盡心
於蘋藻，貞順之意也；睦長幼以序，訓娣姒以德，禮樂之
和也；織妊組紃，女工也；婉娩聽從，婦道也；莊敬慈
慧，母儀也。昭五美以理內，體三從以飾外，內外正而人
道備矣。雖伯姬之守節，敬姜之知禮，無以尚之，非夫人
人之至柔，其孰能與於此。而中年體道，知生之不可以久
恃也，有離俗之志，金城諭而止之，而志不可奪，由是上
聞，有詔度為崇敬寺尼，法號圓寂。以一乘妙用，見諸法
皆空，非夫人之至精，其孰能與於此。夫貴與富，是人之
所慾也，夫人視之，猶塵垢秕糠焉，則知純德克明，不可
及也。況始乎從人，中於立身，終以歸真，行之盛也。嗚
乎哀哉，天胡不仁，獨與之靈，而奪其壽，使貞松落蔭，
寒泉不流，以大曆三年閏六月十五日寢疾於太原順天寺，
因歸寂滅，時年五十八。比以歲時未吉，權厝晉陽，以十
三年六月十日啟殯西歸，有時將葬，聖慈軫念，詔贈肅國
夫人，備物典策，及乎哀榮之義大者。以其年七月廿四日
永窆於萬年杜陵之南原，禮也。聖上以相府有保乂之勳，
以夫人有明哲之行，護問弔賵，用加恒制。有子曰浩，露
露增感，欒欒棘心，孝之至也。銘曰：本枝茂族，百代良
家；實維邦媛，用配國華；才之難得，智也無涯；霜凋蕙
草，風落晴霞；天生淑人，深不可測；克邁乃訓，日新其
德；冀室鳳儀，良門禮則；慎始敬終，溫恭允塞；忽悟世
諦，因歸善緣；不留彤管，直指青蓮；定水自滿，真容莫
傳；應超□□，無恨三泉。

圖86　石鼓文音訓碑

錄文（節錄）：石鼓文音訓（額題）

石鼓文音訓　愜山潘迪

後序：右石鼓文十，其辭類《風》《雅》，然多磨滅不可
辨，世傳周宣王獵碣。初在陳倉野中，唐鄭餘慶始遷之鳳
翔。宋大觀中，徙開封。靖康末金人取之以歸於燕。聖朝
皇慶癸丑，始置大成至聖文宣王廟門之左右。豈物之顯晦
自有時耶。鼓之所自先儒辨證已詳，故不敢妄議，然其文
曰天子永寧，則為臣下祈祝之辭無疑。又曰公謂天子，則
似是畿內諸侯從王於狩，臣下述其君語。天子之言吁嗟
之，時世雖不可必，但其字書高古，非秦漢以下所及，而
習篆籀者不可不宗也。迪自為諸生，往來鼓旁，每撫玩弗
忍去，距今纔三十餘年，昔之所存者今已磨滅數字，不知
後今千百年，所存又如何也。好古者可不為之愛護哉。閑
取鄭氏樵、施氏宿、薛氏尚功、王氏厚之等數家之說，考
定為音訓，刻諸石，俾習篆籀者有所稽文。至元己卯五月
甲申，奉訓大夫、國子司業潘迪書；翰林侍講學士、通奉
大夫、知制誥、同修國史兼國子祭酒歐陽玄。承事郎、典
簿尹忠。承直郎、博士黃溍。奉義大夫、助教祁君璧。從
仕郎、助教劉聞。承務郎、助教趙璉。從仕郎、助教康若
泰同校。府學生茅亮刻。